图书在版编目(CIP)数据

中国艺术品市场交易机制与风险管理研究 / 杨胜刚著. —北京：北京大学出版社, 2020.6

ISBN 978-7-301-30830-1

Ⅰ. ①中… Ⅱ. ①杨… Ⅲ. ①艺术市场—市场交易—研究—中国②艺术市场—风险管理—研究—中国 Ⅳ. J124

中国版本图书馆CIP数据核字(2019)第215848号

| | |
|---|---|
| 书　　　名 | 中国艺术品市场交易机制与风险管理研究<br>ZHONGGUO YISHUPIN SHICHANG JIAOYI JIZHI YU FENGXIAN GUANLI YANJIU |
| 著作责任者 | 杨胜刚　著 |
| 策划编辑 | 张　燕 |
| 责任编辑 | 王　晶 |
| 标准书号 | ISBN 978-7-301-30830-1 |
| 出版发行 | 北京大学出版社 |
| 地　　　址 | 北京市海淀区成府路205号　100871 |
| 网　　　址 | http://www.pup.cn |
| 微信公众号 | 北京大学经管书苑（pupembook） |
| 电子信箱 | em@pup.cn |
| 电　　　话 | 邮购部 010-62752015　发行部 010-62750672　编辑部 010-62752926 |
| 印　刷　者 | 涿州市星河印刷有限公司 |
| 经　销　者 | 新华书店 |
| | 730毫米×980毫米　16开本　17.25印张　286千字<br>2020年6月第1版　2020年6月第1次印刷 |
| 定　　　价 | 62.00元 |

未经许可，不得以任何方式复制或抄袭本书之部分或全部内容。
版权所有，侵权必究
举报电话：010-62752024　电子信箱：fd@pup.pku.edu.cn
图书如有印装质量问题，请与出版部联系，电话：010-62756370

国家社会科学基金（艺术学）重点项目（11AG008）成果

# 中国艺术品市场交易机制与风险管理研究

杨胜刚 ◎ 著

# 前　言

随着中国经济由"商品短缺"阶段向"资产短缺"阶段转型过渡,中国投资者的财富积累越来越多,对安全性金融资产的投资需求越来越旺盛。而传统金融市场投资工具单一、投资渠道狭窄,加之中国股票市场表现乏力,房地产投资市场门槛过高,已经严重制约了中国投资者的投资选择空间,以至于中国资本市场的"财富效应"被严重削弱。因此,一种新的金融资产投资品种——艺术品投资逐步进入投资者的视野。进入21世纪以来,中国艺术品市场逐渐从零散的收藏型市场向投资型市场转变。根据欧洲艺术博览会(TEFAF)《全球艺术品市场报告》,2011年中国艺术品市场份额曾一度超过美国;至2013年中国艺术品市场交易额为643.24亿元人民币,此后连续两年排名全球艺术品市场交易的第二位,占全球艺术品市场交易份额的24%;2015年全球艺术品市场中中国的市场占有率为19%,位居世界第三位。根据雅昌《2016年度艺术市场报告》,2016年中国艺术品市场拍卖总成交数高达9.14万件,总成交额高达47.9亿美元,占全球总份额的38%,同比上涨8%,排名世界首位。根据《巴塞尔艺术展和瑞银全球艺术品市场报告》(第三版,2019),2018年中国艺术品市场的交易额达到129亿美元,尽管在全球艺术品市场的占有率有所下降,但仍然占全球艺术品市场交易额的19%,位居世界第三位。由此可见,中国已成为全球最具增长潜力的艺术品市场。

与此同时,中国艺术品资产化与金融化的发展进程不断深化,艺术品投资正在实现由个人购买与收藏到商品化、资产化、金融化与证券化的方式转变。这既是世界艺术品投资的大趋势,也体现了中国艺术品市场发展的内在规律。

据雅昌艺术网的不完全统计,2016年,各机构、企业进入中国艺术品市场的资金达到了800亿—1 000亿元。在艺术品市场未来的发展过程中,艺术品资产化的进程会进一步加快,最突出的表现正是机构、企业等的资本大规模进入中国艺术品市场;同时,正规金融机构不断介入艺术品资产化、金融化的过程中,也成为"十三五"时期乃至今后更长时期内一个非常重要的亮点。

但是,由于目前国内艺术品市场尚未形成公认的定价标准,艺术品定价个人色彩浓厚,艺术品交易规则混乱;而且由于艺术品在典当、担保、抵押等方面仍存在一些法律与制度的缺陷,艺术品市场难以获得广泛参与,在一定程度上制约了该市场的发展。此外,投资渠道的匮乏以及投资门槛过高也令许多个人投资者望而却步,使得大量资金游离于艺术品市场之外,也在一定程度上阻碍了中国艺术品市场的进一步发展与繁荣。

本书是在作者主持的国家社会科学基金(艺术学)重点项目的基础上,通过对我国艺术品市场交易现状进行总结,并借鉴国际前沿的艺术品定价方式与国外成熟艺术品市场发展的经验,深入研究当前中国艺术品拍卖市场秩序混乱、艺术品定价不合理、新兴艺术品交易方式监管困难等阻碍我国艺术品市场健康发展的主要难题,并以金融学的独特视角,系统提出构建中国特色艺术品市场交易平台与监管机制的解决方案。

作为国内第一部从金融学视角研究艺术品市场发展问题的专著,本书的学术创新主要体现在以下几个方面。

第一,本书全面梳理了艺术品市场的发展演进过程。首先,作者从世界艺术品市场的发展历史出发,深入研究中国艺术品市场的历史与现状。将中国的艺术品市场分为过渡期、恢复性反弹期、调整期与全面构建期四个阶段。在此基础上,作者深入分析了中国艺术品市场的现状与结构,指出中国艺术品市场存在一、二级市场结构失衡:虽然中国艺术品二级市场成交量不断增大,但一级市场过于羸弱。失去一级市场对于整个艺术品市场的支撑会降低基层艺术品交易的活跃度,拉高艺术品投资的交易门槛;同时,受中国传统文化影响,中国艺术品定价与鉴定仍沿用门徒制,其学术壁垒仍未打破,也不利于艺术品市场的发展。

第二,本书深入研究了中国艺术品市场的定价机制。作者通过系统梳理国内外有关艺术品市场定价的最新研究文献,总结了学术界和业界对于艺术品定价的最新研究成果,结合中国的艺术品市场发展实际情况,从艺术品的内在影

响指标、外在客观属性指标、竞争力指标等多维度,构建中国艺术品市场定价的评价指标体系,对中国艺术品价格的内在形成机理进行深入研究,从而为中国艺术品市场价格的理性回归提供理论依据。

第三,本书深入剖析了中国艺术品拍卖价格的影响因素。近些年来,艺术品市场的不断发展与规范使得艺术品投资作为一种投资方式被人们所接纳。艺术品基金、艺术品抵押、艺术品按揭、艺术品信托、艺术品"股票"等与艺术品相关的投资产品层出不穷,艺术品的价格走势成为投资这些金融产品的风向标,使其受到投资者越来越多的关注。在中国艺术品市场的总体结构中,作为一级市场的画廊的地位和实力远不如作为二级市场的拍卖行,艺术品拍卖行业成为艺术品市场的相对寡头垄断者,进而使得艺术品拍卖的成交价格顺理成章地成了艺术品的市场指导价格。因此,对影响艺术品拍卖价格的因素进行深入研究,尤其是对其价格波动进行动态分析,并结合外部因素对艺术品拍卖价格的影响,构建一套完善的艺术品定价模型,具有理论和现实意义。

第四,本书着重探讨了中国艺术品市场的交易机制。作者以时间发展为线索,在评析中国古代以赞助为主的艺术品交易机制演进路径的基础上,结合中国传统艺术品交易形式与相关经济学理论对中国艺术品市场的信息不完全与信息不对称、艺术品交易费用的形成原因、艺术品交易费用的主要形式等艺术品交易运作机制进行剖析研究,着重分析中国当代艺术品质押贷款及其证券化、艺术品份额化交易两种主要艺术品证券化运作机制。

第五,本书科学论证了中国艺术品交易的平台设计。通过对中国艺术品现有市场进行结构等方面的分析,提出中国未来艺术品交易平台的金融化设计可以围绕以下几种途径和模式进行尝试:基于维克里拍卖方式的艺术品拍卖;借由文化产权交易所公信力交易平台的艺术授权和投资产权组合的产权登记;将艺术品作为金融资产标的,以资产证券化的方式增强艺术品资产的流动性。

第六,本书系统研究了中国艺术品市场发展中的泡沫问题。作者从经典的资产泡沫理论出发,结合艺术品市场投资者的心理特征及艺术品市场的本质特征,深入研究艺术品市场泡沫的形成机制。结合日本在20世纪90年代爆发的艺术品市场泡沫案例,从艺术品市场交易规模、交易结构、金融化程度和未来发展趋势等多维度,分析中国艺术品市场发展现状,用现代金融计量方法,对中国艺术品市场的泡沫化程度进行量化研究,进而为推进中国艺术品市场的理性健康发展提供政策建议。

第七，本书全面分析了中国艺术品交易的风险控制与监管问题。作者通过分析中国艺术品市场的系统风险、交易风险、真伪风险、价格风险、价值风险、贮藏风险以及政策法规风险，从投资原则、技术手段、制度保障以及经济环境分析四个角度进行风险控制策略设计，并从法律法规、制度体系、鉴定评估机构、监管部门、行业协会和人才培养六个方面提出加强监管的相关建议，以期降低中国艺术品市场中参与者所面临的风险，从而更好地促进我国艺术品市场的规范健康发展。

作者深知，艺术品市场的健康发展是一个复杂的系统性工程。由于作者自身的专业局限，也只能从自己所熟悉的领域入手对艺术品市场发展展开研究，并且力求在艺术品交易的量化分析上做出突破。但是由于中国艺术品市场的起步与发育较晚，艺术品交易数据的统计从2003年才开始，从2007年以后才逐渐丰富，因此艺术品市场交易数据的匮乏是制约作者更深入研究的最大障碍。此外，国内的艺术品拍卖市场的发展也不够规范，假拍和拍假的现象比较严重，拍卖数据的真实性和可靠性不足也严重影响了研究工作的进展，有些本应该用更客观科学的实证研究结果来证明的观点，只能留待未来去完善。

但客观而言，瑕不掩瑜，经过长达7年的努力耕耘，终于能够有今天的成果。在此我要感谢我的研究生在课题调研、资料整理过程中的辛勤付出，他们是明雷、周思达、李帅来、邓伟、廖璨、孙杨斌、阳旸、方敏、刘姝雯、王芍、李欢、熊军凯和杨牧青；衷心感谢湖南省文化厅原厅长、著名书法家周用金先生，文化部中国艺术研究院研究员、著名艺术品投资问题专家西沐先生在课题申报及研究过程中给予的大力支持；感谢湖南大学、湖北经济学院的同事们营造的良好学术氛围；此外，还要特别感谢北京大学出版社张燕编辑、王晶编辑在本书出版过程中所给予的无私帮助。

热忱期待广大关心和关注中国艺术品市场发展的读者和各界朋友们对本书提出宝贵的意见和建议，以便在今后的进一步研究中加以修改和完善。

<div style="text-align:right">

杨胜刚

2020年5月22日

</div>

# 目 录

绪 论 | 1

## 宏 观 篇

**第一章 艺术品市场交易的理论基础** | 11
    1.1 艺术品市场的结构 | 11
    1.2 艺术品拍卖机制的相关理论 | 15
    1.3 艺术品投资的理论 | 19

**第二章 艺术品市场发展的历史与现状** | 23
    2.1 国外艺术品市场发展简史 | 23
    2.2 中国艺术品市场发展简史 | 26
    2.3 中国艺术品市场的现状 | 27
    2.4 中国艺术品市场的特点与不足 | 30

**第三章 艺术品交易的国际比较研究** | 34
    3.1 艺术品估值的国际比较 | 34
    3.2 现行艺术品交易制度体系的国际比较 | 43
    3.3 政府和艺术品交易关系的国际比较 | 49

**第四章 中国艺术品市场的交易机制** | 55
    4.1 中国艺术品交易机制的历史演进 | 55

4.2 艺术品交易机制的相关理论基础 | 58
4.3 艺术品市场中的信息不对称 | 61
4.4 艺术品市场的交易费用形成机制 | 66
4.5 两种主要艺术品证券化交易方式的运作机制研究 | 68

## 微 观 篇

### 第五章 艺术品的估价与艺术品指数 | 75
5.1 艺术品的估价方法 | 75
5.2 基于特征价格模型法的艺术品定价——以中国画拍卖为例 | 77
5.3 基于未确知测度模型的艺术品定价 | 87
5.4 艺术品数据库与艺术品指数 | 92

### 第六章 艺术品的拍卖交易及其影响因素 | 102
6.1 国外艺术品拍卖公司的回顾与发展 | 102
6.2 国内艺术品拍卖行业的回顾与分析 | 107
6.3 论合谋策略对艺术品拍卖的干扰 | 114
6.4 关于艺术品拍卖价格的实证分析 | 120

### 第七章 中国艺术品市场泡沫的实证研究 | 129
7.1 中国艺术品市场的泡沫风险分析 | 131
7.2 艺术品份额化交易市场泡沫的实证研究 | 142
7.3 中国艺术品拍卖市场泡沫的实证分析 | 151

### 第八章 艺术品投资的收益与策略 | 163
8.1 艺术品投资的回报率 | 163
8.2 艺术品投资的策略 | 171

### 第九章 中国艺术品交易平台设计 | 179
9.1 中国艺术品产权交易市场的背景研究 | 179

9.2 中国区域性艺术品产权交易市场发展案例 | 182
9.3 中国艺术品市场的特色 | 189
9.4 中国艺术品交易平台的金融化构建准则 | 191
9.5 中国艺术品金融化交易平台设计 | 196

## 第十章 中国艺术品证券化的制度设计 | 199
10.1 艺术品证券化的理论与实践 | 199
10.2 艺术品证券化的制度设计 | 206
10.3 艺术品证券化所面临的问题与对策 | 212

## 第十一章 中国艺术品交易的风险控制与监管研究 | 214
11.1 中国艺术品交易现存风险概述 | 214
11.2 中国艺术品交易的风险控制与监管现状分析 | 221
11.3 中国艺术品交易的风险控制策略设计 | 225
11.4 中国艺术品交易的监管体系建设 | 229

## 第十二章 中国艺术品市场发展的未来趋势 | 234
12.1 中国艺术品市场发展的未来趋势 | 234
12.2 完善中国艺术品市场交易制度体系的政策建议 | 235

附 录 中国艺术品拍卖数据汇总 | 241

参考文献 | 257

# 绪　论

长期以来,由于中国金融市场投资工具单一,投资渠道狭窄,中国投资者的投资选择主要集中在股票、债券和房地产市场。随着中国居民收入水平的提高和审美能力的提升,作为小众投资品种的艺术品投资逐渐进入人们的视野。

本书以金融学者的视角,利用历史学研究的方法系统梳理了西方艺术品市场发展的脉络,并在宏观上与世界经济史的发展相比对。在微观上通过对艺术品价格、艺术品指数、艺术品交易方式等的研究,从金融学的角度立意,试图构建一个完整的、系统的、可量化研究的艺术品市场交易的理论体系。

国内外关于艺术品交易与投资的研究层次丰富,不同研究者所选取的切入视角不尽相同,为了突出当今艺术品交易的特点,本书对有关艺术品定价、艺术品金融、艺术品资产证券化等艺术品市场交易机制方面的文献进行了整理。

## 0.1　国外艺术品市场交易机制研究综述

"机制"一词最早源于希腊文,原指机器的构造和动作原理,即一个工作系统的组织或部分之间相互作用的过程和方式。生物学和医学通过类比借用此词,用以表示有机体内发生生理或病理变化时,各器官之间相互联系、作用和调节的方式。近年来,许多学者也将"机制"一词引入经济学研究,用"市场机制"一词来表示一定市场范围内各构成要素之间相互联系和作用的关系及其功能。与其他商品市场相比,艺术品市场的交易机制具有更加专业化与复杂化的特点。艺术家、艺术品中介机构、收藏和投资者、鉴定和评论家等互相交流和影响,共同

构成了一个完整的艺术品市场结构。因此,加强对艺术品市场交易机制的研究,有必要从艺术品市场的特点入手,对艺术品市场的组成部分进行深入剖析。

在国外艺术品市场交易机制的研究中,有关艺术品定价的著述较多。在关于艺术品定价的理论中,重复交易追溯法(Repeat-sales Regression Method)和特征价格模型法(Hedonic Price Method)是两种最主要的思路。

重复交易追溯法通过追踪同一件艺术品重复的购买和销售记录,来判断该艺术品价格的波动,进而评估艺术品现在的价格。Anderson(1974)将重复交易追溯法引入艺术品市场投资回报率的计算中,通过对比艺术品市场和股票市场的投资收益,得出无论在短期还是长期中,艺术品投资回报率都不高于股票市场投资回报率的结论。随后 Baumol(1986)通过统计1952—1961年艺术品市场的交易数据,筛选出640组重复交易数据,采用重复交易追溯法计算它们的连续复利投资回报率,发现艺术品资产的风险和金融资产相近,而且回报率也与金融资产基本持平。此后,Pesando(1993)和 Goetzmann(1993)分别收集了1977—1992年和1715—1986年美国艺术品市场上重复交易的数据,通过时间序列分析,得到了相应的艺术品价格指数。但是真正运用重复交易追溯法使艺术品价格指数具有重要影响地位的是纽约大学斯特恩商学院的 Mei 和 Moses(2002),他们在统计1875—2000年4 896组重复交易数据的基础上得到了"梅摩艺术品指数",并发现艺术品的投资回报率高于固定债券的回报率,而且投资风险较低,但大师级的艺术品回报率却表现得不尽如人意。

特征价格模型法是研究影响艺术品价格的特征要素,通过要素分析模型来为艺术品定价的一种方法。该方法不再局限于使用重复交易的数据,而是将所有交易数据作为研究对象进行分析。Czujack(1997)通过收集1963—1994年关于毕加索绘画的拍卖数据,通过要素分析模型对绘画的尺幅大小、材质、签名、备案记录、展览情况、重复销售情况、创作时间、绘画的主题素材、销售时间段等因素与价格进行回归统计。Collins,Scorcu 和 Zanola(2009)在特征价格模型法的基础上,针对要素分析模型存在的样本选择偏差(Sample Selection Bias)和时间扰动性(Time Instability),运用改良的特征价格模型法,引进 Heckman 两阶段法,得到改进的艺术品价格指数。除了重复交易追溯法和特征价格模型法,国外学者还提出了其他的艺术品定价方法,包括平价价格法(Stein,1997)和代表画方法(Candela 和 Scorcu,1997)等。

艺术品市场并不是与其他商品市场孤立开来的,在实际的交易与投资活动

中,艺术品交易通常和其他商品的交易同时进行,因此国外多位学者选择艺术品投资与其他商品市场的关系这一视角,展开艺术品交易与投资的理论研究。Goetzmann 和 Jorion(1993)采用重复交易追溯法对美国 1720—1990 年收藏品市场的风险、收益率以及同股票、债券等其他投资产品的相关性进行了分析,其结果显示,20 世纪以来艺术收藏品投资的平均收益率达到了 17.5%,远远高于股票(4.9%)和债券(4.8%),艺术收藏品与股票和债券的相关性分别为 0.78 和 0.54,艺术品投资的回报率与金融工具存在很高的正相关性。Chanel(1995)通过建立向量自回归(VAR)模型检验艺术品市场和金融市场之间的关系,其研究结果表明,金融市场对艺术品市场具有一年左右的影响力,滞后的金融变量有助于预测艺术品的价格。Tucker、Hlawischka 和 Pierne(1995)基于苏富比艺术品指数得出艺术品和债券、股票之间具有负相关性,但艺术品和黄金存在正相关关系的结论。Frey 和 Eichenberger(1995)认为多数对艺术品市场的研究只是将艺术品市场当作普通市场来对待,但是与其他商品市场相比,艺术品市场上买卖双方之间的信息不对称现象更严重,艺术品市场交易不够活跃,艺术品市场的参与者更加不理性,艺术品市场有着比其他投资市场,特别是金融投资市场更高的交易费用,这些都导致艺术品市场成了一个特殊的市场。Santagata(1995)认为当代艺术品市场的规则性仍不够充分,特别是非法交易盛行、口头协议很普遍,增加了违规风险和索赔困难。Rengers(2002)分析了艺术品拍卖价格的决定因素,认为艺术品拍卖的价格常依赖于过去的价格记录(即路径依赖),因此即便当期艺术品拍卖没有成交,拍卖商和委托人也要为艺术品设定保留价或尽可能推高拍卖价格。Worthington 和 Higgs(2004)对 1976—2001 年的艺术品市场和金融市场的协同性分别进行了短期和长期的验证,研究表明艺术品市场和金融市场既存在短期因果关联,也存在长期协同关系,且以门类划分的各个艺术品市场间也具有这种联动效应。Campbell(2008)选取过去 25 年的数据进行实证研究,结果证实了艺术品与其他金融资产的低相关性及纳入资产组合的有效性。

其他研究也发现艺术品具有正向的市场贝塔值,这表明了它和整个股票市场(一般用 S&P500 来代表)的关系。这一贝塔值分别被计算为 0.36(Hodgson 和 Vorkink,2003)、0.82(Renneboog 和 Van Houtte,2002)和 0.25(Kraeussl 和 Van Elsland,2008)。这些研究都为将艺术品引入资产组合管理提供了支撑论据。

Clare McAndrew 的著作 *Fine Art and High Finance*(2010)基于前人已有的研

究成果,对艺术品的相关问题进行了进一步的整体性研究,其研究内容涵盖了艺术品评估、价格和估值、艺术品价格指数、艺术品风险、艺术品银行、艺术品基金、政府和艺术品市场的关系、艺术品保险、保存与税收制度以及艺术品交易合法性等多个方面。关于艺术品价格和风险的研究是整本书的理论重点。Clare McAndrew 认为由于艺术品本身独特的性质,影响一件艺术品价格的因素其实是难以分析的。总体来说,影响艺术品价格的因素主要分为客观因素和主观因素两种。其中艺术品市场上有许多集中在艺术品、艺术家以及销售的地点和时间等方面的可辨识的客观价值动因,具体包括艺术家的声誉和地位、艺术品本身的特点和销售的特点等,这些动因是能够衡量和研究的,并在一个时间点形成特定艺术品价值的一部分。除此之外,艺术品价格其实还包含了一定的不可解释的溢价,这种溢价可能是由购买艺术品时一些情绪化的、主观的、通常是非理性的因素所导致的,典型代表是"情感溢价"和"参考价效应",而要对这些主观因素进行非常准确的测量或预测是非常困难的。

此外,Clare McAndrew 在著作中还指出,风险是艺术品投资的一个重要特点,并且这种风险是由收益率的不确定性导致的,也就是说,艺术品的投资回报会因画派、画家、时期和地点的不同而显著不同。与其他投资方式不同,艺术品的每日售前估值为艺术品风险分析提供了一个独一无二的测度方式。大多数拍卖行会在成拍前给出竞价可能落入的价值区间,即最低估价和最高估价,因此,通过观察艺术品实现的市场价格和同时期的售前估价之间的关系,可以估算出艺术品投资的相关风险,并进一步提出成拍比率这一具体的指标测度。

Ashenfelter 和 Graddy(2003,2010)对艺术品拍卖机制、拍卖市场上价格所包含的信息以及价格的形成做出了深刻探讨,分析了为什么拍卖市场上艺术品的价格可以对其他艺术品市场产生重大影响。Prinz 等(2014)认为,由于艺术品的固有特性,预测其能否在商业上获得成功是不可能的,因此艺术品收藏家主要依靠其自身经验和艺术品画廊的声誉来购买艺术品,Prinz 等(2014)对艺术品画廊的特点建立了动态模型,发现艺术品画廊的成功在很大程度上依赖于信息和创新的影响,认为"巨星效应"可以解释为对优质艺术品的搜索成本。

## 0.2 国内艺术品市场交易机制研究综述

与国外相比,国内关于艺术品市场交易机制的研究虽然起步较晚,但是发

展速度较快、研究领域较广。李向民(1995)在《中国艺术经济史》中以历史的角度,对中国古代艺术品赞助机制进行全面的梳理,提出我国古代艺术品的赞助可以分为三个历史时期,相应的表现形式也可分为皇家艺术赞助、私人艺术赞助和公共艺术赞助三种。林日葵(2007)也从历史的角度着手,解读了画廊业、古玩业、文物商店和拍卖业等市场对中国文物艺术品市场发展的积极作用,考察了中国文物艺术品市场的整体历史发展。

杨海江(2006)和晏旭(2009)等进一步指出艺术品投资具有可获得性、真伪性和流动性三大要素。投资工具的多样性是为投资人分散投资风险的有效途径,而鉴于艺术品投资的专业性要求,基金有利于让更多的投资者参与到艺术品投资中,还能突破整个投资市场的流动性过剩瓶颈,从而促进二级市场的发展。

西沐(2008)在中国艺术品金融化、资本化、证券化的背景下,就有关艺术资本的理论和艺术品份额化交易的意义、阻碍和解决路径等问题进行了详尽论述,同时对中国的文化艺术品交易所进行了案例研究。

梁克刚(2011)指出,艺术品投资越来越向房地产、大宗商品与股权私募类投资等靠拢,以大规模投入、高度的专业知识要求、高风险承担能力等为特点。艺术品的投资不能只局限于艺术作品本身,更应该加强开发艺术品产业链(包括艺术品的仓储、保险、金融衍生品等)中各个环节的保值增值能力。建立发达的艺术品市场需要发展多样化的艺术品交易方式,更需要发展先进的金融市场工具。

张马林和张宇清(2012)以法律制度为切入点,探讨在诚信缺乏的艺术品鉴定市场上进行法律制度建设的必要性。他们认为应在诚实守信的基本原则下,设定与艺术品鉴定有关的规范程序,建立鉴定过程中合理的利益分配机制,实行鉴定准入机制和程序公开制度,同时推行行业统一的鉴定标准与技术方法,明确进行非法鉴定所对应的法律责任,以期从法律的角度为完善我国艺术品投资市场提供理论依据。梅建平和姜国麟(2007)提出我国发展艺术品市场要借助股票市场的经验,规范艺术品市场可以从立法、机构设置和建立艺术品金融市场等方面着手。

在艺术品定价的相关论文方面,与国外的理论研究相比,国内学者主要从定性的角度对艺术品价格的决定因素进行分析。刘正刚和刘玉洁(2007)认为艺术品的价格水平取决于其内在价值的高低,即创作者本身投入的个人必要劳

动时间的长短。顾江(2009)认为艺术品生产过程中所产生的资源、材料及劳动力成本才是艺术品价格的决定因素。芮顺淦(2008)着眼于艺术品市场的供需关系,试图通过艺术品市场上供给方与需求方的均衡关系确定艺术品的均衡价格。此外,还可以通过垄断价格法(李向民,1993)、综合价格法和策略价格法等计算艺术品的价格。综上可以看出,国内的相关研究文献主要存在以下几点缺陷:一是学者均将普遍的经济学原理嫁接到艺术品理论领域,这种做法在为艺术品研究开辟新思路的同时,也不可避免地与艺术品市场的实际情况产生矛盾,造成研究结论在一定程度上过于片面和牵强,这是因为艺术品投资和一般的投资不同,其自身有着显著的特征,所以不能将其他领域的已有研究成果进行直接的生搬硬套,而应在深入挖掘艺术品的本质属性和市场内在规律的基础上,对其定价机制进行探讨;二是研究文献往往只注重某一因素对艺术品价格的影响,而没有对这些因素进行综合考虑;三是相关研究大多以理论研究为主,缺乏定量方面的探索,对影响因素的影响程度未进行更深入的测算。

此外,随着艺术品市场的蓬勃发展,越来越多的学者也开展了对艺术品证券化的探讨。艺术品证券化是在资产证券化较为成熟的背景下进行的一种金融创新尝试,其基本原理是艺术品证券的发起人往往缺乏大范围的市场流动性,但又能产生可预期的未来收益,在此基础上按照资产证券化率,通过对艺术品资产的组合安排,将资产兑现风险与收益要素进行分离后重组,将该艺术品资产打包销售给一个远离破产风险的特设机构,再由该特设机构发行这一分离后重组的艺术品证券化产品。

另一些学者试图考虑艺术品投资的实现途径,进而探讨了艺术品证券化的相关问题。在这一领域,李建伟在《知识产权证券化:理论分析与应用研究》(2006)、艾毓斌和黎志成在《知识产权证券化:知识资本与金融资本的有效融合》(2004)以及汤珊芬和程良友在《知识产权证券化探析》(2006)等书中从宏观的角度对知识产权证券化给出了一个大致的定义或者介绍性的论述。雷原在《艺术品证券化刍论:中国文化产业发展的新思路》(2008)中全面剖析了艺术品证券化在现实背景下的可能性,并进一步指出目前艺术品投资市场的主要制度缺陷体现在不能保障交易信息的真实充分与不能保障投资活动的快捷便利这两点上。

马健(2008)认为证券化的艺术品只是一个虚拟的价值符号,根本不具备证券化的基本条件。因此,艺术品证券化实际上无助于从根本上解决艺术品市场

上的"三假"问题,也无法直接促进文化产业的迅猛发展。

西沐则在《中国艺术品份额化交易的理论与实践研究》(2011)中总结性地阐明了产权、艺术资本、国内艺术品资本市场的发展与规范、文化交易所的发展、现状和案例分析等诸多问题,试图为我国的艺术品份额化实践提供理论支持,提出发展方向上的政策建议。

总体来看,关于艺术品证券化的研究大多停留在现实意义以及是否可行的探讨上,缺乏对本质的深入挖掘,关于具体操作的设想也很少涉及。

# 宏观篇

# 第一章
# 艺术品市场交易的理论基础

## 1.1 艺术品市场的结构

在讨论艺术品市场结构之前,必须要强调的是,由于艺术品市场的不透明和私人交易数据的难以获得,准确描述艺术品市场的全貌几乎是不可能的,因而艺术品拍卖市场的数据自然而然就成了所有研究的主要资料来源和事实基础。事实上,从严格意义来讲,就连"艺术品市场"一词本身也是不准确的,因为所谓的艺术品市场并不是一个单一的同质性商品市场,而是许多相对独立的艺术品细分市场的统称。尽管每个艺术品细分市场的特点各不相同,投资回报、投资风险和投资额度也都千差万别,但是之所以把它们统称为艺术品市场,最主要的原因之一是它们都有着相似的市场结构和交易方式,并且常常难以区分。艺术品市场主要由艺术家、艺术品代理人、艺术拍卖行和艺术品买家组成,他们之间的彼此影响和相互促进构成了现在的艺术品市场。

### 1.1.1 艺术品一级市场

艺术品一级市场的参与者主要是艺术家、艺术品代理人和艺术品买家。艺术家作为各种艺术品的提供者是整个艺术品一级市场的核心,而市场则为他们提供了生活所需的物质条件,帮助他们提高知名度,让他们的艺术创作为世人所知。一些艺术家在其艺术生涯的早期,会选择直接将作品出售给对其作品感兴趣的收藏家或投资者。不过绝大多数的艺术家会选择专注于创作,而将艺术品的销售交给代理人去打理。还有极少数的艺术家会为收藏家或投资者进行

命题式创作以获得佣金收入,或者选择将作品直接放到拍卖行去拍卖,但是这种情况也并不多见,通常只有非常著名的艺术家偶尔会采取这种方式,他们所选择的拍卖行一般也都是一些规模比较小的拍卖行,这些小拍卖行通常只专注于本土市场并同时扮演艺术品代理人的角色。

艺术品销售通常分为两种形式——代理人和拍卖行。艺术品代理人的存在形式多种多样,有艺术品沙龙、艺术品商店、专业经纪人等,但他们(它们)通常都具有如下几个共同特征:第一,都与艺术家保持着良好的私人关系并具有敏锐的市场嗅觉;第二,经营规模通常不会很大,往往是采用单一法人结构或者合伙人制;第三,一般靠艺术品的买卖差价取得利润而不是向买卖双方收取佣金。

艺术品代理人挖掘具有潜力的艺术家,然后帮助他们树立声望并宣传他们的作品,通过艺术家成名前后作品价格的巨大差异来获取收益。艺术品代理人通过艺术品交易来确定一个艺术家的作品在市场上的基准价格,然后再通过进一步的宣传和商业运作来逐步提升艺术家的声望及其作品的价格。基于与艺术家良好的合作关系,艺术品代理人在一定程度上控制着艺术品的价格和供给,这种控制也使得一级市场的艺术品难以进行质量控制和准确估价,而且由于个人鉴赏能力和艺术品位的不同,艺术品一级市场在充满商机的同时也充满了风险。对艺术品代理人来说,丰富的经验和敏锐的市场嗅觉正是他们生存的法宝,艺术品一级市场正是这些冒险家淘金的乐园。

在全球艺术品市场上,约有4 000个艺术品代理人占据了艺术品一级市场75%的成交额,而其中不到1 000个艺术品代理人又拥有几乎超过一半的市场份额,除此之外,据不完全统计,全球大约还有超过10万名登记在册的艺术品代理人。艺术品代理人通常专注于某一特定的艺术领域,因此大多具有较高专业水准,国外艺术品代理人往往都以家族企业或家族生意的形式存在。

### 1.1.2 艺术品二级市场

艺术品二级市场的参与者主要是艺术品拍卖行和艺术品买家。与艺术品代理人不同,拍卖行之间的竞争更像是一种寡头竞争。艺术品二级市场即拍卖市场的集中度要比一级市场高得多,全球艺术品拍卖行两大巨头——苏富比(Sotheby's)拍卖行和佳士得(Christie's)拍卖行除了拥有整个艺术品拍卖市场1/3的市场份额,还牢牢占据着高雅艺术品市场超过一半的成交额。邦瀚斯(Bon-

hams)和菲利普斯(Phillips De Pury)两家拍卖行分别拥有市场份额的5%。其他重要的拍卖行还包括瑞士的科恩菲尔德(Kornfeld)、德国的洛里泽巴赫别墅(Villa Grisebach)和法国的艾德(Artcurial)。除此之外,还有一些国家的拍卖行立足本国市场,在国内市场比较有话语权,比如中国的保利拍卖行等。

与艺术品代理人相比,艺术品拍卖行涉及的艺术品销售领域更加广泛。规模较大的艺术品拍卖行一般会有固定的经营场所,每年定期举行一次或多次艺术品拍卖交易。除了主持拍卖交易,有实力的艺术品拍卖行还提供许多其他的服务,比如调查艺术品来源、归集艺术品交易记录、鉴别艺术品真伪、为艺术品估价等。

艺术品拍卖行的盈利是依靠向买卖双方收取佣金的方式实现的。通常情况下,如果拍卖成功,买方须向拍卖行支付大约10%—20%的手续费,这笔手续费与竞拍价格相加即最后的成交价。与此同时,拍卖行还会向艺术品卖家收取一定的手续费,手续费的高低通常取决于拍卖品价值的高低,但有的拍卖行(如佳士得)会综合考虑卖家以往的交易记录、拍卖品的数量、价值等来调整手续费。拍卖的初始价格一般会定在一个买家容易接受的低价,然后通过买家的竞价逐步抬升。如果落槌价低于卖家的预期,拍卖行会将拍卖品"买入"(Bought In),流拍的艺术品会放在以后继续拍卖或者退出艺术品拍卖市场。尽管流拍现象在艺术品拍卖交易中非常普遍,但是通常流拍比例不会超过1/3,流拍比例是反映投资者对艺术品市场信心的重要参考指标。

艺术品拍卖行与艺术品代理商另一大不同之处在于,拍卖行的运营有着一套清晰标准的操作流程,整个交易过程更加规范和透明。拍卖行的交易数据通常都会通过各种途径公开发布,比如拍卖行自己的拍卖手册或Art Price这样的艺术品网站。在拍卖之前,拍卖行也会将拍卖艺术品的作者信息、历史交易记录和拍卖品本身的艺术价值等重要信息公布出来以方便竞拍者参考。因此,尽管拍卖数据本身存在很多瑕疵,但由于其具有公开透明的特点和可参考的市场价值,因此依然被学术研究、投资参考和收藏参考领域所广泛接受。

在艺术品二级市场交易中,通常都会出现较高的溢价,这是因为艺术品在从一级市场中"脱颖而出"之后,已经经历了众多专业人士的甄别和认可,基本完成了其艺术价值、历史价值或纪念意义等方面信息的建立。当它再次在二级市场上被出售时,买家对创作者和艺术品本身的认可已经完成,因此投资风险更小,参与者更多。艺术品价格在二级市场和一级市场的巨大差异本质上是由

于认知度的大幅度提高和投资风险的大幅度减少,这与证券市场的一级市场和二级市场有着异曲同工之妙。

### 1.1.3 艺术品买家

艺术品买家包括艺术品投资者和收藏家,是艺术品市场的第四大群体。这一群体通常又大致可分为个人、机构和政府三类。早期艺术品市场的私人收藏家大多是富裕的贵族和宗教领袖,虽然当今最顶尖的私人收藏家对待艺术品的态度依然像守护者一般虔诚,但是与早期的收藏家相比,他们更把艺术品收藏作为一项高净值的财富来看待。事实上,现在已经很难区分一个收藏者的买入行为究竟是投机的成分多还是投资的成分多。艺术品收藏所带来的丰厚回报既可以实现抵御通货膨胀等金融目标,又可以用来优化艺术品收藏的结构,还可以实现某种艺术上的追求,因此现在艺术品个人收藏者的购买动机往往是多重的。

艺术品的机构投资者又大致可以分为两类:一类以非营利机构为主,包括各种博物馆、图书馆和公益机构;另一类以盈利或经营策略为主要目标,包括艺术品投资基金、银行的艺术品投资部门和一些企业。与私人收藏者一样,这两类机构投资者在艺术品市场上的购买动机都可能是多重的。前者的购买动机包括艺术品收藏机构的调整、收藏策略的改变、实现社会或文化诉求等;后者的购买动机包括完善资产结构的配置、抵御通货膨胀、争取税收优惠或避税、提升公司商业形象等。

政府在艺术品市场上扮演的角色也是多重的,会直接或间接地影响艺术品市场。政府对艺术品市场最直接的影响就是通过各种公立的博物馆、艺术品机构等直接购买艺术品或资助艺术家创作,从而达到保护或引导文化发展的作用。政府对艺术品市场施以间接影响的手段主要是制定或更改与艺术品市场活动相关的各种政策,其中最重要的就是税收政策、艺术品交易法则和文化保护政策。通常来说,金融服务完善、交易的便利和低成本有利于艺术品市场的发展。值得一提的是,政府的政策目标往往与实际情况有很大出入,很可能造成负面影响,比如法国的一系列文化保护政策出台之后,巴黎的艺术品交易中心地位反而大大降低。

除此之外,艺术品市场上还有另外一些参与者,虽然他们的数量和影响不及以上四个群体,但却在市场上同样扮演着不可或缺的作用,主要包括一些艺

术品鉴定专家、艺术评论家、艺术品相关的媒体和刊物、艺术品投资咨询机构、艺术品网站和艺术品数据服务机构等。

## 1.2 艺术品拍卖机制的相关理论

拍卖是艺术品市场的一种重要交易方式,大量的艺术品拍卖交易构成了艺术品二级市场,因此人们常常用艺术品拍卖市场的说法来指代艺术品二级市场。与进行私下交易和画廊交易的艺术品一级市场不同,艺术品拍卖市场的交易信息更加公开透明,而且相对而言,由于这个市场更加规范,参与交易的艺术品无论是艺术价值还是成交价格都更高,因此我们通常所说的艺术精品也常常出现在这个市场上。

要了解艺术品拍卖市场就必须从拍卖这种交易方式本身开始追溯,艺术品拍卖交易在国外已经有超过百年的发展历史,可以说艺术品拍卖市场的发展基本上可以代表整个艺术品市场的发展脉络。艺术品拍卖方式的选择也与艺术品交易本身的特点紧密相关。

### 1.2.1 拍卖交易类型综述

拍卖交易又称为竞买,根据《中华人民共和国拍卖法》的定义,拍卖交易是指以公开竞价的方式,将特定的物品或财产权利转让给最高应价者的买卖方式。拍卖交易涉及的领域非常广泛,涵盖了住房、车辆、艺术品、农产品等的交易,政府也常常通过拍卖交易的方式出售国库券、外汇、采矿权以及私有化企业等。

就拍卖理论而言,国外的研究已经发展到相当成熟的阶段,其中开创性的研究是1996年诺贝尔经济学奖得主之一的威廉·维克里(William Vickrey)在20世纪60年代完成的。1961年,维克里在《金融学杂志》(*The Journal of Finance*)发表了现代拍卖理论的开创性论文《反向投机、拍卖和竞争性密封投标》(Counterspeculation, Auctions, and Competitive Sealed Tenders),在这篇论文中,维克里将拍卖分为四个"标准"类型:英式拍卖、荷式拍卖、第一价格密封拍卖和第二价格密封拍卖。这种分类方法为现代拍卖理论的研究奠定了基础,构成了拍卖行为策略理论研究的基本框架。

英式拍卖(English Auction)即增价拍卖,又被称为公开喊价拍卖,是使用最

广的一种拍卖形式。在拍卖过程中,竞买者不断提出越来越高的叫价,直到规定的时间或没有任何人提出更高的价格为止,最后提出叫价的竞买者获胜。在拍卖理论的研究中,大多数研究者还对英式拍卖的规则做出了如下假设:竞买者能够观察到其他竞买者的出价和退出,竞买者不能提出"跳跃式出价",竞买者一旦退出就不能重新加入竞争等(Klemper,1999)。目前世界上大多数的拍卖行都采用英式拍卖法进行拍卖。

荷式拍卖(Dutch Auction)也被称为减价拍卖,喊价从一个极高的价格开始,之后价格开始逐步降低,直至有一个买家愿意接受为止。这种拍卖方式最初源于荷兰的鲜花出口,也有人说源于荷兰海盗盛行时的销赃买卖。荷式拍卖曾被用于罗马尼亚的贷款融资,玻利维亚、牙买加和赞比亚的外汇交易,以及很多国家的鱼类和鲜货市场交易。

第一价格密封拍卖(First-price Sealed-bid Auction)并不像英式拍卖和荷式拍卖那样公开喊价进行,而是竞买者独立地提出密封的竞价,每个竞买者都不知道其他竞买者的出价。拍卖者按竞价大小排序,并在规定的时间和地点宣布最后获胜价格和中标者。值得注意的是,密封拍卖在拍卖物品数量方面的区别非常重要,即有多少物品被拍卖。当只有一个物品被拍卖时,价格以最高叫价确定,拍卖被称为"第一价格"密封拍卖;如果拍卖中有多个拍卖品,那么密封拍卖就被认为是"歧视性"的,因为获胜者支付的价格可能是不一样的。在歧视性拍卖中,密封的竞价被按从高到低的顺序排序,拍卖品依次按出价成交,直至拍完为止,而且赢家们一般都需要支付自己报出的不同报价。这种拍卖类型曾被用于再贷款融资和外汇交易,美国财政部也曾使用歧视性拍卖来出售国债,但是这种拍卖方式也引来不少抨击。在美国财政部国债案例中,米尔顿·弗里德曼认为歧视性拍卖很容易造成竞买者的共谋。但是,Milgrom(1989)证明了在竞买者之间存在长期竞争关系的拍卖中,英式拍卖比密封拍卖更容易导致竞买者共谋现象的发生,所以在工业采购和建筑工程招标这种参与者存在长期竞争关系的拍卖市场中,密封拍卖仍然是应用最为广泛的一种拍卖方式。

第二价格密封拍卖(Second-price Sealed-bid Auction)也被称为维克里拍卖。在这种拍卖中,竞买者以密封的形式出价,最高出价者中标,但成交价采用次高出价。这种拍卖方式符合"激励相容"的原则,能够有效地诱导参与竞标者说出他们的真实估价。维克里证明了第二价格密封拍卖是一种有效的拍卖机制,并且能够使买卖双方达到帕累托最优。从理论上看,这种拍卖具有很高的价值,

每个投标人都以自己的真实报价作为最优策略,但是这种拍卖的一个潜在缺陷是需要拍卖者有很高的诚信。如果拍卖者存在道德诚信问题,他有可能会在决定赢家之前打开竞价,找出获胜者,并在赢家的出价下插入一个略低的出价,使赢家付出更高的价格,以此来获得较高的收益。

除了上述四种标准拍卖类型,还存在一些"非标准"的拍卖方式,具体包括如下几种。

(1)双边拍卖:这种拍卖方式中,卖者与买者同时出价,由中间人决定成交价格 $p$,要价低于 $p$ 的卖者卖出,出价高于 $p$ 的买者买进。持续双边拍卖要求在同一时点上有大量的交易在进行,全部交易并不随着某一项交易的结束而停止,股票交易和期货交易都是很好的范例。在过去的一百年中,美国金融机构一直使用双边拍卖作为其主要的拍卖方式,这种拍卖方式实际上就是做市商制度的雏形。

(2)全支付拍卖:通常拍卖中只有最后的胜出者才支付,其他投标人并不会为自己没有得到的商品而付费。但是在全支付拍卖中,不仅胜出者要支付,而且其他参与拍卖的投标人也要支付,支付的金额等于其投标价格。全支付拍卖最典型的例子就是慈善拍卖。

随着拍卖理论和实践的发展,在上述各种基本的拍卖类型之外,研究者和实践者还设计出多种拍卖方式的变形以及融合了不同拍卖特点的新型拍卖机制,比如随机 n 价拍卖、一般维克里拍卖(General Vickrey Auction,GVA)、同步提价拍卖(Synchronous Price Increase Auction,SPA)、阈值价格双边拍卖(Threshold Price Bilateral Auction,TPA)、二元维克里拍卖等。

### 1.2.2 艺术品拍卖类型的选择与分析

拍卖交易的四种标准形式各有特点和优势,因此在不同的行业往往会出现以某种拍卖形式为主的现象,艺术品拍卖交易大多采用的是英式拍卖。英式拍卖最明显的特征有三点:公开叫价、增价叫价和价高者得。

英式拍卖与荷式拍卖的根本区别在于英式拍卖采用的是增价拍卖法,荷式拍卖采用的是减价拍卖法。荷式拍卖诞生之初,参与拍卖交易的主要是荷兰的鲜花交易商和荷兰的海盗,这两种人对交易方式的要求有个共同特点,就是都希望迅速成交并且成交价尽可能高,因为鲜花的保质期很短,而海盗则希望能够将手中的赃物迅速变现,因此荷式拍卖的最大优点就是能够迅速促进交易达

成并利于卖方拍出高价。从卖方的角度看,成功拍卖的关键在于潜在买家的竞争效果。在英式拍卖中,竞买者往往只对竞价做小幅上涨,赢家可能会以低于其预期价格的代价获得拍卖品,这样卖方就不能得到最大的利润;但是在荷式拍卖中,如果对拍卖品最感兴趣的买家有意购买,那么他就不愿意冒被其他竞买者夺走拍卖品的风险,因此不会等待太久来达到他的要价,他可能会在他的最高估价附近出价,从而结束拍卖。

从荷式拍卖的优势来看,艺术品拍卖应该是倾向于荷式拍卖的,但最终大家采用了英式拍卖,这主要还是与艺术品本身的商品特征有关。首先,艺术品,比如古董字画的保质期很长,对成交时间并无太多限制,除非持有者因经济问题急于变现,因此艺术品的卖家更看重如何能产生尽可能高的成交价。其次,无论是鲜花也好赃物也罢,这些拍卖品的价格是相对透明的,即市场上有一个"公允价值",拍卖结果的好坏取决于成交价与这个"公允价值"的偏离幅度;而艺术品则很难进行估价,拍卖者甚至根本无法给出一个最高价再逐步压低价格,于是英式拍卖法中的增价拍卖方式成为艺术品拍卖中最为稳妥的选择,这也是为什么在艺术品拍卖中往往给出一个极为保守的底价,而艺术品卖家则可以选择拥有保留价格的权利,一旦艺术品的拍卖价格低于卖家的保留价格,卖家可以选择中止交易。

第一价格密封拍卖法不适用于艺术品拍卖的主要原因则在于过程烦琐和已经提及的艺术品估价问题。第一价格密封拍卖法与英式拍卖法及荷式拍卖法最大的区别在于后两者采用的是公开竞价,而前者则采用非公开竞价。非公开竞价比较适用于单笔拍卖金额较大、拍品价值相对透明的场合,比如国债、土地、基础设施等。它的优点在于可以避免拍卖者利用公开竞价中的拍卖技巧来达到哄抬价格的目的,有利于竞买者理性报价从而降低竞买者的付款风险和减少"胜利者的诅咒"带来的不利影响。但是艺术品拍卖往往不会涉及如此大的金额,而且一场拍卖会通常会拍卖很多件艺术品,第一价格密封拍卖法中过于烦琐的流程显然会大大影响艺术品拍卖的成交效率。此外,由于艺术品的估价很难确定,竞买者往往需要从公开竞价的方式中获得对艺术品价值判断的认同感,因此公开竞价反过来成为艺术品定价最有说服力的证明。

综上所述,艺术品拍卖大多采用英式拍卖法,并且根据艺术品市场的特点在规则上做出了一定改进。

## 1.3 艺术品投资的理论

艺术品收藏与投资一直以来就被赋予了强烈的个人色彩,艺术品的多样性、甄别与估价的不确定性以及艺术品位的不同都给艺术品市场蒙上了一层神秘的面纱。艺术品投资理论的兴起源于20世纪70年代以后,与当时西方经济陷入"滞胀期"有密切联系。20世纪70年代以前,国外有关艺术品投资回报率方面的研究大多是持否定态度的,而70年代以后则发生了戏剧性的转变。到了2007年和2008年,全球艺术品市场的交易总额连续超过600亿美元[①],艺术品市场再次受到前所未有的关注,也吸引了更多投资者加入这个市场中来。艺术品收藏作为一种投资理念不仅开始得到广泛的关注和认同,而且已经发展成为一项全球性的商业活动。

### 1.3.1 艺术品投资理论的含义

为了更好地理解和研究艺术品市场及艺术品市场与资本市场的联系,我们有必要对艺术品投资加以定义。广义的艺术品包含了一切具有审美价值的物品,但具有投资价值的艺术品领域却要狭窄得多。国外通常把具有收藏和投资价值的艺术品笼统地分为高雅艺术品(Fine Art)和装饰性艺术品(Decorative Art)。高雅艺术品一般指著名艺术家的油画、版画、现代艺术等;装饰性艺术品相对来说价值要低很多,一般包括雕塑、瓷器甚至古董家居等。

本书将具备投资价值的艺术品定义为,具有较高的艺术内涵或纪念意义、具备长期持有或收藏的价值、能够取得较高的市场价格和预期收益的各种艺术形式,包括绘画、书法、瓷器、珠宝、古董家具、邮票、钱币等。从成交总额和门类上来看,国外艺术品投资以油画为主。

### 1.3.2 艺术品投资理论的演变

国外与国内对于艺术投资理论的探讨呈现出截然不同的风格。由于西方国家具备深厚的艺术品消费基础,因此艺术品是作为消费品中的奢侈品形象存在的,比如画廊常常在高档购物中心与最顶尖的奢侈品店比肩而立。在探讨艺

---

① McAndrew C. Fine Art and High Finance[M]. New York:Bloomberg Press,2010:25.

术品的投资价值时,尽管有的文献将艺术欣赏带来的满足感也作为一种回报计算在内,但更多的文献在讨论艺术品投资理论时往往着眼于回报率的高低进行定量研究,基本上停留在"值与不值"这个层面上。在20世纪70年代以前,大多数的研究结论是艺术品的货币投资回报率是比较低的,低于股票回报率、标准普尔指数和债券回报率。有的专家将艺术欣赏带来的效用作为一种补偿,但更多的观点认为投资艺术品并不是一项好的决定。20世纪70年代以后,学者们对数据库的样本做出了更为精细的调整,得出的结论是投资艺术品能够获得一个略低于平均值的回报率。但是来自纽约大学斯特恩商学院的梅建平、摩西两位教授提出了不同的观点,他们指出在精品艺术板块获得的回报率确实不尽如人意,但当代艺术品板块的投资则收益颇丰,这个结论也与最近10年艺术品市场发展的情况基本吻合。关于回报率的详细探讨会在本书中关于艺术品投资风险与投资回报的章节中展开。

国内对待艺术品的态度有着深厚的宫廷文化和稀有宝物的情结,加之国内文物交易有法律条款限制,所以人们购买艺术品常常抱着"传家宝"的心态。近年来国内民众面临投资渠道匮乏与艺术品市场火爆的双重夹击,投资者购买艺术品带有较强的投机心理。在艺术品投资理论这个问题上,学者探讨更多的是投资者心态和伦理道德,主要停留在"能与不能"的层面上,定性的分析比较多。由于国内从事这个领域的专家学者很少来自经济学领域,并且受中国传统观念影响以及缺少定量分析的基础,因此大多数研究都对艺术品投资和资本市场的介入持否定或悲观的态度。但自文化产权交易所出现以来,在国家推进文化产业大发展、大繁荣的历史背景下,学界对于艺术品投资理论出现了不同的声音,不过尚未形成比较系统的理论和观点。

### 1.3.3 艺术品生命周期理论

国内对于艺术品投资理论方面的种种矛盾,究其实质,是现有的理论不能解释目前艺术品市场存在的各种现象和问题。经济学理论的演化也是如此,一旦原有的经济学理论无法解释现实生活中的经济现象时,新的经济学理论和流派就会诞生。对艺术品投资理论持反对态度的人主要认为,由于艺术品蕴含的巨大艺术价值,艺术品不应被当作一项商品进行消费,因此炒作与频繁买卖是对艺术本身的一种亵渎,艺术品购买者的终极目的应该是将艺术品珍藏并使其永世流传,而不是拿来作为盈利的工具,否则就是对艺术不够虔诚,是伪收藏

家。还有观点认为,艺术品的鉴赏需要很高的水平,普通人没有能力也没有财力去承担市场不规范所带来的风险,鼓励人们对艺术品进行投资会带来潜在的社会不安定因素。事实上,不管反对者们赞不赞成,投资者对艺术品市场的追捧都是现实存在的;不管投资者动机如何,艺术品市场与资本市场从来就是一对孪生姐妹。综合国内外艺术品市场的发展与结构,作者认为艺术品生命周期理论可以在一定程度上解释艺术品市场的现状。

艺术品生命周期理论是指艺术品就像生命体一样,分为幼年、青年、中年和晚年四个阶段,每个阶段的长短与艺术家在艺术品市场上的被认可度密切相关,艺术品的价值由成交价格来衡量。

幼年:通常是指艺术品刚刚从艺术家手中诞生、尚未为世人所知或未被市场接受的阶段。如果艺术家的知名度不高或者市场不够认可,则艺术品处于这一阶段的时间会比较长,表现为标价和换手率均比较低;如果艺术家的知名度很高又被市场认可,则艺术品处于这一阶段的时间往往很短,甚至直接进入下一个阶段。

青年:通常是指艺术品已经有了成交记录、开始被小众人群逐渐认可的阶段。常见的表现是成交价格极不稳定,换手率比较高,成交主要在一级市场上发生。这意味着市场上的投资者对艺术品的认可度存在较大分歧,对艺术家未来的成长潜力难以形成相对统一的判断。但如果艺术家的知名度较高,这种情况往往只会出现在个别的作品案例中。

中年:通常是指艺术品已经获得市场上大部分投资者的认可,成交价格稳步上升,成交率较高,成交主要在二级拍卖市场上发生。处于这个阶段的艺术品往往诞生在知名度较高的艺术家手中,或者艺术家开始受到市场的追捧,知名度急剧上升,此时的艺术品相对容易估值,但防伪保真的难度开始加大。

晚年:通常是指创作艺术品的艺术家已经广为人知,艺术品的成交价格已属"天价"行列,换手率和成交率都极低。处于这一阶段的艺术品其艺术价值几乎已经被开发殆尽,没有太大的上升空间,更多的是一种艺术象征意义。

特别值得提出的是,艺术品生命周期理论认为,纯粹的艺术品收藏(比如进入博物馆永久收藏)意味着艺术品生命周期的终结,艺术品的拍卖、捐赠、损毁和流失也都是艺术品退出市场的方式。艺术品只要还有活跃的交易,就证明艺术品仍有艺术价值未被发掘。艺术品生命周期理论起码可以解释以下两个问题。

第一,纯粹的收藏者和冒险家各自应该扮演什么角色。冒险家是艺术品市

场上的"淘金者",他们在艺术品市场的各个环节中活跃着,用自己的专业、经验和品位去寻找新的艺术家和艺术品,通过宣传、包装甚至炒作去获得其他人的认同。艺术品在这个过程中经历着大浪淘沙,有的艺术品被湮没淘汰,有的艺术品逐渐脱颖而出,通过不断的交易使身价倍增。我们每个人都可能成为冒险家中的一员,我们既可能在消费着艺术,同时也在为艺术定价。而纯粹的收藏者终结了这样的定价过程,成为艺术品退出市场的一个出口。

第二,为什么顶级艺术品的投资回报率往往不尽如人意。梅建平和摩西教授 2003 年在一篇奠定"梅摩艺术品指数"理论基础的论文中提出,顶级艺术品并不像人们想象的那样具有投资价值。根据他们数据统计的结果,顶级艺术品的平均投资回报率可能只能勉强抵消统计期内的平均通货膨胀率。在艺术品生命周期的理论中,顶级艺术品的生命周期已进入晚年,它们的艺术价值几乎已经被开发殆尽,具体表现为艺术品本身已经广为人知,交易价格非常高昂,很长时间才会发生一次交易。这样的艺术品本身已经没有什么升值空间,就像退役的体育明星——虽然名气巨大,但是已经不能上场拼搏了。

# 第二章
# 艺术品市场发展的历史与现状

基于对美的追求,艺术的历史几乎与人类的历史一样悠久,然而艺术品市场发展史不同于艺术史,真正意义上的艺术品市场发展史不过三百多年。尽管艺术品市场的参与者们向来以高雅和专业自居,试图将艺术品市场塑造成与资本市场隔离的"世外桃源",但是事实上艺术品市场从来就不曾独善其身,甚至可以说正是资本的力量造就了艺术品市场。艺术品市场的起伏兴衰、艺术品交易中心的更迭变换、艺术品市场规模的不断扩张,都离不开经济的发展和资本的推动。

## 2.1 国外艺术品市场发展简史

### 2.1.1 工业革命与艺术品市场的兴起

虽然在工业革命之前就有艺术品收藏和买卖行为,但是艺术品作为商品被广泛交易并逐渐形成市场却是在工业革命之后。发源于英格兰中部地区的第一次工业革命始于18世纪中叶,在这场工业化运动中,大规模工厂化生产取代了个体作坊的手工生产模式,机器的发明和运用替代了大量的体力劳动。这次工业革命极大地推动了经济发展和人类进步,在积累了前所未有的社会财富的同时,逐渐形成了被称为中产阶级的新阶层和大量新富人群体(包括新贵族)。这些人大都接受过良好的教育,并深受欧洲文艺复兴运动思潮的影响,在实现了物质上的满足后,他们逐渐产生了精神和艺术上的消费需求,这种消费需求首先体现在对家居装饰的品位上,这也是至今西方仍将艺术品笼统地分为高雅

艺术品和装饰性艺术品的原因之一。中产阶级和新富人阶层是艺术品市场形成的基本前提，他们使得艺术品市场拥有稳定的、大量的艺术品购买和收藏群体。

由于第一次工业革命率先在英国和法国完成，于是在整个18世纪至19世纪初，英国和法国迅速成为世界上最主要的艺术品消费中心，而其他具有深厚艺术传统的国家，比如意大利和荷兰，则成为艺术品的货源地，为富裕的欧洲买家源源不断地提供艺术品。18世纪后半叶，英国作为艺术品交易中心的地位不断得到巩固，诞生了一批最早的艺术品拍卖行，比如至今仍然占据艺术品拍卖市场半壁江山的苏富比和佳士得拍卖行就诞生在这一时期的英国。

从艺术品市场的起源可以看出，艺术品市场自诞生之日起就与经济和资本的发展密不可分，艺术品从一开始就是以商品的形式出现的，此后艺术品市场的发展历史也都佐证着这一事实。

## 2.1.2 大国兴衰与艺术品交易中心的更迭

伴随着第一次工业革命的深入，法国的经济获得飞速发展，经济实力直逼英国。在这一时期，巴黎作为欧洲的政治、经济、文化中心曾一度超越伦敦成为世界最大的艺术品交易中心。然而这一繁荣景象并没有维持多久，由于一系列政治和经济的因素，比如法国政治动荡、法郎大幅贬值、资本主义世界金融危机等造成了大批艺术家、艺术商人和买家的出走。而拥有大量海外殖民地的英国和幅员辽阔的美国则维持了经济的持续发展，伦敦和纽约很快取代巴黎成为最重要的两个艺术品交易中心。巴黎艺术品市场的繁荣之所以昙花一现主要有三点原因：一是纽约和伦敦长久以来建立的中心地位基本稳固；二是纽约和伦敦都对艺术品交易实行了更为有利的税制改革；三是法国出于对艺术品的保护，制定了一些不利于艺术品交易的限制性政策。

19世纪下半叶至20世纪初，美国成为第二次工业革命的发源地和主要发生地，人类社会开始进入电气时代，美国也在这一时期确立了世界经济霸主的地位，开始引领世界经济的发展，来自美国的艺术品买家在1920年至1930年间开始占据全球艺术品市场的主导地位，这一时期处于大萧条之前，是美国经济高速发展的黄金十年。资本的主导力量在这次变化中表现无疑，纽约彻底取代巴黎成为新的世界艺术品交易中心，并很快超越伦敦占据了第一的位置，此后整个欧洲则变成了艺术品市场最大的货源地。与此同时，美国的本土艺术家

开始受到重视,美国画派就是在这一时期诞生的。

第二次世界大战以后,以信息科学、航天技术和生物科技的广泛运用为标志的第三次工业革命迅速展开。在20世纪60年代至70年代,随着战后经济的复苏,艺术品市场迎来了前所未有的发展,各大艺术品交易中心得到不同程度繁荣的同时,还出现了功能和定位上的分化,艺术品交易的利润率也大幅度提高,开始从规模化向精细化方向发展。

20世纪70年代后,亚洲经济开始起飞,艺术品市场进入另一个繁荣期,最明显的特征是伴随着战后日本经济的崛起,日本经济生产总量一度占据了世界第二的位置,仅次于美国。日本的艺术品买家开始活跃于世界各大艺术品交易中心,连续刷新艺术品拍卖交易纪录。1990年,印象派画家凡·高创作的《加歇医生像》以8 250万美元的高价在纽约佳士得拍卖行被日本纸业大王斋藤了英买走,创下了当时的成交纪录,至今仍是世界上成交价第二高的艺术品。随着亚洲经济的持续发展,紧随日本之后,韩国和我国的台湾、香港地区也出现了对艺术品的购买热潮,中国香港则在这波浪潮中逐步确立了亚洲艺术品交易中心的地位。

### 2.1.3 资本市场的介入与艺术品市场的结构性调整

第二次世界大战结束后,世界经济进入恢复发展期,艺术品市场在逐步扩大规模的同时也出现了新的发展趋势。尤其是20世纪60年代以后,当代艺术开始受到越来越多的关注,世界上主要的艺术品拍卖行如苏富比、佳士得等吸引了大量资金雄厚的买家加入这个市场中来,艺术品市场开始迎来一波跳跃式的发展。在此之前,艺术品拍卖行的买家通常为一小群具有专业资质的"常客",大多是艺术品商人和职业收藏者,他们对艺术品市场极为熟悉,具备较高的专业知识和敏锐的商业嗅觉,擅长以较低的价格拍得艺术品之后再以较高的价格转手卖出。20世纪60年代中期至70年代初,主要的资本主义国家开始陷入"滞胀",即经济发展停滞与通货膨胀并存。人们意外地发现艺术品的购买和收藏在一定程度上具有抵御通货膨胀和保值增值的功能,购买艺术品作为一项投资的理念逐渐获得认同,越来越多非专业的个人和企业买家开始成为各大艺术品拍卖行的主要客户。尽管后来经历了1973年石油危机的调整,艺术品市场仍然获得了投资客、投机者和收藏家的青睐,购买和收藏艺术品的趋势延续了下来。

艺术品市场的另一项结构调整是艺术品交易中心的功能开始出现分化。经过整个20世纪70年代的发展，纽约逐渐成为当代艺术、印象画派和后印象画派作品主要的集散地，而伦敦则成为古典画派、18世纪英国和法国作品以及亚洲古文物的世界性交易中心。与此同时，随着亚洲艺术品市场的持续繁荣，各大拍卖行开始进驻亚洲市场，我国香港地区逐渐确立了亚洲艺术品交易中心的地位。

艺术品市场的第三个结构调整是艺术品板块和艺术流派的变化。进入21世纪以后，世界艺术品市场迎来一个爆炸式的发展，仅2003年到2007年，艺术品市场交易规模的年平均增长率就达到了28%。这其中，高雅艺术品板块、装饰性艺术品板块、古董板块、当代艺术板块、印象派板块、现代艺术板块等都获得了快速增长。然而在21世纪以前，精品艺术、印象派和古董广受欢迎，但进入21世纪后，当代艺术和现代艺术逐渐流行起来。2007年，当代艺术成为交易量最大的艺术品板块，之后就一直保持着领先的地位。艺术流派同样发生了结构性的变化，而且这种变化几乎与国家经济的发展或区域性经济的发展呈正相关关系。除前面提到的美国画派的崛起外，第二次世界大战后随着各国经济实力的此消彼长，艺术流派的繁荣变化更加明显。如北欧经济兴起后，来自挪威和芬兰的带有北欧特色的艺术品一度流行；石油经济兴起后，中东的艺术品在区域内繁荣起来；中国经济起飞后，来自中国的古董和当代艺术品都受到热捧；金砖五国的快速发展带来了拉美画派、印度和俄罗斯艺术流派的繁荣等。

## 2.2 中国艺术品市场发展简史

中国的艺术品市场有着久远的历史渊源和漫长的发展过程。大量的中国古代文物资料可以证明艺术品是我国人民最早的私有财产之一，也是最早进入市场的劳动产品之一。

艺术品最早被作为商品进行交易可以追溯到新石器时代。考古学的资料显示，在中国一些原本不生产玉石的地区也发掘出了大量的玉石工艺品，这可能是通过部落间战争掠夺得到的，也可能是通过部落间交易获得的。在良渚文化、龙山文化、大汶口文化等遗址中也发现了许多用玛瑙和玉石成批制作的饰物，还有大量的半成品玉器和材料。这都说明艺术品的市场交换需求已经开始出现。

进入封建时代后,随着生产力的提高和社会阶层的分化,艺术赞助逐渐在中国古代的艺术品交易中占据了主导地位,即由皇家、权贵富贾、宗教组织等出资对艺术家的创作活动进行资助,并购买最终艺术成品的交易方式。根据刘翔宇(2012)对中国古代艺术品市场的分类,中国古代的艺术品市场可以被分为皇家艺术赞助、私家艺术赞助、短时间的宗教艺术赞助与公共艺术赞助(艺术品市场),其中皇家艺术赞助占据了统治地位。

自公元956年,后蜀孟昶设立"翰林图画院",成为中国历史上正式设立宫廷绘画机构开始,中国大部分朝代都设立了专门机构以聘用艺术家为皇家服务。画家或工匠在皇家的专门机构任职,领取皇家提供的俸禄或佣金,同时出卖自身的劳动为皇家提供艺术品,这种交换关系从本质上而言,是以俸禄为媒介的艺术劳务交易关系,并不构成艺术品的直接购买关系。尽管皇家为艺术家提供了稳定的生活来源,但是艺术家的创作离不开对皇帝和皇家需求的揣度,皇帝喜好决定着官办艺术家的前途甚至性命。历史上,官办艺术家因为其创作不符合统治者的要求而遭受迫害的例子比比皆是。

在皇家的示范效应下,中国古代的王公贵族和封建地主也逐渐兴起了以购藏书画、古玩和蓄养书画家为主要形式的私人艺术赞助。与皇家艺术赞助相比,以权贵富贾为消费主体的私家艺术赞助可以为中国古代的艺术家们提供更大的灵活性和自主性。艺术家有着更多的人身自由和较小的精神迫害的压力。尽管受雇的艺术家们因为寄人篱下也需要讨好主人,但是赞助人通常不会对艺术家创作的内容肆意干涉,艺术家有了更大的发挥余地。

另外,公共艺术赞助即艺术品市场上的交易随着中国古代经济生产的发展也逐渐变得频繁起来,特别是在明清时代,伴随着资本主义萌芽的出现与商品经济的繁荣,一些工商业发达并且艺术家汇聚的城市出现了独立经营书画古玩买卖的商店。市场已经逐渐成为私人获取藏品的主要场所。总的来说,中国古代艺术品交易的历史是从皇家赞助和私家赞助的兴盛、衰亡并最终走向公众赞助和市场化的历史,也是艺术家不断走向人格独立、自由创作的历史。

## 2.3　中国艺术品市场的现状

中华人民共和国成立之后,在公私合营、"文化大革命"等一系列社会运动的影响下,艺术品交易进入了寒冬期,古玩书画店铺一度销声匿迹。改革开放

以后,随着市场经济的蓬勃发展,中国的艺术品市场也逐步迎来了兴旺与繁荣。进入21世纪后,中国艺术品市场发展极为迅速,艺术品市场的成交额节节攀高,艺术品保值增值的经济功能得到强化,艺术品正成为越来越多家庭与机构资产配置的重要组成部分。

### 2.3.1 中国艺术品市场成交现状

近年来,在股市增长缓慢与房价上升乏力的双重背景下,中国艺术品市场表现出了良好的增长态势,成为中国投资市场中的一大亮点。根据欧洲艺术博览会(TEFAF)《2014全球艺术品市场报告》公布的数据,2013年中国艺术品拍卖市场全年总成交额为643.24亿元人民币,中国连续两年蝉联全球艺术品交易的第二位,占全球艺术品市场份额的24%。

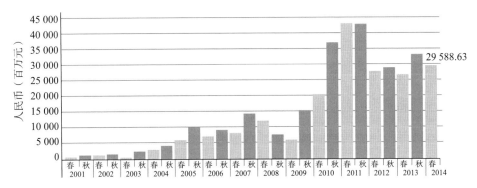

图2-1　2001—2014年中国艺术品成交额

数据来源:雅昌艺术市场监测中心(AMMA)。

从图2-1可以发现,2001年至2014年中国的艺术品市场开始了一段急速的增长过程,特别是在艺术品拍卖市场上,单品拍卖的成交价格出现了数十倍甚至是上百倍的爆炸式增长。尽管2010年和2011年的市场泡沫化、资金盲目入市对2012年艺术品市场的发展造成了一些不良的冲击,但是在买家愈发理性谨慎和精品稀缺的背景下,中国艺术品拍卖市场正在逐渐走向稳健发展。如图2-2所示,中端拍品(50万元至500万元)及低端拍品(50万元以下)在成交额与成交量上均占到了中国艺术品交易的主体,这说明中国的艺术品市场不断有新买家进入,市场整体越来越趋向于大众化与活跃化。

第二章 艺术品市场发展的历史与现状

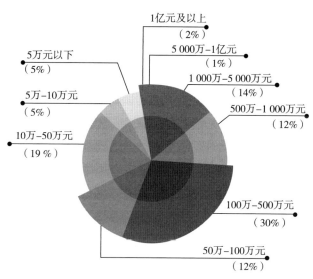

图 2-2 2014 年春各价格区间成交额所占比例

数据来源:雅昌艺术市场监测中心(AMMA),统计时间为 2014 年 1 月 1 日至 6 月 30 日。

## 2.3.2 中国艺术品市场结构

从市场结构来看,作为二级市场的拍卖行在中国占据了绝对强势地位,目前中国的艺术品拍卖企业已经达到 300 多家,它们不仅实力雄厚,而且通过组建专业的鉴定和服务队伍,掌握了艺术品定价的话语权,成为中国艺术品市场交易的领头羊。更多关于拍卖公司的信息可见表 2-1。相比之下,艺术家工作室、艺术品展销会场馆、画廊等一级市场的实力较为薄弱,由于缺乏现代商业化的运营理念,它们在价值发现方面的优势仍不明显。

表 2-1 2014 春季拍卖公司成交排名表

| 排名 | 拍卖公司 | 2014 年春拍成交额(亿元) | 环比 2013 年秋 | 同比 2013 年春 |
|---|---|---|---|---|
| 1 | 北京保利(不含香港) | 27.77 | ↓ 3.19% | ↓ 1.93% |
| 2 | 香港苏富比 | 27.00 | ↓ 18.45% | ↑ 54.11% |
| 3 | 香港佳士得 | 24.23 | ↓ 20.30% | ↓ 4.02% |
| 4 | 中国嘉德(不含香港) | 22.52 | ↓ 4.08% | ↓ 14.99% |
| 5 | 北京匡时 | 17.48 | ↓ 12.94% | ↑ 23.57% |

(续表)

| 排名 | 拍卖公司 | 2014年春拍成交额(亿元) | 环比2013年秋 | 同比2013年春 |
|---|---|---|---|---|
| 6 | 北京翰海 | 8.91 | ↑ 37.24% | ↑ 7.70% |
| 7 | 保利香港 | 8.74 | ↑ 12.09% | ↑ 68.81% |
| 8 | 西泠拍卖 | 7.02 | ↓ 1.65% | ↓ 9.26% |
| 9 | 上海嘉禾 | 5.11 | ↓ 4.85% | ↑ 41.19% |
| 10 | 广州华艺 | 4.65 | ↑ 78.13% | ↑ 12.57% |

数据来源：雅昌艺术市场监测中心（AMMA），统计时间为2014年1月1日至6月30日。

从交易品种来看，中国艺术品市场长期以来是以中国书画、瓷器杂项、油画及当代艺术为三大主流品类。作为中国艺术品拍卖市场的主力，中国书画的市场份额常年保持在50%以上。2010年以来，受鉴别难度增大、精品稀缺的影响，中国书画板块的成交率及市场份额均有所下降，瓷器杂项板块、油画及当代艺术板块的市场份额有所提高。具体变化过程如图2-3所示。

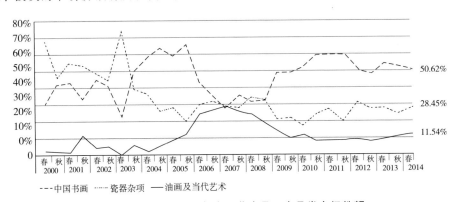

图2-3　2000—2014年中国艺术品三大品类市场份额

数据来源：雅昌艺术市场监测中心（AMMA）。

相信中国艺术品市场将沿着平稳可持续发展的轨道前进，并逐渐走向专业化、国际化与多元化。

## 2.4　中国艺术品市场的特点与不足

尽管从20世纪80年代至今，中国的艺术品市场从全面复苏到蓬勃发展只

经历了短短二三十年的时间,并且成交总量已经位居世界第二,但是与西方发达国家成熟的市场机制相比,中国艺术品市场的法制法规仍不够完善,市场机制也依然有待健全。通过与西方发达国家的艺术品市场进行对比,我们发现中国的艺术品市场具有如下特点。

### 2.4.1 一二级市场的严重错位

在中国,古玩店、画廊和文物商店等是艺术品交易一级市场的主要组成部分。其中,由古玩店集群形成的古玩市场是艺术品销售行业中最低端的市场,也是赝品最多的市场。由于造假技术层出不穷、市场管理混乱等原因,外行的买家在文物鉴定知识与技能欠缺的情况下,上当受骗的情况屡见不鲜,严重扰乱了中国艺术品一级市场的交易秩序。在西方的艺术品市场上,画廊是一级市场的主体,承担着联系艺术品生产与促进艺术品消费的桥梁作用。可是,在中国的画廊发展过程中,由于经营起点低,造成了同质化恶性竞争严重、生存空间面临挤压等问题,没有形成规模化的产业链,导致一级市场整体疲弱。与画廊相比,中国的拍卖行业处于强势地位。拍卖公司的高价成交记录能够为艺术家起到更广泛的宣传推广作用,迅速推动相关艺术家知名度及作品价格的上涨。但是从长远来看,画廊的市场基础性功能被拍卖公司取代,拉高了艺术品投资的门槛,降低了基层艺术品交易的活跃度,不利于整个文化产业的长期发展。

### 2.4.2 二级拍卖市场上违规现象严重

中国艺术品拍卖市场上的违规现象主要包括"拍假"和"假拍"这两种情况。拍假是指拍卖行将赝品上拍,以冒充名作真迹欺瞒竞拍者。假拍是指买家、卖家、拍卖行会事先约定一个真实的成交价,拍卖会上,买家或卖家会联系一些"托儿",虚抬该艺术品价格。这两种情况尽管在西方发达国家也存在,但是西方国家的艺术品市场在长期发展过程中已经形成了较为完善的监督机制和法律法规,因此这些违规现象所造成的危害小得多。然而在中国的艺术品拍卖市场上,"拍假"现象长期存在(比如 1993 年上海朵云轩拍卖的《乡土风情》和《炮打司令部》已被吴冠中本人确定为赝品,但拍卖行依然无视作者的禁令进行拍卖转让),大量真伪难辨的赝品流入拍卖场,形成了一个规模宏大的利益链。但是,由于中国监管制度的缺陷以及法律法规的不健全(比如著名藏家苏敏罗曾在翰海拍卖会上以 253 万元的价格拍得一幅署名吴冠中的油画《池塘》,

结果被吴冠中本人确定为赝品,却在诉讼中因为不合理的免责条款而败诉),造成了投资者的重大损失,也损害了艺术品长远发展的前景。此外,恶意炒作、哄抬价格的"假拍"行为,也为不法势力利用艺术品拍卖洗钱提供了可乘之机。

### 2.4.3　艺术品定价与鉴定的学术壁垒长期存在

长期以来,在中国的艺术品行业,无论是在书法、绘画等艺术品的创作上,还是在鉴赏、经纪、策展等艺术品相关服务上,都普遍流行着门徒制,专门的学校和固定的教学模式较为缺乏。门徒制教育方式的优势在于可以因材施教,但缺点在于比较封闭和保守,不利于公开的交流和大规模的推广。在西方发达国家,无论是艺术品创作还是艺术品鉴赏,都早已经建立起丰富的理论体系,并且有各种学术机构不断扩展教学和深入研究。随着现代市场经济的发展,门徒制艺术品鉴定与定价的弊端已经逐渐开始凸显。

第一,门徒制形成的学术壁垒妨碍了艺术品鉴定行业的学术交流。门徒制传授的鉴定知识往往依赖于导师的经验,而这种经验主义并不具备普遍的适用性。比如,鉴定李可染作品的权威并不是鉴定张大千作品的权威,也不是鉴定齐白石作品的权威,这些"权威"聚在一起并不能进行深层次的交流,很难擦出思想的火花。

第二,这种学术壁垒妨碍了艺术品鉴定行业标准的形成。书画艺术品与珠宝艺术品不同,珠宝艺术品有相对固定的标准为宝石划分等级。比如,玉石有色泽、通透度、有无石裂等标准,钻石有火彩、纯度、切工之分。但是书画作品的作者不同,风格也千差万别,由于主观因素占据主导,鉴定专家的意见容易产生分歧,造成艺术品鉴定的标准非常模糊。

第三,这种学术壁垒造成了艺术品定价的一家之言现象十分严重。受学徒制影响,艺术品鉴定的专业知识很难得到传播,这就必然导致艺术品的定价也只能由少量鉴定师决定,形成了鉴定师对艺术品定价的垄断。艺术品定价的主观独断埋下了哄抬价格、恶意炒作的隐患,同时也给知假拍假、洗黑钱等不法行为提供了可乘之机。

### 2.4.4　新兴艺术品交易方式缺乏监管

尽管中国艺术品市场的发展起步较晚,但是发展速度很快,受西方发达国家的影响,一些新兴的艺术品交易方式层出不穷,比如网络拍卖、艺术品投资基

金和艺术品资产证券化等。这些新兴艺术品交易方式的形态与发展水平不一，并且有许多领域目前仍是政府监管的空白地带，因此在过度的市场炒作下极易泡沫化，带来难以估量的危害。

例如，2011年1月，天津文化艺术品交易所首次推出了白庚延《黄河呐喊》的份额化交易产品，随着炒作和投机资本的涌入，在短短的50天时间里，每交易单位的涨幅超过1700%，极大地冲击了艺术品市场的正常交易秩序，违反了国家的相关法律法规，损害了投资者的长远利益。为了维护金融秩序和防范社会风险，国务院于2011年11月11日发布了《关于清理整顿各类交易场所切实防范金融风险的决定》（国发〔2011〕38号，一般称为"38号令"），对艺术品的份额化交易紧急叫停，这让大多数文化产权交易所不得不重新定位，迫使它们对违规行为做出深刻反省与调整。

因此，综上所述，拍卖市场的混乱、艺术品定价不合理、新兴艺术品交易方式监管困难是阻碍中国艺术品市场未来健康稳定发展的三大难题，对其进行深入探讨并提供解决方案是本书作者的主要研究目标。

# 第三章
# 艺术品交易的国际比较研究

随着全球经济的不断发展,人们的收入水平不断提高,在基本的生活需要得到满足后,人们对精神方面的要求更高。同时随着全球经济、文化的不断发展,人们的投资意识不断提高。艺术品成为继房地产和股票后全球重要的投资工具,而且艺术品金融化趋势明显。但是,由于艺术品由艺术家创作,而且还需要专门的鉴定师和评估师对其真伪和价值进行识别与评估,因此艺术品市场准入门槛较高,要求交易双方具备一定的艺术素养。由于中国相关从业人员教育水平等条件的限制,交易双方很难同时具备较高的艺术素养和专业水平,所以艺术品市场存在诚信缺失、以假乱真、价格高昂和艺术品泡沫等一系列问题。

虽然全球艺术品市场不断发展完善、规模不断扩大,并且艺术品交易金额激增,但是艺术品交易在整个国民经济中所占的比例非常小,政府对艺术品市场的重视度与参与度不高,法律法规体制不健全。艺术品的特殊形态和这一系列问题的存在,使得艺术品的交易机制对完善艺术品市场和成功交易具有重大的意义。本章将从全球角度对艺术品交易机制进行比较研究,并深度探讨相关议题。

## 3.1 艺术品估值的国际比较

确定艺术品的归属权和辨认其真伪是艺术品投资的两个核心步骤,艺术品价值评估是艺术品投资的第三个核心因素,同时也是艺术品交易与流通前的关键步骤。艺术品的估值兼具社会和应用价值。但是,艺术品价值的发现具有易

变性和多元化特征,表现形式多样且层次不一,不同时期的艺术品价值之间具有很强的关联性,所以标准化的评估计量方法无法准确地评估艺术品的价值,再加上其特有的艺术形态,使其价值评估成为全球艺术品市场发展的重大难题。

艺术品作为一种商品在市场上流通与买卖,其价格与所有商品一样是由艺术品的供给和需求共同决定的。但是由于艺术品特有的形态和交易的复杂性,其供给和需求机制对价格的决定过程具有独特的性质,这些特质不能用简单的经济学原理进行解释与论证。艺术品的价格由一系列共同因素决定:艺术品自身的价值、评估的主观与客观性、影响范围的大小等。从收藏者角度看,艺术品不仅具有主观价值,而且也具有实际的价值(统称为金融价值)。艺术品的市场价格体现了它的主观价值与金融价值。

拍卖价格能提供艺术品的历史交易信息,人们往往通过这些历史数据来预测未来艺术品价格的变化趋势。但是,有的艺术品资产周转率慢,交易频率和次数受限,此时可供评估该艺术品市场价值的历史信息较少,该艺术品的评估只能主要依靠个人对艺术品的主观认识与判断以及个人的评估经验。虽然这一评估方式带有极大的不确定性和不准确性,但它仍是艺术品评估的一种重要方式。

本节将通过对艺术品定价和艺术品指数、估价方法和数据库与指数的角度,来对艺术品估值进行国际比较研究。

### 3.1.1 全球艺术品定价和艺术品指数的差别

在目前全球投资风险较高的背景下,为了分散投资风险并获取更多的投资收益,投资者将艺术品作为一种重要的投资资产放入投资组合,使其成为一种重要的金融资产。艺术品投资热的出现使全球艺术品需求激增,导致艺术品价格不断上涨。

艺术品管理是艺术品投资的重要方面。由于艺术品特有的形态、管理者实力、保险和风险控制、交易费用和成本等原因,艺术品管理具有很大的复杂性与很高的难度。为了更好地管理艺术品,首先需要对艺术品进行价值评估,确定艺术品价格。除此之外,艺术品购买、销售、所有权转让、珍藏或者捐赠等各个过程也都会涉及艺术品价值评估。

为艺术品制定正确合理的价格是艺术品投资的关键步骤。作为非标准化

的商品,每件艺术品都具有自己独特的属性,即使是由同一艺术家创作的相同档次的艺术品,其价格也会有一定的差异,所以艺术品价格应作为艺术品价值的参考标准,而不是其价值的唯一衡量标准。

在全球一级市场上,从交易量和交易额角度看,画廊交易占有极大的比例,画廊采用买卖双方议价的成交方式来进行艺术品交易。在全球二级市场上,主要采用增价拍卖的成交方式,即出价最高的卖方成功拍到艺术品。在二级市场上也会采用荷式拍卖,不过这样的情况很少。通常来讲,对于相同的艺术品,画廊的售卖价格一般会高出艺术品成交底价的30%,交易费率为成交价格的10%—15%,所以艺术品的交易底价和画廊的价格基本维持相同。另外,在欧洲各国和美国等艺术品交易量大且艺术品市场完善的国家,还有专门的艺术品估价师职业。艺术品估价师受专业的艺术品鉴定与估价行业协会的监管,必须遵守艺术品鉴定与估价行业的各项规范。估价师受艺术品买卖双方的委托,对艺术品出具独立的评估意见。同时,法院等一系列司法机构也可以指定特定的艺术品估价师,授权其鉴定艺术品的真伪和对艺术品价值进行评估,并要求评估师出具独立的评估报告,此时出具的报告具有法律效力。

在全球艺术品市场上,各国为了对艺术品进行合理有效的定价,在艺术品市场研究中,纷纷采用计量经济模型,通过度量艺术品市场的规模并跟踪其变化趋势,实现艺术品的指数化。从1985年,苏富比拍卖公司第一次发布了"苏富比艺术市场综合指数"。如今,艺术品指数从最初的摘要性指标发展成为投资和资产配置的参考与评价指标,全球艺术品市场上权威性最高、适用性最强的艺术品指数和估值系统主要包括Artnet、Art Price Indicator、Art Market Research和Mei Moses Art Index(梅摩艺术品指数)。

Artnet、Art Price Indicator、Art Market Research和Mei Moses Art Index这四大艺术品指数和估值系统通过采用全球各大型拍卖行公开成交的历史信息,来制定各自的艺术品价格指数。画廊和私下交易的信息透明度不高,所以其信息不能作为艺术品估值的依据。Artnet是全球著名的艺术品网站,它建立了大型的艺术品交易数据库(Artnet Price Database)。该数据库极大地提高了全球艺术品价格的透明度,成为全球各拍卖行、博物馆、艺术投资者和金融机构的重要信息来源。Art Price Indicator起源于法国的艺术品价格网,它通过收集全球各范围内大小艺术品的拍卖成交信息,为全球艺术品市场提供了大量的艺术品拍卖价格和指数。Art Price Indicator通过艺术品的历史拍卖信息(包括拍卖流转

次数、成交价格和价格指数等），来计算跨时期艺术品价格的折现值。Art Market Research 位于伦敦艺术品市场，它通过使用全球和国内几个重要的拍卖行的数据来对比分析各艺术品投资的回报率，建立了 10 万个以上的艺术品指数，英国税务局、纽约联邦储备银行和苏富比等重要的金融和艺术品交易机构都是其客户。Mei Moses Art Index 最接近于真实价格指数，它通过采用重复已出售的艺术品的数据，来体现艺术品价值的实际增量。

在艺术品市场不够完善的国家，以假乱真现象频繁发生。例如，在我国拍卖市场上，存在假拍等非法拍卖行为，所以我国艺术品交易信息可靠性不强、可追溯时期很短，不仅对艺术品价格指数的发布造成了极大困难，而且给艺术品收藏家、投资者等各艺术品市场参与者带来了极大的困扰。但是在西方艺术品市场上，由于其成熟和完善的艺术品交易机制，艺术品成交历史信息真实性高且可追溯时期较长。

### 3.1.2 全球艺术品价格和成交量的差别

2008 年金融危机之后，全球经济环境动荡，传统投资方式的不确定性和风险水平变高。艺术品作为一种新的投资方式，能有效地规避市场风险，拓宽投资者的投资渠道，从而获得空前的关注。

从 2008 年全球金融危机以来，全球艺术品销售成交量空前激增，同时艺术品拍卖价格不断攀升。例如在全球著名的摄影和书画作品中，中国、印度和俄罗斯三国的艺术品拍卖价格达到了史上最高水平，其中中国艺术品价格上涨 336%，印度艺术品价格上涨 684%，俄罗斯艺术品价格上涨 253%。在全球艺术作品中，俄罗斯的艺术品市场具有一定的深度与广度，每年都有很多新艺术品爱好者进入市场，而且这些新进入的艺术品爱好者好胜心更强，愿意为喜爱的艺术品出高价。同时当代中国艺术品价格不断攀升，市场上有很多作品的价格超过百万美元。例如 2016 年保利香港春拍上，吴冠中的油画作品《周庄》以 2.36 亿港元落锤，刷新了中国当代油画成交价最高纪录。中国艺术品市场不断攀高的成交量和拍卖价格，吸引了国外很多大规模、高声誉的画廊在中国开展画廊业务，同时也吸引了更多中国艺术品爱好者与投资者关注该市场。

尽管很多国家的艺术品市场出现了繁荣的景象，但是好景不长。随着 2008 年全球金融危机的蔓延，全球艺术品市场生意冷淡，开始出现衰退。在多轮艺术品价格的飙涨之后，理性的投资者意识到艺术品价格不可能无限制地上升，

艺术品市场交易量开始下降,艺术品价格不再上升甚至有下降的趋势。同时,很多投资者因为受股票市场低迷的影响,投资损失惨重,所以开始变卖艺术品。同时由于经济环境的影响,艺术品珍藏家在收集艺术品时表现出更多的谨慎和理智,由爱好驱使交易的艺术品成交量减少,导致市场上大量艺术品积压。市场上艺术品的供给大大增加,出现供过于求的情况,极大地降低了艺术品的价格。

虽然受2008年全球金融危机的冲击,艺术品市场前景令人担忧,但是很多艺术品投资者发现了更为有利的投机机会。市场上艺术品价格偏低,此时投资者能以更有利的价格获得高价值和心仪的艺术品,还是有一些国家的艺术品市场出现了繁荣的景象,高价格艺术品交易仍然存在。例如在2008年第三、四季度,艺术家费博奇的作品成交价格仍然高昂;而且摄影绘画艺术品价格比较稳定,没有出现大规模的下降。经营者根据市场环境和投资者需要,对可供出售的艺术品进行合理定价,调整那些囤积在艺术品市场、定价过高的艺术品价格,使其价格和艺术品价值真正相匹配。通过对艺术品价格进行调整,从2009年开始,全球艺术品市场开始出现复苏。在伦敦艺术品拍卖会上,印象派绘画、现代和当代艺术品的销售量远远超过预期,成交价格没有偏离艺术品的内在价值,全球艺术品市场渐渐复苏。

### 3.1.3 全球艺术品价值评估方法与评估步骤的差别

合适的评估方法和精准的评估步骤是准确评估艺术品价值的重要保证。艺术品价值评估方法主要可以分为定量评估法、定性评估法和比较评估法等。

艺术品的市场价值受诸多因素影响,很难像房地产或股票等金融资产那样通过明确的市场估值方法计算出来,需要中立且专业水平较高的艺术品价值评估师对其进行评估。尽管全球很多国家的拍卖行也会采用维克里拍卖等定量评估方法对艺术品的市场价值进行评估,但是对于投资类的艺术品,尤其是高端艺术品,国际上的大部分艺术品市场交易平台还是会采用定量与定性相结合、以定性为主的评估方法。因为对于每一件艺术品市场价值的判断,都需要艺术品价值评估师综合评估该艺术品隐含的市场价值信息和未来的市场增值空间,才能给出相应的市场估值。与此同时,艺术品价值评估师对一件艺术品进行定性评估时,不仅会微观地考察该件艺术品本身的市场价值,而且会从宏观的角度将该艺术品视为所有者、受赠人、购买者、管理者等诸多市场主体的价值集合,而不是简单地把该艺术品看作一种金融资产或普通商品。因此在实际

的艺术品价值评估过程中,还会将艺术品损害风险、所有权变更等综合因素考虑进去进行定性评估。

保险评估的主要目的是保护艺术品免受火灾、水灾等自然灾害、意外伤害和其他一系列情况的破坏。人们通常会选择一个艺术品替代品来替代质量等价的艺术品或收藏品。保险评估方法作为一种风险管理办法,其具体实施需要有政府的干预与调控。在评估过程中,税收部门可能会通过保险价值对收藏者购买或拥有的艺术品及不动产进行征税。同时,因为需要监管部门的干预与调节,收藏者的收藏清单(包括公开的和保密的)或财产内容有被暴露的风险。所以保险评估方法在全球不同市场上的运作效率和接受程度存在很大差异。在文化艺术不发达的国家,收藏者艺术品风险管理意识不强、自我保护意识和财产隐蔽意识较强,所以保险评估方法很难推行。但是,在艺术品市场健全或文化艺术品丰富的国家,艺术家、艺术品投资者和国家重视对艺术品价值风险的控制,保险评估方法盛行,因为该方法不仅能有效地评估艺术品的价值,同时也能有效地协助艺术品的管理,减少外部因素对艺术品的伤害。

继承和慈善捐赠是艺术品所有权变更的常见方式。在这一过程中,继承者因继承艺术品而需要支付继承税,支付的继承税是构成艺术品价值的重要部分,所以需要采用税收评估方法对这些艺术品重新进行估值,公开市场价值经常被用于税收评估。在全球市场上,艺术品市场发达的国家和文化底蕴深厚的国家,不仅有对不动产征税的法律文件,而且对艺术品税收和财产计划的评估做了详细的规定,能有效防止或解决继承冲突和估值不准等问题。

比较市场数据评估法是全球评估艺术品价值最常用的一种方法。它通过对同一艺术家的不同作品或不同艺术家的同一类型的作品进行比较,并在考虑其他影响因素的前提下对艺术品进行价值评估。比较市场数据评估法考虑了销售地点对艺术品价值的影响,能根据销售场所的变更来重新评估和变更艺术品的价值,较好地反映了特定艺术家或艺术家特定作品当前的市场价格走势。在这一方法的基础上,艺术品价值评估师基于不同的销售方案和场所,对艺术品进行特质性评估。在评估公平市场艺术品价值时,评估师将最近艺术品的拍卖成交价格作为主要的评估参考因素,通过分析和观察历史数据,结合艺术品本身的特性来对其进行估值。在评估零售替代艺术品价值时,当期画廊价格是评估师主要的考察因素。同一类型的艺术品出售价格一般在限制的价格区间内波动,并且当行情稳定时,艺术品的评估价值接近于艺术品的预期价值。但

是,同一类型的艺术品在不同时间和地点的价格差异较大,在这种情况下,评估师需要分析和探讨可能导致价格差异的因素,以下因素是评估师进行分析的重要角度:

① 销售场所:销售场所的类型、大小、合规与否以及知名度是影响艺术品价格的主要因素。一般情况下,在知名度较高、经济发达的地区销售艺术品,艺术品价格会偏高;而在一些文化底蕴不高、经济不够发达的中小城市出售艺术品,可能降低收藏家对可供出售的艺术品的期望价值,无形中降低了艺术品价格。同时,艺术品的销售与拍卖地点应该考虑正确的销售人群。例如,如果某一艺术品深受美国收藏者喜爱,那么经营者就应该选择美国作为该艺术品的销售或拍卖场所,而不是选择他国。

② 同期销售的艺术品类型:如果在拍卖或出售某艺术家的某件艺术品时,该艺术家的其他作品也在同一时间同一场所进行拍卖和出售,那么因为对比的作用,可能会降低该艺术品的吸引力,从而降低投资者对拍卖品的心理预期,使艺术品拍卖效果不佳。

③ 经营者对艺术品价值的估计:在艺术品出售或拍卖前,如果经营者对艺术品价值估计过高,那么就可能会在招标时让投资方觉得价格过高而不参与拍卖。买方竞争人数的减少使需求相对不足,从而降低了其市场价格。

④ 艺术品信息公开度:在拍卖和销售前,经营者应该及时向市场详细公布艺术品的信息,这不仅有助于评估师通过这些数据和信息对艺术品进行准确的估值,而且有利于投资者对艺术品进行比较分析,对艺术品有个详细的认知和了解,从而提高投资者对拍卖会的参与度。

⑤ 艺术品的来源:艺术品的来源是影响艺术品价格和价值的主要因素。来源包括直接来源和间接来源。直接来源是指最初的创作者,如果艺术品的创作者声誉好,有一定的成就,那么由其创作的艺术品市场价格较高,即由声誉和影响力大的艺术家创作的艺术品的价格要高于由普通艺术家创作的艺术品的价格。间接来源是指收藏者通过继承、捐赠和再投资等渠道获得艺术品,这些方式本身对艺术品价格的影响较小。

⑥ 艺术家投入的时间成本和创作的时间:对于同类型的艺术品或来自同一艺术家的作品,如果艺术家投入了相对较多的时间和精力,那么评估师会认为该艺术品有较高的价值。同时,艺术品创作的时代背景也会影响其价值,两个同类型的艺术品会因为创作时间的不同而在价格上有较大的差异,这是因为收

藏家和评估家都会因为创作时间的差异而赋予艺术品不同的价值,从而使其成交价格具有一定差异。

艺术品的价值不是一成不变的,它会随着时间、艺术品市场、投资者偏好和全球经济政治环境的变化而改变,所以投资者和经营者需要用发展的眼光来正确看待艺术品价值,并定期对艺术品价值进行重新评估。对于价值较高的艺术品,大部分国家会每年对其进行一次价值评估。对于不完善和波动率大的艺术品市场中存在的艺术品,应更频繁地对其价值进行评估。

对艺术品的价值进行评估是有效管理和出售艺术品的重要保证,不同国家因为艺术品市场成熟度的差异、艺术品投资家爱好的不同和经济政治环境的差别,所以对评估方法的选择也比较多元。此外,艺术品价值随时间的变化而变化,所以对艺术品价值重新进行评估,在合适的时间更新艺术品的价值是有效防范风险和管理艺术品的基础。

## 3.1.4 全球艺术品市场中政府评估与市场评估的差异

在艺术品市场上,全球没有任何国家通过法律法规对艺术品价值评估这一活动进行监督和管理,所以很多国家的艺术品市场会因为法律法规的缺失而存在以假乱真等非法交易。虽然美国在艺术品评估方面没有具体的法律法规,但其有着非常先进的经验。

在20世纪80年代前,美国整个评估行业不受政府监督与控制,政府不能以任何方式和手段干预美国的评估业,而是由非政府的专业机构和组织对评估业进行管理和监督。由于1986年美国储蓄和贷款危机的爆发,美国联邦政府开始参与美国评估业的监管,通过联邦政府监督、州政府注册管理、政府参与制定评估行业协会准则、金融监管部门评估规则的制定等手段来对评估行业进行管理与控制,从此打破了美国评估业只受自律组织监督和管理的单一管理模式。目前,美国评估业普遍采用的是20世纪90年代颁布的《美国评估准则》(Uniform Standards of Professional Appraisal Practice, USPAP)。这一准则由来自美国和加拿大的权威评估机构人员构成的联合委员会制定,适用性强,不仅成为房地产和私人财产的评估控制标准,而且也可作为无形资产等各种评估行业的标准。美国国家税务局(IRS)明文规定:美国国家税务局只承认遵守并参考USPAP准则的评估报告并授予其法律意义和价值,其他一切评估报告不予认可并不具有法律意义。《美国评估准则》不仅是美国广泛接受和认可的评估执业

准则,而且也成为国际艺术品价值评估领域最具影响力的准国际性准则。

虽然储蓄和贷款危机的爆发使美国联邦政府参与到对整个评估行业的监管,但是美国联邦政府不直接控制和管理艺术品评估鉴定行业,美国艺术品评估鉴定行业依然由评估师协会(公益性的自律民间组织)监督与管理。在美国艺术品市场上,由权威评估协会授权颁发的资格证书具有极强的公信力和认可度,和由美国联邦政府对房地产评估人员颁发的从业执照具有平等的地位和认可度。美国国家税务局规定:与艺术品评估活动相关的税收审核必须提供第三方艺术品价值评估报告,与艺术品价值评估活动相关的税收审核主要包括联邦所得税、遗产和赠予税申报过程中涉及的艺术品。之后美国国家税务局还会评估由艺术品评估师出具的评估报告,来确定报告的可信度。

国际评估师协会(International Society of Appraisers,ISA)、美国评估师协会(American Society of Appraisers,ASA)和美国评估师联合会(Appraisers Association of America,AAA)在美国评估行业具有极高的可信度,是权威性最高和影响力最广的评估鉴定机构,美国国家税务局对这三家评估协会的评估质量给予肯定。

通过本节的分析,我们可以把全球艺术品价值评估方面的差异总结如表3-1:

表3-1 不同艺术品市场价格和价值评估的主要差异

| 评估标准 | 艺术品市场完善的国家 | 艺术品市场不完善的国家 |
| --- | --- | --- |
| 艺术品市场成熟度 | 成熟度高 | 成熟度不高 |
| 艺术品交易机制 | 健全 | 不健全 |
| 艺术品成交信息可靠度 | 信息可靠性和应用性较强 | 信息可靠性和应用性不强 |
| 艺术品成交信息可追溯性时期 | 较长 | 较短 |
| 艺术品指数发布难度与可信度 | 发布难度较低且可信度高,能较真实地反映艺术品价格变化 | 发布难度较高且可信度低,不能较真实地反映艺术品价格变化 |
| 艺术品价格变化程度 | 受经济环境影响较小 | 受经济环境影响较大 |
| 价格对价值的反映 | 价格是价值评估很好的标准 | 存在一定的价格扭曲现象,可能会造成艺术品估值错误 |
| 艺术品估值的准确性与独立性 | 准确性和独立性较高,评估难度相对较小 | 准确性和独立性不高,评估难度相对较大 |

## 3.2 现行艺术品交易制度体系的国际比较

艺术品市场包括艺术家、中介经营机构和中介商、艺术品鉴定和评估专家、艺术品收藏家和投资商等参与者,但是艺术品市场不是这些因素的简单相加,而是这些要素彼此关联,一个因素的变动将会影响其他要素或整个市场的变动。在整个艺术品市场上,仅靠单一的艺术品社会监管政策或法律法规无法影响和改变艺术品交易的状况,所以建立完善的艺术品交易制度体系对艺术品市场的运行至关重要。本节将从艺术品市场的法律法规、相关的国家政策、艺术品流通与运营体系、市场服务体系、行业自律和国民艺术素养等方面进行分析,来对艺术品交易制度体系进行国际比较研究。

### 3.2.1 全球艺术品市场法律法规的差别

法律法规作为一种行为准绳,能有效地调节人与人之间的各种关系,有效地维护人们的权利,具有约束性、强制性、规范性和调节性等特点。在艺术品市场上,法律能减少违法交易活动,保护艺术品市场参与者的合法权益,制裁违法交易和侵犯他人利益的行为。具体来说,法律在艺术品市场的作用主要包括以下几个方面。第一,保护艺术品买卖双方合法权益不受他人侵犯,规定任何一项艺术品交易都必须在法律范围内进行并受法律的监督与控制。同时,艺术品市场管理者应运用法律手段维护艺术品市场,确保艺术品市场有效运行,保护艺术品投资者、鉴定师和评估师、经营者和中介机构、艺术家的合法权益不被害。第二,在艺术品市场上,法律不仅能有效保护艺术品市场参与方的合法权益,而且还可以制裁一系列有意破坏他人合法权益的违法违规活动,并让其承担相应的法律后果。第三,法律法规通过明确的条文列举一系列违法交易行为与活动,能维护艺术品市场的运行秩序,为艺术品的真伪识别与鉴定、价值评估、交易、投资与再出售等各个过程提供法律依据。第四,法律依靠其强制性与约束性,对各种违法交易行为产生束缚与威慑,促使艺术品市场参与者在法律范围内进行活动。总之,在艺术品市场中,艺术品从创作到交易等环节都有法律法规发挥着制约与维权的作用,为保证艺术品交易有效进行、维护艺术品市场参与者的权益、规范市场秩序提供了保障。

在全球艺术品市场上,所有国家都重视法律对其市场的重要性。但是不同

国家法律法规的倾向有所差异,保护侧重点有所不同。

美国是全球艺术品市场上的交易大国,虽然联邦政府对艺术品市场干预较少,但是关于艺术品方面的法律法规健全,为市场的有效运作提供了法律保障。

美国关于艺术品的法律主要旨在保护市场参与者的权益、保护珍贵艺术品以及打击各类非法交易行为。其主要适用的法律包括《濒危野生动植物种国际贸易公约》和《濒危物种法案》。在民事担保方面,政府颁布了《文化财产公约执行法案》和《统一商法典》。《统一商法典》对买卖中的担保条款做出了详尽的规定。同时,纽约州制定和颁布了一系列相关法律法规,规定如果在交换或出售美术作品这一过程中,艺术商向非艺术商的买方提交了艺术品真品证书或同类文书,则构成明示担保。纽约州针对非艺术商身份的买家的规定比《统一商法典》更严格,但是具有艺术商身份的买家依然需要遵守《统一商法典》。

美国联邦政府长期以来并不直接管理艺术品市场,对艺术品市场干预少,没有建立专门的机构来监督文化财产交易,甚至没有专门的法律法规赋予政府在保护"国家财产"或"国家遗产"上的权力。直到1979年,美国联邦政府才制定《1979年考古资源保护法》,但该法律也只局限于对美国原住民、由博物馆所有或控制、接受联邦资助的机构发现的文物或考古财产进行干预,联邦政府对私人文化艺术品、艺术品的销售与交易以及国内和全球文化艺术品财产的交易不予以干预。

英国历史悠久,其艺术品市场拥有大量高价值的艺术品,并且艺术品种类丰富,是全球最重要的艺术品市场之一。英国文化、媒体和体育部官方数据显示:1999年以来,英国艺术品和古玩市场的成交量十分庞大,营业额位于全欧洲第一,同时英国也是全球第二大艺术品交易国。英国艺术品市场在欧洲占绝对优势并具有统治地位。法国作为艺术大国,艺术品市场可供出售的艺术品数量远远多于英国,但是其营业额低,是英国的60%左右,而且艺术品行业提供的就业岗位远远低于英国。

拍卖涉及民事和刑事等方面的法律责任,但是没有法律能同时很好地处理这两种责任,英国成文法没有对拍卖进行详细的解释。如今英国民众对拍卖最认可的一种定义是:拍卖是一种转让所有权或投标出售的方式,通常通过公共竞标使标的物到达出价最高者,这一定义由《霍尔斯伯里英国法律大全》给出。虽然英国没有具体法律对拍卖进行全面而详细的定义,但是英国拍卖行的具体操作等受英国本土法律制约,在脱欧前,英国作为欧盟成员国不仅要遵守欧盟

关于艺术品市场的法律法规,而且还要遵守本国的行业自治标准。

在英国已有的法律体系中,没有一部法律来囊括拍卖的所有内容。英国不仅没有一部完整的拍卖法,而且涉及拍卖的相关法律也已年代久远,实用性不强,且十分零散。例如,拍卖合同的具体条款来源于1979年颁布的《货物买卖法》,艺术品经营和运作法则来源于《公司法》和《合同法》中的相关条款,安全标准则要求根据《消费者保护法案》的内容和细则进行。

虽然英国有完善的艺术品市场和较大的艺术品交易量,但是为了艺术品市场的持续有效运行,英国政府也在加快艺术品方面的法律建设,逐步完善其法律法规。

改革开放以来,中国经济飞速发展,人们的物质条件得到了极大的提高,激发了人们对文化艺术产品的需求,艺术品投资已经成为继房地产和股票投资后的一种热门投资工具。中国作为全球艺术品交易大国,为了解决艺术品交易买卖双方之间日益突出的矛盾,完善艺术品市场,政府不断加速艺术品法律体系建设,法律全面而详细。

1979年,文化部发布了《关于加强国画展销、收售、出口管理试行办法的通知》,规范艺术品市场上美术品的经营与管理。1980年,国务院通过了《文化部关于整顿国画收售混乱情况的报告》。这两个文件在一定程度上改善了艺术品市场经营环境混乱的状况。1990年,文化部出台了《文化艺术品出国(境)和来华展览管理办法》,进一步完善了对外来艺术品展览的管理。1992年文化部出台了《关于加强引进外国表演和艺术展览管理的意见》。1993年,文化部又颁布了《关于加强美术品市场管理工作的通知》《关于加强美术品出厂管理工作的通知》和《文化艺术品出国和来华展览管理细则》。1994年,文化部出台了《美术品经营管理办法》,是艺术品市场管理的一部部门规章。1997年国务院颁布了《传统工艺美术保护条例》,旨在加强对艺术品档案和传统工艺的保护与管理。1998年和2002年,国家工商行政管理局、文化部与国家档案局又先后颁布了《关于加强美术展览活动广告管理的通知》和《艺术档案管理办法》。2004年国务院修订了《美术品经营管理办法》,降低了艺术品市场准入门槛,第一次允许外资进入我国艺术品市场。修订后的《美术品经营管理办法》能有效地帮助转变艺术品行政管理部门的职能、保护艺术品市场参与者的合法权益,对加快推进我国艺术品市场的诚信体系建立和法治体系建设具有极大的作用。除此之外,1990年和1996年先后颁布了《著作权法》和《拍卖法》。《著作权法》用于

保护艺术家的署名权、修改权、复制权、展览权和发行权等权利。《拍卖法》主要用来规范艺术品市场的拍卖行为,保护拍卖市场上买卖双方的合法权益不受侵害,完善中国艺术品拍卖业并使其朝着健康有序的方向发展。

### 3.2.2 全球艺术品行业自律与国民艺术素养的差别

艺术品市场上的行业自律通过规范行业内参与者的行为,调节各参与方之间的利益关系,促进行业的公平竞争和维护市场参与方的合法权益。国民艺术素养的高低将直接影响艺术品市场的走势和交易成功与否,如果一国国民艺术素养高,那么将降低艺术品市场上的交易成本,减少各种不正当经营和非法交易,反之则可能阻碍艺术品市场的健康发展。本节将从发达国家与发展中国家的行业自律和国民艺术素养的角度进行对比分析。

发达国家经济发达,市场发展比较完善,这些条件为其文化艺术产品的交易与发展奠定了基础。在发达国家,文化艺术市场发展较完善,市场上存在许多文化协会,各协会为会员制定了一定的行业标准与规范,如协会入会条件与要求、各会员拥有的权利与应承担的责任、协会自律标准等。例如英国艺术品市场联合会(British Art Market Federation, BAMF)制定了《道德规范》,英国古董商协会(British Antique Dealers' Association, BADA)制定了《英国古董商协会交易法》,英国艺术品古董商协会(British Association of Art and Antique Dealers, BAAAD)制定了《从业规范》。如果上述协会的会员同时还是国际艺术品商联合会(Confédération Internationale des Négociants en Oeuvres d'Art, CINOA)的会员,那么除了必须遵守本协会各条文的规定,还必须遵守国际艺术品商联合会的条款规定。

由英国的BAMF制定的《道德规范》规定:协会会员以保护客户利益为活动的出发点,禁止使用错误、不精准、易混淆和误解的话语来描述交易品,必须用和平友善的方法来解决与客户之间的纠纷和冲突;会员必须提高对日趋变化的艺术品市场交易活动的适应能力,增加对客户日益提升的艺术品风险管理和艺术品保护需求的认知;会员必须提高自身的信誉水平,同时维护协会的最高信誉标准。

由英国的BADA制定的《英国古董商协会交易法》严格规定了会员入会的门槛条件、入会的程序、会员资格和义务以及协会会员管理办法。会员的入会条件主要包括准备入会的成员必须有三年及以上的经营古董业务的经验,拥有

良好的信誉,具备较强的专业技能并且达到行业要求。在会员管理方面,《英国古董商协会交易法》规定了会员的义务与责任,对从业规范进行了详细的规定,例如会员在行业内交易的艺术品必须是《英国古董商协会交易法》规定的各类古董,不在该法清单内的各类艺术品禁止交易。可供出售的艺术品的质量必须满足协会标准,没有达到 BADA 规定的艺术品不得在市场上进行交易。《英国古董商协会交易法》也要求在艺术品销售时,会员必须开具发票,发票必须准确详细地描述所销售的物品,如果不符合协会要求,则 BADA 将对其开展调查和询问。当与顾客发生利益冲突或与其他会员发生纠纷时,各会员应以维护客户和协会利益为出发点,接受由 BADA 认可的有利于维护协会及会员利益的仲裁,并按仲裁规定来解决利益冲突或矛盾纠纷。

此外,发达国家的国民经过多年的艺术熏陶,一般拥有较高的艺术素养,不仅对艺术品具有一定的兴趣爱好和鉴赏能力,而且拥有一定的专业素养和技能,同时能自觉遵守国家法律法规和行业规范,诚信度较高,在艺术品市场上的行为有利于整个艺术品市场的良好发展。

发展中国家(尤其是像中国这样的艺术品交易大国)艺术品市场的规模不断发展壮大,但是,受经济水平的影响,发展中国家的艺术品市场的行业自律与国民艺术素养整体而言不如发达国家。

一方面,发展中国家艺术品市场发展不完善,市场上艺术品交易协会少,也缺少完备的协会条文来规范各会员的责任与义务。另一方面,虽然有一系列的市场交易法律法规,但是关于艺术品交易的专门法律远远不足,对艺术品交易进行规范的责任制度也很不健全。此外,发展中国家对艺术品交易缺乏具体有效的监管安排,对各监管部门的责任与义务、监管方法以及违法交易行为的处理都没有做出具体规定。因为法律法规的不健全,所以在发展中国家艺术品市场上,艺术品零售价高昂、欺诈现象普遍、以假乱真等现象层出不穷。同时,发展中国家诚信机制严重不足和缺失,导致艺术品市场上存在艺术家炒作、经营者对艺术品进行调包从而出售假的艺术品、雇人参与拍卖会哄抬拍卖品价格等乱象。所以发展中国家行业自律水平不高,这一状况亟须改善。

发展中国家参与艺术品市场的人员较多,但是参与人员的艺术素养和技能普遍不高,他们往往以自身利益最大化为出发点,诚信水平不高,各种违法违纪行为频繁发生。提高国民艺术素养也是发展中国家面临的迫切问题。

总之,经过分析研究发现,发达国家的行业自律水平和国民艺术素养远远

高于发展中国家,这一差异主要是由经济发展水平、国民的艺术教育水平的差异造成的。

### 3.2.3 全球艺术品市场法制建设的差别

在全球艺术品市场上,各个国家由于本国历史、经济和文化的不同,艺术品市场的法律法规发展水平也不一致。每个国家都应根据本国的需要和现行的市场状况,来加快本国艺术品市场的法制建设。本节将从发展中国家和发达国家角度,对全球艺术品市场的法制建设进行国际比较。

发达国家有较成熟和完善的艺术品市场,行业自律水平和国民艺术素养较高,但是艺术品市场的法制建设却并不完备。例如,美国政府对艺术品市场干预较少,关于艺术品方面的法律法规很少,市场有自由交易的开放体系。英国也缺少相应的法律法规,没有明确的法律对拍卖给出具体定义,关于拍卖的各项条款也是零零散散地分布在多部法律中,且这些法律年代已久,时效性不强,所以发达国家也面临加快艺术品市场法制建设的任务。

具体来看,发达国家的法制建设应侧重以下方面:首先,加快艺术品方面的立法,丰富法律法规品种;其次,修改现有不周全的法律法规体系;最后,针对艺术品市场存在的各类问题,加快对违法交易行为进行制裁的法制建设,制定专门的反欺诈法。

发展中国家艺术品市场发展不健全,行业自律和国民艺术素养水平不高,艺术品市场上诚信缺失,违法违规交易盛行。虽然发展中国家的法制建设正在不断推进,但是还需不断加强和完善。发展中国家法制建设应遵循以下标准。

第一,通过立法来确定和规范艺术品市场参与者的入市标准和入市制度,对入市的艺术家、经营者、鉴定师和评估师等设立严格的入市门槛和行业规范,从源头来打击不法参与者,规范艺术品市场。

第二,通过立法来确定艺术品价值鉴定与评估制度。艺术品价值的鉴定与评估是艺术品公平交易的保障,必须能够真实准确地反映艺术品的内在价值,这就需要鉴定师和评估师保持中立的立场,不受任何利益驱使,同时也需要他们有一定的专业素养。通过立法,可以建立艺术品价值评估与鉴定制度、鉴定师与评估师的职业标准、鉴定师和评估师的诚信考核制度等,这会有利于将鉴定师、评估师、鉴定机构和评估机构的工作程序、从业规范和诚信记录纳入法制建设与管理中,使评估过程和评估结果做到公开、公正、公平和透明。

第三,通过立法明确交易市场各方的交易责任,明确规定各参与主体的责任与义务,明确规定艺术品市场的各类违法交易行为以及对这些行为的制裁措施。

第四,通过立法来建立艺术品市场的信用制度。诚信缺失是制约发展中国家艺术品市场发展的重要因素。发展中国家应该建立专门的法律来明确规定征信机构的责任、义务、权限,市场上参与者不良信息的保存年限,对各种不良信用行为的制裁措施等。

## 3.3 政府和艺术品交易关系的国际比较

政府通过干预艺术品市场来影响艺术品交易,对艺术品市场有着双向作用。一方面,从正面功能看,政府是支撑艺术品市场健康与繁荣发展的推动力。例如,政府通过补贴与资助手段大力支持艺术家的创作,同时完善艺术品市场,提高艺术品的交易量与效率;政府还通过监管艺术品市场,打击各种违法交易与破坏活动,保护艺术品,对属于国家遗产类的艺术品予以重点保护;此外,政府通过减税等积极的财政政策吸引艺术品投资商,增加艺术品投资。另一方面,从负面作用看,政府通过法律法规、税收政策和各项收费机制,增加了艺术品交易费用并且无形中设置了更多的交易壁垒,不仅在一定程度上降低了艺术家的创作积极性,而且降低了艺术品的交易效率,艺术品投资量大大减少;还应注意到,不同国家的法律法规与监管制度阻碍了艺术品在不同市场的合理配置和正常流动,导致艺术品市场资源分配不均,出现各种套利机会。

综上所述,政府对艺术品交易有着十分重要的作用,不同政府的监管、激励等政策会对艺术品交易产生不同的影响。

### 3.3.1 全球艺术品市场上政府和交易机制的差别

如今,在国际与国内艺术品市场上,各国政府通过一系列渠道直接影响艺术品的交易,而且各国的影响机制趋同,主要包括:通过财政补贴与激励机制支持艺术家的创作,丰富艺术品市场;采取减税、降低对艺术品交易的收费等积极的财政政策,降低艺术品交易成本,刺激艺术品投资,活跃艺术品市场;完善各项法律法规政策,打击各类非法交易,保护艺术品价值;干预艺术品市场,挖掘不同时期艺术品与不同艺术品市场的潜在价值,考虑风险与收益,实现对艺术

品的最优投资。

各国政府完善艺术品交易机制的主要目的是在风险最小化的前提下,促进艺术品的交易实现收益最大化。虽然全球有150多个国家采用了上述一系列的交易机制,但各国政府对艺术品出口、优先购买权限制以及艺术品进口的具体规则制定仍存在很大区别。

关于艺术品出口的限制尤其是对属于国家遗产的艺术品的出口限制,美国联邦政府表现出了与全球其他国家政府显著的差异,这种区别主要表现在立法上,联邦政府在对国家遗产艺术品出口进行立法时主要考虑如何限制、控制和禁止艺术品出口,对艺术品的出口执行严格的审批程序。但是全球其他国家主要通过控制不同时期、不同价值艺术品的出口数量,来限制艺术品的出口,但不同国家对艺术品出口限制有不同的控制意图与控制力度,目前主要存在以下五种艺术品出口限制。

(1) 严格禁止运输或禁止出口艺术品。禁止出口的艺术品既包括所有种类的艺术品,也包括被具体列出的某些艺术品。禁止运输的艺术品只包括数量有限的艺术品,并不是禁止运输可以合法交易的全部艺术品。这种出口限制虽然对防止国家遗产艺术品遗失有一定的作用,但是它进一步推高了艺术品的市场价格,激励了艺术品走私和非法出口等交易行为,所以这一政策只适合于对艺术品有着十分严格与完备的边界保护政策、没有融入艺术品国际市场并且不参与国际艺术品交易的小国。

(2) 艺术品出口配额限制。艺术品出口配额限制是指根据本国进口的艺术品数量按比例来确定出口的艺术品数量,该限制政策在实际中运用较少。

(3) 艺术品出口特许制度。艺术品出口特许制度是指通过采用多样化的系统明确规定可以出口的艺术品,对未授权出口的艺术品严格禁止出口交易。不同的国家有不同开放程度的系统。例如,英国采用开放的系统,这一系统正在悄然兴起并在一些国家得到应用;意大利、希腊等一些文明古国则采用严格的系统,在这一系统下,出口的艺术品都需要特许。

(4) 艺术品出口优先权制度。实施优先权,一方面是指出口特许,另一方面是指给包括博物馆在内的公共艺术品机构一个优惠的市场价格或一个经双方协商同意的协定价格,从而使得博物馆等能够以这一价格优先于其他购买者来购买准备出口的艺术品。

(5) 艺术品出口税。为了进一步抑制某些艺术品的出口,一些国家会对获

得出口特许的艺术品征收一定的税费。美国和欧盟没有实施出口税,但是法国和西班牙等国家则实施不同程度的出口税,抑制未来艺术品的出口。

具体来看,在对艺术品的出口限制方面,美国拥有最开放的系统,没有严格的法律法规和程序来限定艺术品的出口。拥有全球第二大国际艺术品市场的英国,没有为艺术品的出口设定法律障碍,拥有欧洲最开放的艺术品出口体系。相比较而言,欧盟国家也拥有较开放的国家出口体系,没有单独颁布法律法规或采取独立的政策来限制本国艺术品的出口,欧盟所有成员均遵循欧盟进出口贸易相关法律规定来管理各成员国的艺术品交易。但是,其他中欧国家和印度则有专门的艺术品出口监管规定来严格限制艺术品的出口。

全球很多国家采取各种措施来控制和限制艺术品的进口,严格禁止非法出口品、盗窃艺术品等流入本国市场。各国一般会对艺术品进口做出相应的规定:进口的艺术品必须具备使用权、合格出口证、原产地证明,这也是出口限制的必然结果。对于高雅艺术品和装饰性艺术品,进口规则通过规范艺术品进口活动减少艺术品的非法交易。但是在除高雅艺术品和装饰性艺术品以外的其他文化艺术品中,进口规则也是一种保护措施,在一定程度上可以保护相关艺术品。

美国是全球最重要的艺术品进口国,同时也是全球最大的艺术品偷窃和艺术品非法出口市场,这在某种程度上也是因为美国政府实施自由的艺术品进口政策,对进口艺术品不予以限制和打压。英国储存着大量的文化艺术品,是全球重要的艺术品出口国,并实施相对开放的艺术品进口政策。全球其他经济发达的国家如日本、法国等是主要的艺术品进口国,对艺术品进口采取相对自由的政策,希望扩大艺术品进口范围并丰富其艺术品进口种类。

### 3.3.2 全球艺术品市场上政府和市场关系的差别

虽然政府对艺术品市场存在双向影响,但是政府对艺术品市场的干预具有意义。主要原因如下。

第一,存在市场失灵和外部效应。艺术品垄断、价格歧视、艺术品套利的存在阻碍了艺术品市场的自由竞争,使艺术品市场这双无形的手不能实现艺术品资源的完全有效和公平的配置,需要政府的参与。

第二,收入分配不均。完全竞争的艺术品市场能提高艺术品生产效率,但是不能保证实现收入的公平分配,需要政府应用税收再分配手段干预市场,实

现艺术品收入的公平分配。同时,由于各地经济发展水平和历史文化的差异,艺术品在地域和人群范围内分布不均,所以政府可以运用财政补贴促进艺术品在地域和人群范围的合理分配,使所有公民都能有机会接触艺术,感受艺术和文化的魅力。

虽然政府是修正市场失灵和缓解外部效应的有力干预者,但干预的成本会带来负面影响,所以政府应在使成本和负面影响最小的前提下干预艺术品市场。在全球艺术品市场上,不同国家对艺术品市场采取了不同的干预手段。对比美国、英国和欧盟成员国政府和艺术品市场的关系,我们可以发现,美国联邦政府对艺术品市场干预较少,但包括法国、德国在内的艺术品市场历史较为悠久的国家往往有着十分严格和宽覆盖面的法律法规来干预艺术品市场。

美国作为全球重要的艺术品市场,对全球艺术品市场有着十分强大的影响力。但美国联邦政府对艺术品市场干预较少,没有建立专门的机构和设定相应的法律法规来监督文化财产交易,使得美国联邦政府和相应机构在艺术品市场上缺乏应有的公信力与执行力。直到20世纪70年代末,美国联邦政府才被迫制定法律影响艺术品市场走势,但法律只局限于对原住民本土、由博物馆所有或控制、接受联邦资助机构发现的文物或者考古财产进行干预,联邦政府对私人艺术品的销售与交易以及对国内和全球艺术品财产的交易不予干预。

从财政手段来看,美国联邦政府没有实施单独的税收政策来影响艺术品的交易,只对少量特殊的艺术品征以少量进口税或出口税并且征收频率低。同时,在美国艺术品市场上,没有一个以国家或政府名义为代表的商业团体来参与或干预艺术品市场的运行。虽然有各类艺术品交易协会,但这些协会不与政府相联系并且协会之间没有规格化的交流方式,它们仅代表和维护协会会员的利益与权利。文化艺术品机构,例如博物馆,也不是政府干预艺术品市场的中介机构,它们有自己独立的运行机制与规则。此外,在美国艺术品市场,联邦政府没有建立国家艺术品拍卖交易联盟和国家艺术品收藏交易联盟。

在美国艺术品市场上,与艺术品相关的主要联邦法律局限于濒危物种保护、艺术品进口和国家财产盗窃领域。

美国有着丰富的野生动植物,联邦政府十分重视对野生动植物的保护,签署了《濒危野生动植物种国际贸易公约》,并在遵守《濒危野生动植物种国际贸易公约》的前提下,遵循1973年颁布的《濒危物种法案》,对濒危野生物种的交易进行十分严格的限制。《濒危物种法案》限制和禁止的活动主要是珊瑚、象

牙、玳瑁等濒危珍稀动物和一些稀有树木的非法捕杀、获取和交易。由于《濒危物种法案》颁布已久,其规定的保护对象很多都已灭绝,所以其适用性和时效性不强。美国野生动物志愿者保护组织凭借其丰富的游说经验、充沛的资金和良好的组织,正在试图劝导美国联邦政府修改法律,使关于濒危物种保护的法律与现实环境相适应,更好地保护濒危珍稀物种免受伤害。虽然有《濒危物种法案》和野生动物游说团体,但美国仍缺少专门的保护濒危物种的艺术部门和机构,使濒危珍稀物种在一定程度上没有真正得到应有的保护。

在进口限制方面,美国联邦政府不仅对濒危物种进行严格的进口限制,而且也依法监督和管理对文化财产的进口,例如禁止进口与国家政策相联系的文化艺术品,如限制与伊拉克、伊朗等国家的艺术品交易。同时法律赋予海关无条件查获和没收非法进入美国文化交易市场的艺术品的权力。

在预防和惩治文化艺术品非法交易方面,美国颁布了《国家被盗财产法》,该法是美国处理非法进出口被盗文化艺术品的主要法律规范。1983年,美国批准了《文化财产公约执行法案》,正式成为该国际公约的成员国。这两部法律在美国的文化艺术品保护方面扮演着主要角色,但同样不可否认的是,美国《国家被盗财产法》与国际公约《文化财产公约执行法案》在适用性方面存在冲突,这在一定程度上削弱了《文化财产公约执行法案》的立法目的,导致了文化艺术品财产保护法律领域的混乱。但就两部法律的正面意义而言,如果能够有效避免国内法与国际公约的冲突,它们最终还是有助于促进全球范围内文化艺术品财产的保护。

英国政府对其艺术品市场进行合理的干预,与艺术品市场存在着紧密的联系。为了规范艺术品市场、引导艺术品交易的发展方向,英国政府主要通过税收政策来干预艺术品市场。具体来看,英国政府不仅通过销售税手段,同时也通过增值税手段来干预艺术品的交易。为了避免重复征税,英国政府规定出口的艺术品商品不是增值税的目标课税对象,在艺术品市场上,英国还存在着多类税种,包括所得税、资本利得税、企业税等。英国政府和法律规定对因慈善捐赠而获得的收入给予所得税减免。

在立法方面,英国政府于1996年批准建立英国艺术品市场联合会,这是一个在英国和欧盟标准下建立的、在艺术品市场和政府之间进行协调从而对市场进行政府干预的新机构。英国艺术品市场联合会已成为英国政府干预艺术品市场的主体,政府通过它来了解和干预艺术品市场,并且通过这一行业自律组

织与市场交流、传递政府的干预政策。

欧盟各成员国对艺术品市场采取积极的调控措施,税收仍是政府调控艺术品市场的主要手段。欧盟各成员国同时对艺术品的进口与出口加以严格管理,实施严格的进口与出口规则,禁止特殊艺术品的销售和出口,对一些艺术品的进口与出口施加特殊的税收。在立法方面,欧盟各成员国采用统一的法律与标准来规范艺术品市场,相关的法律条文内容较多,为政府干预和调控艺术品市场提供了法律依据与保障。

# 第四章
# 中国艺术品市场的交易机制

## 4.1 中国艺术品交易机制的历史演进

中国艺术品市场从发端至今有着一个漫长的演进过程,与其相随的艺术品交易机制在不同阶段也各具特色。本章对我国艺术品交易机制的历史演进过程进行梳理与剖析,有助于我们更好地研究现今中国艺术品市场的运作机制。

依据雇主、艺术家、保护人、赞助人之间的关系,我国古代艺术品市场基本可以划分为公共艺术赞助、短时间的宗教艺术赞助、私家艺术赞助和皇家艺术赞助。从生产者与消费者相互关系的角度,可以将我国艺术品市场划分为自由性艺术品市场、雇佣性艺术品市场和寄生性艺术品市场。从艺术品市场买卖标的物的角度,可以将其划分为艺术品劳务市场和艺术品商品市场;其中,从标的物种类的角度,还可以将艺术品商品市场划分为表演艺术品市场、文学艺术品市场和美术艺术品市场等。

对于艺术品市场历史阶段的划分,学术界存在着较大的分歧。根据我国艺术品市场的演进路径,有学者认为中国艺术品市场可以分为皇家赞助的艺术品市场、宗教赞助的艺术品市场和以盈利为目的的艺术品市场三个阶段。著名艺术经济史学者李向民(1995)把我国的古典艺术品赞助市场划分为上古到北宋、北宋到清中期、清后期到民国三个时期。我们认为,在中国历史发展的长河中,几乎不存在哪个历史时期的意识形态和经济发展由宗教力量所主导,所以,我们认为宗教对于艺术品市场的影响是有限的,我们更倾向于将中国古代艺术品市场的发展区分为艺术品市场的萌芽期、皇家艺术品市场和民间艺术品市场三个阶段。

### 4.1.1 艺术品市场的萌芽期

该阶段的艺术品与生产及祭祀活动紧密联系在一起,一般认为,此时以生产和祭祀活动为根本目的的艺术赞助依然处于非独立、不成体系的阶段,其艺术品交易机制与其他各阶段相差较大,所以我们将其划分为独立的艺术品市场萌芽期。

追溯相关研究可以发现,我国关于艺术品的相关活动起源于最初原始社会的图腾崇拜、装饰等活动。并且根据已有研究,原始社会人们已经有收藏随葬艺术品的行为。

夏商周时期,祭祀活动越来越重要,从刚开始的氏族、部落重大活动,逐渐演变为国家的重要活动之一。祭祀活动被认为是夏商周时期最重要的艺术活动,这一时期的艺术品以玉器和青铜器为主。夏商周时期的艺术品市场很不发达。为了维护贵族身份等级和礼制,象征贵族身份的器物只能由贵族拥有且不准在市场上流通。由于贵族的特殊地位以及对艺术品流通的限制,原始社会后期逐渐发展起来的艺术品市场受到了较大的抑制,到西周逐渐消逝。

西周末期,由于经济逐渐由稳定繁荣转向衰败,经济制度也有所动摇,统治者对艺术品市场的监管慢慢变得松散起来,在这一时期民间逐渐出现了一些低档次艺术品的流通。残次艺术品在市场上的交换标志着我国古代艺术品交易活动迈入新的阶段,为春秋战国时期的艺术品市场逐渐兴起奠定了良好的外部条件。

### 4.1.2 皇家艺术品市场的兴衰

由于封建社会时期社会环境较为稳定,经济从西周的衰退逐渐转向发展,这为该时期各代皇家积累了大量的经济财富以及政治优势,同时也催生了各代皇家的特殊地位与大肆挥霍的生活作风,加上各代皇帝对艺术品的特殊喜好,这些都在一定程度上促进了艺术品市场的发展。

由皇家主要赞助的艺术品市场最早起源于秦汉时期,发展到唐宋时期达到顶峰,在明清时期逐渐从兴盛转向衰退,伴随着清嘉庆时期扬州盐商的衰败,我国古代主要由皇家赞助的艺术品市场彻底衰落。

我国各代皇家都延聘艺术家服务于皇家,并都设立专门的机构。秦汉时期的书法除了满足宫廷和官府日常事务的实际需求,还逐渐成为一种富有欣赏价

值的艺术活动。这一时期的宫廷书法大致可以分为三种:一种是书法水平高的具有官职的善相,但他们并不是专业的书法家;另一种是俸禄和地位都相对较低、来自民间的善书者或书法家,他们的主要任务是抄写诏谕文书;还有一种是宫廷中的"佣书者",这类书法家的报酬一般按日或按月计算。

魏晋南北朝时期,皇家经济实力与秦汉相比有所下降,但艺术品的主要消费者依然是皇家贵族,不少书法家、画家和雕塑家被皇家所留用。与秦汉相比,这一时期最大的不同在于皇家对艺术的管理逐渐开始采用由专业的内行人员管理的制度,这是皇家在艺术品管理上的一大进步。

隋唐时期,尤其是唐代,由于唐代经济的繁荣,由皇家主要赞助的艺术活动的发展在这一时期达到了高峰。在此期间,皇家不仅在政策制度上支持与促进艺术品市场的发展,而且为艺术品市场的发展与繁荣投入了大量的管理人才与物质财富,这在很大程度上促进了艺术品市场的发展。

到宋代以后,由于皇亲国戚的推崇以及皇帝本人(例如,宋徽宗赵佶)对诗文书画的酷爱,皇家对艺术品的赞助以及相关机构的创建也十分重视,我国的皇家赞助艺术在宋代达到了历史鼎盛时期。

据记载,元代皇家很少花费大量财力购藏绘画,其对艺术活动的支持主要体现为建立秘书监,该机构在一定程度上代替了画院的功能。

明代皇家留用了不少的专职画家,不管是人数上还是花费上都超过了元代,紧随唐代。但是,到武宗以后,由于明朝经济的衰败、政治斗争的加剧以及经济秩序的混乱,皇家无暇顾及对绘画的赞助,皇家赞助艺术由兴盛走向衰败。

与明代相比,清初皇家收藏略显丰富。原被公私收藏的艺术品都逐渐被皇家内府所收藏。康熙盛世期间,皇家宫中有不少名家侍奉,除本土的冷枚、丁观鹏、姚文瀚等人,还延聘了不少的外国画家,譬如著名的意大利画家郎世宁等。

皇家艺术雇佣以及延聘制度在本质上都属于雇佣经济活动。从劳动交换的角度看,无论是在皇宫创建专门机构供养画家还是给予艺术家佣金、俸禄,其本质都是艺术家通过出卖自己的劳动,为皇家提供艺术服务。这种交换关系是以艺术品和俸禄为交换标的的劳务交换关系,并没有真正构成艺术品的买卖关系。一方面,皇家为艺术家创造了稳定的收入来源;另一方面,皇家的需要即是艺术家创作的中心,因而艺术家的创作会很大程度上会受到皇家对艺术品偏好的影响。

皇家通过经济手段从民间搜寻并购买艺术品在中国历代也偶尔有之,但由

于皇家在政治与经济权力上的特殊地位,他们与平民百姓的交换及购买活动很不平等,所以类似于此的皇家赞助的艺术品市场被合乎礼仪规制的形式掩盖了。

### 4.1.3　民间艺术品市场的沉浮

以贵族、官僚、地主和商人为主要赞助方的民间艺术赞助活动是中国古代艺术品市场的另一条主线。这些人自身所拥有的财富优势为其艺术品消费和赞助提供了良好的经济条件。

秦汉时期,奢靡之风日趋严重,皇家贵族与地主土豪更是大肆挥霍。他们对艺术品的追捧之风尤为严重。从现有挖掘出的该时期墓穴和保留的祠堂装饰上可以看出,这一时期的达官贵族和地主土豪们花费大量钱财雇人制作画像砖和画像石,其中有代表性的是霍去病墓前的纪念性雕刻群等。

东汉末期,随着达官贵族与地主土豪财富的不断积累,他们对艺术品的需求变得更加旺盛。他们不仅在对艺术品的收藏上挥霍大量财富,甚至悉心培养符合自己欣赏口味的艺术家,这在很大程度上促进了我国古代私人赞助的民间艺术品市场的发展。

## 4.2　艺术品交易机制的相关理论基础

在经济学中,交易机制是指市场上各个构成要素与外部因素之间的相互联系及各自功能。与之相似,艺术品市场的交易机制是指艺术品市场上各构成要素与国家政策、经济环境、法律法规等因素的相互联系和作用。良好的交易机制并不是构成交易市场的各要素的简单堆积,而是需要各要素在不同层次和侧面进行相互协同和整合。当前中国艺术品市场的信息不完全和信息不对称现象较为严重,进而引发了逆向选择和道德风险等问题,使得艺术品市场信息不透明,投机现象严重,交易费用较高,交易效率低下。因此,运用交易机制相关理论对我国艺术品市场进行深入研究并以科学的方法完善我国的艺术品交易机制是十分必要的。

### 4.2.1　艺术品交易机制的构成要素

艺术品市场可以划分为两类:宏观艺术品市场和微观艺术品市场,本章着

重研究微观艺术品市场的交易机制。微观层次上,艺术品市场包括艺术家、收藏家、艺术品经营者和批评家等要素。艺术家是艺术品市场交易机制形成的基础,收藏家及收藏机构、艺术品经营者是艺术品市场建立与构成的主要因素,批评家是艺术品市场正常运行的保障。艺术品市场不仅受微观因素的制约,而且也要受到外部经济周期、主权国家法律法规等外部因素的影响。所以艺术品交易机制同时与微观因素和宏观因素存在重要联系。

(1) 艺术品交易机制的微观构成要素

艺术家是艺术品创作的前提,在艺术品市场中占据着首要地位。艺术家凭借着自己的灵感创造出独一无二的作品,并且艺术家常利用画展、记者发布会、报纸、杂志等方式来对自己的艺术品进行解读,以提高艺术创作者自身及其艺术品的知名度。艺术家通过艺术品代理机构进行作品的销售,从而赚取利润,满足自己的基本生活需求。艺术家在生理需求得到满足后,便积极追求心理上的满足以及自我价值的实现,创作积极性很高。

收藏家往往出于对艺术品的喜爱与追求来购买、收藏艺术品。艺术品的收藏家主要有两种:一种是出于对艺术品的喜爱,单纯买来欣赏,不考虑艺术品未来是否能升值;另一种是将闲置的资金投到具有增值潜力的艺术品上,等价格上涨到预期点时,卖出艺术品获得超额收益。从广义上来讲,博物馆也应算入艺术品收藏家之列。另外,有些教育机构为完成教学任务购置艺术品,也应被列入收藏家之列。

艺术品经营者也是保证艺术品市场正常、规范运行的关键参与者。有了艺术品的供给者和消费者,就需要有经营者在中间进行商品的销售与运输,并维持整个艺术品市场的秩序。艺术品经营者的表现形式多种多样,主要有拍卖行、展览会、网络销售与交易所交易市场等形式,在整个艺术品市场中起着不可替代的作用。

批评家广泛存在于社会各界,是指从事评论、批评工作的专家。按照行业可以分为文学批评家、军事批评家、时政批评家、体育批评家、时装批评家、美学批评家等。"批评家"有时亦被称为"评论家"。艺术批评家往往是理想主义者,他们运用自己渊博的知识来对艺术家的作品进行批评,尽可能地找出艺术品的漏洞。对于不熟悉艺术品的消费者来说,批评家很好地诠释了艺术作品的精妙与缺陷,使外行也能根据批评家的指点辨别艺术品的真伪,不至于被经营者欺骗,为艺术品的真实性提供了有效保障,同时这些评论也会影响艺术品的

价格走势。

(2) 艺术品市场各要素之间的关系

艺术品由艺术家创造,通过艺术品经营者售出,由消费者购买,逐渐转换成全社会的经济产品。艺术品经营者使得艺术品可以在整个艺术品市场中规范、有序地流通。批评家对艺术品的真实性和价值进行评价,将艺术品最真实的一面展现给消费者,降低了艺术品市场的信息不对称与不完全,影响着艺术品的价格,使之更接近于艺术品本身的价值。

但是艺术品市场的运行不仅受到以上四个微观因素的影响,还要受到各种宏观因素影响,如经济发展程度、国家法律法规、货币与财政政策等,这些宏观因素都在一定程度上影响着艺术品的市场价格,进一步加快或阻碍着艺术品市场的运行。

艺术品的价值没有一个统一的判定标准,艺术品市场交易也并不是绝对的透明、信息对称,批评家的言论并不总是客观准确的,所以各国政府需要完善相应的法律法规,来提高艺术品市场交易的透明度,降低交易成本,使得艺术品市场更加健康地运行。

### 4.2.2　不完全信息与不对称信息理论

社会不断发展的过程也是专业化程度不断提高的过程,该过程同时导致社会人员之间所掌握的信息差别较大,获取信息的成本相应有所提高。信息差异的不断扩大意味着社会参与主体之间的信息是不对称的。简单地说,不同市场主体所掌握的信息是不对称、不对等的,在交易的过程中,交易者也只会提供或公开对自己有利的信息,这就使得缺乏信息的一方处于相对不利的地位。传统新古典经济学的一般均衡分析假设市场主体拥有完全信息,与信息不对称的客观现实相违背,因此,在信息不对称的前提下分析市场参与者的交易行为特征和市场的运作机制与效率更具现实意义。对于当今复杂的中国艺术品市场,运用不完全和不对称信息理论对其交易机制进行剖析,更具现实意义。

### 4.2.3　交易费用理论

根据交易费用理论,由于有限理性、机会主义、不确定性与小数目条件的存在,市场交易费用往往过高。为节约交易费用,企业作为新型交易形式应运而生,成为替代市场的另一种资源配置机制。交易费用决定了企业的存在,并制

约着企业的发展,企业也必须采取不同的组织方式,以达到降低交易费用,从而谋求长远发展的目的。

交易费用理论虽然还不够完善,但交易费用这一概念的出现改变了经济学的固有思维,为经济学的发展注入了新活力,并使其更具现实性、实用性。新古典经济学建立在理想假设之上,交易费用理论的提出打破了这种完美的经济学体系,为经济学的研究开辟了新道路,提供了新的经济学思考方式。本章引入交易费用理论来研究艺术品市场的交易机制,希望能够打开一扇新的窗口来认识艺术品市场交易的内在机理。

## 4.3 艺术品市场中的信息不对称

信息经济学的重要假设之一就是市场信息的不完全和信息在买卖双方之间的不对称。信息的不对称容易带来逆向选择与道德风险。由于艺术品市场的标的物难以鉴别、定价受到众多因素的影响等,艺术品中的信息不对称现象相比其他市场而言更加严重,因此在艺术品市场更容易发生逆向选择与道德风险事件。譬如,在艺术品市场中,画家或者其他卖者很可能会把劣质品或假冒艺术品充当原创佳作出售,由于买家缺乏鉴别能力,很可能会以高价买到残次品或假货。这样一来,买家就可能会认为市场上并不存在原创佳作,从而不再参与市场购买活动,进而导致艺术家的原创佳作也难以在市场上出售。伴随着我国艺术品市场的发展,此种现象也越来越严重。

另一方面,由于存在信息的不对称,交易双方所掌握的有关艺术品交易的信息不透明、不平等,因此交易双方很可能在委托代理合同中只透露对自己有利的信息,隐藏对自己不利的信息,这在一定程度上导致了道德风险问题的出现。譬如某艺术家在艺术品市场行情好时与代理商签订了定期定量的出售合同,由于艺术家签订的供给合同过多,他完全可能把一些粗制滥造的艺术品交给艺术品代理商,由于艺术品代理商在专业知识上比较匮乏,难以鉴别艺术品的质量,因此就很容易导致艺术品代理商因为画家的道德问题而遭受重大损失。

鉴于艺术品交易各环节的信息不完全和不对称现象相比其他交易市场更加严重,本节将从艺术品真伪鉴别、定价复杂性、市场参与者参差不齐、情绪化严重、投机动机明显、艺术品交易代理机构不确定性等几个方面对艺术品市场

的信息不完全和信息不对称,以及由此引发的逆向选择和道德风险问题进行深入探究。

### 4.3.1 艺术品自身的信息不对称

艺术品是由艺术家在灵感的激发下所创造的,但仿制品和赝品比比皆是,艺术品的真实性难以判断。艺术品的定价也没有统一的标准,且艺术品的供给与需求没有任何规律可循,这就使得艺术品自身的信息不具备对称性。

(1) 艺术品价值和质量的信息不对称

艺术品是由艺术家所创造的,真伪的辨别与价值的辨别都需要很高的艺术修养与学识,而当前艺术品的很多消费者都不具备专业的艺术修养与学识,使得艺术品的价值和质量存在信息不对称。

对于古代的艺术品,消费者可以通过翻阅古籍和上网搜索来获得相关的知识,从而使得其对古代艺术品的价值判断与真实价值基本吻合。但是,现代艺术品往往缺乏专业的评论来鉴定其价值,普通消费者很难科学地对其价值进行判断,而且现代艺术品的价值会随着人们的心理、资金状况、接受程度发生大幅度的波动,极易产生"羊群效应",所以现代艺术品自身的价值和质量处于不稳定状态,信息也处于不对称状态。在这种信息不对称的情况下,大家都非理性地一致认同艺术品批评家们的建议,失去了科学判断的客观性,艺术品的价格也变成了艺术品质量和价值的唯一衡量标准。

(2) 艺术品真实性的信息不对称

艺术品的真实性也存在一定的不确定性。庞大的艺术品市场容纳了各种临摹作品,真假难辨,这自古以来就是人们面对的一个难题。对于没有经验的消费者而言,艺术品的真实性与艺术品的价值紧密联系在一起,但由于自身修养的不足,已经得到艺术品的消费者仍感到彷徨,不知道自己手中的艺术品是否具有与价格相当的价值,而未得到艺术品的消费者却一直处于旁观者的地位,害怕仿冒的艺术品最后落在自己手中。

尽管艺术品的真伪辨别较为困难、复杂,需要在很长一段时间内才能得出结论,但是由于艺术品交易机会难得,很多情况下必须要在极短的时间内做出结论,否则就会错失机会,所以人们往往依赖于批评家们来辨别艺术品的真假,虽然批评家较普通消费者具有更多的经验,但他们也仅仅是依靠肉眼来鉴别艺术品的真伪,其结果往往带有一定的条件假设,不是在任何情况下都具备科学

性和客观性,所以当下艺术品的真实性辨别仍然是我们面临的最大难题。

### 4.3.2 艺术品市场参与者之间的信息不对称

（1）艺术家本身的信息不对称

艺术家通过创作艺术品来满足自己的生活和精神需求,通常情况下,艺术家只需负责潜心搞创作,剩下的事就交由艺术品经营者来运作。但是有些当代艺术家为了获得更大的声望和更多的经济收入,放弃了对美学的追求,更多地掺杂了消费者喜欢看的东西,也有一些艺术家为了追求西方艺术的美,放弃了东方传统的美。甚至还有一些艺术家与艺术品经营者及消费者联手炒作,人为抬高艺术品的价格。艺术家这种追求自身价值最大化的短视行为使得艺术品市场不断萎缩,威胁到中国艺术品市场的健康发展。

从艺术家角度讲,内心浮躁降低了艺术家创作的质量,影响了艺术家的前途。从消费者角度看,这种信息不对称使得没有足够艺术修养与经验的消费者花更多的钱买入了低价值的艺术品,特别是绕过艺术品经营者的消费者,直接从艺术家手中购买,往往忽视了艺术品的细节,更容易受骗拿到次品。

（2）收藏家的信息不对称

收藏家购买艺术品时常常违背理性人的假设条件,呈现出一种非理性的状态,他们在决定购买何种艺术品以及购买多少某一位艺术家所创作的艺术品时往往只根据个人喜好来购买,这也就使得其处在信息不对称的购买条件下。也有些收藏家购买艺术品是为了怀念某个人、回忆某件事或某一时期,而这种回忆只属于他自己,所以他愿意花别人认为不值得的高价钱收购某件艺术品,这种情感的寄托也使收藏家处在信息不对称的购买条件下。

有一种经济学现象被称作吉芬现象,即商品的价格越高,人们的需求越大,吉芬商品主要以奢侈品为代表。有些艺术品本身的价值并不是很高,但批评家们的言论过度抬高了艺术品的价格,这样人们购买艺术品仅仅是为了满足一种炫耀的欲望,不仅显示自己的经济实力,而且显示自己独一无二的艺术修养,这时收藏家也处于信息不对称之中。

还有很多收藏家由于自身的艺术修养和交易经验有限,在决定购买艺术品时往往会受到别人言论的影响,为了降低损失发生的可能性,他们往往选择大多数人认同的所谓有价值的艺术品,人云亦云,这就是艺术品市场的"羊群效应",一旦艺术家与艺术品经营者或者批评家们联合进行暗箱操作,这类收藏家

会因为信息的不对称而面临巨大的损失。

当然也有一些收藏家完全是出于维护国家荣誉的使命感,满怀一颗爱国之心收藏艺术品,例如,当下有不少收藏家从海外购买当年八国联军从北京圆明园掠走的各项藏品,这些藏品的价格大大超过了艺术品本身的价值,但与爱国情怀结合在一起,这些收藏家便积极地去购买这些艺术品,在这种情况下,收藏家们也同样处于信息不对称的购买条件下。

（3）批评家的信息不对称

由于艺术品的定价具有一定的难度,当下艺术品的价格往往在很大程度上取决于批评家们的言论,所以批评家的言论对整个艺术品市场的交易产生了巨大的影响,但是批评家也往往处于信息不对称中。

由于当下艺术品市场的各位参与者往往将批评家们的言论当作对艺术品价值最科学的鉴定,所以他们对批评家们抱以充分的信任,但是批评家们也仅仅是凭借着多年的艺术修养和交易经验,通过肉眼来鉴别艺术品的价值以及真实性,结果具有一定的主观性。对于古代的艺术品,批评家们内心有一个较为客观的标准,但对于现代的艺术品,批评家们内心便没有了可以遵循的标准,每位批评家的言论可能都不相同,甚至会大相径庭。长此以往,人们就会怀疑批评家们言论的正确性以及科学性。

此外,批评家们的专业艺术修养有时也会因艺术形式的快速变化而显得力不从心。中国的当代艺术发展迅速,数千种的艺术形式应运而生,各种风格迥异的艺术作品逐渐展现在人们的视野中,每位批评家在学习和积累艺术知识时往往只针对某种具体的艺术形式,这也就使得不同批评家可以评价的艺术作品类型也各不相同,所以他们很难在风格迥异的艺术品评论上形成一致的意见或见解。

还有一种情况是,为了获取更大的利益,批评家们与艺术家或者艺术品经营者合谋,利用社会各界的信任,对艺术品的真实性及价值进行捏造,故意抬高艺术品的价格,欺骗收藏者,由此一来,批评家们的权威也越来越受到社会各界人士的质疑。

### 4.3.3 艺术品交易机制的信息不对称

艺术品市场中的消费者与艺术家往往都面临着严重的信息不对称,这样就会削弱彼此之间的信任,严重影响艺术品的交易。

(1) 古玩跳蚤市场

艺术品最早期的交易场所主要是古玩跳蚤市场,在这类市场中分布着众多的买者和卖者,买卖双方需要确定彼此都愿意接受的价格,从而使得艺术品成交,在这个市场中信息会存在不确定性。

有些卖家具备一定的艺术修养,知道艺术品的真实价值是多少。对于价值小的艺术品,只要买家愿意支付一定的价钱,艺术品便会成交,但是对于价值高的艺术品,卖家往往希望买家以更高的价格购买,而缺乏艺术修养的买家可能只愿意出低于艺术品本身价值的价钱来购买,久而久之,就会出现"劣币驱逐良币"的现象,最终导致古玩市场中存在的艺术品全部都是低价值的赝品。

有些具备专业知识的买家,希望可以在卖家不知情的情况下,淘到一两件具备高价值的艺术品,这样便可以坐享艺术品的升值潜力,获得更大的经济效益,但如果越来越多的买家和卖家涌入该市场,以期获得更高的利润,那么就会使得该市场的盈利空间和盈利可能性减小,信息也渐渐开始变得透明、对称。

(2) 画廊

画廊也是艺术品交易的重要平台,许多艺术家在成名的早期都是通过类似北京荣宝斋、上海朵云轩等画廊实现艺术品市场价值发现与提升的。但是总体而言,由于画廊自身规模小、资金实力有限,很难吸引有名望的艺术家与之长期合作,加之画廊收取高额佣金,也让艺术家望而却步,所以艺术家们往往更倾向于直接将艺术品卖给消费者或者是送去拍卖行进行公开拍卖。同时,由于画廊所雇用的经营者大都缺乏深厚的艺术修养,并且也没有专业的艺术品价值鉴定与评估团队,使得艺术家与消费者往往对画廊充满不信任,即使一些名望较低的艺术家选择与画廊合作,违约概率也较大,这也在一定程度上严重损害了画廊的经济利益。所以,从全球发展趋势来看,许多知名的画廊都在寻求与战略投资者的合作,通过转型为拍卖行等方式来提升自身的市场竞争力,最成功的案例之一就是浙江的西泠印社改制为西泠印社拍卖公司。

(3) 拍卖行

拍卖行交易是相对公平公开的艺术品交易方式,多个买家竞价一件艺术品,会使得价格飙升,这就是拍卖行独具的魅力。但是拍卖行最大的问题就是假货太多,消费者的合法权益因此受到了严重的损害。还有一种情况就是拍卖行与艺术家或艺术品鉴定专家勾结,蓄意抬高艺术品的价格。同时,拍卖行有可能请众多的"托"来虚拍艺术品,这样就会造成艺术品价格的不正常上涨,即

使艺术品遭到流标,这次虚拍的价格也会成为下次竞拍的参考价格。拍卖行的这种信息不对称会严重损害消费者的合法利益。

(4)网上交易

在艺术品网上拍卖与交易中,由于竞拍者(买方)与拍卖者(卖方)存在严重的信息不对称,竞拍者往往只能通过网络上的图片或者拍卖者单方面的介绍,凭经验来辨别艺术品的价值,但是由于网络图片可以进行后期加工与修饰,使得艺术品的内在特征很难真实表现。同时,由于目前艺术品网上拍卖与交易的监管规则缺失,拍卖者"以次充好、制假贩假"等违法违规行为时有发生,而参与网上拍卖与交易的竞拍者又普遍存在"捡漏"心理,加之拍卖方雇用的所谓艺术品或文物"鉴定专家"的误导,导致艺术品网上拍卖与交易市场"赝品成堆、假货成灾",竞拍者"走眼"或者被骗巨额财产的事件频发。因此,应尽快制定并出台有关艺术品网上拍卖与交易的规则,加强网上拍卖与交易双方的诚信教育,提高竞拍者的风险防范意识,整顿艺术品网上拍卖与交易秩序,规范买卖双方的交易行为,这样才能有效推动艺术品网上拍卖与交易市场的健康发展。

## 4.4 艺术品市场的交易费用形成机制

### 4.4.1 艺术品交易费用的形成原因

(1)人的因素

艺术品交易者本身所具有的信息不对称性和非理性都会带来交易费用。信息不对称性主要表现在艺术品的交易者对于艺术品的真实价值以及真伪的认知度不高,且艺术品鉴定涉及的知识面较宽、深度较深,一般较难达成一致的、科学的认定标准。另外,艺术品收藏家与批评家的联系往往不够紧密,使得收藏家极容易受到批评家们的恶意误导,面临着信息不对称。艺术品市场参与者的非理性主要表现在以下两方面。一方面,艺术家为了追求更大的经济利益,往往在艺术品中加入大众追逐的因素,忽略了自身的创作风格与对美学的追求;另一方面,消费者也往往根据自己的喜好来疯狂追求自己认为高价值的艺术品,甚至在自己没有见解时随波逐流,产生非理性行为。

(2)交易自身的因素

一方面,目前艺术品的交易渠道主要包括拍卖会、展览会以及私下成交或

者以画廊的形式进行展销,然而这几种交易方式或多或少都有一定的局限性。拍卖会要求艺术品在达到一定的档次后才可以挂拍,而这反过来又造成艺术品的价格高昂,甚至进一步导致竞拍者不出价而流标的现象。展览会或画廊展销举办的周期较长,但成交的机会较少。私下成交尽管效率较高,但是实际中往往很难在短时间内找到合适的买家与卖家,并确定一个合适的成交价格。综上所述,艺术品的流通比较困难,限制因素较多,带来了交易费用。

另一方面,随着经济局势、各项宏观经济政策以及交易双方的资金状况、心理状况和情感、兴趣等的变化,艺术品的供需也会发生较大的波动,这些因素会增加艺术品交易的不确定性,从而产生交易费用。同时,艺术品往往需要一笔数额较大的维护费用来保证艺术品的完整性与美观性,这笔费用也会被计入交易费用中。

### 4.4.2 艺术品交易费用的形式

在古玩跳蚤市场中,信息存在严重的不对称。当买方对艺术品的真实价值十分了解而卖方却不是很了解时,交易成本会比较高。这是由于卖方在出售艺术品时缺少买方的竞价者,于是卖方降低售价来出售手中的艺术品,买方用较低的价格买入了高价值的艺术品,此时卖方的市场交易费用就变得很大。

在画廊的交易形式中,消费者往往可以用较低的价钱买到精致的作品,这是因为画廊一般会与某些艺术家形成长期的合作关系,为了维护自己的声誉与竞争力,画廊出售艺术品的价格一般较低,并且质量较高,而且在这种情况下,艺术家可以潜心创作,定期供给画廊艺术品,形成良性循环。但是,随着画廊业务规模的扩大,越来越多的艺术家开始在画廊销售作品,画廊为了维护自己的声誉不得不花更多的资金来对艺术家作品的真伪以及价值进行判断,这就增加了画廊的交易费用。

拍卖行拍卖的艺术品档次较高,并且由于在拍卖过程中会有竞买的现象出现,所以艺术品往往会以超出自身价值数倍的价格成交。在竞拍过程中,有些消费者盲目、虚荣、情绪激动,只为显示自己的地位而抬高价格,这样就增加了消费者的市场交易费用。拍卖行的艺术品假货比例很高,只是这些假货连专家也难以辨别,即使可以辨别,拍卖行也可能会和专家们串通好来欺骗消费者。尽管当下许多拍卖行也与消费者签署假货追责协议,但是当消费者发现艺术品是假货并对拍卖行进行起诉时,往往需要花费很长的时间以及高昂的诉讼费

用,这使得双方的交易费用都大幅度增加。拍卖行也会遇到消费者竞拍成功却迟迟不支付竞拍款的现象,这也增加了拍卖行的交易费用。

消费者私下找艺术家购买艺术品也面临较高的交易费用,这是因为艺术家往往会将不够精细的艺术品卖给消费者,而消费者为艺术品的高真实性支付了较高的价格,这样就会增加消费者的市场交易费用。

## 4.5 两种主要艺术品证券化交易方式的运作机制研究

自2009年以来,受艺术品相对较高的投资收益影响,大量资金不断涌入中国艺术品市场,甚至一度使中国艺术品市场成为全球最活跃的艺术品市场。2012年,中国证监会、中国银监会和中国保监会(2018年,中国银监会与中国保监会合并为中国银行保险监督管理委员会,简称"银保监会")出台一系列新政策,进一步放松金融管制并积极鼓励金融创新,使得金融市场得到了空前的发展。不管是艺术品市场还是金融市场皆全面升温,关于艺术品证券化的讨论也达到了前所未有的热烈程度,关于艺术品基金、艺术品信托、艺术品资产证券化、艺术品交易所的探索不断深入,但艺术品证券化的商业模式并不成熟,如何将艺术品与金融完美结合尚需进一步研究。

### 4.5.1 艺术品质押贷款及其证券化的运作机制

简单地讲,艺术品质押贷款证券化就是将以艺术品为质押物的贷款进行证券化。其参与主体主要有商业银行、受托机构、投资者、信用评级机构、艺术品鉴定机构等。商业银行在此过程中通常充当两个角色:其一,以艺术品为质押标的的贷款发放机构;其二,以艺术品为质押标的的资产支持证券的发起机构,负责将相应贷款资产信托给受托机构。信托机构通常负责贷款支持证券的发行,并且协助商业银行将该贷款资产产生的本息发放给投资者。信用评级机构与艺术品鉴定机构一般作为中介机构负责借款者的信用评级、艺术品的价值确定等技术性工作。与股票、债券相比,艺术品质押贷款支持证券既不是对某一实体公司剩余利益的索取权,也不是对某一借款者的直接债权,而是以艺术品质押贷款为基础,对其所产生的贷款本息与剩余权益(优先收购权)的要求权。

2015年1月,中国银监会公布《关于中信银行等27家银行开办信贷资产证券化业务资格的批复》,这不仅意味着27家银行具备了开办信贷资产证券化业

务的资格,而且也标志着信贷资产证券化备案制由此拉开了序幕。

艺术品质押贷款证券化的具体流程分为以下几个步骤。

(1) 借款者向商业银行提出借款申请,并提供作为质押担保的艺术品;

(2) 商业银行在文化产权交易所设立的"艺术品质押贷款支持证券交易平台"发布质押贷款标的艺术品的相关信息,产权交易所联合专业鉴定机构对标的物的真伪进行鉴定并出具鉴定报告;

(3) 投资者在进一步鉴定标的物真假、评估标的物价值后报出自己愿意接受的有效报价;

(4) 商业银行对投资者进行综合比较、信用评级后,根据预报价确定最终中标者;

(5) 投资者(中标者)支付预收购报价的全部或部分款项,获得该笔艺术品质押贷款支持证券;

(6) 商业银行按照该预收购报价(通常为艺术品评估价值的40%—50%)向借款者发放贷款;

(7) 商业银行负责收取艺术品质押贷款的本息,并负责将其分发给购买艺术品质押贷款支持证券的投资者。

(8) 当艺术品质押贷款到期时,如果借款者能够顺利归还本息,那么艺术品质押贷款支持证券的投资者即可获得该笔贷款产生的大部分本息,商业银行作为借款者与投资者的中介服务机构收取一定的服务费作为报酬。如果到期后借款者不能按时归还本息,投资者则可以用已支付的艺术品预购款获得该艺品的产权,或获得该艺术品拍卖所得的价款。

艺术品质押贷款证券化主要有以下几方面的现实意义:

从商业银行的角度看,一方面,商业银行通过市场化方法解决了艺术品质押贷款业务标的物鉴定难、估价难和变现难的问题;另一方面,商业银行作为艺术品质押贷款的发放者与艺术品质押贷款支持证券的发起者,可以从中收取一定的保管费、管理费、中介费等相关费用,从而增加了自身的中间业务收入,提高了自身的盈利能力。

从投资者的角度看,如果借款者按时归还贷款本息,那么投资者就可以获得由艺术品质押贷款支持证券的本息收益,如果借款者不能按时归还贷款本息,则投资者可以根据自己愿意的预购款出价,获得较为优惠的艺术品优先购买权。

从借款者的角度看,艺术品质押贷款资产证券化的发展有效解决了从事艺术品收藏投资或者艺术品企业经营的机构和个人所面临的流动资金不足、融资渠道匮乏等难题。

从金融风险的角度看,艺术品质押贷款证券化业务要求高信用级别、高风险承受能力、高艺术品投资经验的参与者,这不仅有助于艺术品市场朝向专业化、市场化的方向发展,而且锁定了艺术品交易的风险,避免了引发严重的系统性金融风险问题。

虽然艺术品质押贷款证券化解决了商业银行质押贷款过程中遇到的鉴定难、估价难、变现难等问题,但由于艺术品质押贷款证券化尚处于起步阶段,投资者为追逐投资回报率而忽视风险、借款者故意抬高艺术品估价的现象时有发生,这会进一步导致逆向选择与道德风险问题,因此唯有加强监管,才能保证艺术品质押贷款证券化业务的有序开展。

### 4.5.2 艺术品份额化交易的运作机制

艺术品份额化交易指的是将某件艺术品或一些艺术品的综合资产进行打包,然后在市场上将资产包拆成若干个均等的份额进行交易。艺术品份额可以在交易所挂牌上市进行交易,消费者向艺术品份额的发行商或经营者进行份额申购,一旦份额申购成功,消费者便拥有了艺术品的部分所有权,获得了艺术品相应份额的价值,这时艺术品就由普通的商品转变为份额化交易的标的物。投资于艺术品份额的消费者在享受其升值带来的收益与欣赏价值的同时,也要承担相应的风险。在艺术品份额化交易过程中,文化产权交易所起到了媒介作用。相比于其他产业,文化产业具有低污染、低能耗的特点,这为各地文化产权交易所的成立与发展提供了契机,各大交易所都想在这种新形势下的绿色产业中获得丰厚的经济利益。但是此领域的法律监管处于空白状态,在交易所注册、艺术品份额上市、交易以及信息披露等方面都没有较为严格的规定,因此艺术品份额化交易市场存在价格波动大、运营漏洞多的缺陷。

艺术品份额交易是按照一定交易流程进行的。第一阶段,希望进行份额发行的申请人向平台提交申请表,国家相关文化管理部门对艺术品份额交易发行进行审批,并请权威的鉴定机构对艺术品的真实性和价值进行鉴定,若审核通过,便由信用状况良好的第三方代理发行。第二阶段,申请人提交上市材料,报备相关部门审核,审核通过后,予以上市交易,并由保险公司对艺术品进行承

保,并由其指定艺术品托管所在的博物馆。第三阶段,对拟上市交易的艺术品交易份额进行网络路演,该过程可以由证券承销商全权代理,艺术品份额交易仿照股票的首次公开发行程序。此外,由于艺术品具有价值较高、维护较难的特点,因此还要加入艺术品鉴定、评估以及托管等流程。份额化交易发售上市流程与发售代理商业务流程分别如图 4-1 和图 4-2 所示。

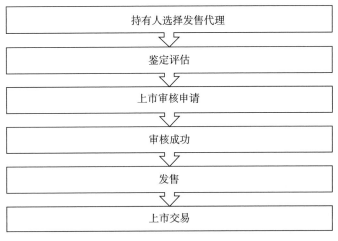

**图 4-1 份额化交易发售上市流程**

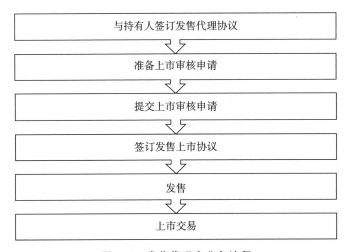

**图 4-2 发售代理商业务流程**

中国艺术品份额化交易的表现形式主要有三种:第一种是类基金模式,主要以上海为代表;第二种是类股票模式,以天津最为典型;第三种是类证券模

式,以深圳最为典型。

在以上海为代表的类基金模式中,基金管理人负责艺术品份额的管理,并获得一定比例的基金管理费与价值增值费。文化产权交易所为交易提供场所,负责艺术品份额的挂牌交易。艺术品的份额化交易不能私自进行,必须经过文化产权交易所,且对份额持有人的人数上限也有规定。此外,文化产权交易所对基金管理人进行监督,以保证其尽职管理。

在天津的类股票模式下,同股票市场一样,投资者需要先行开户才能进行交易,有固定的开市时间,交易日内竞价机制分为集合竞价与连续竞价,都将资金进行第三方托管,遵循买卖的最低限额与每日的涨跌停板限制,遵循严格的交易机制。

在深圳的类证券模式下,先将现代艺术作品与当代艺术作品进行分类,然后按照不同的份额价格进行成交,同时开通了互联网交易平台,进一步提高艺术份额交易的效率。和证券市场一样,竞价制度分为集合竞价与连续竞价,并设计了涨跌停板制度。

在以上三种交易模式中,天津的类股票交易模式监管相对较松,且进入门槛较低,交易规则约束较低,这也使得天津的市场交易价格波动幅度最大。因此,如何使三种交易模式相互借鉴,取长补短,促进艺术品市场向着更加规范、健康、有效的方向发展,既是监管部门的职责,也是交易平台与交易主体努力的方向。

# 微观篇

# 第五章
# 艺术品的估价与艺术品指数

伴随艺术品市场的迅猛发展,艺术品的交易和定价问题日益受到学术界和投资界的关注。目前市场上对艺术品的定价主要依靠专家的经验判断,但不同的专家由于阅历和经验不同,常常导致艺术品的定价出现分歧,甚至会出现两种截然不同的估价。目前,国内对艺术品的定价基本局限于定性分析,如何采用定量分析的方法构建一个客观的艺术品定价模型,既重视专家评级,又尊重评级的客观性,是本章着重探讨和解决的问题。

## 5.1 艺术品的估价方法

### 5.1.1 艺术品估价法的归纳与总结

国外对艺术品的估价主要采用重复交易追溯法、市场类比法和特征价格模型法三种方法,通常对一件艺术品的定价都会采用这三种方法的一个综合结果。

重复交易追溯法是指将有重复销售记录的艺术品进行统计,根据统计时间区间的宏观经济走势和艺术品市场的综合表现给出一个估值。这种方法在理论上虽然能够成立,但是实际操作起来非常困难。这是因为使用该方法要满足两个前提假设:一是所有的艺术品都具备完善的重复交易记录,且交易足够频繁;二是艺术品的价格与宏观经济走势保持稳定的相关性。但是即使在艺术品交易定量分析水平最高的美国,艺术品重复交易的数据也是非常有限的,而且这些数据远远达不到交易频繁的标准。此外,艺术品价格受购买者审美偏好的

影响很大，而且艺术品热点的轮动效应比较明显，单个艺术品的价格行情很难与宏观经济走势保持稳定的相关性。因此，重复交易追溯法更适合做艺术品市场的宏观分析，用大量样本的加权来减少误差，常见于艺术品指数分析，比如梅摩艺术品指数。

市场类比法是指将待估价的艺术品与基本情况类似的艺术品进行比较，这一方法也在资产评估和会计核算中被大量采用。这种估价方法的前提假设是市场上存在大量的同类商品，但艺术品是一种典型的异质性商品，所以在类比的时候通常采用与同一作者的其他作品进行类比或与作者名气相当的其他作者的同时期作品进行类比。这种方法通常被作为特征价格模型法的必要补充，以确定一件艺术品的最后估价。

特征价格模型法则是根据艺术品的各个要素的评分情况以确定艺术品价格的一种方法。特征价格模型法的前提假设是评判艺术品好坏的要素对艺术品价格的影响是显著的，因此艺术品要素的显著性就成为关键，我们通常认为艺术品作者的声望、作者是否在世、艺术品尺寸、保存状况、创作年代、艺术品材质、作品题材、收藏展览史、市场保有量、有无作者签章、有无特殊历史题材、拍卖公司的名气等要素对艺术品价格的影响比较显著。但是学术界对这些要素的选取并无统一的看法，并且很多要素的标准难以量化，因此特征价格模型法更多停留在经验判断的层面。

### 5.1.2 中国艺术品定价机制的现状

随着中国近年来艺术品市场的发展，国内学术界和投资界对于艺术品定价机制研究也开始发展，但是目前的研究成果还停留在理论探讨层面，主要原因在于基础资料匮乏。造成基础资料匮乏的原因主要有三个方面：一是"文化大革命"时期对艺术品和相关书籍资料的破坏；二是改革开放前对出版物的严格管制使得关于艺术品的出版资料较少；三是国内艺术品拍卖从20世纪90年代才开始恢复，系统的拍卖数据记录则是从2003年左右才开始出现。

雅昌中国艺术品数据库是国内艺术品数据及定价方面的佼佼者，它最早从2003年开始记录国内书画艺术品的拍卖数据并逐年增多。除此之外，雅昌还推出了一系列被称为"雅昌指数"的指标来作为书画艺术品市场的价格风向标。然而，雅昌的这套指数对书画艺术品估价的参考意义十分有限。这是因为雅昌

指数并不是一个采用科学的统计方法得出的估价指数,它仅仅是对成交总价和艺术品的尺寸进行了算术平均,得出了一个被称为"每平方尺价格"的指标。但是由于算术平均法过于简单,在统计学上是一种误差很大的计算方法,因此实际上并不能用作编制指数。

此外,国外流行的重复交易追溯法由于国内基础资料的缺乏也受到很大的限制,而且重复交易追溯法的原理本身也存在局限性。

首先,由于艺术品交易不频繁,因此在连续时间截面上的统计数据缺乏连续性,即今年统计的艺术品不同于去年的艺术品,由于这种交易不频繁的现象非常明显,甚至有可能造成连续10年的统计数据在单个样本和样本规模上都不同。

其次,重复交易追溯法只采用重复交易的数据,所以单个时间截面上覆盖的数据有限,容易造成数据代表性不足。比如,如果单次拍卖会上成交的大多数艺术品或者成交价最高的艺术品是属于首次拍卖,那么将不会被计入数据库中进行统计,这样市场的统计结果就会出现偏差。由此导致的风险与金融市场上的流动性风险非常相似,即资产价格并不仅仅取决于资产的内在价值,还受制于市场的流动性。

最后,统计结果具有偏向性。同样,由于采用重复交易数据,统计结果会比较容易偏向"有历史"的艺术品,而忽略当代艺术品。但艺术品市场的板块研究表明,在艺术品市场快速成长的时候,当代艺术板块的表现最好。

鉴于以上原因,国内对艺术品的估价主要还是依靠专家经验,通常是对某个艺术品板块或者对某个艺术家特别熟悉的人对艺术品的价格拥有比较权威的话语权。这些人一般包括艺术家本人、艺术家的学生、艺术家的后代或亲属,以及专门研究某个艺术家的学者。不过通常情况下前三种类型的人居多。由于这三种人很容易从艺术品交易中获益,因此各种内幕、丑闻、潜规则屡见不鲜,大大降低了其估价的权威性。于是,在现有的条件下,如何规范这种由专家评审制主导的艺术品价格体系就成为艺术品估价研究的一个突破口。

## 5.2 基于特征价格模型法的艺术品定价——以中国画拍卖为例

特征价格模型法,又称要素分析法、特征价格法或效用估价法,最早是由

Court(1939)提出来的用于讨论产品特征与定价关系的一种方法。该方法最初应用于汽车价格变化与汽车操作性能之间的关系研究中,后来被推广到房地产价格的影响因素分析等多个领域。Gregory(1976)用相似的方法检验了技术变化与计算机价格的相关性。Chanel 等(1994),Chanel(1995),Gerard-Varet(1995),Agnello 和 Pierce(1996),Beggs 和 Graddy(2009),Collins 等(2009)将特征价格模型法用于构造艺术品价格指数,开启了特征价格模型法在艺术品定价领域的应用。

### 5.2.1 特征价格模型法的特点

特征价格模型法的实质是通过将艺术品的特征属性对艺术品价格的影响进行回归分析,把影响艺术品价格的特征属性分离出来,从而对各个特征属性进行控制。目前用于特征价格模型的函数形式主要是线性函数、半对数函数、指数函数和双对数函数四种。

(1)线性函数形式是特征价格模型中最基本的一种形式,表达式为

$$p = f(x_i) \tag{5.1}$$

在该公式中,$p$ 表示艺术品的价格,$x_i$ 表示艺术品的特征变量。对特征变量求导,得到特征变量对价格的影响:

$$\frac{\partial p}{\partial x_i} = \frac{\partial f(x_i)}{\partial x_i}, \quad i = 1, 2, \cdots, n \tag{5.2}$$

该公式的经济学意义为:在其他情况不变的前提下,特征变量 $x_i$ 每增加 1%将导致艺术品价格 $p_t$ 的变化量,于是得到公式:

$$p_t = \beta_0 + \sum_{j=1}^{m} \beta_j x_{t,j} + \varepsilon_t \tag{5.3}$$

该公式中,$\beta_j$ 是特征变量 $x_{t,j}$ 对应的回归系数,它表示在其他情况不变的前提下,特征变量 $x_{t,j}$ 每增加一个单位将导致艺术品价格的变化。当 $\beta_j > 0$ 时,艺术品要素特征的变量增加将会导致价格的增加;反之导致价格下降。$\varepsilon_t$ 表示残差,其均值为 0,$\beta_0$ 是常数项,$p_t$ 为第 $t$ 期的价格。

特征价格模型的线性函数表达形式比较简单,但是其缺点在于假设回归系数(即特征价格)不变,即当某个特征变量增加 1%时,艺术品价格同幅度变化,暗含了边际效用不变的假设,这与边际效用递减规律不符合。边际效用递减规

律是指,随着商品消费数量的增加,它带给人们的边际效用会递减。因此,线性函数形式实际应用的范围非常有限。

(2)特征价格模型的第二种函数表达形式是半对数形式:

$$p_t = \beta_0 + \sum_{j=1}^{m} \beta_j \ln x_{t,j} + \varepsilon_t \qquad (5.4)$$

$\beta_j$ 表示在其他情况不变的前提下,特征变量 $x_{t,j}$ 每增加 1% 将导致艺术品价格 $p_t$ 的变化。

(3)特征价格模型的第三种函数表达形式是指数形式:

$$\ln p_t = \beta_0 + \sum_{j=1}^{m} \beta_j x_{t,j} + \varepsilon_t \qquad (5.5)$$

$\beta_j$ 表示在其他变量不变的前提下,特征变量 $x_{t,j}$ 每变动一个百分点,艺术品价格变化的百分点,即艺术品价格对特征变量的弹性。

(4)特征价格模型的第四种函数表达形式是双对数形式:

$$\ln p_t = \beta_0 + \sum_{j=1}^{m} \beta_j \ln x_{t,j} + \varepsilon_t \qquad (5.6)$$

此公式中,$\beta_j$ 不再表示艺术品要素特征变量 $x_{t,j}$ 的边际价值,而表示在其他条件不变的情况下,$x_{t,j}$ 每变化 1% 所导致价格变化的百分比。此时,回归系数表示弹性而不是边际价格。由于此模型与实际情况较吻合,所以在实际中运用较多。

此外,有的文献中还提到一些函数的变形,比如 box-cox 形式:

$$\frac{p^\lambda - 1}{\lambda} = \beta_0 + \sum \beta_i x_i^\lambda + \xi \qquad (5.7)$$

当自变量和因变量 $\lambda$ 的取值都为 1 时,该函数是一个简单的线性函数;当自变量 $\lambda$ 取值为 1,而因变量 $\lambda$ 取值接近 0 时,该函数是一个对数函数。

总的来说,与传统的定价方法相比,特征价格模型法通过量化分析的方法对艺术品进行定价,具有全面考虑影响因素、多方面市场定位、适应性强等优点。

## 5.2.2 尺寸对中国画价格的影响

在中国画的定价机制中,尺寸的大小是一个至关重要的因素。在中国的艺术品市场上,除了画家的名气和作品的真伪,尺寸的大小是目前最能获得认可

的影响中国画价格的因素。中国最大的艺术品网站——雅昌艺术网收录了目前国内最全的中国画拍卖数据，并编制了一个被称为"雅昌指数"的艺术品指数，其衡量指数高低的核心指标就是画家作品每平方尺的均价。尽管艺术品市场的专家们并不太关注雅昌指数，而是更倚重自身的专业和经验来判断一幅中国画真实价格的高低，但是对很多初入此行的人甚至一些半专业人士而言，雅昌指数所采用的平方尺价格仍然是他们在购买中国画时非常看重的一个参考指标。

尽管如此，在中国的艺术品市场上却很少有人能真正说清楚中国画的尺寸和拍卖价格到底有什么样的关系，尺寸的大小究竟是如何影响最终的拍卖价格的。实际上，中国画市场上关于尺寸和价格的悖论也随处可见。比如，从单幅作品来看，我们很容易发现小幅作品的平方尺价格明显高于大幅作品平方尺价格的例子，甚至同一个画家两幅同样的作品，只是尺寸大小不一样，其价格的差别并不是线性的。因此，中国画的尺寸与价格的关系是一种模糊的概念，尤其是近几年专家对中国画进行估价时，似乎也在有意无意地淡化尺寸的影响。主要的原因有两点：

首先，由于历史原因，目前流传在世且为大众所熟知的中国画非常稀少，对这些作品进行真伪考证的史料也非常有限。于是，"真"还是"假"要比"大"还是"小"显得更加重要。

其次，中国的艺术品市场化发育不过十几年，艺术品市场放开以后，中国画的价格一直在以惊人的速度上升。同样是齐白石的画，十几年前不过几十万元，现在的价格却能轻松突破亿元的门槛。这种价格的飞涨已经超出专家们对中国画价格的理解，以前用于估价的参考体系越来越不准确。因此，中国画的估价越来越倾向于在上次的交易价格上凭直觉加上一个增值率，而实际拍卖价格又往往与估价相去甚远。本节就从中国画估价中最没有争议但又非常模糊的标准"尺寸"入手，探讨中国画的尺寸与价格的关系，以及尺寸究竟如何影响中国画的价格。

### 5.2.3　数据样本与估价模型

本节以雅昌中国艺术品数据库为基础，挑选了齐白石、吴冠中和黄宾虹三位作品数量、成交金额和名气都稳定在前十位的中国画画家进行分析。研究发

现,如图 5-1 至 5-3 所示,无论任何尺寸大小的画作,都有代表低价作品的点落于坐标之中,其中又以齐白石的作品尤为明显。众所周知,齐白石在中国画领域是一位高产的画家,但是真正能够确定为真迹的作品却相当稀少,市面上流传着无数齐白石的赝品已是不争的事实。因此我们有理由相信,这种有违常理的分布现象可能是由于雅昌中国艺术品数据库中没有将赝品的数据剔除造成的。

但是我们从图 5-1 至 5-3 中还可以观测到,随着尺寸的增加,在高价区域内出现的点开始增多,其中又以吴冠中和黄宾虹的画作表现得尤为明显。这说明尺寸与成交价格确实存在着正相关的关系。

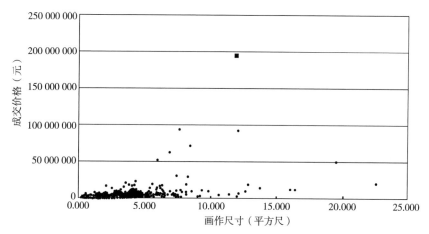

**图 5-1** 齐白石画作的尺寸与成交价格关系的散点图

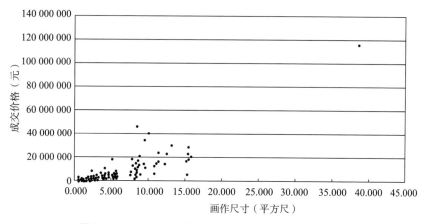

**图 5-2** 吴冠中画作的尺寸与成交价格关系的散点图

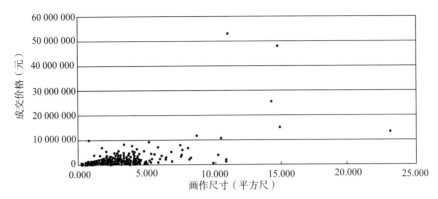

图 5-3 黄宾虹画作的尺寸与成交价格关系的散点图

通过观察散点图,我们还发现小于 15 平方尺的作品比较多,而且大致能按尺寸与价格正相关的规律进行分布,而大小在 15 平方尺以上的作品无论是数量还是在相关性方面都会降低,呈现出不规律的变化。为了更清晰地描绘这一现象,以 5 平方尺为一个区间,将三位画家的所有作品归纳起来用线性分布图重新进行描述,如图 5-4 所示。为了减少误差项产生的干扰,本文剔除了部分异常数据,比如成交价格异常高于其他数据项的作品。

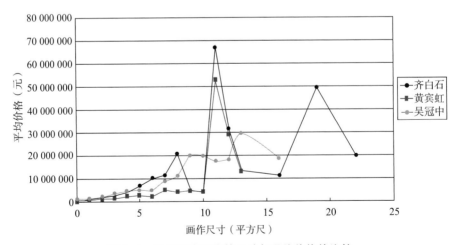

图 5-4 三位画家画作的尺寸与平均价格的比较

结合统计数据的结果和作者长期观察中国画艺术品市场的经验,我们认为造成这种现象的原因可能是中国画的创作习惯,即中国画的画幅尺寸大都以 15 平方尺以下为主,15 平方尺以上的作品较少。画幅超过 15 平方尺的,在创作之初可能都有特定的历史事件或特殊的典故在里面,比如应某人的要求所作,或

者因某事即兴发挥所致。本研究将被剔除的异常点单独进行了分析,发现有的点确实符合这样的猜想,但是更多的点由于资料不足无从进行考证,因此姑且只作为一种猜想提出。

虽然尺寸因素对中国画艺术品价格的影响在前文已经得到证实,但是这种证实仅仅是一种从数据中观察得到的结果,其精确度远远不如由统计学方法得出的结论。假设中国画艺术品的价格为 $y$,那么中国画艺术品的价格模型为

$$y = c + \beta x + \mu \tag{5.8}$$

其中,$x$ 代表尺寸;$\beta$ 代表尺寸对价格的弹性;$c$ 为常数项,代表其他影响价格因素的综合;$\mu$ 代表统计误差。如果不考虑除尺寸以外的其他影响中国画艺术品价格的因素,即常数项 $c$ 为 0,且统计误差 $\mu$ 也为 0,那么该模型就是雅昌指数的计算方法,此时价格弹性 $\beta$ 就表示为单位平方尺的价格。

在对该价格模型进行回归分析的过程中,通过对样本数据进行显著性检验得出,双对数模型的拟合优度最好,因此下文将主要针对双对数模型回归分析的结果进行说明,即

$$\ln y = c + \beta \ln x + \mu \tag{5.9}$$

本文选取样本艺术家 2011 年春拍以及秋拍的数据,样本画家包括齐白石、黄宾虹和吴冠中等十位画家,对所选取的每个样本画家的作品拍卖价格进行回归分析,$(x_0, y_0)$ 分别对应原始样本数据中大小在 15 平方尺以内的画作的尺寸和成交价格,其结果如下:

齐白石:　　　$\ln(y_0) = 13.37 + 1.01 \times \ln(x_0)$

黄宾虹:　　　$\ln(y_0) = 12.69 + 1.13 \times \ln(x_0)$

吴冠中:　　　$\ln(y_0) = 13.38 + 1.24 \times \ln(x_0)$

林风眠:　　　$\ln(y_0) = 13.05 + 1.11 \times \ln(x_0)$

吴湖帆:　　　$\ln(y_0) = 11.74 + 1.21 \times \ln(x_0)$

陆俨少:　　　$\ln(y_0) = 12.20 + 1.31 \times \ln(x_0)$

钱松嵒:　　　$\ln(y_0) = 12.04 + 0.91 \times \ln(x_0)$

关山月:　　　$\ln(y_0) = 11.47 + 1.09 \times \ln(x_0)$

吴作人:　　　$\ln(y_0) = 11.85 + 0.83 \times \ln(x_0)$

关　良:　　　$\ln(y_0) = 11.45 + 0.58 \times \ln(x_0)$

从各个表达式中可看出,价格弹性系数 $\beta$ 均大于 0,因此可以得出结论:尺寸与中国画艺术品的价格确实存在正相关关系,这意味着随着尺寸的增大,作

品的成交价有升高的趋势。通过对回归分析中 $t$ 值的观察亦可证实这一结论,如表 5-1 所示,$t$ 值的计算结果落在显著相关的区间内,证明尺寸对价格的影响是显著的。然而回归分析的另一重要指标可决系数 $R$ 值偏小,这表明虽然尺寸对价格的影响是显著的,但是整个价格模型的拟合度却不太理想。这说明除了尺寸因素,还有其他因素对中国画艺术品的价格产生重大影响,即常数项 $c$ 值所包含的其他因素亦十分重要。

表 5-1 特征价格模型法实证结果

| 代表画家 | $t$ 统计量 | $R^2$ |
|---|---|---|
| 齐白石 | $c$:263.8826<br>$\gamma$:21.5332 | 0.3368 |
| 黄宾虹 | $c$:139.5073<br>$\gamma$:13.1319 | 0.3997 |
| 吴冠中 | $c$:118.4656<br>$\gamma$:15.0996 | 0.6404 |
| 林风眠 | $c$:150.5685<br>$\gamma$:13.5128 | 0.4491 |
| 吴湖帆 | $c$:83.0716<br>$\gamma$:9.4122 | 0.349 |
| 陆俨少 | $c$:123.0899<br>$\gamma$:16.5758 | 0.4573 |
| 钱松嵒 | $c$:92.3030<br>$\gamma$:8.1196 | 0.3249 |
| 关山月 | $c$:62.5312<br>$\gamma$:8.0634 | 0.3514 |
| 吴作人 | $c$:107.2914<br>$\gamma$:8.1832 | 0.3525 |
| 关良 | $c$:93.4252<br>$\gamma$:4.5690 | 0.1375 |

另一个有趣的现象是,通过观察 $R^2$ 值的变化,可以发现不同样本艺术家的 $R^2$ 值不同,而且如果以雅昌指数的排名来定义样本艺术家的知名度,我们发现,

艺术家的知名度越高，$R^2$ 值越小。这说明知名度越高的艺术家，其作品的尺寸因素对拍卖价格的影响越小。这可能是因为，一位画家的知名度越高，人们就越关注作品尺寸以外的因素，如真伪、美术史地位、历史典故等。

### 5.2.4 真伪与知名度对中国画价格的影响

由于国内《拍卖法》的瑕疵，使得赝品的拍卖成为一种合法行为，因此在众多中国画艺术品的拍卖记录中充斥着不少赝品的数据。赝品的大量存在不仅扰乱了艺术品市场的交易，使得艺术品估价变得更加困难，也给艺术品价格研究的准确性带来巨大困扰。

因为统计学的理论依据是概率论，采用的是大数原则，因此在进行回归分析时需要去掉极值的影响。但是从国内艺术品市场的特点来看，统计样本中的极大值往往都是艺术家的精品之作，而极小值是赝品的可能性则非常高。基于这样的推论，我们将样本艺术家的作品按照单位平方尺价格由低到高进行排序，对前 20% 的极小值在剔除前和剔除后的回归分析结果进行了比较。表 5-2 是剔除极小值后的回归分析结果。

表 5-2 剔除极小值后的实证结果

| 代表作家 | $t$ 统计量 | $R^2$ |
| --- | --- | --- |
| 齐白石 | $c$：334.9028<br>$\ln x_1$：27.0982 | 0.5015 |
| 黄宾虹 | $c$：184.6003<br>$\ln x_1$：16.4489 | 0.5666 |
| 吴冠中 | $c$：150.0715<br>$\ln x_1$：17.5136 | 0.7504 |
| 林风眠 | $c$：192.0726<br>$\ln x_1$：16.0916 | 0.5913 |
| 吴湖帆 | $c$：96.7397<br>$\ln x_1$：9.8689 | 0.4246 |
| 陆俨少 | $c$：147.3315<br>$\ln x_1$：17.0691 | 0.5275 |

（续表）

| 代表作家 | $t$ 统计量 | $R^2$ |
|---|---|---|
| 钱松嵒 | $c$:131.0268<br>$\ln x_1$:12.0364 | 0.5707 |
| 关山月 | $c$:103.8446<br>$\ln x_1$:12.0250 | 0.6010 |
| 吴作人 | $c$:158.8171<br>$\ln x_1$:11.8020 | 0.5870 |
| 关良 | $c$:121.757<br>$\ln x_1$:6.9919 | 0.3198 |

通过观察可以发现,价格模型中尺寸对价格影响的显著性得到了明显增强,表现在 $t$ 值和可决系数 $R^2$ 值都变大了,使得尺寸对于作品价格的解释力变强,这说明赝品的存在的确会削弱尺寸因素的解释作用。我们通过这种统计上的差别还可以发现,知名度越高的画家,其作品的真伪因素对价格的影响越大。

通过分析可决系数的变化,可以推测画作真伪因素的影响权重是经过去伪处理后可决系数的差值。但是,这种统计上的差值是否就代表了赝品对价格影响的权重呢?明显不是。一幅名画的赝品的价格可能千差万别,这是因为有的赝品真假难辨,有的赝品一眼即知。这种统计方法上的"去伪"操作形成的权重差大约在 10%—15%,而且这些数据都是从正规的拍卖公司取得的真实销售数据,因此我们推测这种权重差代表的是:当估价品的真伪出现异议,但是又没有确凿的证据证明真伪时,其估价的差别应该控制在 10%—15%。

### 5.2.5 对特征价格模型法的总结

我们以特征价格模型法为理论基础,力图对中国画艺术品定价进行更加科学的研究,但非常遗憾的是,中国画艺术品传统经验主义定价中经常提及的要素,如材质、创作形式、有无签章、有无图录等相关数据无法完整获得。因此在采用特征价格模型法对中国画定价时,只是采用了尺寸这一单一要素进行了回归分析。客观而言,这种简单的处理方式并不是特别科学客观,结果也并不显著。

总体而言,作者通过实证研究认为,由于特征价格模型法是通过建立艺术品价格与对其有影响作用的各个特征属性之间的多元回归模型来分析研究价格的,因此在建立模型时,如果分析者考虑不够全面,或者有些特征根本就无法观测到,那么特征价格模型就可能无法包括与艺术品有关的所有特征,而这样的定价结果往往会产生偏差。这就要求我们针对具有不确定性的艺术品定价进行新的探索,其中,未确知测度模型就是一个非常具有潜力的研究工具。

## 5.3 基于未确知测度模型的艺术品定价

### 5.3.1 未确知测度模型的特点

未确知测度理论(uncertainty measurement theory)是一种异于模糊数学、灰色理论和随机信息的不确定性理论。未确知测度模型被广泛应用于工业、环境和企业绩效评价等领域。未确知测度模型的主要特点是:第一,对于主观指标,强调领域知识的重要性,充分重视该领域专家的主观经验评价;第二,对于客观指标,根据属性的实测值确定未确知的状态或性质的程度,即未确知测度,然后根据测度数值反映属性的重要性,通过信息熵权确定各个评价属性之间相应的权重系数。当属性的评价值确定后,各个属性的权重系数也随之确定,不会再通过专家主观确定,从而使评价结论具有了客观性。

### 5.3.2 单个指标的未确知测度及权重的确定

在模型中设 $x_1, x_2, \cdots, x_n$ 是需要评价的 $n$ 个样本,$i_1, i_2, \cdots, i_m$ 是评价样本 $x_i$ 的 $m$ 个指标,$x_{ij}$ 表示 $x_i$ 在指标 $j$ 下的评价值,$c_1, c_2, \cdots, c_z$ 是对 $x_{ij}$ 的 $z$ 个评价等级,$s_1, s_2, \cdots, s_k$ 是 $k$ 位对样本进行评价的专家。

由于每位专家的知识背景和经历等个人因素有所不同,每位专家对于样本 $x_i$ 在指标 $j$ 上的评价也会不同,造成对于 $x_{ij}$ 的评价等级 $c_z$ 的不同。设

$$u_{ijz} = \frac{\text{对} x_{ij} \text{的评价等级为} c_z \text{的专家人数}}{\text{总的专家人数} k} \tag{5.10}$$

表示样本 $x_i$ 在指标 $j$ 取得评分等级 $c_z$ 的概率。它表示 $x_{ij}$ 处于第 $z$ 个评价等级 $c_z$ 的程度。作为对于程度的一种测量结果,$u$ 满足于:

① $0 \leq u_{ijz} \leq 1$;

② $u(x_{ij} \in \bigcup_{z=1}^{z} c_z) = \sum_{z=1}^{z} u(x_{ij} \in c_z)$；

③ $u(x_{ij} \in c_z) = 1$

其中，$i = 1,2,\cdots,n; j = 1,2,\cdots,m; z = 1,2,\cdots,z$。

也就是说，$u_{ijz}$满足"非负有界性、可加性、归一性"三条测量准则，于是我们将$u_{ijz}$称为未确知测度，简称测度。进一步可以定义对象$x_i$的单指标测度评价矩阵：

$$(u_{ijz})_{m \times z} = \begin{pmatrix} u_{i11} & \cdots & u_{i1z} \\ \vdots & \ddots & \vdots \\ u_{im1} & \cdots & u_{imz} \end{pmatrix} \quad (5.11)$$

其中 $i = 1,2,\cdots,n$。

在信息论中，熵不仅可以用来度量系统的无序程度，还可以用来度量数据本身所提供的信息有效性。在确定权重时引入信息熵来确定权重，能够较好地降低主观偏差。上面已经给出了单指标未确知测度的衡量准则，因此，可以定义未确知测度$u_{ijz}$的信息熵为：

$$H_{ij} = -\sum_{z=1}^{z} u_{ijz} \cdot \log u_{ijz} \quad (5.12)$$

令

$$v_{ij} = 1 - \frac{H_{ij}}{\log z} \quad (5.13)$$

则

$$w_{ij} = \frac{v_{ij}}{\sum_{j=1}^{m} v_{ij}} \quad (5.14)$$

$w_{ij}$表示由信息熵定义的各项指标的权重。由信息熵的性质可知：

① 当且仅当 $u_{ij1} = u_{ij2} = \cdots = u_{ijz} = \frac{1}{z}$ 时，$v_{ij}$取到最小值0；

② 当且仅当存在一个 $u_{ijz_0} = 1$，其余的$k-1$个均为0时，$v_{ij}$取到最大值1；

③ $u_{ijz}$取值越集中，$v_{ij}$的值越接近于1；反之，$u_{ijz}$越分散，$v_{ij}$的值越接近于0。

由上述性质可知，$u_{ijz}$，$v_{ij}$和$w_{ij}$三者存在正向的比例关系。这一关系用于艺术品定价中的意义在于，越多专家对于艺术品$x_i$在指标$j$上的评价在等级$c_z$

上,就说明专家的评价越一致,进一步说明了该属性具有代表性,从而对应的权重 $w_{ij}$ 越大。反之,则说明专家在该属性上的等级评价分歧越大,该属性的代表性不够好,从而对应的权重 $w_{ij}$ 越小。因此,进一步可以定义:

$$\vec{w}_i = (w_{i1}, w_{i2}, \cdots, w_{im}) \tag{5.15}$$

为指标 $i_1, i_2, \cdots, i_m$ 关于 $x_i$ 的分类权重向量,表示专家对艺术品各属性评价的权重。

### 5.3.3 综合评价等级公式

如果关于样本 $x_i$ 的单指标测度评价矩阵和分类权重向量已知,那么:

$$\begin{aligned}\vec{P}_i &= (u_{ijz})_{m \times z} \cdot \vec{c}^T \\ &= \begin{pmatrix} u_{i11} & \cdots & u_{i1z} \\ \vdots & \ddots & \vdots \\ u_{im1} & \cdots & u_{imz} \end{pmatrix} \left( \sum_{z=1}^{z} u_{i1z} \cdot c_z, \sum_{z=1}^{z} u_{i2z} \cdot c_z, \cdots, \sum_{z=1}^{z} u_{imz} \cdot c_z \right) \end{aligned} \tag{5.16}$$

其中,$\sum_{z=1}^{z} u_{ijz} \cdot c_z$ 表示样本 $x_i$ 在指标 $j$ 下的综合得分,式(5.16)表示了样本 $x_i$ 在指标体系 $i = i_1, i_2, \cdots, i_m$ 下的综合得分,表现形式为 $1 \times m$ 的评价向量。

将评价向量 $\vec{P}_i$ 与权重向量 $\vec{w}_i = (w_{i1}, w_{i2}, \cdots, w_{im})$ 的转置,即 $\vec{w}_i^T$ 相乘,得到:

$$T_i = \vec{P}_i \cdot \vec{w}_i^T = \sum_{j=1}^{m} \cdot \sum_{z=1}^{z} u_{ijz} \cdot c_z \cdot w_{ij} \tag{5.17}$$

通过将样本 $x_i$ 在各指标下的得分对应的权重相乘,最终得到综合评价等级 $T_i$。我们将公式 $T_i$ 称为综合评价等级公式。

### 5.3.4 未确知测度模型的运用

假设创作待评价艺术品 $x_i$ 的作者在市场上已成功交易 $Y$ 件艺术品,将作品的成交价格排序,得到价格区间为 $[r, q]$。由于通货膨胀的存在,所以在消除价格因素的影响后得到调整的价格区间 $[\bar{r}, \bar{q}]$。为了减少误差,进一步剔除艺术品价格中的极大值和极小值,最终得到了一个剔除通货膨胀和异常值后的平稳价格区间 $[\hat{r}, \hat{q}]$。将得到的价格区间与评价等级逐一对应,可以得到:

$$A_i = \hat{r} + (T_i - 1) \cdot g \tag{5.18}$$

其中 $A_i$ 为基于未确知测度模型下艺术品的定价公式,它表示艺术品以专家的综

合评价等级为基础,以价格组距为衡量标尺,以调整后的价格区间最小值为初始价格的定价。需要指出的是,模型是现实的简化,如果要让模型完全拟合现实,那么模型就会变得难以处理以致失去任何实际的用处。根据"奥卡姆剃刀原则"①,模型描述应该尽可能简单,只要不遗漏重要信息即可。所以在实际应用中一般选取式(5.18)作为艺术品定价公式。

基于未确知测度模型,通过一组专家对艺术品 $x_i$ 的评级,可以得到一个艺术品的综合评价,然后转化为艺术品的价格,但是其中不可避免地会存在误差。为了减小误差的影响,通过多组专家对艺术品 $x_i$ 的评级,得到艺术品 $x_i$ 的多个综合评价等级,依次记为:

$$T = (T_i^1, T_i^2, \cdots, T_i^d) \tag{5.19}$$

其中,$T_i^d$ 表示第 $d$ 组专家对艺术品 $x_i$ 的综合评级,式(5.19)表示艺术品 $x_i$ 的综合等级评价区间。最后,得到对应等级的艺术品定价区间:

$$L = (A_u, A_d) \tag{5.20}$$

其中,$A_u$ 表示该艺术品最低综合评价等级的定价,$A_d$ 表示该艺术品最高综合评价等级的定价。

以齐白石先生的画作为例,根据其作品在中国书画艺术品市场的长期表现,得到影响其价格形成的主要因素,我们就可以根据艺术品定价模型分析齐白石先生画作的合理价格区间。一般而言,影响绘画艺术品价格的主要因素有以下几个方面:作者的知名度、作品的内容与题材、作品的尺幅大小、作品的品相、作品的创作年代、作品的样式、作品存世量。因此,我们可以将绘画艺术品的评价指标设定为 7 个,每项指标的评价标准为差、较差、一般、较好和优秀五个等级,对应为 1 至 5 分,即评价空间为 $\bar{C} = (1,2,3,4,5)$。我们选取 2011 年春拍上由中国嘉德公司拍卖②成交的齐白石作品《菊花蝴蝶》为例进行分析。

首先对《菊花蝴蝶》从上述 7 个指标进行综合评价,采用问卷调查的方式让 10 位专家对作品进行无记名打分,按照模型逐一计算相关指标,根据式(5.12)得出信息熵:

$$H_{ij} = (0.35, 0.38, 0.38, 0.29, 0.45, 0.56, 0.38)$$

---

① 奥卡姆剃刀原则(Occam's Razor),是由 14 世纪逻辑学家奥卡姆的威廉(William of Occam)提出的,核心思想是"如无必要,无增实体",也就是"简单有效原理"。

② 数据来源:http://auction.artron.net/auctionlist.php? phcd = PMH201437&jgcd = JG0005&zccd = PZ2005352&ord = numberdown&page = 2(访问时间:2019 年 8 月 24 日)。

根据式(5.13)则有：
$$v_{ij} = (0.50, 0.44, 0.44, 0.58, 0.36, 0.20, 0.44)$$
于是，根据式(5.14)可得熵权重为：
$$w_{ij} = (0.17, 0.15, 0.15, 0.20, 0.12, 0.07, 0.15)$$
因此，结合该艺术品综合得分：
$$P_i = (3.1, 3.5, 3.5, 3.4, 3.1, 2.9, 3.2)$$

根据式(5.17)最后将综合得分$P_i$与权重指标$w_{ij}$相乘，得出的综合评价等级为：$T_i = 3.28$。在得到艺术品《菊花蝴蝶》的综合评价等级区间之后，将2011年春拍和秋拍中齐白石先生的拍卖作品数量和作品价格进行汇总统计。在2011春秋两季齐白石作品的拍卖会中，共成交绘画作品931件，成交率81%，最低成交价为4 600元，最高成交价为4.25亿元，成交作品的价格主要集中在800万元以内，共成交759件，占成交作品数的82%。根据定价模型，在得到定价区间之前，首先需要剔除通货膨胀和异常值的干扰。以2011年第三季度的居民消费价格指数(CPI)为比较标准，将不同季度拍卖的艺术品价格换算成2011年第三季度的价格，以降低通货膨胀对价格的影响。根据2011年齐白石画作成交价格的分组统计，以100万元的成交画作为单位进行画作成交量统计，通过式(5.18)得到艺术品定价为：

$$A_i = \hat{r} + (T_i - 1) \cdot g = 112\,000 + (3.28 - 1) \times 1\,934\,500 = 4\,522\,660$$

由于采用未确知测度模型得出的估价结果仍然掺杂了专家的主观意识，因此认为该模型给出了一个十分精确的评估结果显然有失偏颇。另外，从评估行业的惯例来看，给出一个估价区间更符合客观情况。因此为保证估价的客观性，按照同样的方法另外选取4组专家进行打分，得出4组数据中关于齐白石作品《菊花蝴蝶》的综合评价，结合第一份数据，记为：$T_i = [2.96, 3.03, 3.17, 3.28, 3.60]$。按照同样的方法进行计算，可以得到一个关于《菊花蝴蝶》的定价区间：$L = [3\,903\,620, 5\,141\,700]$。

根据未确知测度模型计算出齐白石先生的《菊花蝴蝶》的评估价格应该介于390万元到514万元之间。然而，当年该幅作品的拍卖成交价为713万元，溢价幅度超过估价的40%。考虑到评估价格是剔除了通货膨胀等外部因素的结果，而实际成交价则包含了通货膨胀的影响，因此真实的溢价部分应该在30%以内。由于国内艺术品市场的起步较晚，目前对艺术品拍卖前的估价误差很大，拍卖实际成交价格高于拍卖前预估价格2—3倍的情况屡见不鲜，以至于拍

卖前估价的参考意义形同虚设。未确知测度模型的检验结果大大缩小了这样的误差,虽然估价与实际成交价仍然存在一定幅度的偏差,但是相比于目前市场上的其他估价方法已经有了明显的改善。此外,国内艺术品市场缺乏规范,假拍与商业炒作盛行,拍卖成交价是多种外部因素共同作用的结果,与艺术品的真实价格存在偏差属于正常现象。

### 5.3.5 对未确知测度模型的总结

在艺术品拍卖的估价中引入未确知测度模型,可以在一定程度上消除"一家之言"对艺术品价格的影响,在引入专家组评审制度之后,对专家评审的内容、标准、结果等进行了标准化和数量化的处理,使不同专家在对同一个艺术品进行评估时具备了横向比较的可能。虽然未确知测度模型的运用仍然建立在专家评审的主观意见之上,还不能算是一种精确的估价方法,但是在国内基础资料严重缺乏的现实下,国外流行的重复交易追溯法和特征价格模型法都无法得到很好的运用,改进目前专家评审为主的估价方式成为一种更为现实的选择。将艺术品的评级和定价纳入规范的模型测度下进行,可以最大限度地避免由于某一个专家主观意愿上的判断造成的误差。通过建立评价指标体系,将专家对艺术品的定性评价转化定量评分,使专家的评价可以进行具体测度,并以此为基础,得到艺术品定价公式。

在实证分析阶段,通过对齐白石《菊花蝴蝶》的评分计算,将评估价格与实际成交价格间的误差缩减至40%以内,也用事实证明基于未确知测度模型的专家组评审制比传统的单个或几个独立的专家评审更客观。

## 5.4 艺术品数据库与艺术品指数

艺术品交易记录是艺术品指数研究的基石,目前几乎所有艺术品指数研究的数据都来自艺术品的二级市场(艺术品拍卖市场),这是因为用于研究的数据必须具备四个基本原则:信息公开、数据真实、覆盖全面和及时更新。尽管艺术品二级市场的数据也无法完全满足这四个基本原则,但是鉴于真实地收集一级市场数据更是一个几乎不可能完成的任务,因此艺术品二级市场的数据便成了艺术品指数研究的唯一选择。

本节将对国际上主流的艺术品数据库网站进行介绍和比较,并对国内唯一

一家提供艺术品二级市场数据查询的网站——雅昌艺术网的数据库进行分析，进而在数据库分析的基础上对艺术品指数的编制理论和编制方法展开探讨。

### 5.4.1 艺术品指数的数据库分析与介绍

投资者在做出一项投资决策前最先考虑的是投资回报率，然而艺术品的唯一性和多样性往往令艺术品投资的回报率难以被准确估算。相比于其他金融资产，过低的交易频率和过长的投资回报期也令艺术品难以成为一项优质的投资性资产。当我们关注金融市场时，能够轻易地通过各种模型和指数对拟投资的金融资产进行回报率和折现率的计算，但在艺术品市场上，由于缺乏公开交易的价格和每日更新的交易数据，甚至同一位艺术家的作品也很难称得上频繁的交易，使得整个艺术品市场的走势难以预测。也就是说，无论是艺术品的鉴定、估价，还是对艺术品市场进行的各种研究都离不开艺术品数据库的建立和整理，因此，艺术品交易数据的收集和整理工作就显得十分重要。目前世界上主流的艺术品数据库有 Artnet、Artprice、ASI、AMR 和 Artfact 等，它们收集和整理的都是艺术品拍卖数据，主要通过各类刊物和网络进行发布，更多信息可参见表 5-3。

表 5-3 艺术品数据库网站比较

| 拍卖数据 | Artnet | Artprice | ASI | AMR | Artfact |
|---|---|---|---|---|---|
| 艺术家数量 | 182 000 | 405 000 | 200 000 | 视曲线定* | >500 000 |
| 拍卖行数量 | >500 | 2 900 | >500 | N/A | >2 000 |
| 艺术品类型 | 高雅艺术品和部分装饰性艺术品 | 高雅艺术品 | 高雅艺术品 | 部分高雅艺术品和装饰性艺术品 | 高雅艺术品和装饰性艺术品 |
| 数据覆盖 | 1985 年— | 1960 年— | 1920 年— | 1975 年— | 1986 年— |
| 收费情况 | 99—3 000 美元 | 148—565 美元 | 免费 | 视种类定 | 200—1 995 美元 |

注：* 由于 AMR 并不提供在线的艺术品拍卖服务，只是提供各种类型的艺术品指数，所以 AMR 并不统计艺术家的数量，只反映不同时期艺术品数量变化的趋势。

（1）Artnet

Artnet（www.artnet.com）是一家美国网站，收录了全球超过 182 000 名艺术家的作品拍卖信息，并通过世界各地超过 500 家的艺术品拍卖行来进行数据更

新。它主要侧重于收集高雅艺术品的拍卖数据,但是从 2009 年 2 月也开始收录部分装饰性艺术品的信息。目前,它发布的艺术品市场报告包含了诸如流动性、市场波动、交易金额和价格等在内的重要信息。

Artnet 数据库不是最大的,覆盖的范围也不是最广的(仅关注从 1985 年至今的高雅艺术品),但是它的优点在于用户体验最好。数据查询者在支付相关费用之后,可以根据艺术家姓名、艺术品名称、艺术品类别、艺术品材质、艺术品尺寸、艺术品的年份、交易价格、交易次数等分类信息进行查询。

Artnet 与其他艺术品数据服务网站的另一个不同之处在于,它不仅提供艺术品拍卖交易的信息,而且提供一些画廊交易的信息。使用者可以通过网站查询与之有合作关系的画廊的艺术品销售信息并进行在线交易、参与在线拍卖,但由于这并不是它的主要业务,所以规模很小。

(2) Artprice

Artprice(www.artprice.com)是一家法国网站,成立于 1987 年,是目前信息最全面的艺术品网站之一。它的艺术品交易数据库收录了 290 000 个目录,包含超过 40 万名艺术家和 200 多万条交易数据的信息,但是只支持通过艺术家姓名来进行信息查询,可查询的信息包括艺术家简介、艺术作品图片信息、价格水平、指数等。

Artprice 的特点在于全面,主要表现在"无所不能"和"国际性"。它不仅支持多种语言浏览、各种数据查询,而且提供艺术品交易服务。与 Artnet 不同的是,Artprice 的艺术品交易服务不提供在线拍卖服务,也没有固定的画廊作为合作方,而是一个类似于电子商务中 C2C ( Customer to Customer ) 或者 B2C ( Business to Customer ) 的艺术品交易媒介。艺术家可以在网站上发布自己的广告或作品信息提供给会员浏览,有兴趣的会员就可以通过网站直接联系艺术家进行交易。除此之外,Artprice 还定期发布各种艺术品市场报告和市场指数,并拥有自己的出版刊物 *Art Market Trends*。

(3) ASI

ASI(Art Sales Index,www.artinfo.com)是表 5-3 中创建时间最早的艺术品数据库,几年前被美国的 Louise Blouin Media 传媒集团收购,并入其旗下的艺术品门户网站 Artinfo。ASI 收录了从 1970 年至今 20 万名艺术家和 500 个拍卖公司的超过 350 万条艺术品交易数据,并拥有苏富比和佳士得拍卖公司从 1920 年至今的艺术品拍卖目录。

Louise Blouin Media 集团旗下拥有各种艺术品类的刊物,比如 *Art+Auction*, *Modern Painters*, *Gallery Guide* 和 *Museums New York* 等,因此其网站 Artinfo 具有很强的艺术品信息汇集优势。与表 5-3 中提到的其他艺术品数据库相比,ASI 是唯一免费的艺术品数据库,只需要在 Artinfo 注册账户即可使用。虽然 ASI 也提供与其他艺术品数据库网站类似的服务,但是其非营利的模式在某种程度上限制了它的发展,使之仅仅成为 Artinfo 众多信息服务中的一种。

(4) AMR

与前面三者不同,AMR(Art Market Research)并不提供在线的艺术品拍卖数据服务,而是直接提供各种类型的艺术品指数,这些指数基于艺术品流派或艺术家而编制,并可以根据使用者的需求做出调整。从 1975 年至今,AMR 已经发布了超过 500 个艺术品市场指数,而且还可以让使用者运用其数据库和指数编制工具自行编制符合他们需求的个性化指数。此外,AMR 还拥有专门的研究团队负责提供艺术品收藏和投资方面的咨询服务。

AMR 的特点可以用一个"杂"字来形容,因为它所涵盖的艺术品门类相当繁多,既包括高雅艺术品和装饰性艺术品,也包括一些其他领域的投资咨询服务,比如贵金属和石头、房地产、红酒甚至证券。指数信息的多样化并没有为 AMR 的艺术品投资服务带来价值的额外提升,反而让其业务显得不够专注。以基于艺术家分类而编制的指数为例,它不能从选项中增加和剔除某个艺术家或某件艺术品,而只能使用 AMR 给你选定的样本(这些样本的取样往往不够全面或者不够客观)。更重要的是,AMR 的指数计算方法是非常简单的价格平均法,这种算法会导致比较大的误差。

(5) Artfact

Artfact(www.artfact.com)是一家美国网站,其数据库涵盖了高雅艺术品、装饰性艺术品和其他一些细枝分类的来自全世界 2 000 多个艺术品拍卖行的超过 5 000 万条交易数据。Artfact 的服务主要分为高雅艺术品、艺术品拍卖导引和艺术品拍卖价格的历史数据三类。第一类包括 50 万名以上的艺术家超过 200 万件艺术品的价格,种类涵盖油画、雕塑、摄影、印刷作品等;第二类主要为会员提供即将举办的各种艺术品拍卖的信息和提示;第三类则收集了自 1986 年以来超过 35 个国家的 5 000 万条艺术品拍卖数据。与此同时,会员还可以在 Artfact 上直接进行艺术品拍卖。

除此之外,还有一些比较有名的艺术品数据服务网站,比如 Artvalue、Findartinfo.com、icollector.com 等。一些艺术品拍卖数据也可以直接在拍卖公司的刊物和网站上查询,如 Christie's、Sotheby's、Bonham's 和 Phillips de Pury 等拍卖公司。它们的共同问题是不会直接打包出售这些交易数据,使用者也不能直接从网上进行下载。

中国第一个全面进行艺术品拍卖数据统计的数据库是雅昌艺术网(www.artron.net)。雅昌艺术网的数据库建立于 2008 年 7 月,由雅昌艺术市场检测中心负责建立和维护。雅昌艺术网宣称拥有中国艺术品拍卖市场从 1993 年首场拍卖会至今超过 130 万件拍品的详细图文资料及成交记录,并以每年近 700 个拍卖专场和近 25 万件拍品的速度在增加。但事实上,雅昌艺术网的数据库为大众所知主要是因为雅昌指数和雅昌拍卖图录。

雅昌指数的数据库以中国画的拍卖记录为基础,数据样本大概在 30 万个以上,所有的数据都是免费查询。与 ASI 一样,由于先发优势和渠道优势,雅昌艺术网更加热衷于做艺术品市场的内容提供商,雅昌指数的非营利模式使得其实际上处于一种配角的地位。这是因为雅昌艺术网的实际控制人雅昌集团的主业是印刷行业,雅昌艺术网在艺术品市场最大的利润来源是艺术品拍卖图录的印刷,而市场地位则是依靠多样而全面的信息汇集模式建立起来的。雅昌指数的编制和发布受限于艺术品市场的发展程度和学术研究进行的深度,很难得到行内专家的认同,反而更像是吸引外行的一个噱头。实际上,雅昌指数的数据库也并非官方网站上宣传的那样完美(具体分析见本书第 76 页和第 100 页)。

### 5.4.2　艺术品指数编制方法的分析与比较

艺术品的收藏与投资一直以来都属于小众投资市场,因此经济学上对艺术品投资和艺术品交易的研究也属于比较边缘的领域。但是随着近十年来艺术品市场的持续升温,学术界对艺术品投资和交易的著述和研究也开始日益增多。这些著述和研究主要集中在艺术品投资的真实回报率、艺术品投资的配置结构和艺术品投资能否成为股票和债券的补充性投资等方面。

为了运用资产定价理论来解释和分析艺术品投资的收益并与传统金融投资工具进行风险和收益的比较,学者们开始研究、编制和完善各种艺术品价格指数。一些学者认为,艺术品指数应该着眼于艺术品市场的总体趋势,就如同道琼斯工业指数反映美国股票市场的总体趋势一样。按照这种思路,艺术品价

格指数的编制应该遵循以下原则：一是典型性原则，即选取的数据不能有太多限制并能代表市场的平均水平；二是可比性原则，即选取的数据要具有可比性，可以反映艺术品交易的变化；三是充分性原则，即选取的数据要足够反映艺术品市场上的交易规模。支持这种论点的最具代表性的指数编制法就是重复交易追溯法，它只采纳有过2次或2次以上交易记录的艺术品作为统计样本，通过对统计样本的加权计算出艺术品市场的总体趋势图。

Malpezzi（2003）认为，艺术品指数应该能够反映某件艺术品、某个艺术家或者某类艺术品的市场表现，以便为艺术品投资者的决策提供参考。一般认为特征价格模型法是支持这种论点的指数编制法，它采用艺术品价值评估的几个主要参考因素作为采纳样本数据的基础，通过比较相同参考因素的变化来衡量艺术品的价格波动。然而这种方法的实际操作难度较大，模型的拟合优度较差。因此前一种思路最具代表性的有梅摩艺术品指数，而后一种思路则尚未形成被广泛认可的指数。但从国外近年来艺术品研究的趋势来看，学者们更倾向于寻找一种可以结合两者优势的新方法。

（1）重复交易追溯法与梅摩艺术品指数

重复交易追溯法的英文名称为"Repeated-Sales Regression（SRS）"，其基本原理为：挑选在拍卖公司有2次或2次以上交易记录的艺术品，通过比对这些作品交易价格来计算复合收益率，然后将同时期选定的艺术品的复合回报率进行累加，得出一条收益率曲线。通过与一些宏观经济数据曲线，比如S&P500、道·琼斯指数、恒生指数等进行比对，得出艺术品投资的真实回报率。重复交易追溯法的优势在于通过跟踪同一幅作品的交易记录，在一定程度上避免了由于不同作品的艺术含量不同所带来的估值困难，使艺术品多样性和个人欣赏的主观性对艺术品估值带来的波动减小到最低。在采用重复交易追溯法编制的艺术品指数中，目前最受认可的是梅摩艺术品指数。

梅摩艺术品指数创立于2003年，创始人为美国纽约大学斯特恩商学院的梅建平教授和摩西教授，是目前最为权威的经济学杂志和艺术品投资基金认可的艺术品指数之一。其研究成果被包括《华尔街日报》《金融时报》《纽约时报》《福布斯》等在内的媒体引用超过500次，收纳了以纽约为主的美国艺术品市场从1875年至今的超过20 000组艺术品公开拍卖数据。其数据库的数据主要来自纽约的艺术品拍卖市场、纽约公共图书馆和Metropolitan艺术博物馆的Watson图书馆收录的艺术品拍卖记录。这主要是因为纽约、伦敦和巴黎每年的

艺术品交易额几乎占据了世界艺术品交易额的90%以上。

由于西方艺术品拍卖市场主要是西方油画市场,所以梅摩艺术品指数将数据库内的艺术作品分为大师级画作(Old Masters)、印象和现代画作(Impression and Modern)以及美国画作(American)三大类。大师级画作主要是指创作于12世纪以后、19世纪80年代之前的作品;印象和现代画作主要是指创作于19世纪80年代之后到20世纪的作品;美国画作主要是指创作于1700—1950年的作品。梅摩艺术品指数收录了从1875年到2000年间有过重复交易的4 896组艺术品拍卖数据。其中大师级画作的数据有2 288组,印象和现代画作的数据有1 709组,美国画作的数据有899组,每组数据均由"卖出"和"买入"两个价格构成。从统计数据的分布状态来看,1935年以后的交易数据迅速增加,在一定程度上证明艺术品投资的理念兴起于20世纪30年代后期,而艺术品的平均持有期长达28年。

梅摩艺术品指数发布之初,其数据库容量并不是最完整的,但是它根据重复交易追溯法的原则,在综合考虑了艺术作品的分类和交易时间的基础上对前人的数据进行了剔除和修正。比如,Goetzmann(1993)收集了1715—1986年的3 329组重复交易数据,但这套指数按照每10年为一个统计区间进行计算,对艺术品投资的参考意义有限。同一时期,Pesando(1993)统计了27 961组重复交易数据,但他的数据只包含了1977—1992年的现代艺术作品的交易记录。

经过不断的改进,梅摩艺术品指数又增加了拉美画作、亚洲艺术等板块,并在2010年年底根据佳士得和苏富比的拍卖记录推出了中国艺术品市场指数。其数据库容量经过历年扩充,已经拥有超过4万组重复交易数据,并以大约每年1 000组的数量在增加。

梅摩艺术品指数以艺术品投资参考为出发点,其主要特点包括以下三方面。

第一,对艺术品交易的数据筛选主要限定在西方油画上,并在画派的划分上采用了跟主流拍卖行相似的分类方法。这样做的原因在于西方对艺术品类的投资主要集中于西方油画,其每年的交易额是其他艺术品交易额的数倍,而且采用与拍卖行相似的分类方法更加直观,对艺术品投资的参考价值更大。

第二,采用了重复交易追溯法。重复交易追溯法只采纳有过2次或2次以上公开拍卖交易记录的艺术品作为统计数据样本,在一定程度上克服了由于艺

术品种类的多样性和交易的不频繁所带来的局限性,使数据更加科学,更有说服力。

第三,建立了一套动态更新的艺术品交易数据库,在前人的统计基础上不断追踪艺术品拍卖记录和补充修正相关数据。大量不断补充的数据使得梅摩艺术品指数的统计和编制能够紧跟市场的变化,大大提高了投资参考价值。

在模型计算方法上,梅摩艺术品指数假定艺术品 $i$ 在特定的时间点 $t$ 的价格为 $P$,那么投资收益 $r$ 由平均收益 $\mu$ 和误差值 $\eta$ 组成,则有:

$$r_{i,t} = \mu_t + \eta_{i,t} \tag{5.21}$$

通过艺术品 $i$ 的价格差去表示指数 $\mu$ 在时间间隔 $t = 1, 2, \cdots, T$ 的值,即平均收益 $\mu$ 可以构成一个以时间为序列的值。由于艺术品 $i$ 的投资收益 $r$ 亦可由当期的买入价 $P_{i,s}$ 与上期的卖出价 $P_{i,b}$ 的差额组成,因此通过对买卖价格取对数可得:

$$r_i = \ln(\frac{P_{i,s}}{P_{i,b}}) = \sum_{t=b_i+1}^{s_i} r_{i,t} = \sum_{t=b_i+1}^{s_i} \mu_t + \sum_{t=b_i+1}^{s_i} \eta_{i,t} \tag{5.22}$$

因为 $r$ 同时也表示 $N$ 个不同的艺术品的收益,所以通过对 $r$ 取对数亦可构成一个序列 $N$。在 $X$ 为 $N×T$ 的矩阵中,由 $\Omega$ 来表示时间的加权矩阵,可用最小二乘法求得 $\mu$ 的最大似然数 $\hat{\mu}$,即:

$$\hat{\mu} = (X'\Omega^{-1}X)^{-1}X'\Omega^{-1}r \tag{5.23}$$

然而,梅摩艺术品指数也有它的不足之处。虽然梅建平教授和摩西教授多次强调重复交易追溯法的优点,但是重复交易追溯法却并非梅建平教授和摩西教授所独创,而且在此之前也有相关研究对重复交易追溯法的弱点展开过讨论。

尽管如此,梅摩艺术品指数仍然是目前学术上最严谨的算法,其数据回归分析的结果也比较理想,因此受到各大经济学刊物的青睐。但是梅摩艺术品指数仍然只适合做宏观的趋势分析,而不适用于微观艺术品市场的具体研究。

(2) 特征价格模型法与雅昌指数

近年来更多的研究开始从重复交易追溯法向特征价格模型法倾斜,研究的重点也从宏观艺术品市场转向艺术品细分市场和更短时间内的艺术品市场表现。Renneboog 和 Van Houtte(2002)从一篮子代表性艺术家和特征价格模型法

出发,发现在1990年至1997年间,比利时画家作品的名义投资回报率为年平均5.6%,而在1980至1997年间则为年平均8.6%。Hodgson和Vorkink(2003)分析了1968年至2001年间加拿大艺术家作品的表现,得出的结论是真实回报率为2.3%。Higgs和Worthington(2005)则发现澳大利亚艺术家的作品在1973年至2003年的名义投资回报率为6.98%。

Kraeussl和Van Elsland(2008)对原有的要素评估模型法进行改良,构建了德国艺术品指数(German Art All index),并得出结论:在1985年至2007年间德国艺术品市场的真实投资回报率和实际波动率分别为3.8%和17.8%。Kraeussl和Logher(2008)还运用类似的方法分析了俄罗斯、中国和印度3个新兴市场国家的艺术品市场投资表现,发现其年投资回报率分别为10.0%(1985—2008年)、5.7%(1990—2008年)和42.2%(2002—2008年)。

目前我国第一个全面进行艺术品拍卖数据统计的数据库是雅昌艺术网。其编制的雅昌指数借鉴了部分特征价格模型法的原理,比如,雅昌提出影响中国画的要素有尺寸、创作材质、有无签名和有无收藏史。但实际上雅昌仅仅采用了尺寸这一种比较公认的因素,而且由于指数设计之初并没有经过严格的科学验证,其本身存在明显的瑕疵。

虽然雅昌指数还不能被称为严格意义上的科学指数,但是它采用的尺寸这个指标已经被学术界证明是除真伪和作者名气之外影响艺术品拍卖价格最重要的因素。以尺寸为标准来进行定价给刚刚进入艺术品市场的入门者们一个非常直观和形象的感受,并且它采用的方法和梅摩艺术品指数能互为补充,因此具备一定的参考价值。

### 5.4.3 对不同艺术品指数的总结与改进建议

综上所述,艺术品指数的编制方法基本分为两大流派,一种偏向宏观,另一种注重微观,两种方法各有千秋。国际上最近的学术研究倾向于将两种方法的优点进行结合,但是至今没有取得实质性的进展。随着科学技术的进步,尤其是电脑在处理海量数据技术方面的飞速发展,各行各业都越来越依赖于"大数据"的支持,艺术品市场也不例外。比如梅摩艺术品指数减少误差最有效的方式就是通过大量增加重复交易的数据来覆盖"空白",而特征价格模型法也需要大量的数据才能对要素的影响权重进行精确的分析。

目前，各艺术品拍卖机构的专业评估师普遍是在借鉴两种方法的基础上，采用资产评估法中流行的"市场法"进行定价。所谓的"市场法"就是参考同一时点市场上同类产品的交易价格，换句话说，就是需要大量的同类交易数据作为参考，可供参考的数据越多，对价格的评估越准确。由此看来，艺术品指数编制方法改进的基础仍然在数据库建设上，这也是今后我国艺术品市场发展的重中之重。

# 第六章
# 艺术品的拍卖交易及其影响因素

## 6.1 国外艺术品拍卖公司的回顾与发展

18世纪中期以后,拍卖业首先在英国兴盛起来,到现在拍卖几乎在英国无所不在,大大小小的拍卖公司数以千计,拿来拍卖的东西也是各种各样。在众多的拍卖公司中,最负盛名的当属1744年开业的苏富比拍卖行和1766年成立的佳士得拍卖行。这两家公司每年营业额均在10亿英镑以上,无论是资历、规模还是影响力,都远超同行。尤其在艺术品拍卖方面,苏富比与佳士得每年拍卖的艺术品数量超过整个艺术品拍卖市场的50%,拍卖金额超过成交总额的70%,几乎垄断了所有著名的文物和艺术品拍卖。可以毫不夸张地说,这两家公司成长的历史基本上代表了整个西方艺术品拍卖市场的发展史。

### 6.1.1 苏富比拍卖公司的起源与发展

苏富比拍卖公司由山姆·贝克在1744年创立于英国,是世界上最早的拍卖公司之一,迄今为止已有两百多年的历史。公司创立之初以古籍拍卖为主,由于公司创始人山姆·贝克在古籍研究方面声名显赫,在他的领导和帮助下,苏富比拍卖公司得以迅速在英国的拍卖市场站稳脚跟。此外,苏富比拍卖公司与成立于1768年的英国皇家美术学院建立了良好的合作关系。英国皇家美术学院当时人才辈出,涌现出一批杰出的艺术家,他们当中许多人的作品都是在苏富比拍卖公司经过拍卖而进入艺术品市场的。得益于此,当时诸如拿破仑等

名流贵族也纷纷活跃于拍卖现场,并成为苏富比拍卖公司的重要客户。事实上,苏富比公司的成立及其在艺术品拍卖领域的迅速发展并非偶然现象。苏富比拍卖公司成立与发展初期正值第一次工业革命如火如荼地进行。第一次工业革命创造了大量的社会财富,促成和巩固了中产阶级的地位,释放了强大的购买力进入艺术品市场。从前面章节描述的艺术品市场发展的历史也可以看出,正是中产阶级的兴起造就了真正的艺术品市场,而英国作为第一次工业革命的发源地和最大的受益者,率先诞生艺术品拍卖公司也就顺理成章了,许多著名的艺术品拍卖公司都成立在这一时期,比如佳士得等。

苏富比拍卖公司在英国市场的巨大成功坚定了其进入国际市场的决心,但是资本金的匮乏和个体经营的方式限制了公司的发展。1861年,苏富比拍卖公司接受了威尔金森和霍奇的投资入股,开始由个体经营向合伙经营的方式转变,并正式更名为"苏富比·威尔金森·霍奇拍卖行"(为了方便起见,以下仍简称为"苏富比拍卖公司")。进入20世纪后,苏富比拍卖公司当时的领军人物彼得·威尔森敏锐地觉察到美国经济的起飞。经过慎重考虑和精心策划,苏富比拍卖公司于1955年率先在纽约设立了办事处,又于1964年收购了当时全美最大的艺术品拍卖行帕克-博涅特公司,一举奠定了苏富比拍卖公司在北美市场的行业龙头地位。随后,纽约苏富比以当时的天价相继拍卖成交了凡·高、雷诺阿等艺术大师的经典作品,如以5390万美元成交的《鸢尾花》、以7810万美元成交的《红磨坊的舞会》,等等。苏富比拍卖公司在北美市场的成功是伴随着第二次世界大战后美国世界经济霸主地位的确立而实现的,这一时期正值第三次工业革命即信息革命的发展,再次印证了艺术品市场的发展与宏观经济的发展密不可分。也正是在这一时期,为适应业务快速扩张的需要和面对同行日益激烈的竞争,苏富比拍卖公司借助了资本市场的力量,于1983年正式在纽约交易所挂牌上市,股票代号为BID。

随着第三次工业革命即信息革命的深入,新兴市场的经济迅速发展,不断冲击着美国世界经济霸主的地位。20世纪后半叶,先后出现了日本经济复苏、北欧经济崛起、亚洲"四小龙""四小虎"、石油输出国组织、金砖五国等,艺术品市场的购买力也逐渐从传统的西欧和北美向这些新兴经济区域转移。1973年,苏富比拍卖公司率先在中国香港成立分公司,标志着老牌艺术品拍卖行吹响了进入亚洲市场的号角。其中,中国艺术品部的发展尤为迅速,其筹办的中国文物艺术品拍卖,无论在成交额还是突破拍卖纪录方面,均在同行中首屈一指,曾

保有十项中国文物拍卖世界纪录,如1989年以4 955万英镑成交的唐三彩黑马(蓝黑色釉)等。如今,中国香港依托中国内地经济的强势发展和中国文化在东南亚的广泛认同,已经发展成为亚洲的艺术品交易中心,成为苏富比拍卖公司继伦敦和纽约后的第三驾马车。更多苏富比在亚洲的办事处可见表6-1。

表6-1 苏富比的亚洲各办事处

| 成立时间 | 1973年 | 1981年 | 1985年 | 1990年 | 1994年 | 2007年 | 2008年 |
| --- | --- | --- | --- | --- | --- | --- | --- |
| 成立地点 | 香港 | 台北 | 新加坡 | 首尔 | 上海 | 北京 | 雅加达 |

数据来源:卓克艺术网。

苏富比拍卖公司历经两百多年的发展,与同在英国诞生的佳士得拍卖公司共同垄断了全球艺术品市场绝大部分的市场份额,成为当之无愧的行业老大,但在2000年却遭遇"滑铁卢",几乎陷入破产倒闭的境地。事情始于1993年,苏富比与佳士得开始合谋以相同价位向买家开价,在短短3年多时间里,时任苏富比董事会主席的陶布曼与新任佳士得董事会主席的坦南特先后会晤12次,讨论通过非法合谋提高拍卖佣金事宜。从1993年到1999年,通过这种合谋的方式,两家艺术品拍卖公司非法猎取了高达4亿美元的佣金收入。最终陶布曼被控主导苏富比与佳士得合谋操纵价格,被判入狱1年,并处罚金750万美元。苏富比拍卖公司的声誉受到极大的影响,公司股价暴跌,险些陷入破产的绝境。

### 6.1.2 佳士得拍卖公司的起源与发展

艺术品拍卖行业的另一个巨头佳士得拍卖公司也成立于英国(1766年),比苏富比公司的成立晚了整整22年。起初,佳士得拍卖公司在创始人詹姆斯·佳士得的带领下以古籍、珍贵手稿等的拍卖业务为主,但为了在与苏富比拍卖公司的竞争中占得先机,詹姆斯开始想尽办法在苏富比模式下力求突破。詹姆斯率先在绘画领域投入大量精力,并积极寻求与博物馆的合作,同时开始涉及相对低端的拍卖品。在詹姆斯主导的几十年里,佳士得拍卖公司获得迅速发展,很快在英国艺术品拍卖行业奠定了自己的地位。

1859年,第一次工业革命正在英国如火如荼地进行,英国的经济飞速发展,中产阶级队伍不断扩大,艺术品市场的发展也进入一个黄金时期。佳士得拍卖公司为求得先机,率先走上了合伙经营的道路,新的合伙人托马斯·伍兹开始

执掌大权,公司的名称也更改为"佳士得·曼森和伍兹拍卖行"(为方便起见,以下仍简称为"佳士得拍卖公司")。在托马斯的带领下,佳士得拍卖公司在欧洲成为享有盛名的艺术品拍卖公司,业务规模和发展大有超越苏富比之势。苏富比拍卖公司为了应对日益激烈的竞争局面,不得不在两年后也走上了合伙经营的道路。资本的力量第一次在艺术品市场的格局调整上发挥作用,从此以后艺术品市场的每一次改变和发展背后都有资本力量的影子。

1977年,佳士得拍卖公司在纽约设立办事处,正式宣布进入美国市场。同时,为了巩固在欧洲的地位,佳士得拍卖公司分别于1958年、1968年和1973年成立罗马办事处、日内瓦办事处和阿姆斯特丹办事处等。佳士得拍卖公司在与同行的竞争中一直比较善于借助于资本的力量,在率先从家族经营向合伙经营转变之后,佳士得拍卖公司又在1973年成功在伦敦股票交易所上市,使得拍卖这个古老而神秘的行业开始展现在公众投资者的面前。在与资本市场更加紧密的结合之后,佳士得拍卖公司的服务体系日趋完善,业务量逐渐超越苏富比,接二连三地创下艺术品拍卖的世界纪录。

佳士得与苏富比同一年(1973年)进入亚洲市场,不过佳士得将进军亚洲的第一站放在了日本东京,而苏富比则选择了中国香港。事实证明,苏富比对艺术品市场的把握更加老道一些,佳士得马上将亚洲的第二站放在了中国香港,并接连在华语区密集地布局(可参见表6-2),很快在布点范围上超越了苏富比。1994年,佳士得与苏富比都将在中国内地布局的第一站设在了资本市场活跃的上海,之后苏富比在2007年将第二站设在了人文气息更为厚重的北京。

**表6-2 佳士得的亚洲各办事处**

| 成立时间 | 1973年 | 1984年 | 1990年 | 1992年 | 1994年 | 1995年 | 1997年 | 1999年 | 2005年 |
| --- | --- | --- | --- | --- | --- | --- | --- | --- | --- |
| 成立地点 | 东京 | 香港 | 台北 | 新加坡 | 上海 | 首尔 | 吉隆坡 | 曼谷 | 孟买 |

数据来源:卓克艺术网。

通过回顾苏富比拍卖公司和佳士得拍卖公司的发展历程,我们比较容易产生佳士得的风格更加激进一些的感觉。确实,相比苏富比拍卖公司贵气十足的出身,佳士得拍卖公司更像是一个白手起家的穷小伙,依靠"出位"的经营理念获得与苏富比拍卖公司平起平坐的地位,与苏富比拍卖公司联手几乎垄断了全球艺术品拍卖市场的交易。佳士得拍卖公司以善于拍出天价作品而著称,比如

曾多次拍卖凡·高的精品画作,而且几乎每次拍卖都能创造天价纪录。1987 年以 2 475 万英镑成交的《向日葵》、以 1 265 万英镑成交的《钦克泰勒大桥》,1990 年以 8 250 万美元成交的《加歇医生像》等一直都是艺术品拍卖市场广为流传的"大事件"。

### 6.1.3 其他拍卖公司的发展与现状

尽管苏富比拍卖公司和佳士得拍卖公司共同占据了世界艺术品拍卖市场大部分的市场份额,但这并不意味着其他艺术品拍卖公司就乏善可陈,这些艺术品拍卖公司或是具备区域优势,或是专注于某一领域,同样在艺术品拍卖市场扮演着重要的角色。

(1) 菲利普斯拍卖行

菲利普斯拍卖行是英国的第三大拍卖行,该行的创始人哈里·菲利普斯是佳士得先生最得意的门生。1796 年菲利普斯自立门户,第一年就发展了 12 家连锁店,不久又跟玛丽·安托瓦内特、博·布鲁梅尔等著名艺术收藏家建立了长久合作关系。可惜好景不长,在菲利普斯去世后拍卖行的生意也随之衰落了。第二次世界大战后,菲利普斯拍卖行在格伦迪宁拍卖公司和帕蒂克·辛普森拍卖行的共同参股下,逐渐扭转了财务混乱的局面,重新进入快速发展的轨道。1999 年,菲利普斯拍卖行先是被路易·威登的老板伯纳德·阿诺特收购。2001 年,重获新生的菲利普斯拍卖又收购了另一家拍卖行 Bonham & Brooks。2008 年,奢侈品零售巨头水银集团入股菲利普斯拍卖行,成为第一大股东。

(2) 邦瀚斯拍卖公司

另一家历史悠久的英国拍卖公司是邦瀚斯拍卖公司。邦瀚斯拍卖公司成立于 1793 年,总部设在伦敦新邦德街,业务领域涉及艺术品、珠宝、瓷器、家具、武器及上等酒等 70 多个细分领域。邦瀚斯拍卖公司的网点遍布英国全境,在瑞士、摩纳哥和德国等欧洲国家也设有分支机构。美国的邦瀚斯拍卖公司总部在西海岸,每年都会在旧金山和洛杉矶举办 50 多场拍卖会。与其他拍卖行相比,邦瀚斯拍卖公司举行的拍卖次数频繁,在同行中首屈一指。

(3) 德鲁奥国家艺术品拍卖公司

总部在巴黎的德鲁奥国家艺术品拍卖公司(Derout)是由法国政府有关部门经营和管理的,迄今已有 150 多年的历史,是法国最大、最重要的拍卖公司之一。德鲁奥国家艺术品拍卖公司属于综合性的拍卖公司,业务范围不仅仅局限

于艺术品拍卖,最多时每天要举行6—7场例行拍卖会。它在业内有几次广为称道的创举:1973年在巴黎拍卖了一部15世纪出版印刷的、附带着精美插图的古旧书,当时以24万法郎的高价震惊法国拍卖界;1989年,在北京的人民大会堂成功地举办了一次国际艺术品拍卖会,为长城和威尼斯这两大世界文化遗产筹集资金;2006年以590万欧元的天价拍出一张19世纪的非洲面具,创下原始艺术品的拍卖纪录。

(4) 纳高拍卖公司

纳高拍卖公司(Nagel)创建于1922年,总部设在德国的斯图加特,是德国四大拍卖公司之一。纳高拍卖公司的业务主要集中在欧洲,在欧洲艺术品拍卖市场的影响力仅次于苏富比和佳士得,其创始人福瑞茨和他的接班人哥特都曾荣获德意志联邦共和国颁发的文化贡献勋章。1978年,罗宾入股纳高拍卖公司,并于1990年成为新的掌门人。2000年,纳高拍卖公司因拍卖沉船"的星号"上的35万件中国瓷器而闻名于世,数十万件出水文物100%成交,是人类有史以来最大规模的拍卖会,被载入吉尼斯世界纪录。

## 6.2 国内艺术品拍卖行业的回顾与分析

### 6.2.1 国内艺术品拍卖行业的历史剪影

拍卖行业在中国算是舶来品,1874年英国的一家拍卖行在上海开设了一家远东子公司"鲁意斯摩拍卖公司",从此来自英国、法国、日本的拍卖公司纷纷在中国挂牌开业。中华人民共和国成立以后,拍卖行业被看作资本主义的产物而在中国内地一度销声匿迹,直到改革开放后的1986年才成立了国内第一家拍卖公司。本节对国内艺术品拍卖行业的历史回顾主要限定在中华人民共和国成立后的这段时期。

(1) 第一阶段:萌芽期,时间大致为1986—1996年

1986年,广州作为改革开放的先行区率先成立了国内第一家拍卖公司,马上就在全国引起了强烈的社会反响。1988年,全国各地相继出现各种全民所有制小型企业的拍卖活动。1989年3月,国务院批转原国家体改委《1989年经济体制改革要点》中明确要求,要在若干个中心城市试办拍卖市场,开展各类拍卖业务。随后,原国家体改委又决定,在沈阳、北京、广州、天津、上海、哈尔滨、大

连、重庆等城市进行试点,恢复拍卖行业。这是我国政府首次在正式文件中对拍卖行业加以承认,为今后我国艺术品拍卖的蓬勃发展奠定了基础。

国内领跑艺术品市场的几家拍卖公司也相继在这一时期成立:1992年8月,始创于光绪二十六年的上海老字号朵云轩成立了朵云轩艺术品拍卖公司,并于1993年6月正式开拍;1993年5月,我国第一个拍卖股份制企业——中国嘉德国际拍卖有限公司在北京正式成立;1994年,北京翰海艺术品拍卖公司和北京荣宝艺术品拍卖公司等成立。据统计,截止到1995年年底,全国各地的艺术品拍卖公司已达100多家,仅1995年一年,各地召开的拍卖会就达300余次,累计拍卖成交金额达10亿元人民币。

在此期间,国内的艺术品拍卖市场还出现了一些具有纪念意义的事件。

一是1992年10月北京拍卖市场在北京市文物局的主导下举办了一场国际文物艺术品拍卖会,这是自20世纪50年代以来内地首次进行文物艺术品拍卖,成交额达到200余万元人民币。

二是艺术品价格一路上涨,北京翰海以1980万元高价拍出北宋张先的《十咏图》,创当时中国历代书画的世界拍卖纪录。

三是出现了文物回流潮,北京几家拍卖公司举办的艺术品拍卖会中的拍品,有近30%来自海外,产生巨大反响。

(2)第二阶段:调整期,时间大致为1997—1998年

我国艺术品市场最初长达10年的萌芽期,正好也是我国市场经济摸索发展的初级阶段,艺术品拍卖行业在此期间经历了一个从无到有的过程,在快速发展的同时也暴露出了很多问题。1996年,为了规范拍卖行业的发展,国内诞生了第一部专门规范拍卖行业的法规——《中华人民共和国拍卖法》,并于1997年1月1日开始正式实施。与此同时,1997年东南亚金融危机的突然爆发在毫无征兆的情况下冲击了我国刚刚兴起的艺术品拍卖行业。金融危机使得东南亚买家的资产大幅度缩水,他们对艺术品的投资也明显变得保守起来,驻足观望的多,出手购买的少。而此时国内的买方市场尚未形成气候,艺术品拍卖市场经历了短暂的有价无市的情形后,很快开始大幅度萎缩。在内外夹击的情况下,一些经营定位欠精准、管理不正规、人才匮乏、竞争力弱的拍卖公司被迫出局。

(3)第三阶段:高速发展期,时间大致为1999年—至今

经过东南亚金融危机的调整,国内的艺术品市场逐渐走向理性和成熟,收

藏者与投资者逐渐学会了理性地分析市场动态,不再盲目跟风,而拍卖公司也经历了从暴利时代到合理利润时代的变迁。

2000年下半年,艺术品市场重振雄风,尤其是上海拍场积聚的能量集中迸发,一扫昔日颓势,奋起直追北京。其中上海朵云轩公司秋拍战果赫赫,总成交额与成交率均令人刮目相看,扭转了过往上海在高价位拍品成交上逊于北京等地的状况。2002年7月,上海崇源艺术品拍卖公司成立,使上海艺术品拍卖无宋画、大型青铜器和西洋古董的窘境成为历史,并以总成交额8 040万元大幅刷新上海地区艺术品拍卖成交额纪录,与上海地区的朵云轩、敬华呈三足鼎立之势。

2003年,我国艺术品拍卖年总成交额为25亿元;到了2004年,这一数字翻一番,达到57亿元;2005年,全国艺术品拍卖成交额超过100亿元。除了拍卖成交总额不断被刷新,艺术品单品的成交纪录也在不断被刷新。众多艺术家以超过20%甚至200%的涨幅刷新了自己作品的成交纪录,而且许多纪录皆是在2004年年底或2005年上半年才创造的。

2006年,中国艺术品拍卖行业中业绩达500万元以上的企业有100家,100家企业共举办拍卖684场,总成交额近150亿元。与往年不同,该年各大拍卖公司拍卖场次不是太多,走精品线路成为拍卖企业提升业绩的最大亮点。2007年中国艺术品在全球拍卖市场上的总成交额达236.9亿元人民币,中国超过法国,成为继美国和英国后的世界第三大艺术品市场。

2008年美国次贷危机爆发,很快演变成波及全球的经济危机。国内艺术品市场也因受到冲击而经历了一次短暂的调整,但是由于中国政府在较短的时间内出台了一系列经济刺激方案,艺术品市场很快又恢复了飞速发展的势头。从成交量上看,2008年春季中国艺术品拍卖成交总额为125亿元人民币,较2007年春拍增长了46.71%,但秋拍的总成交额较上年同期下降了47.93%,直接导致全年总成交额下降13.05%。

2009年艺术品拍卖市场的总成交额约为225亿元,基本恢复到2007年的水平。到了2010年,中国艺术品拍卖市场创下年成交额586亿元的历史新高,而2011年,中国艺术品拍卖市场再次以968亿元的总成交额刷新了这一纪录。2012年,受精品稀缺、高价拍品减少的影响,我国的艺术品拍卖市场首次出现了下滑。但是2013年我国艺术品拍卖市场的成交额再次企稳回升。国内艺术品市场爆炸式的增长与近两年艺术品投资理念的普及和艺术品交易金融化的趋

势不无关系,艺术品投资的私募和信托基金如雨后春笋纷纷出现,文交所等新型交易机构也跃跃欲试,连一向以稳健著称的商业银行也开始在艺术品投资上动脑筋。

### 6.2.2 国内艺术品拍卖行业的区域分布与市场份额

从我国艺术品拍卖市场的区域分布来看,各区域呈现出不同的发展态势:香港和北京作为拍卖中心的地位愈加突出,两地区在各拍卖品类别上都展开了激烈的竞争。长三角作为中国艺术品拍卖的主要地区之一,一直凭借着人文、经济和地理的优势,努力发展拍卖业务,以期缩小与京津塘、港澳台地区的差距。新老拍卖公司均在努力发展自己的优势品类。

如图6-1所示,近年来,中国艺术品市场整体趋势是稳中有升,但港澳台与京津塘地区冷热不均现象较为突出。港澳台地区市场份额呈上升趋势,长三角和珠三角地区市场份额也出现不同程度的上升,而京津塘和海外地区市场表现较为清淡,市场份额同比下滑。

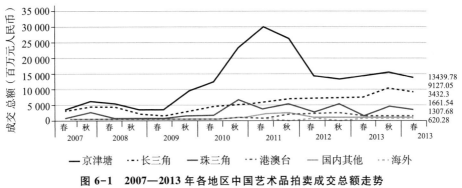

**图6-1　2007—2013年各地区中国艺术品拍卖成交总额走势**

*数据来源:雅昌艺术市场监测中心(AMMA),统计时间为2011年1月1日至12月31日。*

雅昌艺术市场监测中心(AMMA)公布的数据显示,2014年中国四大拍卖巨头(香港苏富比、香港佳士得、北京保利和中国嘉德)市场支撑力度下降,二、三梯队拍卖公司竞争力增强,学术专业化水平提高。四大拍卖行2014年第二季度拍卖总额为101.52亿元人民币,市场份额由2013年春拍的36.72%下降至2014年春拍的34.31%,降幅为2.41%。

从艺术品拍卖市场上的市场份额看,尽管国内的艺术品拍卖公司之间实力

逐渐出现差距,但是与国际市场的态势相比,仍然没有出现能够主导市场的龙头企业,而是呈现阶梯状分布。综上所述,可以看出中国艺术品拍卖市场自诞生至今一直与宏观经济的走势密切相关,而且其行业分布零散,主要的拍卖公司仍未发展成能够独当一面的垄断性拍卖公司。

### 6.2.3 国内艺术品拍卖行业的困境

针对目前国内艺术品拍卖行业的发展现状,专家学者普遍认为该行业发展主要面临着以下困境。

第一,买方诚信问题,主要表现在买方延迟付款甚至拒不付款。与中低价位的拍品相比,高价拍品拖延的情况更为严重,有的春拍款项到秋拍甚至隔年都还没收到。还有许多买家在举牌后就反悔毁约,让拍卖的运营成本资金与压力急剧增加,甚至拖垮拍卖公司。

第二,卖方诚信问题,主要表现方式为假拍。有的拍卖公司为了提升成交率或为了制造竞拍气氛,会请人举牌抬高价格,甚至制造成交的假象。有的拍卖公司会劝说客户这是为了保护他的藏品不要有流拍记录,并免除委托方的手续费,所以委托方常常也会欣然合作。

第三,赝品的干扰,即拍假现象愈演愈烈。中国艺术品市场中的赝品数量居全球之最,且仿造技术越来越精湛,使得打击赝品越来越难。而且我国的《拍卖法》中存在漏洞,拍卖公司即使拍卖具有瑕疵的拍卖品也可能免受法律的制裁,这就使得艺术品拍卖公司在遇到赝品纠纷的时候有了一道"免死金牌",也让艺术品市场的拍假有恃无恐。

第四,拍品征集难。国内艺术品市场持续火爆多年,艺术精品早已被藏家收入囊中,淘宝的机会越来越少。加上历史原因,我国艺术品市场的一些基础环节缺失,大量珍贵艺术品无证可考,加上造假严重等情况,使得艺术品价格两极分化严重,精品征集越来越困难。

但是最严重的问题还是集中在假拍和拍假这两个问题上。

假拍是指拍卖中拍品的买卖双方实际上为同一主体,通过公开拍卖的形式,来制造虚假成交价格的行为。一些拍卖公司为了吸引媒体关注、报道,扩大自己的名声以吸引更多藏家将价值高的艺术品委托其拍卖,不惜制造拍品高价成交的假象。在当下艺术品尤其是当代画家绘画作品的拍卖活动中,可以说假拍已成为公开的秘密,也是一种重要的市场运作手段。有人认为,几乎所有的

假拍都与拍卖公司有着或多或少的联系,否则买与卖的高额佣金,再加上相应的税款,是假拍者难以承担的。业内专家认为,假拍的目的虽各有不同,但不外乎两点。一是为了做广告,吸引更多的客户;二是制造虚假拍卖记录,拉高出货价格。但其中可能还有更多不可告人的"秘密",天价艺术品在国内已经成为洗钱、贪污、融资和变相集资的最好方式之一。

拍假有三种形式:一是知假拍假,把假的当作真的拍;二是弄假成真,把假的经过各种形式的运作,让藏家认为是真的,之后把假的当作真的拍卖,其核心是如何把假的拍出去;三是不知假拍假,限于种种条件,不排除拍卖公司误收假品并当作真品而拍卖。艺术品拍卖之所以拍假成风,一方面与拍卖行的职业操守低下有关,另一方面也与我国《拍卖法》条款制定不严谨有关。颁布于1996年的《拍卖法》为我国规范艺术品拍卖设计了比较完整的规范和制度,但也存在明显漏洞,如第61条第2款规定"拍卖人、委托人在拍卖前声明不能保证拍卖标的真伪或者品质的,不承担瑕疵担保责任"(以下简称"免责声明")。但是拍卖企业、委托人明确知道或应当知道拍卖标的有瑕疵时,免责声明无效。让立法者始料不及的是,这一本来针对少数拍卖标的的条款,竟成为拍假者明目张胆、扰乱整个拍卖市场秩序的"保护神"。根据规定,若想证明一件拍品为赝品,让拍卖方的免责声明无效,买受人(买方)需要得到三名以上国家文物鉴定委员的签字授权,用于对所拍艺术品进行无效认定。但这中间涉及法律、人情等多方面因素,鉴定委员一般不会在这类文件上签字,而且法律规定买受人(买方)必须在拍卖日后的14日内出示这份证明,在这么短的时间内完成这个流程非常困难。以《池塘》伪作一案为例,买方尽管获得了吴冠中本人的签字认定这幅画是伪作,其多项诉讼请求却被一审法院全部驳回。

但是,在国际上法律规定拍卖公司必须对拍品真伪做出保证。英国《拍卖法》明确规定,拍卖物品必须进行精确的鉴定、分类并加以说明,供潜在的竞买人查看。英国古董商协会的行业规范认为,该协会会员必须保证所拍卖的物品为真品,如果被认定是赝品要保证退货;如果出现恶意售卖赝品的行为,其会员资格将被吊销。根据美国相关法律,任何一家拍卖行只要出现一次涉嫌故意拍卖假古董的行为,就会被逐出此行业,并且永远不到"复活"的机会。在德国《拍卖法》关于评价及鉴定的规定中,第一条就是拍卖者要求委托者对拍卖标的出具不作伪证的专家函,或者是由鉴定师协会认可的专家出具鉴定意见。而且德国拍卖行对于隐含保证为真品的赝品是要承担退货责任的。

此外，越来越多的国内企业将投资艺术品作为企业的避税暗道，这也在一定程度上助长了假拍和拍假的风气。国家税务总局近几年持续关注电子商务企业老总、知名艺人等以艺术品逃税的案件。据悉，他们在买进艺术品时会取得三联式发票，作为冲抵销货营业税的进项部分，但未把这些艺术品列入公司财产或者商品存货。鉴于此，相当多的公司已经利用税法漏洞规避了这点，将购入艺术品列入"固定资产"项目。我国的《企业所得税暂行条例实施细则》规定：单位价值超过2 000元并且使用年限超过两年的，应当作为固定资产，尽管古玩字画收藏品并没有被列入"固定资产"项目，但也没有明确被排除在外，所以税务部门在征税时都将其默认为企业文化投资的经营成本。企业拍卖得到的艺术品，只要在5年内不将艺术品折现，就可以当成固定资产冲减企业利润。因此，与其他固定资产不同，艺术品可以通过固定资产折旧的方式将投资成本变为零，而艺术品本身则可以作为更高价值的东西继续留存或者转让收益。由于操作简单安全，购买古玩字画收藏品这种避税方法被民营企业家大肆利用。

### 6.2.4 推进国内艺术品拍卖行业发展的几点建议

第一，引导艺术品拍卖产业走向规模化。我国艺术品拍卖行业要想在日益激烈的竞争环境下逐步壮大，具备与国外拍卖企业竞争的能力，就必须走规模化、规范化的道路，在整个拍卖行业整顿的过程中，造就一批实力强大的市场领导型企业，并进行科学管理，积极推动企业在市场经济的指导下进行规模化经营。

第二，推动艺术品拍卖产业走产品差异化的专业化经营道路。目前国内艺术品拍卖市场的差异化特征比较明显，但差异化的层次还比较低，通过较高层次的专业化经营所形成的公司商誉上的差异还远未形成。从政府的角度来看，建立有效的行业准入规则已成为加快艺术品拍卖公司专业化经营步伐的当务之急。

第三，制定鉴定规则，成立权威的国家鉴定机构。对于文物艺术品的鉴定，应该制定专门的详细的鉴定规则，使鉴定标准客观化，从而增加鉴定结论的可信度。对此，苏富比、佳士得拍卖行的做法值得借鉴：专家鉴定要运用仪器进行测试，而不能仅"肉眼鉴别"；采用双盲法，即专家只能凭借自己的知识做出独立判断，对于该文物艺术品的任何信息及他人鉴定结果都是处于未知状态；体制上采取"一票否决、全票通过"制度，来决定该拍品是否上拍。同时，成立国家级的权威鉴定部门，把著作权人的说明作为判断拍品真伪的辅助性材料，这样才

能逐渐减少文物艺术品市场上赝品的存在。

第四,提高艺术品拍卖公司的自律管理意识,制定鉴定专家职业道德规范。除了在源头上减少赝品进入拍卖行的机会,还应该严格执行法律关于每个文物艺术拍卖公司必须具备一定数量和一定级别的具有丰富经验的鉴定师的规定,对于不符合要求的拍卖公司应该将其清除出拍卖市场。中国拍卖行业协会可以规定鉴定专家的职业道德规范,并且辅之以违法违规行为的处理办法,一旦该行为成立,将在拍卖行业协会公告中公示,从而遏制鉴定专家为了利益而不惜牺牲职业道德进行假鉴定的行为。

第五,建立赝品召回制度及双倍赔偿制度。即使拍卖公司能够做到自律,鉴定方法也很科学,但是由于艺术品的鉴定确实非常复杂和艰难,精良的鉴定团队难免也会出现失误,将赝品鉴定为真品上拍。但这时拍卖公司不能袖手旁观,一经查实,就应该启动赝品召回程序,从赔偿基金中优先赔付买家,以保全拍卖公司的形象。

第六,完善艺术品登记制度。艺术品登记制度在国外已经相当成熟,每位艺术家的作品都在国家权威的艺术品登记机构登记注册,并保存有大量影像、文字等档案,同时还可以留下特殊的识别标记,以便以后鉴别。也就是说,每件艺术品都有一张"身份证",伴随作品终生,上面记录着该作品的原始信息、交易记录等重要信息。全面、完善的艺术品登记制度不仅可以保障艺术品所有权,遏制赝品伪作的泛滥,同时也为艺术品购买者提供了便利的信息获取渠道,方便其确定艺术品的真伪,杜绝伪品买卖。此外,艺术品登记制度对艺术家也是一个监督,可以避免一些应酬之作的出现,艺术家也可以确认自己流散在社会上的作品,且艺术家可以建立起被市场认可的价格体系。另外,这种艺术品登记制度可以对艺术品的整个历史交易过程进行完整的记录,有利于艺术品的保值、升值。

## 6.3 论合谋策略对艺术品拍卖的干扰

买卖合谋俗称假拍,是艺术品拍卖中一种比较常见的现象。很多人认为拍卖中买卖合谋现象的存在严重扰乱了艺术品市场的价格,导致艺术品的定价处于无序状态,催生了艺术品市场的价格泡沫。Vickrey(1961)通过对拍卖这种交易方式的规范性研究,认为尽管拍卖交易形式众多,但基本可以归纳为英式拍

卖、荷式拍卖、第一密封价格拍卖和第二密封价格拍卖四种类型。根据维克里的收益等价定理，在设定的条件下，这四种拍卖类型中卖方的期望收益都是相等的。此后许多文献研究了这一定理失效的条件，其中一种思路是引入买方的串通（例如 Graham 和 Marshall，1987；McAfee 和 McMillan，1992），此时买方能合谋突破收益等价定理的约束，达到对他们更好的结果。然而，另一种更为常见的行为是买卖双方的合谋，即卖方通过设置一个代理人充当买方来干扰拍卖，从而达到对卖方更有利的结果。艺术品拍卖采用的是英式拍卖，因此本节通过对英式拍卖中的买卖合谋进行博弈分析，探讨假拍对艺术品拍卖结果产生的影响，从而找出应对之策来减少艺术品假拍现象的发生。

### 6.3.1 模型的基本设定

我们以维克里的模型作为基础，假定在某次艺术品拍卖中有 $n$ 个风险中性的买方，设 $v_i$ 为买方 $i$ 的预期值，即他对拍卖品的估价，其估价是私有信息。我们同时假定关于该艺术品的公共信息是 $v_i$ 来自 $[0,1]$ 区间上的独立均匀分布。

在英式拍卖中，买方的出价只升不降，最后由出价最高者获得交易资格，在这个过程中，买方可以多次出价并公开叫价。在这种情况下，很容易观察到买方的最优策略为：如果当前最高叫价低于自己的预期价格，则继续提高报价。这种策略的最优性对一般的分布也都成立，最后的均衡结果是预期价格最高的买方获得交易资格，成交价格为次高估价（$v_i$ 中预期价格第二高价与第一高价之间的某个价格）。显然，其他买家的叫价都低于次高估价，因此没有人会与预期价格最高者在次高估价之上竞争，卖方的期望收益即为所有买方中次高估价的期望值。于是，当 $v_i$ 服从 $[0,1]$ 区间上的独立均匀分布时，英式拍卖的卖方期望收益为 $(n-1)/(n+1)$。

我们现在考虑在艺术品拍卖市场上，卖方是否能采取合谋策略对艺术品拍卖的结果加以干扰，从而达到提高自己预期收益的目的。我们假设卖方委托一个代理人伪装成买方（局中人），其利益与卖方完全一致。此时拍卖过程中将出现两种情况：第一种是参与拍卖的其他买方无法识别局中人的身份，认为他也是和自己一样的买方，也就是说，他们认为参与拍卖的是 $n+1$ 个人，而不是 $n$ 个人；第二种是参与拍卖的其他买方可以识别局中人的真实身份，此时参与拍卖的还是 $n$ 个人。对于局中人可采取的干扰策略我们亦可分为两种。第一种是旁观策略，即局中人仅被动地参与艺术品拍卖的过程并造成买方数量增加的假

象,而不采取任何实质性的行动。对卖方而言,这种干扰策略比较容易实施,只要雇几个人对正在拍卖的艺术品表现出"浓厚"的购买意向但不真正参与竞价即可。这样没有任何风险,却容易让其他买方产生错误的判断。局中人可采用的第二种策略是主动出击策略,即在艺术品拍卖过程中参与公开叫价,通过抬升叫价的行为来干扰其他买方的心理或思维。我们在下文中将针对局中人这两种不同的干扰策略来考察艺术品拍卖中买卖双方的合谋对拍卖结果产生的影响。

### 6.3.2 买方无法识别代理人身份的模型

首先我们假定所有参与拍卖的买方都是理性的,那么买方的理性选择为:如果当前的叫价低于自己的预期价格,那么就应该报出一个高于当前价格但低于预期价格的次高价格。在这种情况下,如果局中人采用旁观策略,则不会对竞价过程产生任何影响,博弈的结局仍然是具有最高预期价格的买方获得拍卖品。成交价格为次高估价,卖方的期望收益为 $(n-1)/(n+1)$。如果局中人采取竞价策略,则他必须决定何时提出更高的叫价,何时停止竞价行为。这里存在两种考虑:如果他不参与竞价,可能就没人参与竞价了,从而损失了进一步提价的机会;如果他继续参与竞价,或许其他买方会退出竞争,他的报价成为当前最高报价,这相当于流标,交易失败。我们假设除了这一机会损失,流标对于卖方没有其他损失。作为理论上的考察,我们假设每次提高报价的幅度可以任意微小地增加。

为了得到局中人的最优策略,我们假设他的期望效用为:在当前价格为 $t$ 时,他停止继续出价时的效用。价格 $t$ 或者来自他自己,或者来自其他买方,并将这一效用记为 $u(t:p_1,\cdots,p_n)$,其中 $(p_1,\cdots,p_n)$ 是 $n$ 个买方以往所出过的最高价格(如果没有出过价则为 0),局中人应该根据这些信息不断修正对其他买方真实估价的判断。

与此同时,最优停止价格 $t$ 需要满足 $u=0$,这要求 $u(t+\varepsilon)-u(t)$ 的泰勒展开中 $\varepsilon$ 的系数为 0。我们现在尝试分析当最优停止价格由 $t$ 变到 $t+\varepsilon$ 时卖方收益的变化(其中 $\varepsilon > 0$),这又分为几种情况:

(1) 如果所有买方的 $v_i < t$,则最优停止价格无论是 $t$ 还是 $t+\varepsilon$,其他买方都不会再参与竞价,因此卖方收益不变,都是 0;

(2) 两个或两个以上买方的 $v_i \geq t+\varepsilon$,最优停止价格无论是 $t$ 还是 $t+\varepsilon$,都不会改变估价高于 $t+\varepsilon$ 的买方进一步竞价,因此卖方收益亦不变;

(3) 如果只有一个买方的 $v_i > t+\varepsilon$,而其他买方的 $v_i \leq t$,那么局中人的出价 $t+\varepsilon$ 即为次高价,成交价格将是 $t+\varepsilon$,而如果此时采用的是最优停止价格 $t$,那么成交价格就是 $t$ 而不是 $t+\varepsilon$,这种情况下卖方收益增加 $\varepsilon$;

(4) 如果只有一个买方的 $v_i \in (t, t+\varepsilon)$,而其他买方的 $v_i \leq t$,那么最优停止价格为 $t$ 时成交价格为 $t$,最优停止价格为 $t+\varepsilon$ 时没有买方会接受这个价格,拍卖品为局中人所得,实际售价为 0,这种情况下卖方收益将减少 $t$;

(5) 在其他各种情况下,要么概率为 0(例如某个买方估价正好为 $t$),要么具有高于 1 的 $\varepsilon$ 阶数(例如两个买方估价为 $v_i \in (t, t+\varepsilon)$,发生概率的 $\varepsilon$ 阶数至少为 2),因此我们可以忽略这些情况。

综上所述,根据泰勒展开的定义可以得到式(6.1),其中,$\varepsilon$ 的一阶近似为高阶项可省略:

$$u(t+\varepsilon) = u(t) + u^{'}(t)\varepsilon \text{(省略高阶项)}$$

$$\varepsilon = \frac{u(t+\varepsilon) - u(t)}{u^{'}(t)} \qquad (6.1)$$

其中,每个买方的后验概率分布为:区间 $[p_i, 1]$ 上的均匀分布,密度函数为 $1/(1-p_i)$,原因是,既然他已出价 $p_i$,这就意味着他的估价不会低于 $p_i$。要求 (6.1) 等于 0,就意味着 $t = 1/2$,也就是说,对于局中人而言,出价高于 $1/2$,他就应参与竞价。因此得出结论:

在艺术品拍卖中,如果买方不能辨别卖方代理人的身份,则卖方代理人采取旁观策略对拍卖结果没有影响,卖方期望收益仍然为 $(n-1)/(n+1)$;若采取竞价策略,则最优策略为以估价为 $1/2$ 的方式参与竞价,卖方期望收益为:

$$u = n\left[\left(1-\frac{1}{2}\right)\left(\frac{1}{2}\right)^n + \int_{\frac{1}{2}}^{1}(n-1)(1-v)v^{n-2}vdv\right] = \frac{n-1}{n+1} + \frac{1}{2^n(n+1)}$$

(6.2)

这一期望收益分为两部分:一部分为只有一个买方估价高于 $1/2$ 而其他买方估价低于 $1/2$ 时成交价为 $1/2$ 的收益;另一部分为有两个或两个以上的买方估价高于 $1/2$ 时以高于 $1/2$ 的次高价成交的收益。至于没有买方估价高于 $1/2$ 的情况,则收益为 0,在期望收益公式中没有体现。在这种情况下,卖方可以通

过代理人采取主动竞价的策略来谋求更高的期望收益,但旁观策略是无效的。当然,主动竞价是有风险的,有可能所有买方估价都低于 1/2,其概率为 $1/2^n$,这时候主动竞价的结果是代理人以最高报价获得拍卖品,损失了出售机会。由此还可以看到,这种情形无法实现帕累托最优,在原本可实现双方均有利可图的交易时,由于卖方的策略性控制而丧失机会。

### 6.3.3 买方能够识别代理人身份的模型

如果在艺术品拍卖中,买方能够识别卖方代理人的真实身份,也就是说其他买方知道他不过是卖方的"托",那么卖方与代理人采取合谋策略会对拍卖结果产生什么样的影响呢?

首先,局中人的旁观策略显然是无效的,如果其他买方已经知道局中人并非真正的买方,那么在考虑自己的策略时显然不会将其计算在内。其次,即便其他买方知道卖方代理人的身份,局中人的主动竞价策略的有效性仍然成立。原因很简单,在英式拍卖中,其他买方虽然知道了局中人的真实身份,但如果买方对艺术品的估价本来就高于局中人当前的报价,那么买方应该继续加价。

当然,卖方与其代理人在拍卖过程中的合谋行为会在道德和法律上遇到一些麻烦。真正的买方若明确这一信息,那么他可能会在现实拍卖中采取不同的策略。然而博弈模型是不涉及第三方机制的纯粹的策略考量,因此其分析结果是建立在一定的假设条件下的。如果放到真实的艺术品拍卖环境中分析买卖双方的合谋策略,博弈模型的分析结果表现了操纵拍卖的利益得失,真实的卖方就需要将其打算采取的策略进行道德或法律风险等因素的权衡了。

在现在的策略型博弈模型中,局中人要选择出价,并且该出价是其估价的函数,而买方的对称均衡策略也是同样的定价函数,即 $p_i = f(v_i)$。

为了获得均衡策略,我们首先考虑买方对局中人的策略 $t$ 与其他买方策略的最优反应。显然,如果 $v_i < t$,那么任何 $p_i \in [0,1]$ 都不能获得标的,也都是最优策略;如果 $v_i \geq t$,则应该采取 $p_i = f(v_i) \geq t$,设 $f$ 的反函数为 $g$,则局中人 $i$ 的期望为:

$$u_i = [g(p_i)]^{n-1}(v_i - p_i),\text{对于 } v_i \geq t$$

根据一阶条件,我们得到:$(n-1)(v_i - p_i)g' - g(p_i) = 0$

这一方程具有一个让人熟悉的解:$f=hv_i=\dfrac{n-1}{n}v_i$,也就是维克里基本模型中的最优策略。在这里我们感兴趣的是满足$f(t)=t$的解,这个解才是我们设定下的最优反应函数,其结果是:

$$p_i = f(v_i) = hv_i = \left[\frac{n-1}{n} + \frac{1}{n}(t/v_i)^n\right]v_i \tag{6.3}$$

现在我们考察局中人对于买方使用策略的最优反应。显然,如果买方的策略中,对于所有$v_i>0$都设定$p_i>0$,那么局中人最优的$t$会是0,原因是$t>0$只会导致机会损失(所有$p_i<t$时损失交易机会),不带来任何收益。如果买方的策略中存在某个$t_0$,买方在$v_i<t_0$时设定$p_i=0$,在$v_i\geq t_o$时设定$p_i\geq t$,那么选择任意$t\in(0,t_0)$都会是局中人面对这种买方策略的最优反应。将两种最优反应联立起来看我们可以得到大量纳什均衡,表现在以下定理中:在艺术品拍卖中,如果买方可以识别卖方代理人的身份,则卖方代理人采取旁观策略对拍卖结果是无效的;若采取竞价策略,则能够对拍卖结果产生影响,最终的拍卖结果是买卖双方采取策略组合后实现的纳什均衡。

### 6.3.4 对合谋策略在艺术品拍卖中的干扰的总结

在博弈模型中,旁观策略仅在买方不知道卖方代理人真实身份时对荷式拍卖和第一价格密封拍卖有效,由于它依赖于买方对真实信息的获取状况,因此我们可以称之为对艺术品拍卖的信息干扰。使用这种策略对于卖方来说是最容易实现的,只要尽可能多地召集来买方或像买方的人即可,在法律和道德上的风险也很小。从组织形式来看,荷式拍卖是最容易受到这种干扰的,只要有一群人在场虎视眈眈,估价最高的买方就有可能接受比实际需要更高的价格。而英式拍卖不会受信息干扰的影响,这恐怕就是与英式拍卖相比,荷兰拍卖在现实中很少被采用的重要原因之一。

主动策略需要卖方代理人做出实际的出价,我们可以称之为行动干扰,采用这种策略对于卖方来说具有一定的风险。就博弈来说,起码存在拍卖物落入卖方代理人手中从而造成实际流标的风险,在博弈结构之外还存在道德和法律风险。然而,在弱监管的社会中,如果流标造成的经济损失足够小(一般会有保证金、手续费和交易税的存在),采用这些手段仍然是有利可图的,特别是卖方还可以采取某些变通手段加以实现。例如,卖方可以和某个买方达成合谋,买

方以卖方代理人身份抬高价格,如果拍卖物落入合谋买方手中,卖方仅要求买方支付低于其出价的价格;如果拍卖物成功地以更高的价格成交,则卖方对参与合谋的买方给予某种形式的补偿。行动干扰对于英式拍卖总是有效的,有趣的是效力只有在买方知道卖方代理人真实身份的时候发生,而且效果也表现为大量的纳什均衡同时存在,这会增加卖方使用这一策略的难度。

从讨论中我们可以看到,卖方的不同干扰对于不同拍卖机制的效果是不一样的,收益等价定理所表现的机制等效性不再存在。在现实机制选择时,需要根据信息干扰和行动干扰的实施难易程度和效果来进行机制的设计和执行。

## 6.4 关于艺术品拍卖价格的实证分析

基于上述理论分析以及理论模型,我们接下来对艺术品拍卖价格进行实证分析。首先要量化拍卖公司这一定性变量,构建出拍卖公司评级模型;然后根据理论模型对该评级模型进行改进,得出本节的实证模型;接着要选取相应的模型指标并对指标数据进行处理;最后要对实证得到的结果进行解释和分析。

### 6.4.1 模型的选择

(1) 拍卖公司信用评级模型

通过大量阅读已有的参考文献,我们发现国内暂时还没有学者对拍卖公司的信用评级模型做出一个比较系统的描述,而这主要是由于各个拍卖公司的数据很难搜集。目前少有机构对拍卖公司进行信用评级,中国拍卖行业协会一枝独秀,对艺术品拍卖公司从经营的规范性、公司的经营规模以及可持续发展能力、市场的诚信度等几个方面进行考核,并进行打分,评选出一批具备 AAA、AA 以及 A 资质的艺术品拍卖公司。因此本书在此基础上,加入一些影响艺术品拍卖价格的拍卖公司属性指标,得到影响拍卖公司信用评级的四个指标:中国拍卖行业协会对拍卖公司的资质评级结果、拍卖公司成立的年份、拍卖公司所在地、注册拍卖师的数量。最后仍然采用打分的方法,并采取总分五十分制,将每个指标进行量化处理,并赋予各个指标一定的权重,最后加总各个指标的得分,得到拍卖公司的评级得分。具体模型公式如下:

$$S = z_1 \times S_1 + z_2 \times S_2 + z_3 \times S_3 + z_4 \times S_4 \quad (6.5)$$

$$z_1 + z_2 + z_3 + z_4 = 1 \quad (6.6)$$

其中，$S_1$ 为拍卖公司资质评级得分，$S_2$ 表示注册拍卖师的数量得分，$S_3$ 表示拍卖公司成立的时间得分，$S_4$ 表示拍卖公司所在地得分。

（2）艺术品拍卖价格模型

本书采用的仍然是特征价格模型，但是加入了动态解释变量，和传统的特征价格模型相比更加灵活。本书之前曾介绍几种常见的特征价格模型的函数形式：线性形式、半对数形式以及双对数形式。通过对这几种形式进行实证分析，以及借鉴以往的文献资料，我们选择双对数形式。模型公式如下：

$$\ln P_t = \beta_0 + \beta_1 \ln S_t + \beta_2 \ln M1_t + \beta_3 \ln I_{t-1} + \beta_4 \ln P_{t-1} + \varepsilon_t \quad (6.7)$$

其中 $P_t$ 代表 $t$ 时期某件艺术作品的拍卖价格，$S_t$ 表示在 $t$ 时期拍卖该件艺术作品的拍卖行的信用评级得分，$M1_t$ 表示 $t$ 时期的狭义货币供给量，$I_{t-1}$ 表示在 $t$ 时期的上期国画400指数，$P_{t-1}$ 表示某件艺术品距离 $t$ 时期最近的一次拍卖价格。

### 6.4.2 指标的选取与数据的预处理

基于数据的可得性与完整性，我们选取国画代表画家齐白石近些年的拍卖数据。数据主要来自雅昌艺术网，首先选择具有代表性的样本拍卖公司，再从这些拍卖公司的拍卖数据中整理出从2000年春拍开始到2013年秋拍为止，齐白石的作品中有重复拍卖交易记录且成功成交的拍卖数据。模型的解释变量分为三个层次。第一个层次是作品层次，这一层次的解释变量用某件艺术品在此次拍卖之前的上一次拍卖价格表示，在我们看来，当艺术品刚开始出现在拍卖市场时，对它进行定价时所考虑的因素更多的是它的本质属性，因此用这个指标作为替代影响艺术品价格的多个本质属性的综合解释变量。随着某件艺术品不断被拍卖，人们会更多地考虑一些外在的因素。第二个层次便是拍卖机构层次，这一层次的解释变量用拍卖行的评级得分表示。第三个层次是市场层次，主要涉及两个解释变量，一个用代表拍卖市场整体走势的市场景气指数表示，另一个用代表整个国家宏观经济走势的指标表示。

（1）拍卖公司信用评级得分

由于拍卖的艺术品有可能是赝品，而赝品拍卖得到的数据对实证结果会有一定的干扰，所以我们选取了一些比较有影响力的拍卖公司作为样本拍卖公

司,以提高实证结果的可靠性。由于中国香港拍卖公司的作品来源渠道及一些其他方面的因素与内地拍卖公司存在较大的差异,因此样本拍卖数据中剔除了香港地区拍卖公司的数据。最终选择的样本拍卖公司包括:北京保利国际拍卖有限公司、中国嘉德国际拍卖有限公司、中贸圣佳国际拍卖有限公司、北京翰海拍卖有限公司、上海朵云轩拍卖有限公司、北京歌德拍卖有限公司、北京荣宝拍卖有限责任公司、广州华艺国际拍卖有限公司、北京传是国际拍卖有限责任公司、北京诚轩拍卖有限公司、北京永乐国际拍卖有限公司、北京长风拍卖有限公司、北京华辰拍卖有限公司、北京匡时国际拍卖有限公司、西泠印社拍卖有限公司。

由于中国拍卖行业协会对各个拍卖公司的评级标准相对全面和严格,其评判结果具有很大的指导作用,因此赋予该指标较大的权重。借鉴以往的文献,可以得知拍卖公司成立的年代越早,其社会影响力越大,鉴定水平以及信誉度越高,越能搜集到真品甚至精品。此外,拍卖公司的拍卖地点也会对拍卖的结果产生影响。根据拍卖行业的发展格局,北京的拍卖行数量最多,且实力最强,其次是上海和广州,因此我们会根据拍卖公司成立的年代远近进行排序,同时根据拍卖公司的所在地,并结合拍卖市场的发展情况进行打分。一个富有经验的拍卖师往往对拍品最后的成交价格有正向的作用,因此作者在本研究中还创造性地根据拍卖公司拥有注册拍卖师的数量对拍卖公司进行排序,根据排序结果进行打分。

评分标准:所有指标的满分为50分。首先,对最有影响力的指标,即中国拍卖行业协会公布的资质评级指标赋予较重的分值(30分),AAA级的公司得分为27—30分,AA级为24—26分,A级为21—23分,再根据各个拍卖公司2013年度的拍卖成交额市场占比以及公司拍品成交率的指标进行微调。鉴于有的公司没有参加中国拍卖行业协会的资质评级,因而得不到其资质评级数据,作者引用与这类公司规模及市场影响力接近的其他公司的评级结果。例如:基于中贸圣佳的市场影响力以及历史性,其评级结果应接近北京荣宝;北京传是、北京歌德、西泠印社接近北京匡时、北京永乐等拍卖公司。其次,对注册拍卖师数量指标赋予10分的分值,按注册拍卖师数量多少对拍卖公司进行排序:对处于第一阶梯的中国嘉德赋予满分10分;对第二阶梯的北京荣宝、华艺国际、北京保利、北京翰海赋予9分;对第三阶梯的北京华辰、北京匡时、朵云

轩、北京传是赋予 8 分;剩下的赋予 7 分。再次,对成立年份指标赋予 5 分的分值。成立时间比较长的公司由于其历史悠久,市场认可度普遍较高,再与我国拍卖行业的发展史进行交叉对比。作者对 2000 年前成立的拍卖公司赋予 5 分;2001—2005 年成立的拍卖公司赋予 4 分,其余的赋予 3 分。最后,对拍卖公司所在地指标赋予 5 分的分值。北京作为我国艺术品拍卖市场的中心,其地理优势明显,因而对拍卖公司所在地为北京的赋予 5 分;长三角和珠三角地区的拍卖市场发展越来越快,对于处在这两个地区的拍卖公司赋予 4 分;其他地区的赋予 3 分。由于以前年度拍卖公司的数据很难获取,因此作者用 2013 年拍卖公司的评级得分去大致估计以往年度拍卖公司的评级得分。各拍卖公司的具体得分情况如表 6-3 所示。

表 6-3　样本拍卖公司信用评级得分

| 拍卖公司 | 资质评级 | 得分 | 注册拍卖师数量 | 得分 | 成立年份 | 得分 | 公司所在地 | 得分 | 总得分 |
|---|---|---|---|---|---|---|---|---|---|
| 北京保利 | AA | 26 | 4 | 9 | 2005 | 4 | 北京 | 5 | 44 |
| 中国嘉德 | AAA | 29 | 13 | 10 | 1993 | 5 | 北京 | 5 | 49 |
| 北京翰海 | AAA | 28 | 4 | 9 | 1994 | 5 | 北京 | 5 | 47 |
| 北京华辰 | AAA | 27 | 3 | 8 | 2001 | 4 | 北京 | 5 | 44 |
| 北京匡时 | AA | 25 | 3 | 8 | 2005 | 4 | 北京 | 5 | 42 |
| 北京荣宝 | AAA | 27 | 5 | 9 | 1994 | 5 | 北京 | 5 | 46 |
| 北京永乐 | AA | 24 | 2 | 7 | 2005 | 4 | 北京 | 5 | 40 |
| 北京长风 | AA | 24 | 1 | 7 | 2006 | 3 | 北京 | 5 | 39 |
| 华艺国际 | AAA | 27 | 5 | 9 | 1994 | 5 | 广州 | 4 | 45 |
| 朵云轩 | AAA | 27 | 3 | 8 | 1992 | 5 | 上海 | 4 | 44 |
| 北京诚轩 | AA | 25 | 2 | 7 | 2004 | 4 | 北京 | 5 | 41 |
| 中贸圣佳 | — | 26 | 1 | 7 | 1995 | 5 | 北京 | 5 | 43 |
| 北京传是 | — | 25 | 3 | 8 | 2003 | 4 | 北京 | 5 | 42 |
| 北京歌德 | — | 24 | 2 | 7 | 2007 | 3 | 北京 | 5 | 39 |
| 西泠印社 | — | 25 | 1 | 7 | 2004 | 4 | 杭州 | 3 | 39 |

**(2) 宏观经济指标**

一个国家的宏观经济走势往往对很多行业产生重大的影响,本书通过将我国的宏观经济数据跟艺术品拍卖行业数据进行对比发现,艺术品拍卖市场是受宏观经济影响非常显著的市场。艺术品市场总额增速与宏观经济指标之间存在着协同变化的关系。这里选择用当月 M1 的存量来作为衡量国内宏观经济走势的变量。中国狭义货币供给量 M1 在 2013 年呈现高增长率,2013 年二季度 M1 同比增长率为 9.1%,四季度 M1 同比增长 9.3%,均明显高于 2012 年的同期水平,这使得艺术品市场复苏的资金环境因素继续得到明显改善。宏观经济走势对拍卖行业有正向影响,作用到具体的某幅作品,其实主要是通过影响投资者对国家整体经济发展、未来投资回报的信心,从而影响他们的投资偏好和投资力度。

**(3) 拍卖市场景气指标**

拍卖行业的繁荣发展往往对单个拍卖公司的发展,甚至对所拍艺术品最后的成交价也会有一定的影响。在国内,雅昌艺术市场监测中心基于雅昌"中国艺术品数据库"数百万条艺术品交易数据制定了雅昌指数(AAMI)。指数通常应用在证券市场中,根据指数反映的价格走势所涵盖的范围,可以将股价指数划分为两类:综合性指数和分类指数,前者反映的是整个市场的走势,后者只反映单个行业或是单类价格的走势,例如勾勒香港股市整体走势的恒生指数和香港红筹股价格走势的恒生红筹股指数。与证券市场类似,雅昌艺术市场监测中心也根据不同艺术品的种类制定了各类指数,主要有四大类别:综合指数、分类指数、百强指数、样本艺术家指数。各大类别下又细分了很多种指数。雅昌艺术市场监测中心推出的拍卖指数是雅昌指数的重要组成部分,为整个书画拍卖市场及油画市场构建了一个从宏观发展、专业类别、概念类别到个人作品投资为一体的综合数据分析平台。

鉴于作者选择的样本画家为齐白石,其所创造的作品类别属于国画,将选用综合指数类别下的国画 400 指数作为衡量我国拍卖市场发展状况的解释变量,其对在不同时期所拍卖出的齐白石作品的成交价有正向的影响。国画 400 指数是雅昌艺术网根据中国书画拍卖市场的现实状况,选取古代、近现代及当代对中国画市场有一定影响力的 400 个代表人物的作品,进行综合统计分析后推出的数据,它能反映自指数基期 2000 年春拍至今每个拍卖季度中国画市场的发展趋势(详见附录)。将齐白石个人绘画作品各季度均价指数化(即以

2000年春拍的均价作为基期,为了与国画400指数作对比,设基期指数为1 000)后,与国画400指数数据进行对比(如图6-2所示),可以发现齐白石作品的价格走势与国画400指数的走势具有一定的协同关系。当国画400指数变化比较平缓时,齐白石作品的均价指数的变化也比较平稳。而当国画400指数上升趋势明显时,齐白石作品的均价指数也产生了很强烈的上涨趋势,如2011年的情况。

图6-2 齐白石作品均价指数与国画400指数对比图

通过进行详细的实证分析发现,当期作品的拍卖价格受上一期的国画400指数影响较大,这也与实际情况相符,人们对这期的投资偏好受到上一期总体市场走势的影响。因此作者选择用上期的国画400指数作为模型的一个解释变量。

### 6.4.3 模型的实证分析

(1) 模型的检验

通过前面章节的理论分析,加之本章对模型各个解释变量做出的分析,模型的主要解释变量已较为明显。为确定模型最终的表达形式,作者将依次引入各个层次的解释变量,来观察各个层次解释变量的解释力度。各个模型的详细实证结果如表6-4所示。

表 6-4　齐白石作品实证分析

| | 模型一 | 模型二 | 模型三 | 模型四 | 模型五 | 模型六 |
|---|---|---|---|---|---|---|
| 解释变量 | $\beta_0+P_{t-1}$ | $\beta_0+P_{t-1}$ $+I_{t-1}$ | $\beta_0+P_{t-1}$ $+I_{t-1}+M1_t$ | $P_{t-1}+I_{t-1}$ $+M1_t$ | $P_{t-1}+I_{t-1}$ $+M1_t+S_t$ | $P_{t-1}+I_{t-1}$ $+S_t$ |
| $R^2$ | 0.6544 | 0.7191 | 0.7198 | 0.7496 | 0.7568 | 0.7385 |
| $F$ 值 | 738.55 | 497.96 | 332.3419 | — | — | — |
| 回归值 | 1.5356+ 0.8433 | 0.4464+ 0.7120+ 0.4543 | 0.2295+ 0.7046+ 0.3657+ 0.1830 | 0.7038+ 0.3232+ 0.3080 | 0.7051+ 0.3754+ 0.1557+ 0.1128 | 0.7117+ 0.4513+ 0.1204 |
| $t$ 值 ($\alpha=0.05$) | 12.694 27.1764 | 2.8134 22.7745 9.4655 | 0.8620 21.9511 3.6702 1.0137 | 21.9428 3.7354 2.8646 | 21.9707 3.7727 1.6867 2.0625 | 22.8239 9.4613 2.9306 |

通过实证的结果我们可以发现,模型的整体显著性较强,$R^2$ 以及 $F$ 的值较大,且随着各个解释变量的加入,模型的整体显著性不断加强。关于常数项,当模型中的解释变量较少时,如模型一、二,常数项的 $t$ 值显著,说明模型中可能还未包含所有能影响被解释变量的解释变量。随着解释变量增多,常数项的显著性减弱,并变得不显著,见模型三的结果。当去掉常数项后,见模型四,本来在模型三中 $t$ 值不显著的解释变量 $M1_t$,$t$ 值变大,且模型的整体显著性提高,说明此时常数项的存在干扰了解释变量的解释作用,因此在后面的模型中不再引入常数项。

模型五引入了拍卖公司评级得分指标,模型的整体显著性较模型四有轻微的增加,但是从单个解释变量的 $t$ 值来看,虽然新引入的变量 $S_t$ 的 $t$ 值显著,但是变量 $M1_t$ 的显著性变弱。而从模型六的结果来看,$S_t$ 对模型的整体显著性有一个增强的作用,而比较模型六和模型四,发现 $I_{t-1}$ 的 $t$ 值要大很多。造成这些现象的原因可能有以下几种:①多重共线性的问题。一般导致多重共线性的原因主要是模型中的解释变量存在高度相关关系,例如宏观经济走势指标 $M1_t$ 与国画 400 指数之间可能存在相关性。要减弱多重共线性的影响可以通过删掉不重要的解释变量或者是获取更多的数据等方法来实现。由于本模型所选择的解释变量都比较重要,删除后可能会导致模型设定偏误,因此我们希望等到

以后拍卖市场健全之后,随着有效样本数据的增加,会减弱多重共线性。②拍卖公司信用评级得分的数据不够准确。由于数据不可得,导致只能基于2013年拍卖公司评级得分去粗略地估计以往年份拍卖公司的得分,因此数据上不够准确,可能会影响模型的结果。③重复拍卖的样本数据太少也可能会影响模型的准确性。基于以上分析,模型五应是整体效果最好的模型。

(2)实证结果分析

从整体经济意义上来看,模型中所有解释变量的系数均为正数,可见所有解释变量与齐白石绘画作品最后的成交价格都是同向变动的。上次艺术品拍卖的成交价格是当期拍卖价格的基准线,当它的值越大时,反映出人们对这件艺术品的心理预期价位越高,认为这件艺术品本身的价值也越高,因而对当期价格有正向的作用。狭义货币供给量的值较大,一方面表明我国近期采取宽松的货币政策,此时市场上流通的货币较多,利率会降低,刺激投资,人们的投资偏好增强,对艺术品的需求增加,有助于艺术品拍出高价格;另一方面也容易促成投资者非理性的投资行为,导致艺术品可能拍出高于其本身价值的价格。上期国画400指数值较大,表明国画拍卖市场整体有上涨的走势,整体市场收益率有上升的趋势会吸引更多投资者的目光,对国画作品的追逐容易导致其价格的上涨。拍卖公司信用评级得分较高,一方面表明其市场认可度更高,更容易受到投资者的信任,投资者对该拍卖公司拍卖的作品的价值认可度也更高,投资者更愿意付出高价获得拍品;另一方面表明拍卖公司的综合能力更强,更能不断挖掘出拍品的价值,加之拍卖师具有更加专业的素质能力,易造就高成交价。

从具体各个变量的系数来看,各个系数值代表艺术品拍卖价格的弹性系数。上一次拍卖价格的系数值最大,大于0.7,构成了艺术品当期拍卖价格的基础,表示上一次拍卖价格每变动1%,当期拍卖价格变动0.7%,理论上其对拍卖公司、收藏家、投资者而言最具有参考意义。上期国画400指数的系数值也达到了0.3754,与当期狭义货币供给量(0.1557)、拍卖公司信用评级得分(0.1128)指标一起构成了对艺术品拍卖价格带来影响的外部波动因素,作为艺术品拍卖价格的动态影响因素,三个系数值相加高达0.6439,可见艺术作品在不同的时期很可能会拍出不同的价格,就算在同一个时期,艺术作品在不同的拍卖公司拍出,其最后的成交价格也很可能会不一样。因此,以往只关注静态变量对艺术品拍卖价格的影响这一方向存在明显的漏洞。

不含常数项的定价模型有效性要优于含有常数项的模型,因此最后的实证模型将不含有常数项。以往的艺术品定价模型中均含有常数项,表示当其他解释变量不影响艺术品的价格时,即对艺术品价格的作用为零时,常数项决定了艺术品的一个基准价格。而在本书的定价模型中,所选择的样本数据基于重复交易,都存在上一次拍卖价格记录,其替代了常数项的作用,构成了艺术品拍卖价格的基准。

# 第七章
# 中国艺术品市场泡沫的实证研究

艺术品市场泡沫现象并非只存在于理论假设中,在日本艺术品市场的发展过程中曾真实地发生过。自1985年"广场协议"后,日本经济迎来第二次世界大战后的第二次高速发展时期。日元的迅速升值将大量规避汇率风险的国外资本引入日本国内市场,而日本当局实行的宽松政策更是形成双重刺激,日本国内市场开始出现过剩的流动性。资金的涌入首先带来股票交易市场和土地交易市场中价格的持续上扬,而随着经济的全面泡沫化,艺术品市场的价格也开始被不断地推高,最终艺术品市场也不可避免地成为当时泡沫经济的载体。

日本艺术品市场泡沫最明显的表现为大量天价艺术品的成交。据不完全统计,仅1987年的前8个月,日本从海外购入的画作总价值就高达734亿日元。而在艺术品投机泡沫最严重的1987年至1990年这一期间,日本买家从苏富比和佳士得两家拍卖行购入的艺术品市值总共高达138亿美元左右,以39.8%的购买量超越了仅占25%的美国买家,成为拍卖行最大的买主。所购买艺术品主要包括绘画、版画和雕刻作品。其中相当一部分为毕加索、凡·高、雷诺阿、塞尚以及莫奈等著名画家的作品。这些知名欧洲艺术大师的作品成交价格屡破新高,被视为当时艺术品泡沫不断膨胀的标志。1987年3月10日,凡·高画作《十五朵向日葵》被日本安田水上火灾保险公司的后藤泰男用3 970万美元的天价购入。随后,另一位来自日本静冈县的企业家斋藤了英又掷下翻倍的8 250万美元买进了凡·高的作品《加歇医生像》,并一举创下当时艺术品拍卖的世界纪录。除了有实力的企业家,机构投资者也加入了这一轮投机狂潮。1988年11月28日,日本知名企业三越百货公司用3 580万美元从苏富比拍

卖公司拍下了毕加索的作品《杂技演员与年轻丑角》。莫奈的《睡莲》则被西武百货公司以13亿日元购得。东京都现代美术馆斥巨资购置了大批西方艺术品,其中一幅美国艺术家利希滕斯坦的《戴发带的少女》的成交额就达到6亿日元。

然而从20世纪90年代初期开始,日本国内经济开始出现疲软,实体经济逐渐支撑不了虚拟资本的日渐膨胀,终于在货币政策失误的诱导下出现急转直下。日本艺术品市场泡沫也开始走向破灭,一度火爆的艺术品市场出现明显而迅速的下滑。大量花重金购入的艺术品在财务危机的变现需求下,不得不以极低的价格流回欧美艺术品市场。而很多投机者也在这场艺术品泡沫中大举借入贷款,在泡沫破灭后不得不面临资不抵债的危机,最终遭受巨大的经济损失。

回顾这场已成为历史的艺术品市场泡沫,可以得出不少启示和教训。艺术品市场之所以成为投机资金的一大通道,与人们错误的艺术品投资心理是密不可分的。艺术品投资是一项偏向于长期获利的投资,但当时人们受到乐观预期的影响,只热衷于短期的投机行为,艺术品市场上的天价交易最终成为日本新富阶层争相攀比以及盲目跟风的博傻游戏。其实回头来看,当时买入的很多艺术品在多年后的市场价格仍然超过了买入价。比如,按照今天的标准换算,《加歇医生像》现在的市价为1.395亿美元,比毕加索最贵的成交作品的价格还高;雷诺阿的《红磨坊的舞会》在1990年的成交价为7 810万美元,目前的市价已达1.32亿美元;毕加索的《皮耶瑞特的婚礼》当时的成交价为4 930万美元,现在的市价为8 560万美元;凡·高的《十五朵向日葵》在1987年的成交价为3 970万美元,现在则为7 730万美元。但是当时过度投机的行为已经导致众多投资者无力支撑其继续持有这些艺术品,只能大幅度降价卖出。而且在泡沫化发展到中后期阶段时,由于信息不对称和市场上的过度乐观预期,大量良莠不齐的中低端艺术品也趁机流入市场并被高价购买,这些艺术品即使到了今天,其市场价格也仍然上升不到购买时的高价位。

而艺术品投资观念的误导以及投机氛围的传播,很大程度上源于当时日本国内舆论的鼓吹。当时日本处于经济的新一轮繁荣中,大量资本家成了彼时的日本新富阶层,他们急于通过金钱的挥霍来显示出自身的地位,对各项投资入口都有着盲目而急切的渴望。而当时的日本媒体大肆且过度地宣扬艺术品的投资回报率,并争相报道艺术品市场中的天价成交事件。拍卖行更是为了自身利益刻意地操纵市场导向,一方面积极劝说流动性不足的欧洲资本家增加艺术

品市场的供给,另一方面又通过铺天盖地的宣传攻势诱导日本企业家进入艺术品市场,导致市场投机需求急剧攀升。此外,在这场愈演愈烈的艺术品市场泡沫风波中,银行等金融机构所扮演的角色也同样不容忽视,它们所提供的低门槛、高杠杆借贷让艺术品市场泡沫在资金的支持下一路发展到顶峰。金融机构在泡沫经济中提供的流动性支持使得贷款人大大增加了投资行为的风险偏好,而当艺术品出现贬值时,银行贷款的债务又迫使投资者们不得不低价变卖艺术品以回收资金,在第一时间承担了艺术品泡沫破灭的巨大损失。

## 7.1 中国艺术品市场的泡沫风险分析

### 7.1.1 艺术品市场外部环境

艺术品市场并非一个独立运行的"孤岛",它与外界交换着各种信息,因此艺术品市场上的价格变化以及主流预期导向也会受到政策法规、宏观经济形势、货币政策等多种因素的影响。

近年来,国家出台了一系列的政策来保障艺术品市场的整体发展。例如2009年政府出台了《文化产业振兴规划》,内容主要包含"加快文化产业振兴的重要性紧迫性""指导思想、基本原则和规划目标""重点任务""政策措施"和"保障条件"等五个方面,明确了要降低准入门槛以吸引更多社会资本和外资,增加政府财政投入和税收优惠,重点扶持和培养文化产业市场主体,提高文化产业中的科技含量等,显示了国家对于文化产业的重视和政策倾斜,为文化产业抓住发展机遇扫清了宏观产业政策的障碍,有利于促进起步阶段的艺术品市场进一步走向成熟。而"十二五"规划又特别强调提升文化产业核心竞争力的重要性,积极引导下一阶段我国文化产业向着专业化和精细化方向深入发展。在"十二五"规划的指导下,文化部、文物局等相关部门进一步出台了一系列详细的政府政策和行业规范,以保障我国文化市场合理健康的发展方向。

2016年颁布的《中共中央关于制定国民经济和社会发展第十三个五年规划的建议》中重申,到2020年"文化产业成为国民经济支柱性产业",表明中央在"十三五"时期大力推进文化产业发展、实现文化产业发展目标的决心和信心。"十三五"是文化产业发展新的历史机遇期,且呈现出诸多新的发展趋势。抓住机遇、把握趋势、依照中央顶层规划、结合自身发展实际适时调整发展策略,对

于推动文化产业提质提效、变革升级具有重要的意义。

2017年4月文化部正式颁布《文化部"十三五"时期文化产业发展规划》（以下简称《规划》）。《规划》明确了"十三五"时期中国文化产业发展的总体要求、主要任务、重点行业和保障措施，并以8个专栏列出22项重大工程和项目，着力增强可操作性，是指导"十三五"时期文化系统文化产业工作的总体规划。

部分政策文件的内容见表7-1。

表7-1 中国政府关于文化产业发展的部分政策一览表

| 颁布部门 | 政策名称 | 主要内容 |
| --- | --- | --- |
| 文化部 | 《文化市场综合行政执法管理办法》 | 规定文化市场综合行政执法的定义、文化市场综合行政执法机构的职责和执法人员的条件、执法工作应遵守的程序、执法监督的内容和方式、追责条款 |
| 文化部 | 《文化部"十二五"时期文化产业倍增计划》 | 明确"十二五"时期文化系统文化产业的指导思想、发展思路、发展目标、主要任务、重点行业和保障措施 |
| 文化部 | 《文化部"十二五"时期文化改革发展规划》 | 规定了指导思想、方针原则、发展目标和主要指标；明确了加强文化产品创作生产的引导、加快构建公共文化服务体系、完善文化市场监管体系、加强文化人才队伍建设等工作重点和具体措施 |
| 国家文物局 | 《关于进一步做好文物拍卖标的审核工作的意见》 | 强调加强文物鉴定管理，规范文物市场监管，引导公众树立正确的文物收藏观念 |
| 文化部 | 《文化部关于鼓励和引导民间资本进入文化领域的实施意见》 | 鼓励和支持民间资本以投资、控股、参股、并购、重组、项目合作等多种方式，积极参与国有文艺院团转企改制。建立健全多元化、多层次、多渠道的文化产业投融资体系 |
| 文化部 | 《文化部"十三五"时期文化产业发展规划》 | 明确了"十三五"时期中国文化产业发展的总体要求、主要任务、重点行业和保障措施，并以8个专栏列出22项重大工程和项目 |

资料来源：作者整理。

宏观经济形势也与艺术品市场的走向存在着紧密的联系，两者通常表现出一致的发展趋势。国际文化产业发展的经验认为，当人均GDP达到1 000美元时，艺术品市场才刚刚进入起步期；当人均GDP达到3 000—4 000美元时，艺术

品市场就会进入快速发展期。而近年来中国GDP的逐年增长（见图7-1）也让中国艺术品市场全面启动并开始迅速发展。这是因为宏观经济的高速发展使得我国国民收入水平不断提高，突破了临界点，使得人们对艺术品这一高价商品的消费及投资需求开始显现，并随着收入的提高逐渐加大。另外，社会累积财富的增加也培养出了一批经济实力雄厚的富裕阶级，《纽约时报》显示中国平均每年大约新增20多位亿万富翁。他们中已有一部分注意到艺术品的高投资回报率，并成为艺术品市场初期的优质客源。然而国内富裕群体中投资于艺术品的比例仍远远低于国外90%左右的水平，仅为5%—10%，这也间接说明了我国艺术品市场存在着巨大的发展潜力。随着艺术品投资理念的逐渐推广，中国艺术品市场的潜在需求将进一步得到释放，艺术品的升值空间也将得到更好的体现。

**图7-1　2012—2018年中国GDP年度变化情况**

数据来源：国家统计局。

此外，为缓解金融危机对市场的冲击，保证经济的持续增长，中国从2009年起实行了宽松的货币政策，信贷资金的大量投放使得市场流动性充足。对人民币升值和加息的预期使得投资者们急于在市场中寻找套利机会，国内投资资金增加，国外"热钱"大量涌入。而吸纳资金的两大传统资本市场——股市和房市，目前都处于深度的调整阶段：股市的表现不稳定使得市场的不确定性和投资风险加剧；而房市价格的大幅上扬也受到宏观调控政策的限制。两大市场的

挤出效应使得艺术品投资作为"第三极"的功能开始凸显,艺术品作为一种替代品能在通胀压力下满足人们对财富保值增值的需求,因此逐渐被更多的投资者所接受。他们将手中的闲置资金以更大的比例投向艺术品市场,从其他资本市场抽出的过剩流动性在利益的驱动下,也被转而注入了艺术品市场。正是充足的资金供给(图7-2)为艺术品拍卖的"天价时代"和艺术品证券化提供了现实条件。

图7-2　2012—2018年中国货币供应量M1变化情况

数据来源:国家统计局。

综上所述,在宏观层面,有国家大力发展文化产业的政策作支撑,而我国经济实力的迅速增长又使得国民收入大幅增长,加上充足的货币供应量,为艺术品市场的发展提供了强大的助力。在外部条件的推动下,艺术品投资的需求正在稳步形成,势必带动艺术品市场在一段时间内持续发展。

宏观经济基础在一定程度上决定着艺术品价值基本面的好坏,也因此影响着基于基本面的投资者预期。目前国内的外部环境使得艺术品投资的发展趋势被普遍看好,艺术品市场也因此出现了最新一轮的价格上涨,并形成了乐观积极的普遍市场预期。投资者们相信在未来较长的一段时间内,基本面不会发生根本性的变化,因此认为艺术品市场上的价格上涨仍将持续地发生。这种基于基本面的预期在初期阶段是理性的,而艺术品"过热"现象在一定范围内对整个艺术品市场的发展具有促进作用,但是随着价格上升过程的持续,如果没有进行合理有效的调控,非理性行为以及市场不良机制会不断地扭曲和放大这

种繁荣现象,从而催生出艺术品市场泡沫。因此,在艺术品市场泡沫的运行机理中,看似良好的外部形势有时也恰好扮演着诱因和导火索的角色。而且,外部环境并非一成不变,以宏观经济形势为例,它就一直处于循环反复的周期运动中,不可能永远处于繁荣的阶段。一旦外部环境的构成因素出现反向变动,势必会造成艺术品市场表现的剧变,引发泡沫破灭的危机。也就是说,外部条件与市场的联动性为艺术品泡沫的形成提供外生的驱动力量,也在一定程度上决定了泡沫的不可持续性和危害性。在前文所述的日本20世纪90年代艺术品泡沫案例中,艺术品市场泡沫正是由日本经济迅速发展、新富阶层出现以及市场流动性过剩等外部因素所引发的,而这种情形多少与我国当下的艺术品市场具有类似性,因此,尽管我国艺术品市场的外部形势良好,但是从另一方面来看,也存在着产生泡沫的隐患。

### 7.1.2 艺术品市场流通渠道

艺术品生产者、中介及需求者共同构成了艺术品市场的三大主体。其中,生产者首先创造出艺术品的原始价值,而后通过中介进入市场流通环节,实现艺术品的增值和定价,最终流向末端的需求者并退出市场,从生产者流向末端的消费者即为一个完整的艺术品流通过程(图7-3)。

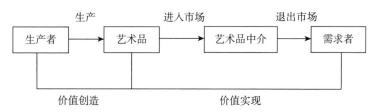

**图7-3 艺术品价值创造与实现流程图**

如表7-2所示,通常所说的艺术品市场就在生产者和需求者之间发挥着中介的作用。一般认为,成熟的艺术品市场应由三个层级构成:一级市场又称初级市场,是最为基础的市场,主要由画廊构成;二级市场则主要由我们熟知的各大拍卖行组成;三级市场是指艺术品金融化产品交易的场外市场。二级市场和三级市场统称为高级市场,其凭借供求信息汇聚的优势,进行艺术品价值发现和资源配置。

表 7-2　艺术品市场的多层级结构

| 多层级结构 | 重要组成部分 |
| --- | --- |
| 生产者 | 艺术家 |
| 艺术品中介 | 一级市场:画廊、艺术品博览会<br>二级市场:拍卖公司<br>三级市场:场外交易市场 |
| 需求者 | 消费性买家、投资性买家及投机性买家 |

初级市场和高级市场在具体的功能定位上体现出差异和互补。高级市场通过供需信息的集中汇聚,为稀缺的艺术品实现其最大价值而提供更为合理全面的定价机制,而初级市场则是艺术品增值的主要实现平台,艺术品投资价值的实现需要依托于画廊的经营活动。一方面,画廊具有对艺术流行风尚的敏感性和前瞻性,能挖掘出真正具备升值潜力的艺术家和艺术作品,为拍卖会和艺术品金融化设置合理的门槛,起到把关的作用,使得进入高级市场流通的艺术品都是经过筛选后留下的艺术精品;另一方面,画廊注重长期投资和运作,而不是现买现卖的短期经营,体现出一种真正的艺术品投资理念,而不是基于短视的投资炒作,能为艺术品市场的长远发展奠定坚实的基础。画廊与艺术家签订合约并定好利益分配比例,在此基础上开展博览会等经营活动,扩大艺术家的名声和影响力。随着艺术家的创作水平被肯定,其作品的价格也由于价值回归效应而出现合理的上升,艺术品的增值最终得以实现。因此,如果不是已经得到普遍认可的艺术名作,即使越过初级市场进入了高级市场,也不应该脱离画廊的经营活动。拍卖行、艺术品基金等高级市场的主体应积极寻求和初级市场的对接,通过和画廊的洽谈与合作,为艺术品投资的预期收益提供真实合理的源头。画廊体系的基本运作模式详见表 7-3。

表 7-3　画廊体系的基本运作模式

| 基本模式 | 主要经营方式 |
| --- | --- |
| 传统意义上的商业画廊 | 第一类:通过举办艺术家的展览来代理艺术家 |
| | 第二类:不代理艺术家,只销售作品 |

（续表）

| 基本模式 | 主要经营方式 |
| --- | --- |
| 现代商业模式的画廊 | 第一类：签约、包装、推出艺术家，经营原作 |
|  | 第二类：除经销原作，还经营印刷品、画框等业务 |
|  | 第三类：除经营原作、印刷品、画框，兼做工艺品、家具、古玩生意 |
|  | 第四类：兼做画廊基金会，为画廊运作提供资金保证，确保画廊持续不断地走向国际性发展 |

在我国的艺术品市场上，初级市场的作用长期以来受到忽视，画廊的作用不断地被弱化。究其原因，有以下两点：一是画廊的定位模糊，缺乏具备艺术眼光及品味的经营者，经营水平和专业化程度与国外画廊相比相差甚远，尚未形成完善的营销和运作机制，经营方式仅停留在寄售作品的初级阶段，核心的宣传与推广活动却不成规模。二是拍卖行和文交所等高级市场的强势发展，使其占据了艺术品流通环节的主体地位，并开始不满足于高端艺术品市场的功能定位，继而通过开展小型拍卖会或降低艺术品金融化门槛等方式，"抢夺"中低价的艺术品市场。而高级市场在资金背景和专业人才等方面的先天优势也使得艺术家们绕开画廊，以更低的成本直接将作品投放进高级市场。高级市场对低级市场的侵占，使得本就先天不足的画廊更加陷入被"架空"的尴尬境地。

然而初级市场是高级市场的基础，离开了初级市场的支撑，艺术品市场上的价格就很容易体现出一种非理性的"虚高"。不经过画廊的筛选机制，中低端的艺术品也得以进入高级市场流通和交易，甚至由于艺术精品所拍出的天价拉高了整个拍卖市场的平均价格，使得中低端的艺术品成为泡沫的载体。而脱离了画廊的展览会等经营活动，高级市场上进行投资的人们无法获得真实的增值利益，而仅能通过买卖差价获取短期的投机成果。没有未来预期现金流的支撑，市场上投机氛围盛行，艺术品投资很容易演变成为一场"击鼓传花"的博傻游戏。

除了在增值渠道受阻，艺术品在最终的退出市场环节上也存在问题。艺术品市场中处于流通末端的需求方可以分为消费性买家、投资性买家和投机性买家。消费性买家通常指为了满足收藏、装饰等自用性需求而购买艺术品的买家，既包括个人，也包括博物馆、美术馆等机构；投资性买家是指长期持有艺术品，通过价值的升值而获利的买家；而投机性买家则是特指那些买卖时间间隔

很短、纯粹为了获取买卖差价的市场参与者。一般地,消费性买家和投资性买家能为艺术品提供正常的退市渠道,而投机性买家只是让艺术品在短期退出之后又重新流回市场,并不能减少一段时间内艺术品市场的流通量,因此不能被看作流通环节的真正终止。但是就我国艺术品市场目前的情况来看,我国大众的文化素养和艺术鉴赏水平均有待长时间的培养,文化产业的整合规划也处在长期推进的阶段,艺术品的投资理念虽已有一定程度的普及,但真正了解艺术品价值并有能力进行长期投资的买家仍然不多。而流动性的充裕将"热钱"带入了艺术品市场,也导致投机性买家在市场中占据了很大的比例。在这种情形下,艺术品缺乏正常的长期流出通道,艺术品最终价值的实现受阻。大量艺术品在短暂的退出后又很快流回市场,特别是高级市场,造成高级市场被鱼龙混杂、良莠不齐的艺术品所充斥,再加上"赝品"泛滥、鉴定评估难等一系列问题,很容易使刚刚开始起步的艺术品市场呈现出混乱的局面。而混乱中如果有庄家为了获取自身的利益,有心操纵市场,过度炒作艺术品,那么就会造成艺术品市场泡沫。没有最终需求支持的投机性需求如同"空中楼阁",导致艺术品市场的虚假繁荣,其实际上脆弱而敏感,一旦受到外部条件的冲击就会崩溃,容易引发整个艺术品市场的危机。

### 7.1.3 艺术品市场交易秩序

非理性的心理预期和投机行为都需要现实的市场来作为其催生泡沫的温床。对于井然有序的市场而言,这些因素可能在初期就会无所遁形,被市场这只无形的手制约,继而在市场机制的有效运作下被消灭殆尽。而我国当下的艺术品市场却存在着交易秩序紊乱的问题,造成了我国的艺术品市场缺乏有效性。这无疑会为艺术品市场泡沫提供可乘之机,间接地增大了市场价格非理性大幅上涨的风险。

首先,在艺术品流通量最大的二级市场上,"拍假"现象严重。拍假是指拍卖行将赝品上拍,以冒充名作真迹欺瞒竞拍者。在我国的艺术品拍卖历史中,曾出现多次拍假风波。2003 年画家卢平以上拍赝品画作《摇篮小曲》为由将太平洋国际拍卖公司告上法庭。2006 年荣宝斋被画家韩美林指控拍卖赝品画作,侵犯作者名誉。2007 年,北京保利也因拍卖仿品《打水姑娘》陷入被控告的风波。2008 年,德翰置业集团有限公司和中贸圣佳国际拍卖有限公司因 17 幅藏品的真伪问题打起了官司。同年,上海收藏家苏敏罗女士以 253 万元购入的吴

冠中画作《池塘》被画家本人指认为赝品。发生拍假现象的一部分原因是造假和售假风气的盛行,而拍卖行对于赝品的放任,甚至与卖家串通的刻意行为则是拍假现象泛滥的最主要原因。虽然长期来看,拍卖公司的拍假行为会对其业界声誉造成损失,但由于鉴定评估体系的不健全,买家未必能察觉出拍品的真假。即使在成交后发现了,根据拍卖行业的国际惯例,拍卖行可以引用对于拍品真伪不作担保的"霸王条款",免除退货的责任。因此在损失风险得以转嫁以及巨额利润的激励下,拍卖行就不免会做出不诚信的行为。

真假问题是艺术品定价的基础,如果一件艺术品本身就为赝品,那么它对于艺术品的市场定价就没有任何参考价值。然而这些不该作为定价基准的赝品却在拍假的情况下形成了真实的市场交易记录,成为其他艺术品售前估价时的比照,因此就会打乱合理有序的市场价格体系,造成艺术品真实价值与其市场价格的严重不对应。而在信息不对称的情况下,赝品甚至可能因为能让拍卖行和卖家获取巨额的利润,反而将真品挤出艺术品市场,形成逆向选择和"柠檬市场"。而投机者们基于赝品所做的投机炒作行为,使得原本价值低下、处于市场底端的赝品反而产生价格上的"虚高","寄生"在赝品中的泡沫通常会比艺术真品所蕴含的泡沫程度更深,破灭的风险也更大。因为艺术真品中的泡沫虽然有非理性的成分,但至少是一种基于真实艺术品价值的偏离,但赝品所隐含的泡沫却连基本的价值基础都缺乏。假设一幅真品的价格为30万元,在投机者的炒作下,价格短期内大幅上升至50万元,那么根据泡沫的定义,泡沫部分为两者之间的差,即为20万元;但如果这只是一幅赝品,却被当成真品拍卖出50万元的价格,那么由于赝品的价值非常低,真实价值微不足道,这50万元的价格基本上都是泡沫的成分。因此,拍假会加重艺术品市场的泡沫化程度,在艺术品市场泡沫形成机制中充当放大和扭曲的作用。

其次,"假拍"行为也在我国艺术品市场中广泛存在。假拍是指拍卖公司事先"做局",安排人员进入拍场一起参与竞拍,鼓励买家不断加高竞拍价格从而最大限度地提升上拍藏品的成交价。假拍的方式也分好几种,有拍卖公司内部人员进行竞拍的,也有卖家串通一气互相叫价的。假拍行为造成艺术品价格非理性正向偏离的过程大致如下:拍卖公司安排"托儿"进场,在起拍后开始相互叫价,形成一种高价位被市场普遍认可的表象,同时竞相叫价也会给参与拍卖的投资者带来直接的感官刺激,使得投资者形成此项艺术品非常热门抢手的错觉,在"羊群效应"的作用下,投资者很可能采取他所认为的从众行为,即以高价

拍下这件"热门"的艺术品。即使这次拍卖没有投资者中标,拍卖行也可以采取另一种策略,即让"托儿"以高价回购这件艺术品,形成高价成交的市场记录,因而在下次拍卖会就有了前次拍卖记录作为价格的参照,加上新闻媒体对拍卖会盛况的争相报道以及拍卖公司轮番的宣传攻势,艺术品当前的市场价位就被人为地刻意拉高了。而除了试图谋取暴利的拍卖公司,有时卖家也会主动地加入"做局"。他们中的有些人出于"洗钱"的不正当目的,试图通过一张真实合法、公开透明的拍卖证书来改变非法所得艺术品的法律性质。另一些则是为了在将来转手时卖出高价而借拍卖行进行自卖自买的炒作。不管是出于何种原因的"假拍",其影响都是趋于一致的,即艺术品的市场价格被人为地抬高,而这种抬高往往又是为了使拍卖行或者卖家下一次以更高的价格出手,形成价格接连上升的连锁反应。如果说"拍假"对应于艺术品本身的虚假,那么"假拍"则对应于艺术品交易的虚假,无论是哪种意义上的伪造,都能增加艺术品市场泡沫的成分,形成艺术品价格非理性上涨的投机市场。

再次,创新的艺术品份额化交易市场尚未成熟,加大了艺术品市场价格的整体波动。艺术品份额化交易又被称作"艺术品股票",是指将标的艺术品的所有权拆分成价值相等的若干份额,投资者可通过购买"份额",获得艺术品价格上升带来的收益并承担相应的价格下跌风险的投资模式。2011年1月,天津文交所首开中国艺术品份额化交易先河,首批艺术品份额交易产品《黄河咆哮》和《燕塞秋》的发行价均为每份1元人民币,分别发行了600万份和500万份,在推出后的一个多月内出现了1 716%和1 705%的暴涨局势,后来不得不对其进行特殊停盘,而在复牌后又马上暴跌至低位。其后推出的8个艺术品份额也全在连续七天日涨幅达到377%以后出现狂跌,导致文交所在2011年3月27日宣布推迟开户。这种新颖的投资方式掀起了国内市场上又一轮艺术品投资热潮,但是暴涨暴跌的市场表现也让艺术品市场饱受泡沫横生的质疑和诟病。不论艺术品份额化交易的剧烈价格变动能否被视作是艺术品市场泡沫的现实例证,但它确实反映出这一新兴艺术品市场存在着机制设计、市场规则等方面的漏洞,容易为大量投机行为提供市场敞口,潜在地增加艺术品市场泡沫生成的风险。例如,天津文交所在份额化交易开展初期设定的投资者门槛过低,凡是在招商银行的每日资产超过5万元的金卡客户均可入市参与交易。这项规则无法通过高额成本对入市者进行初步筛选,使得大量缺乏正确艺术品投资理念的投机者短时间内迅速涌入市场,造成开盘就一路暴涨的疯狂局面。而T+0的

交易间隔规定让买入艺术品份额的炒家当天就能实现转手,频繁的短期交易造成交易量的虚高,形成市场交易活跃的假象,加重了市场的信息不对称程度和投资者非理性的心理预期,同时也使有心操纵市场的"庄家"降低了被套牢的风险,为其提供了操作上的极大便利。此外,初期份额化交易的最大缺陷来自分红以及退市机制的欠缺,使得艺术品份额持有人无法分享艺术品标的物的升值利益,仅能通过买卖差价获取短期的资本利得,艺术品份额化交易市场也由此与传统的艺术品市场分离,沦为基于虚拟交易的纯粹的投机市场。而此时即使艺术品价格的上升部分存在理性预期的支持,也会由于没有最终的消费者埋单,变成停留在表面、难以实现的价格泡沫。

2011年11月,在国务院出台《关于清理整顿各类交易场所切实防范金融风险的决定》("38号令")后,乱象丛生的艺术品份额化交易市场才开始走上良性发展轨道。现在国内仍然保留的艺术品份额化交易场所有四家:天津文化艺术品交易所、泰山文化艺术品交易所、郑州文化艺术品交易所以及香港国际艺术品交易中心。这些文交所在意识到份额化交易存在的问题后,改进了初期的市场交易机制,使其更趋于合理和现实,如郑州文交所推出的"T+5"规则,天津文交所采取的要约交易、要约收购两种退市制度以及香港国际艺术品交易中心基于艺术品经营收益所制定的分红规则等。

艺术品份额化交易是艺术品金融化的一种,代表着艺术品市场未来的发展方向,其发展潜力是不可否认的。因为国家政策的有关规定,目前艺术品份额化市场暂时处于冷却的阶段,但在未来一定会再次成为艺术品投资大众化的实现途径。除了艺术品份额化交易规则的不恰当容易加剧市场投机程度、引致艺术品市场泡沫生成,艺术品份额化交易市场的本质特征也同样暗藏着催生泡沫的风险。从根本上来说,它与资本市场实现直接的对接,因此它对于资金的敏感程度要高于传统的艺术品市场,更容易受到流动性的冲击,在经济上行期间难免遭遇"水涨船高"的考验,而其他市场的经济泡沫也容易通过各种连接渠道涌入这一市场,因此在成熟的艺术品市场中,艺术品份额化交易市场很可能成为艺术品市场泡沫最早产生的场所。而艺术品份额化交易市场作为高级市场,对一级市场和二级市场具有反馈的效应,可以通过价格的反馈机制将泡沫传递到画廊和拍卖行所在的更低级的市场,形成由上至下的传染路线,引发整个艺术品市场的泡沫化,如图7-4所示。

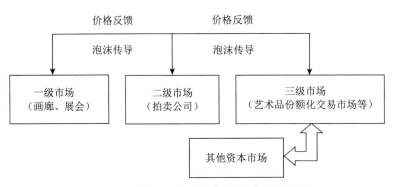

图 7-4　艺术品三级市场间的泡沫传导路线

综上所述,中国艺术品市场蕴含着不容忽视的泡沫风险。良好的外部条件为艺术品市场正向预期的形成提供了外生的动力,而艺术品自身的属性以及投资者的非理性心理和投机行为又产生内在的动力,在内外因素的共同作用下,艺术品的市场价格很容易产生正向的运动,此时价格上升的艺术品市场又因为缺乏畅通的流通渠道,无法让升值的艺术品通过退出机制退出市场,只能大量滞留在市场中被反复地交易,艺术品市场的"假拍""拍假"等问题和以份额化交易为代表的艺术品金融化的不成熟,又使得投机行为不仅无法得到控制和遏止,反而愈演愈烈,容易造成市场价格在人为操纵下进一步地攀升,从而生成不断膨胀的艺术品市场泡沫。

## 7.2　艺术品份额化交易市场泡沫的实证研究

艺术品份额化交易是传统艺术品市场金融化后的产物。从 2011 年 1 月天津文交所首次推出《黄河咆哮》和《燕塞秋》这两个份额化交易品种以来,陆续又有更多的交易品种在各大文交所上市,标的物既包括最为常见的书画类作品,也不乏玉器类和苏绣类等其他类型的艺术品。截止到 2013 年 4 月,在天津文交所进行交易的艺术品份额化品种仍然有 20 个。这一市场曾在 2011 年一度受到投资者的狂热追捧,达到空前火爆的局面,但也引发了不少学者对其泡沫化的质疑。作者将在这一节中通过实证检验的方法,详细探讨艺术品份额化交易市场上局部泡沫的存在性问题。

## 7.2.1 统计检验

（1）统计检验方法

统计检验方法认为,如果存在投机泡沫,那么收益率序列的偏度和峰度等会呈现出非正常的统计特征。

首先,泡沫产生时的收益率序列会表现出厚尾的特征。当泡沫增长时会出现正的超常收益,而负的超常收益则对应于泡沫破裂的发生。因此,可以通过超常收益分布与尖峰形状间的比对来判断泡沫的存在性。一般将正态分布峰度系数的评判标准设定为3,当所检验的收益率的峰度系数显著大于3时,则接受存在投机泡沫的结论。

其次,通过对收益率序列进行偏度检验也能在一定程度上识别泡沫。收益率偏度系数的正负性对应于样本在均值两侧的不同分布状况,偏度系数为0意味着收益率为标准的正态分布。对于存在一定泡沫的资产,均值的偏离使得价格序列分布呈现出两侧不对称的特征,即会出现负的偏斜分布。

（2）数据选取

在进行统计检验前,作者首先对天津文交所上市的交易品种进行筛选,最终选取了《黄河咆哮》《燕塞秋》以及天艺综指。《黄河咆哮》和《燕塞秋》是天津文交所最早上市,也最为引发争议的两大交易品种,对它们的历史成交数据进行计量分析具有一定的代表性。而天艺综指是根据在天津文交所上市的20个不同份额化交易品种的交易情况,进行综合统计得出的市场指数,能为研究提供一个较为全面的参考。和股票市场相类似,艺术品份额化交易在市场上每天都会生成开盘价、最高价、最低价和收盘价四个种类的数据。考虑到收盘价能较为真实准确地反映出市场上供求双方博弈的结果,而日度数据能最大限度地满足样本容量要求,因此选取收盘价的日度数据进行收益率的计算,并同时采用名义收益率和超常收益率作为双重指标。

在样本区间的选择上,对于《黄河咆哮》和《燕塞秋》,作者选取了2011年1月26日上市以来一直到2014年3月28日的全部交易数据,而天艺综指是2011年11月15日才开始统计并公布的,因此相应的样本区间为2011年11月15日至2014年3月28日。数据均来自天津文交所官方网站。

(3) 实证检验结果

表 7-4 给出了《黄河咆哮》《燕塞秋》和天艺综指的日收益数据统计检验结果。

表 7-4　2011—2014 年日收益率各项统计指标

| | 名义收益率 | | | 超常收益率 | | |
|---|---|---|---|---|---|---|
| | 《黄河咆哮》 | 《燕塞秋》 | 天艺综指 | 《黄河咆哮》 | 《燕塞秋》 | 天艺综指 |
| 均　值 | 0.001820 | 0.000355 | −0.000128 | 0.000859 | 4.12E−05 | −8.09E−05 |
| 中位数 | 0.000000 | 0.000000 | −3.65E−05 | 0.000000 | 0.000000 | −6.30E−05 |
| 最大值 | 0.150943 | 0.151832 | 0.036185 | 0.213010 | 0.208034 | 0.039829 |
| 最小值 | −0.149933 | −0.149660 | −0.042877 | −0.212785 | −0.203710 | −0.045000 |
| 标准差 | 0.037712 | 0.036695 | 0.011256 | 0.033830 | 0.033399 | 0.010852 |
| 偏　度 | 0.820303 | 1.042953 | −0.147788 | 0.069004 | 0.232419 | −0.136845 |
| 峰　度 | 7.485628 | 8.427231 | 4.046364 | 9.069805 | 9.208666 | 4.001688 |

从表 7-4 的统计结果可以看出，三个收益率序列的峰度都大于 3，呈现出投机泡沫的尖峰特征。而关于偏度的检验则存在差别：其中，天艺综指收益率序列的偏度系数为负，和投机泡沫负偏的特征相符；但《黄河咆哮》和《燕塞秋》的正常和超常收益率序列的偏度均为正，与投机泡沫的统计特征不一致。

### 7.2.2　动态自回归方法检验

(1) 动态自回归方法

动态自回归方法最早由国内学者周爱民(1998)提出，用以检验股票市场泡沫是否存在。模型首先设定了检验方程：

$$P_t = \lambda P_{t-1} + e_t$$

其中，$P_t$ 为股票价格，$\lambda$ 是股票价格滞后一期的自回归系数，$e_t$ 为服从白噪声过程的随机扰动项。

对泡沫的检验实际就是对自回归方程中参数 $\lambda$ 的检验。如果 $\lambda$ 在一定的临界水平下显著地不为 1，则表明前后两期的价格水平发生了较大幅度的变化。当 $\lambda$ 显著大于 1 时，股市存在泡沫；当 $\lambda$ 小于 1 时，股市存在黑子。

随后,为了进一步区分泡沫中的理性成分和非理性成分,戴晓凤和邹伟(2005)对动态自回归方法进行了补充性的研究,提出通过检验泡沫序列的平稳性来判断泡沫是否属于理性范畴。若泡沫序列是平稳序列,则表明市场运行趋于理性;反之,若泡沫序列非平稳,则说明市场存在着非理性泡沫。

这一方法对于艺术品市场也同样适用,因为对于任一资本市场,如果 $\lambda > 1$ 在一定时间内持续地存在,则价格序列会表现出不断发散的特征,也就说明当期的市场很可能存在不断膨胀的泡沫。动态自回归计算所依据的动态数据时间跨度在一定程度上会影响得出的泡沫强度,通常来说,所依据的数据时间跨度越长,检验出泡沫的可能性越低,这很可能是因为从长期来看,任何泡沫都不能永久性地存在。考虑到样本容量的大小和结果的适用性,我们将动态数据时间跨度选为30天。

(2) 数据选取

市场指数能较为准确地反映整个市场的综合走势,可以排除单个艺术品异常波动、临时停牌、零交易等特殊情况的干扰,对于市场指数所做的自回归检验通常更具有说服力,因此作者主要选取天津文交所的市场指数——天艺综指自公开发布以来的日收盘价数据,所对应的样本区间为2011年11月15日—2014年3月28日。但为了弥补2011年11月15日之前指数数据的空缺,本书仍旧在2011年1月26日至2011年11月15日这一区间,选取《黄河咆哮》和《燕塞秋》的日收盘数据进行对比研究。考虑到取对数的方法并不会影响数据原本的经济意义,因此作者将三个交易品种的原始日收盘价序列均作对数处理,即相应的动态自回归模型变为:

$$\ln P_t = \lambda \ln P_{t-1} + e_t$$

(3) 实证检验结果

① 2011年11月15日后的泡沫检验

作者首先对天艺综指的日收盘价对数序列进行30日动态自回归,得到 $\lambda$ 序列,然后绘制 $\lambda - 1$ 的时间序列图,如图7-5所示。横轴代表数据点对应日期的自然排序号,纵轴代表 $\lambda - 1$ 偏离0轴的距离,也可以代表这一时点天津文交所艺术品份额化交易市场的泡沫水平。为了与同一时期的市场走势进行对比,作者根据日收盘价同时绘制了天艺综指的日数据图,如图7-6所示。

图 7-5　2011.11.15—2014.3.28 天艺综指 30 日 $\lambda-1$ 时间序列图

图 7-6　2011.11.15—2014.3.28 天艺综指日数据图

由图 7-6 可以看出,天津文交所的份额化交易市场在 2011 年 11 月 15 日到 2014 年 4 月 28 日之间,除了最开始的一周时间内出现大幅波动,存在明显的泡沫和黑子,其他区间段均再未出现特别显著的泡沫或黑子趋势。这很可能与 2011 年 11 月 24 日国务院发布了整顿文交所的"38 号令"有着密切的联系。"38 号令"在很大程度上规范了文交所的艺术品份额化交易市场,有效地减少了投机、炒作、操纵市场等非理性行为,抑制了艺术品份额化交易市场泡沫的生成。

而对比图 7-5 和 7-6 可以发现:艺术品份额化交易市场泡沫和天艺综指日

收盘价的变动趋势基本保持一致。当泡沫相对较大时,这一时点的天艺综指收盘价也出现攀升;当泡沫显现负向趋势时,天艺综指收盘价通常也随之下跌。这在一定程度上说明了价格的上升和下降都会受到泡沫的推动,影响泡沫的相关因素也会对最终的市场价格产生影响。

为了论证泡沫大小在各个年份是否存在差异,作者根据已得出的 $\lambda-1$ 序列,分别计算统计了 2011、2012、2013 和 2014 这四年的日均泡沫值和年累计泡沫值(如表 7-5 所示),抵消值与绝对值的区别在于正值代表的泡沫和负值代表的黑子是相互抵消还是累计叠加。此外,作者还对每一年度的天艺综指收盘价对数序列建立了自回归方程,得出每一年的 $\lambda$ 值,结果显示在表 7-6 中。

表 7-5 天艺综指年度泡沫状况

| 年份 | 天艺综指 | | | |
|---|---|---|---|---|
| | 日均泡沫 | | 年累计泡沫 | |
| | 绝对值 | 抵消值 | 绝对值 | 抵消值 |
| 2011 年 | 0.2225 | −0.1009 | 7.1213 | −3.2301 |
| 2012 年 | 0.0685 | −0.0668 | 16.6412 | −16.2412 |
| 2013 年 | 0.0661 | −0.0568 | 15.7254 | −13.5120 |
| 2014 年 | 0.0275 | −0.0126 | 1.5696 | −0.7188 |

表 7-6 天艺综指年度自回归系数

| 年份 | 2011—2014 年 | 2011 年 | 2012 年 | 2013 年 | 2014 年 |
|---|---|---|---|---|---|
| $\lambda$ 值 | 1.0000 | 0.9988 | 1.0000 | 1.0000 | 1.0005 |

表 7-5 统计结果得出的结论与 $\lambda-1$ 序列图显示的结果一致。2011 年的日均泡沫的绝对值和抵消值均大于其后的年份,说明 2011 年价格的泡沫成分比例比较大,之后年度所对应的泡沫化趋势显著减小。同时从抵消值和绝对值的对比可以看出,天艺综指的泡沫序列在四个年度里的负向趋势都要超出正向趋势,这说明艺术品份额化交易市场中的黑子现象比泡沫现象更为严重,体现了新兴资本市场遭遇政策变动后长时间难以恢复的脆弱性。而年累计泡沫的差异源自各个年份的统计区间段不相同,2011 年是从天艺综指公开发布的 11 月 15 号之后开始统计,而 2014 年也截止到 3 月 28 日,只有 2012 年和 2013 年的

统计区间为全年,而这两年的年累计泡沫值未表现出明显差异。

从表 7-6 给出的结果来看,四年的自回归系数均未显著大于或者小于 1,这也论证了自回归所选择的时间区间越长,检测出泡沫的可能性越小,因此即使在存在泡沫的 2011 年,自回归系数也未超出临界水平。

为了进一步区分泡沫序列的理性成分和非理性成分,作者接着对泡沫序列进行了整体和分年度的单位根检验(见表 7-7)。2011—2014 年,整体的泡沫序列表现出平稳性;而从局部来看,除 2011 年泡沫序列平稳以外,在其他三个年度,泡沫序列均呈现出非平稳的特征。这说明虽然这三年内的泡沫水平并未明显超标,但是可能仍然暗含着非理性的成分。

表 7-7 分年度泡沫序列平稳性检验

| 2011—2014 年 | | 2011 年 | | 2012 年 | | 2013 年 | | 2014 年 | |
| --- | --- | --- | --- | --- | --- | --- | --- | --- | --- |
| $t$ 值 | −20.608 | $t$ 值 | −4.2732 | $t$ 值 | −3.1803 | $t$ 值 | −2.7051 | $t$ 值 | −0.5243 |
| $p$ 值 | 0.0000 | $p$ 值 | 0.0025 | $p$ 值 | 0.0224 | $p$ 值 | 0.0746 | $p$ 值 | 0.8772 |

② 2011 年 11 月 15 日前的泡沫检验

为了考察天津文交所艺术品份额化交易市场在天艺综指推出前的市场泡沫状况,作者选取了《黄河咆哮》和《燕塞秋》这两大最早上市的交易品种,进行日收盘价对数序列的 30 天动态自回归检验,得出了相应的 $\lambda-1$ 序列,并列出了日收盘价数据图作为对比,如图 7-7 至图 7-10 所示,其中横坐标代表数据点对应日期的自然排序号,纵坐标代表 $\lambda-1$ 偏离 0 轴的距离。

图 7-7 2011.1.26—2011.11.15《黄河咆哮》30 日 $\lambda-1$ 时间序列图

图 7-8　2011.1.26—2011.11.15《黄河咆哮》日数据图

图 7-9　2011.1.26—2011.11.15《燕塞秋》30 日 $\lambda-1$ 时间序列图

图 7-10　2011.1.26—2011.11.15《燕塞秋》日数据图

从图中可以看出,《黄河咆哮》和《燕塞秋》在前 10 个样本点采集时间内发生了较为明显的泡沫现象,这一时间段刚好对应于这两个艺术品份额化交易品种推出上市的首月。但是泡沫值很快随着时间不断地减小,在第 25 个样本点对应的时间以后并未再生成显著的泡沫。而这一轮泡沫后,《黄河咆哮》和《燕塞秋》的市场收盘价均出现了数次黑子。这一期间国家尚未颁布整顿艺术品份额化市场交易的"38 号令",但是显然大部分投资者已经意识到市场价格的虚高,提前产生了逆向的心理预期,导致价格发生变动,表现为黑子的现象。泡沫序列和价格序列仍显现出明显的相关性,在泡沫为正值的初始阶段,《黄河咆哮》和《燕塞秋》的市场价格持续走高,而泡沫不断减小最终变成负值的黑子时,《黄河咆哮》和《燕塞秋》也开始出现持续的价格下跌。

将表 7-8 所列的日均泡沫和累计泡沫的统计结果进行对比,可以看到《黄河咆哮》和《燕塞秋》在 2011 年 11 月 15 日以前的日均泡沫抵消值均为正数,显示出泡沫趋势要超出黑子趋势。同时,日均泡沫的绝对值显著高于临界水平,说明艺术品份额化交易市场生成了一定的泡沫。

表 7-8 《黄河咆哮》和《燕塞秋》2011.1.26—2011.11.15 泡沫状况

| 《黄河咆哮》 | | | | 《燕塞秋》 | | | |
| --- | --- | --- | --- | --- | --- | --- | --- |
| 日均泡沫 | | 累计泡沫 | | 日均泡沫 | | 累计泡沫 | |
| 绝对值 | 抵消值 | 绝对值 | 抵消值 | 绝对值 | 抵消值 | 绝对值 | 抵消值 |
| 0.0402 | 0.0036 | 7.2804 | 0.6447 | 0.0371 | 0.0057 | 6.7157 | 1.0254 |

如表 7-9 和表 7-10 所示,《黄河咆哮》和《燕塞秋》的泡沫序列的单位根检验结果均显示为平稳,说明与人们猜想的状况不同,非理性成分对于艺术品份额化交易市场上价格上涨或下跌的推动作用是有限的。

表 7-9 《黄河咆哮》2011.1.26—2011.11.15 泡沫序列单位根检验

| | | $t$ 统计量 | $p$ 值 |
| --- | --- | --- | --- |
| ADF 检验 | | -5.509424 | 0.0000 |
| $t$ 统计量临界值 | 1%水平 | -2.577945 | |
| | 5%水平 | -1.942614 | |
| | 10%水平 | -1.615522 | |

表 7-10 《燕塞秋》2011.1.26—2011.11.15 泡沫序列单位根检验

|  |  | $t$ 统计量 | $p$ 值 |
| --- | --- | --- | --- |
| ADF 检验 |  | −4.322888 | 0.0000 |
| $t$ 统计量临界值 | 1%水平 | −2.578717 |  |
|  | 5%水平 | −1.942722 |  |
|  | 10%水平 | −1.615453 |  |

总体来说,天津文交所的艺术品份额化交易市场上的泡沫程度并不严重,这对于新兴市场来说实属难得,说明艺术品份额化交易这一金融创新举措从长远来看具有进行积极尝试的意义。然而也需要注意到:在 2011 年首先推出《黄河咆哮》和《燕塞秋》这两大交易品种时,市场上确实生成了一定的泡沫。但是很快价格开始反向变动并出现了数次黑子现象,这很可能是因为初期的价格暴涨让入场的投资者意识到价格的"虚高"并产生了反向的心理预期。随着 2011 年 11 月 24 日国务院"38 号令"的发布,艺术品份额化市场的交易量和投资者数量都出现锐减,市场活跃度明显下降,因此再未出现显著的泡沫趋势,相应的自相关系数的负向趋势超出正向趋势,导致年度的自回归系数小于 1,体现出了艺术品份额化交易市场长期调整的特征。

## 7.3 中国艺术品拍卖市场泡沫的实证分析

艺术品拍卖市场在整个艺术品市场中占据着主导地位,是其极为重要的组成部分。鉴于我国画廊等一级市场发育不良,而艺术品份额化交易市场相对而言不够成熟,发展时间最长、成交量又最大的艺术品拍卖市场更具代表性,因此有必要对艺术品拍卖市场的泡沫进行单独的检验。考虑到可得的艺术品拍卖市场交易数据最早只能追溯到 2000 年,且每年只产生春拍和秋拍两组数据,样本容量的局限性限制了动态自回归方法的应用,因此作者尝试用另外的实证方法来检验艺术品拍卖市场的泡沫。从泡沫的定义可以得知,资产泡沫是市场价格相对于其内在价值所产生的非平稳正向偏离,因此对泡沫的检验实际上就是对由非内在价值引起的那部分市场价格的剥离。而资产的内在价值通常与可由宏观经济变量代表的基础面之间存在着长期稳定的依存关系,因此作者试图

在艺术品拍卖市场指数与宏观经济变量之间建立长期协整方程,再将拟合结果与现实的市场数据做对比,两者间的差额就近似地代表了艺术品拍卖市场的泡沫水平。

### 7.3.1 模型及数据说明

本书将艺术品拍卖市场指数选作被解释变量,因为艺术品拍卖市场指数代表了艺术品市场的整体走势,而每年在市场上进行交易的作品大体上变动不大,选取该数据在很大程度上可以回避尺寸、材质、签名等艺术品内在因素的差异对其当期市场值造成的影响,因此艺术品拍卖市场指数与宏观经济变量之间关系的稳定性要远远高于单件艺术品的市场价格。作者选取的艺术品拍卖市场指数为国画 400 指数和油画 100 指数,数据来自雅昌艺术网,分别用 GH 和 YH 来表示。两个指数均采用简单平均法,在国内艺术品领域存在广泛的认可度和接受度。相应的样本区间为 2000 年至 2013 年,每年均包含春拍和秋拍两个数据,按数据周期来算相当于半年数据。为了保持一致性和可比性,所选取的宏观经济变量也相应地调整成半年度数据:用国内生产总值的季度累计数据计算出半年度数据,用 G 表示;用一年期贷款利率的月度数据分上下半年分别取平均值,遇到调整期则按天数进行加权,得出 R 序列;货币供应量 M1 则每半年度取一次期末值,得到 M1 序列;将消费者物价指数按每月的环比值以 2000 年 1 月为基期进行调整,再每半年取一次平均值,用 CPI 表示。这四个宏观经济变量的对应样本区间均为 2011 年至 2013 年,数据来自国家统计局和中国人民银行网站。

### 7.3.2 主成分分析

由于宏观经济变量之间具有很高的相关性,因此为了解决解释变量的多重共线性问题,作者在建立协整方程以前,先采用主成分分析法进行处理。主成分分析法可以从多个变量中提取较少的、互不相关的指标来反映总体信息,可以在不忽略总体信息的前提下,减少变量间的相关性和多重共线性。

先对四个宏观经济变量进行 KMO 和 Bartlett 球形检验,如表 7-11 所示,结果显示 KMO 统计量 = 0.590>0.5,球形检验卡方值 = 116.027,单侧 $p = 0.0<0.01$,说明适用于进行主成分分析。

表 7-11　KMO 统计量检验和 Bartlett 球形检验

| KMO 和 Bartlett 的检验 | | |
|---|---|---|
| KMO 统计量 | | 0.590 |
| Bartlett 的球形检验 | 近似卡方 | 116.027 |
| | df | 6 |
| | Sig. | 0.000 |

运用 SPSS 软件对四个宏观经济变量进行主成分分析,得出主成分的方差贡献表(表 7-12)和因子荷载矩阵(表 7-13)。由主成分的方差贡献表可知,主成分 1 和 2 的累计贡献率高达 94.580,因此可以只提取这两个主成分。

表 7-12　主成分的方差贡献表

| 主成分 | 初始特征值 | | |
|---|---|---|---|
| | 特征值 | 方差贡献率 | 累计贡献率 |
| 1 | 2.826 | 70.639 | 70.639 |
| 2 | 0.958 | 23.941 | 94.580 |
| 3 | 0.199 | 4.987 | 99.567 |
| 4 | 0.017 | 0.433 | 100.000 |

表 7-13　因子荷载矩阵

| 因子 | 主成分 | | | |
|---|---|---|---|---|
| | 1 | 2 | 3 | 4 |
| G | 0.893 | -0.441 | 0.006 | -0.094 |
| CPI | 0.750 | 0.592 | 0.294 | -0.005 |
| M1 | 0.874 | -0.474 | 0.059 | 0.091 |
| R | 0.838 | 0.434 | -0.331 | 0.010 |

### 7.3.3　协整方程建立

根据主成分对应的特征值以及各因子的得分值,可以得出主成分 1 和 2 的计算公式,分别用 $Z_1$ 和 $Z_2$ 表示:

$$Z_1 = \frac{0.893}{\sqrt{2.826}}Z_G + \frac{0.750}{\sqrt{2.826}}Z_{CPI} + \frac{0.874}{\sqrt{2.826}}Z_{M1} + \frac{0.838}{\sqrt{2.826}}Z_R \quad (9.1)$$

$$Z_2 = \frac{0.441}{\sqrt{0.958}}Z_G + \frac{0.592}{\sqrt{0.958}}Z_{CPI} + \frac{0.474}{\sqrt{0.958}}Z_{M1} + \frac{0.434}{\sqrt{0.958}}Z_R \quad (9.2)$$

$Z_G$、$Z_{CPI}$、$Z_{M1}$、$Z_R$ 分别表示 G、CPI、M1 和 R 标准化后的值,将原始数据标准化后分别代入式(9.1)和(9.2)中就可得出新变量 $Z_1$ 和 $Z_2$。对 $Z_1$、$Z_2$、国画400 指数的中心化因变量 $Z_{GH}$ 和油画 100 指数的中心化因变量 $Z_{YH}$ 分别做单位根检验,结果如表 7-14 所示。

表 7-14  ADF 单位根检验结果表

| 变量 | 检验类型 (C,T,K) | ADF 统计量 | 1%临界值 | 是否平稳 |
|---|---|---|---|---|
| $Z_{GH}$ | (C,T,0) | −0.693166 | −3.699871 | 不平稳 |
| $Z_{YH}$ | (C,T,1) | 0.877993 | −3.711457 | 不平稳 |
| $Z_1$ | (C,T,0) | −0.947110 | −3.699871 | 不平稳 |
| $Z_2$ | (C,T,1) | −3.340293 | −3.711457 | 不平稳 |
| D($Z_{GH}$) | (C,T,0) | −3.940597 | −3.711457 | 平稳 |
| D($Z_{YH}$) | (C,T,0) | −5.985919 | −3.711457 | 平稳 |
| D($Z_1$) | (C,T,4) | −4.942411 | −3.769597 | 平稳 |
| D($Z_2$) | (C,T,4) | −4.420152 | −3.769597 | 平稳 |

由单位根检验结果可知,$Z_{GH}$、$Z_{YH}$、$Z_1$ 和 $Z_2$ 在 1% 的水平下是一阶平稳的。故可以将 $Z_1$、$Z_2$ 作为自变量,$Z_{GH}$ 和 $Z_{YH}$ 分别作为因变量建立协整方程,运用 Eviews 6.0 得到的估计结果如下:

$$Z_{GH} = 0.483672Z_1 + -0.361239Z_2 \quad (7.3)$$
$$t = (8.947432)(-3.891812)$$

$$R^2 = 0.79 \quad \tilde{R}^2 = 0.78 \quad DW = 1.587565$$

$$Z_{YH} = 0.485648Z_1 + -0.426961Z_2 \quad (7.4)$$
$$t = (10.41363)(-5.331849)$$

$$R^2 = 0.84 \quad \tilde{R}^2 = 0.83 \quad DW = 1.649080$$

在1%的显著水平下,$Z_1$和$Z_2$在两个回归方程中的$t$值均是显著的。DW 为 1.59 和 1.65,显示出模型不存在自相关,拟合优度也都在 80% 左右,表现出较好的拟合性。同时,两个方程在怀特检验中的 $F$ 值为 0.823460 和 0.500917,在 1% 的临界水平下接受不存在异方差的假设。进一步对残差序列进行单位根检验(见表 7-15),在 1% 的显著水平下拒绝单位根的原假设,可见残差是稳定的,根据 E-G 两步法,式(7.3)和(7.4)中的因变量与自变量间均存在长期的稳定关系。因此可以通过协整方程剔除其内在价值,从而得到国画拍卖市场泡沫和油画拍卖市场泡沫。

表 7-15 方程残差的单位根检验结果表

| 变量 | 检验类型 (C,T,K) | ADF统计量 | 1%临界值 | 是否平稳 |
| --- | --- | --- | --- | --- |
| 式(7.3)残差 | (0,0,4) | -3.4239 | -2.6694 | 平稳 |
| 式(7.4)残差 | (0,0,0) | -4.1351 | -2.6534 | 平稳 |

### 7.3.4 拍卖市场泡沫分析

在样本区间内,国画拍卖市场的泡沫路径如图 7-11 所示,其中横坐标代表时间,纵坐标代表泡沫水平。

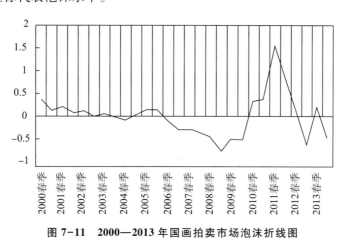

图 7-11 2000—2013 年国画拍卖市场泡沫折线图

同一时期,油画拍卖市场的泡沫路径见图 7-12。

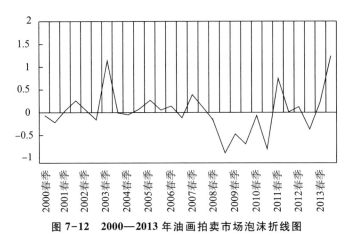

图7-12 2000—2013年油画拍卖市场泡沫折线图

综合以上两图可以看出：无论是国画拍卖市场还是油画拍卖市场，泡沫路径图都与中国拍卖市场的实际运行状况基本吻合。2007年开始，两大拍卖市场均因为金融危机的影响出现不同程度的下跌，并于2008年的秋拍达到低谷。而随着中国一系列刺激经济的宏观政策的实施，大量的流动资金开始陆续投放进市场，但是作为传统资金容纳池的股票市场和房地产市场均出现不稳定的市场表现，通胀的压力让投资者迫切地寻找同样具有保值增值功能的投资替代品。艺术品的良好投资属性逐渐被更多人知晓和接纳，艺术品投资的观念开始稳步形成。而2010年以后，在国家大力发展文化产业的政策向导下，国内金融机构陆续推出多款艺术品基金、艺术品信托类别的理财产品，更有关于艺术品按揭、艺术品质押、艺术品保险等多种金融服务的成功试水，传统艺术品拍卖市场在与资本场对接的过程中逐渐出现"水涨船高"的局面。2011年天津文交所推出艺术品份额化交易的举措更是将这一轮的上涨趋势推向了最高潮，因此，2011年两大拍卖市场的泡沫值也达到了最高点。

对比两个泡沫路径图还可以发现，国画拍卖市场在2011年的泡沫峰值要高于油画拍卖市场，这很可能是因为齐白石、张大千、徐悲鸿等国画大师的作品被认为是中国书画艺术精髓的代表，其市场价格受到广泛的认可，通常流动性比其他类型画作更强，因此也更容易拍出天价。这些高拍卖价格增大了国画拍卖市场的泡沫化趋势，使得其表现超出了同一时期的油画拍卖市场。而对比2011年以外的区间，中国油画拍卖市场的泡沫程度要略大于同期的国画拍卖市场，并分别在2003年的春拍和2007年的春拍达到短暂的小高峰。就未来趋势而言，目前中国国画拍卖市场仍呈现出小幅振荡的调整期特征，与之不同的是，

中国油画拍卖市场则从2013年开始显示出上扬的趋势。

### 7.3.5 泡沫的影响因素分析

在得到艺术品拍卖市场泡沫序列后,我们还试图进一步研究泡沫与一些因素之间的相互关系。在此,我们以国画拍卖市场泡沫为例,以B表示,并选取国画400指数的对数LGH、货币供应量M1、上拍数量N和成交率S作为指标,与泡沫进行相互影响关系的实证研究。由前文可知,泡沫B序列具有平稳性。作者将其他四个指标做一阶差分处理,分别用DLGH、DM1、DN和DS表示,其在1%的显著水平下均通过了单位根检验,如表7-16所示。

表7-16 四个指标的单位根检验结果表

| 变量 | 检验类型(C,T,K) | ADF统计量 | 1%临界值 | 是否平稳 |
| --- | --- | --- | --- | --- |
| DLGH | (C,T,0) | −4.8418 | −3.7114 | 平稳 |
| DM1 | (C,T,0) | −5.0595 | −3.7115 | 平稳 |
| DN | (C,T,0) | −5.9775 | −3.7115 | 平稳 |
| DS | (C,T,0) | −6.8705 | −3.7115 | 平稳 |

作者接着对四个指标与泡沫B分别建立VAR模型,进行滞后结构(Lag structure)操作,确定各VAR模型的最佳滞后阶数均为1。在此基础上,我们对各VAR方程做Johansen协整检验,检验结果如表7-17所示,均符合建立VAR模型的前提条件。

表7-17 Johansen协整检验结果表

| B与DLGH的VAR方程JJ检验结果: | | | | |
| --- | --- | --- | --- | --- |
| 协整向量数目 | 特征值 | 迹统计量 | 5%显著性水平临界值 | 结果 |
| 无 | 0.6755 | 36.5326 | 15.4947 | 拒绝 |
| 至多一个 | 0.2440 | 7.2740 | 3.8415 | 拒绝 |
| B与DM1的VAR方程JJ检验结果: | | | | |
| 协整向量数目 | 特征值 | 迹统计量 | 5%显著性水平临界值 | 结果 |
| 无 | 0.6116 | 31.9949 | 15.4947 | 拒绝 |
| 至多一个 | 0.2478 | 7.4049 | 3.8415 | 拒绝 |

（续表）

B 与 DN 的 VAR 方程 JJ 检验结果：

| 协整向量数目 | 特征值 | 迹统计量 | 5%显著性水平临界值 | 结果 |
| --- | --- | --- | --- | --- |
| 无 | 0.6158 | 30.7541 | 15.4947 | 拒绝 |
| 至多一个 | 0.2025 | 5.8815 | 3.8415 | 拒绝 |

B 与 DS 的 VAR 方程 JJ 检验结果：

| 协整向量数目 | 特征值 | 迹统计量 | 5%显著性水平临界值 | 结果 |
| --- | --- | --- | --- | --- |
| 无 | 0.7550 | 42.5650 | 15.4947 | 拒绝 |
| 至多一个 | 0.2058 | 5.9919 | 3.8415 | 拒绝 |

为考察 B 与四个指标间是否存在因果关系，我们进行格兰杰因果检验（见表 7-18）。

表 7-18　格兰杰因果检验结果表

| 零假设 | 滞后期 | $F$ 值 | $p$ 值 |
| --- | --- | --- | --- |
| B 不是 DLGH 的格兰杰原因 | 1 | 4.8827 | 0.0271 |
| DLGH 不是 B 的格兰杰原因 | 1 | 0.7334 | 0.3918 |
| B 不是 DM1 的格兰杰原因 | 1 | 3.7768 | 0.0520 |
| DM1 不是 B 的格兰杰原因 | 1 | 6.8913 | 0.0087 |
| B 不是 DN 的格兰杰原因 | 1 | 0.2337 | 0.6288 |
| DN 不是 B 的格兰杰原因 | 1 | 3.9605 | 0.0466 |
| B 不是 DS 的格兰杰原因 | 1 | 7.1525 | 0.0075 |
| DS 不是 B 的格兰杰原因 | 1 | 0.0432 | 0.8353 |

根据表 7-18 的结果，对各指标与 B 的相互影响关系分别进行分析。

（1）泡沫 B 与国画 400 指数 DLGH

由表 7-18 可知，B 是 DLGH 的格兰杰原因，但 DLGH 并不是 B 的格兰杰原因。这说明国画拍卖市场价格指数的变化并不必然导致艺术品国画拍卖市场泡沫水平的变化，但是泡沫对于国画拍卖市场价格指数具有一定的推动作用，这就解释了两者往往呈现出同方向变动的原因。我们对两者的 VAR 模型进一步进行 AR 根检验，两点均落在单位圆内，满足平稳性条件，因此可关于 B 对 DLGH 的变动影响做脉冲响应分析，结果如图 7-13 所示。

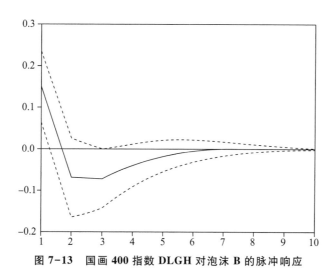

图 7-13 国画 400 指数 DLGH 对泡沫 B 的脉冲响应

由图 7-13 可知,国画拍卖市场泡沫会对国画 400 指数产生一个大小为 0.15 左右的初始正向冲击,但正向冲击会不断减小并在第 1 期与第 2 期之间成为负向冲击,负向冲击会短暂地出现增大趋势,于第 2 期时达到大约为 -0.8 的水平后维持稳定直至第 3 期,其后开始不断减小,到第 7 期左右冲击基本完全消失,趋于零值。这说明国画拍卖市场泡沫会在短时间内推动国画 400 指数的增长,但从长期来看泡沫的冲击不具备稳定性,最终国画 400 指数会在泡沫的负向冲击下出现逆转性的下跌。这与资产泡沫的生成及破灭过程中所对应的价格变动规律是符合的。而在泡沫对价格产生正向冲击的阶段,通常在市场上很容易出现投资者的正反馈行为,进而加大了泡沫,也增加了泡沫破灭后市场价格大跌的潜在风险。

(2) 泡沫 B 与货币供应量 DM1

表 7-18 的结果显示,B 并非 DM1 的格兰杰原因,但 DM1 是 B 的格兰杰原因。DM1 是我国货币政策的重要指标,但是与股票市场不同,艺术品拍卖市场尚属于新兴的资本市场,相对传统资本市场而言仍属小众,还不能作为货币政策是否调整的信号,因此艺术品拍卖市场泡沫并不会对宏观货币政策造成直接的影响;但是反之,宏观货币政策却能引起艺术品市场的变动。对 B 与 DM1 做 AR 根检验后建立脉冲响应函数,得到图 7-14。

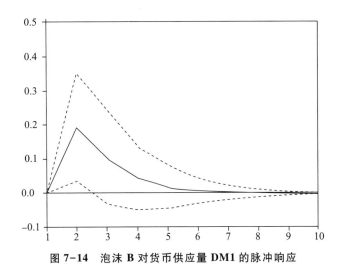

图 7-14 泡沫 B 对货币供应量 DM1 的脉冲响应

图 7-14 表明货币供应量会对泡沫产生正向的冲击,正向冲击以稳定的速率不断增大,到第 2 期的时候达到最大值,约为 0.2;之后又以不断减小的速率逐渐消退,直至第 7 期左右趋近于 0。这说明货币供应量 M1 的增加会潜在地加大艺术品市场泡沫的风险。一方面,货币供应量 M1 的增加代表着宽松性的货币政策,通常对于宏观经济有正向的刺激作用,因此能通过基本面的好转提升艺术品真实的投资价值;另一方面,货币政策信号也容易导致艺术品市场投资者的过度预期,使得他们对艺术品产生高于其内在价值的非理性估值;同时,货币供应量 M1 的增加会带给市场充裕的流动性,使得艺术品拍卖市场很容易在短期内被"热钱"充斥,造成艺术品市场价格在炒作和跟风的推动下不正常走高,导致偏离真实价值的泡沫的生成。

(3) 泡沫 B 与上拍数量 DN

通过格兰杰因果检验可知,上拍数量 DN 也是泡沫 B 的格兰杰原因,而反之不成立,这说明泡沫的变动通常不会滞后地引起上拍数量的变动,然而艺术品上拍数量的变化却会影响相应拍卖市场泡沫的大小。在 AR 根检验通过后对两者进行脉冲相应分析,结果如图 7-15 所示。

由图 7-15 可以看到,上拍数量对泡沫存在着正向的冲击,在第 1—2 期迅速增大,接近 0.15,然后在第 3 期迅速下降至 0.05 左右,其后冲击的下降速率放缓且始终为正值,到第 8 期后趋近于 0,冲击几乎消失。这说明艺术品拍卖市场的供给量会在一定程度上带动泡沫的生成,艺术品拍卖市场的这一现实状况似

乎与传统的供给理论存在差异,原因可能有以下几个方面,首先,艺术品拍卖市场对于供给量的增加会存在一定的过度反应,在供需基本达到平衡的情况下主动增加艺术品的供给会释放出强烈的市场信号,给投资者造成普遍的乐观预期;其次,上拍数量的增加通常意味着高质量的艺术名作数量也会有所增加,这些作品往往出现天价的成交记录,从而在一定程度上推高当期拍卖市场指数值;最后,上拍数量的增加有时还是拍卖市场上拍门槛降低的表现,一部分质量不均的中低端艺术品很可能在"假拍""拍假"和相应的炒作等行为下扰乱拍卖市场价格体系,从而引发艺术品市场的泡沫问题。上拍数量是泡沫的格兰杰原因以及对泡沫存在正向冲击,说明上拍数量的增加在一定程度上可以成为艺术品市场泡沫的先行预警指标之一。

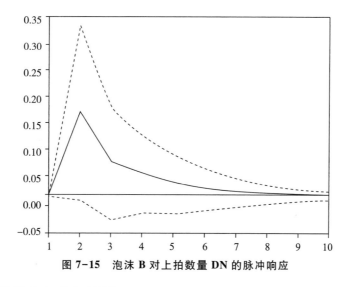

图 7-15　泡沫 B 对上拍数量 DN 的脉冲响应

(4) 泡沫 B 与成交率 DS

与泡沫 B 不同,艺术品拍卖市场的成交率通常较易获得,是投资者们评价艺术品拍卖市场运行状况时一个直观的指标。对于两者间的关系,表 7-18 给出的检验认为:DS 不是 B 的格兰杰原因,而 B 是 DS 的格兰杰原因。两者的脉冲响应结果如图 7-16 所示。

图 7-16 说明,泡沫会在最开始给成交率提供一个不断减小的正向冲击,在第 1 期和第 2 期之间正向冲击迅速地转变为负向冲击。冲击在第 2 期表现得最为明显,最小值达到 -0.03 左右。而后冲击开始减弱,最终在第 8 期以后归为零值。这说明国画拍卖艺术品的泡沫现象在短期内可能会通过舆论导向及"羊群

效应"等多种方式刺激艺术品拍卖市场的需求。但从长期来看,艺术品拍卖市场上泡沫的增大会引起拍卖市场成交率的下降。因为随着时间的推移,艺术品拍卖市场会逐渐回归理性,投资者意识到泡沫的不可持续性,预计很快有发生泡沫破灭的风险,需求也会锐减,相应的成交率指标也出现下跌,这也就解释了在泡沫破灭阶段通常发生的价量齐跌的现象。

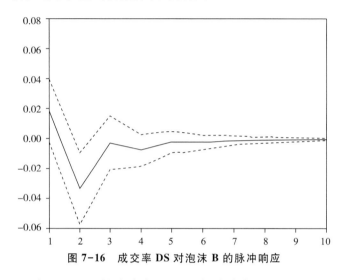

图 7-16　成交率 DS 对泡沫 B 的脉冲响应

综上所述,中国的国画拍卖市场和油画拍卖市场均在 2011 年出现了较为严重的市场泡沫,其他时期内检验出的泡沫值都相对稳定地保持在较小的范围内。为了进一步考察艺术品拍卖市场泡沫与其他因素间的关系,本节还通过格兰杰因果检验以及脉冲响应分析的研究方法进行了实证研究,结果表明:从成因上来看,货币供应量 M1 和上拍数量均是艺术品拍卖市场泡沫的格兰杰原因,两者都对泡沫具备一定持续时间的正向冲击。货币供应量 M1 可在一定程度上决定艺术品拍卖市场的需求量,而上拍数量则代表着艺术品市场的当期供应量,需求和供给既是市场价格的决定力量,也容易成为催生泡沫的外生动力,因此对艺术品拍卖市场泡沫的防控应该是双管齐下的,既要约束投资者行为,也要加强对拍卖行等市场供给主体的监管。而从影响来看,艺术品拍卖市场泡沫是艺术品拍卖市场指数以及成交率的格兰杰原因,对于两者的冲击影响也是相似的,即在初始阶段都为正向冲击,但很快就不断减小,成为更为明显的负向冲击,说明了泡沫的不稳定性,即它对艺术品拍卖市场的其他指标具有短暂的推动作用,但从长期来看都具有消极的影响,会造成价量齐跌的局面,扰乱艺术品拍卖市场的正常运行。

# 第八章
# 艺术品投资的收益与策略

## 8.1 艺术品投资的回报率

收益率是探讨任何市场投资的核心问题之一,毕竟获取收益是投资的终极目标。艺术品投资的真实收益到底如何,一直众说纷纭。市场上流传的都是动辄几十倍暴利的成功故事,刺激着投资者们蠢蠢欲动;然而可以查证到的比较正式的统计结果却往往不是那么乐观。确实,从艺术品投资基金的业绩来看,成功者寥寥,当然机构投资者的投资目标是多重的,获取收益只是其中之一,而且机构资金投资艺术品目前也处于摸索状态,下结论还为时尚早。不过像尤伦斯这样的兼顾投资和收藏的收藏家无疑是战绩辉煌的。而且一些并不以营利为目的的博物馆在调整自己的藏品结构时,无意中发现转手之间竟然获利颇丰。

此外,艺术品投资是否能够与股票、债券等传统金融产品形成投资组合以对冲风险也是投资者关注的问题之一。假如艺术品投资的回报率不是那么有吸引力,那么能够作为投资组合的一个备选工具也是一个不错的选择。

### 8.1.1 艺术品市场与宏观经济的关联性

本书之前的章节中已经提到,艺术品市场的产生、发展和繁荣都与资本的推动密不可分,纵观艺术品市场的发展史,无处不充满了对这一观点的印证。从全球艺术品市场来看,真正意义上的艺术品市场大约起源于第一次工业革命时期,而早期的全球艺术品交易中心也正和第一次工业革命的中心相重合,都

是位于欧洲大陆,并由法国逐渐迁移至英国。其后,第二次工业革命在美国如火如荼地展开,艺术交流和传播的中心也开始转向纽约,并一直延续至今。而将范围缩小至亚洲艺术品市场时,其初步形成规模也正是在亚洲经济的腾飞以后。亚洲艺术品市场的兴起也与经济发展的中心转移同步,从最初的日本开始,到有"亚洲四小龙"之称的韩国、新加坡和我国的香港、台湾地区,再到后来"亚洲四小虎"泰国、菲律宾、马来西亚和印度尼西亚,最后到中国大陆(内地)。

从更微观的角度来看,苏富比、佳士得等知名拍卖公司的发展史也显示,作为艺术品市场中颇具影响力的参与主体,其兴衰也一直和整个宏观经济环境的好坏息息相关。这些例证都在某种程度上反映出艺术品市场并非一个单独存在的孤立市场,它和宏观经济必然具有一定的关联性。正是经济的不断发展带来社会上的闲散资金,艺术品市场被持续地灌注日益膨胀的资本,从而加快了艺术品资产化的整体进程,带动了艺术品投资理念的兴起和传播,使得艺术品投资逐渐成为人们热衷的投资方式。

而前人对于艺术品平均回报率的实证研究,普遍发现艺术品的投资回报率在很大程度上取决于考察时期的选择(Frey 和 Eichenberger,1995)。这或许正是因为不同时期所处的经济周期不同,因此导致了艺术品市场的涨跌幅度也存在明显的差异。

在 Mei 和 Moses(2002)的研究中,他们通过统计 1875 年至 1999 年之间的 1896 对重复销售数据,发现艺术品价格指数确实会随着宏观经济的改变而显著地波动。如图 8-1 所示,在 1929—1934 年的大萧条、1974—1975 年的石油危机和 1997 年的东南亚金融危机期间,梅摩艺术品指数均显示出明显的下跌趋势。

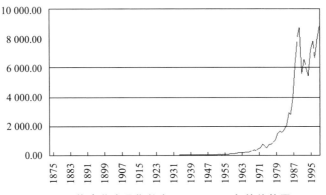

图 8-1　梅摩艺术品指数在 1875—1999 年的趋势图

从表 8-1 中可以看到,尽管在 1875—1999 年这 100 多年间平均收益率为负,但是不同时期的收益率差距很大,且往往与宏观经济紧密相关。1929—1934 年间是著名的大萧条时期,1974—1975 年间则是石油经济危机的鼎盛时期,这两个时期艺术品的收益率表现也很差;而 20 世纪 90 年代世界经济得益于科技新浪潮的推动有大幅度增长,到 1997 年前世界经济都处于高速发展阶段,同时艺术品市场也收获了较高的收益率;事实上,1997 年之后由于亚洲金融危机,艺术品市场也遭遇了寒冬。

表 8-1 不同时期梅摩艺术品指数的平均收益率表

| 时期 | 1875—1999 年 | 1929—1934 年 | 1974—1975 年 | 1997 年 |
| --- | --- | --- | --- | --- |
| 平均收益率 | −7.20% | −18.05% | −14.57% | 17.33% |

粗略估计,艺术品投资的理念大约兴起于 20 世纪三四十年代的美国,亚洲市场接受这个观念则是 20 世纪 80 年代左右的事情了。由此可以判断,在 1875—1999 年这段时期内,艺术品市场的投资性交易是相当不活跃的,人们购买艺术品的动机很可能是偶发的、随机的、带消费性质的。因此,简单地根据这段时期的平均收益率就判断购买艺术品不是一项有吸引力的投资是有失偏颇的,而 1980 年以后的数据可能更具参考性。

对于国内艺术品市场,2000 年以前的数据难以考证,而 2000 年以后,我们考察雅昌国画 400 指数和油画 100 指数这两类反映艺术品市场总体走向的综合类指数的收益率,结果如图 8-2 和 8-3 所示。从图中可以看出,国内经济面临的最大一次震荡来自 2007—2009 年的全球金融危机。考虑到我国经济在 2008 年受冲击最为严重,表 8-2 中的数据也显示 2008 年艺术品市场收益率为负。

根据以上国内外的实证结果,艺术品指数确实会随着宏观经济的走势而同向地发生变化,而艺术品指数可看作一段时期内艺术品整体市场状况的综合反映,因此艺术品市场和宏观经济形势之间存在着较为明显的联动效应。当宏观经济景气时,会有更多的资本进入艺术品市场,推动艺术品交易的发生和市场交易价格的上涨;而当宏观经济处于低迷时,宏观经济呈现下行趋势,也必然引起投资者对于艺术品投资的悲观预期,导致艺术品的预期投资回报率下降,同时经济的不景气导致流动性紧张,艺术品的持有人可能为了获得短期变现而接受一个低于实际价值的价格,造成艺术品的实际回报率大为降低。

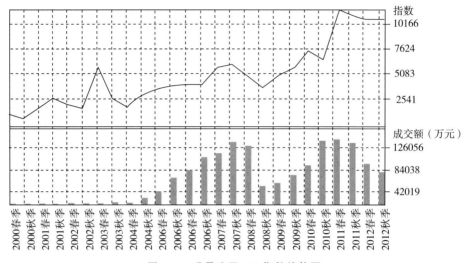

图 8-2　雅昌油画 100 指数趋势图

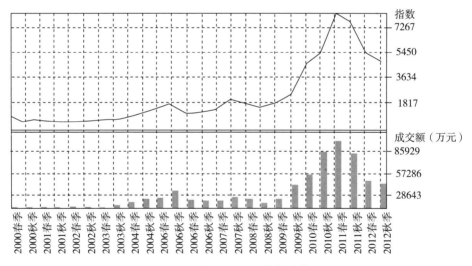

图 8-3　雅昌国画 400 指数趋势图

表 8-2　雅昌油画 100 指数与国画 400 指数的变化对比

| 指数类型 | 2000—2012 年 | 2008 年 |
| --- | --- | --- |
| 雅昌国画 400 | 10.96% | -13.9% |
| 雅昌油画 100 | 26.94% | -22.31% |

由此可知艺术品投资具有顺周期性,会随着宏观经济的变化出现周期性的循环,这一规律对于艺术品投资者的启示是:投资者应该积极地在经济不景气的时期寻找入手艺术品的机会,买入时的低价恰好能提供一个更广阔的溢价空间。等经济复苏、艺术品市场整体上涨时,投资者便能以更高的价格出售,这种根据其周期性进行转手的短线投资策略能够让投资者分享宏观经济自低谷回升时所产生的经济利益,这和市场上所流行的"盛世收藏"的说法并不矛盾。以前,艺术品一般被划分到奢侈品的类别,艺术品的价值更多地体现在观赏审美所带来的精神满足上,因此人们只会在自己经济最为宽裕的时期购买艺术品。而当下艺术品投资的理念被广为接受,艺术品作为投资标的的经济价值正逐步上升,和股票、债券等基本投资途径一样,艺术品开始成为投资组合里常见的组成部分,因此对于艺术品购买时机的选择不再局限于购买者拥有最大限度闲散资金的时期,而是根据宏观经济的变化进行机动灵活的调整。

那么,艺术品市场的顺周期性是否说明艺术品不宜与股票和债券等投资形成一个互为补充的组合呢?答案是否定的。这是因为,虽然股票、债券等金融资产也和宏观经济存在着同向变动,但它们联动的滞后性与艺术品市场不一致。艺术品市场的滞后性要远远大于股票和债券市场,而且艺术品的购买者往往经济实力较强,他们抵御经济风险的能力也较强。因此,股票和债券市场受冲击时首要的表现是恐慌性抛售,而艺术品市场受冲击时的表现则为交易量大幅度萎缩,而实证中也可以证明艺术品与股票、债券等资产之间的低相关性。例如,Worthington 和 Higgs(2004)发现艺术品和小公司股票的相关性为 -0.31%,不同程度的相关性会显著地影响最优投资组合的选择。另一些研究发现,艺术品有一个正的市场贝塔值,这表明了它和整个股票市场的关系。这一贝塔值分别为 0.25(Kraeussl 和 Van Elsland,2008)、0.36(Hodgson 和 Vorkink,2003)和 0.82(Renneboog 和 Van Houtte,2002)。Campbell(2007)得到了艺术品市场与其他资产类别的低的甚至负的相关性,表明艺术品对于投资者构建投资组合而言是一个极富创意的选择。

## 8.1.2 艺术品投资的平均回报率

我们已经知道和其他金融资产一样,艺术品具有可计算的投资回报率。与通过红利及利息的形式实现收益的股票、债券不同,艺术品的投资回报来源于

市场上两次交易的溢价。这种溢价在本质上和投资者对于艺术品的价值预期及整个艺术品市场的走势有关,因此艺术品本身的属性和宏观经济形势都会对艺术品的投资回报率造成影响。另外,艺术品的交易间隔通常较长,这会产生两个影响:其一,这使得艺术品投资的流动性风险增加,在考虑艺术品投资回报率的时候必须同时考虑其在市场上的流动性;其二,这意味着艺术品投资更接近于一种中长期投资,其平均投资回报率应该置于一个较长的时间跨度里进行考量,因为短期内进行交易的艺术品较为有限,可能存在着较大的随机性,并不能代表包含各个流派的艺术品市场的平均表现。

本书已经论证了艺术品市场和宏观经济的关联性,结果显示出艺术品投资回报率的大小会受到所处经济环境的显著影响,那么当考察的时期足够长时,艺术品作为一种投资所表现出的平均回报率究竟是多大?撇开投资者在选择投资作品时个人偏好及投机运气的差别,艺术品作为一种投资方式,其平均投资回报率在较长的一段时间里应该是趋于稳定的。

从理论上来说,艺术品首先是具有保值增值性的有形资产,具有流动性风险、宏观经济风险、流行趋势转变的风险等,相比于零风险的债券而言,艺术品投资回报会体现出这些风险所引起的溢价,因此艺术品的投资回报率要比无风险收益率更高。而和股票相比,艺术品的价格波动性要小于换手频繁、更容易产生泡沫的股票且不存在价值跌为零的可能,所以艺术品投资的理论平均回报率应介于债券和股票之间。

但在已有的研究文献中,学者们却得出了并不一致的实证结果。一些研究显示,在某些时间段里艺术品并不是一种具有竞争力的投资选择。比如,Baumol(1986)发现油画和无风险资产相比具有更低的回报率。在研究中,Baumol分析了1652至1961年间的640条重复销售交易,发现真实的平均年回报率大约是0.55%。这一回报率要远远低于一个风险厌恶投资者在同一时期能通过债券获得的2%的年回报率。Mei和Moses(2002)选取了纽约拍卖公司在1950到2000年间交易不止一次的绘画。他们发现艺术品的回报率比固定收益资产高,和股票的回报率几乎是相等的,但回报率的实现具有高的波动性。从1950到1999年,期间艺术品的回报率为8.2%,而S&P500指数的回报率为8.9%。

另一些研究则显示出了更积极的结果,例如,艺术品的回报率在某些时间

段里能超越通货膨胀率和很多金融指数。Buelens 和 Ginsburgh(1993)发现,当整个时间段被划分为更小的时间段或者分不同流派分析时,回报率会大为不同。例如,在 1950 到 1961 年之间,the Dutch Painter(荷兰画家指数)有一个 32.68%的超高回报率。De la Barre 等(1994)和 Chanel 等(1995,1996)的研究则采用了选择性的特征价格回归法。与前人运用重复交易追溯法以及全部绘画作品数据所做的研究相比,De la Barre 等(1994)等基于印象派画家的数据得到了更高的回报率结果。这一特殊研究集中考察了较短的时间期限和特定的作品流派,算出从 1962 到 1991 年,印象派大师的绘画作品的年正常回报率为 12%。而同一期间其他印象派画家作品的回报率是 8%。他们认为 20 世纪 80 年代中大量作品的价格上涨可能部分导致了较高的回报。

回顾 Ginsburgh 和 Jeanfils(1995)、Burton 和 Jacobsen(1999)、Flôres 等(1999)以及 Mandel(2009)等对于艺术品投资的相关研究,不同的指数构造方法被用于判定艺术品市场的平均回报率,再者,所有的研究都高度受制于研究规格和样本的选取,它们在数据的设定上存在着很大程度的差异(例如,按流派、地域或者国家来分析),这些都可能造成它们关于收益和风险的结论相差很大。这种结果的差异性也从侧面反映了时间和领域的选择对于艺术品投资回报率的影响显著,投资者在追求一个比平均回报率更高的回报水平时,应在制定投资策略的过程中充分考虑时机及板块等因素。

大量的研究都是基于国外的艺术品拍卖市场数据进行的,而关于中国艺术品市场平均回报率的研究则相对较少,这与中国艺术品市场发展较晚、相关研究相对滞后有关。近年来,随着国内艺术品投资市场的逐渐升温,学者们也开始着眼于国内艺术品投资回报率的测算与评估。总的来说,研究者在中国艺术品市场上得出的实证结果比国外更为积极。例如,Kraeussl 和 Logther(2008)分析了中国艺术品市场的表现和风险—收益特征。根据三个运用特征价格回归法且基于拍卖销售价格的全国艺术品市场指数,他们发现 1990—2008 年间的几何平均收益率为 5.7%;除了 2008 年的指数价值是基于 1—4 月的,其他年度的指数价值都是基于全年的(1—12 月)。

在对中国拍卖市场过去 10 年所进行的研究中,梅摩中国现当代油画指数也表明中国油画市场在 21 世纪头 10 年的表现已经远远超过了中国股市和美国股市,其年平均波动率小于中国股市的波动率,如图 8-4 所示。二者之间的

低相关性为投资多样化带来了新的可能性。

图 8-4　梅摩中国现当代油画指数

Biggs(2011)则对比了中国和美国近十年来三大投资产业的年均投资回报率,结果显示艺术品市场的表现高于股票市场和房地产市场,同时也反映出中国艺术品市场上的投资回报率要略高于美国(如图 8-5 所示)。

图 8-5　房地产、股票、艺术收藏品的年均投资回报率

对于中国艺术品市场的平均回报率要高于国外艺术品市场,甚至在一些实证中显示出超越股市的结果,主要原因是中国新兴艺术品市场所具有的某些重要特征。众所周知,中国艺术品市场是近十年来才迅速发展起来的,而在此之前,艺术品投资市场一直处于被压抑的状态,艺术品投资的观念不够深入人心且当时存在着难以逾越的门槛。即使是广为流传的大师级画作,其定价机制也因为市场的不开放和深度、广度不够而受到较为严重的扭曲,艺术品的价格普

遍存在被低估的问题。而近年来,随着国民经济的日益增长,艺术品市场开始为人关注,市场上的交易量和交易频率都不断增大,而国内存在已久的流动性过剩问题也开始蔓延至新兴的艺术品市场,被压抑的投资热情短时间内被无限制地释放,所带来的直接结果就是艺术品市场被催生出泡沫,艺术品的价格出现非理性的暴涨。而造假现象的泛滥使得市场内的真品和精品稀缺,使得名作价格的涨幅更为剧烈,炒作和"假拍"的现象又造成艺术品价格的进一步哄抬。此外,由于艺术品市场的流动性比股票市场更为紧缺,市场交易也不存在做空机制,因此其自动纠错功能也明显弱于股票市场,导致行情好时艺术品市场的整体上涨难以控制。

综上所述,由于国内外的艺术品市场所处历史阶段和经济环境不同,市场平均投资回报率也存在较大差异。总体来说,艺术品的回报率会随着流派和时期的不同而不同,而艺术品的表现高于还是低于股票市场取决于所研究的艺术品市场和考察的时间段以及运用的方法。但从长远来看,艺术品的平均投资回报率应逐渐与理论趋于一致,呈现出介于债券和股票之间的规律。

### 8.1.3 艺术品投资的风险

与普通商品的投资相比,艺术品投资所涉及的风险更加广泛,包括交易性风险(艺术品交割上的风险,例如所有权问题、真伪问题、有可能涉及文物的问题,以及法律上的问题,尤其是政策法律的不连贯和随意性,比如拍卖不保真、文交所被叫停等)与持有类风险(艺术品保管不易,要防盗、防损毁、防霉变等,持有艺术品期间还有一个持续性的投入,比如保管、商业运作等)两大类。这就要求投资者对艺术品投资持以更加审慎的态度,小心处理各种潜在的风险,才能获取更大的收益。

## 8.2 艺术品投资的策略

### 8.2.1 艺术品投资的板块策略

通常艺术品经纪人总会建议他们的客户尽量购买他们所能支付得起的最高价的艺术品。其中所蕴含的假设是大师级艺术品的表现会超过市场平均回

报率,也就是说,和中低水平的作品相比,顶级艺术家的作品具有一个更高的预期回报率。然而在实际的艺术品投资市场中,国外的研究者们发现这种被很多人普遍接受的理念却并不成立。Pesando(1993)基于重复交易追溯法对1977—1992年的现代版画数据进行实证研究,发现大师级画作的表现实际上要低于市场平均水平。但由于Persando所采用的数据库仅仅包含那些比美国画作、大师级画作、印象和现代画作的价值均低很多的版画,所以可能并不具有代表性。而Goetzmann(1993)在此基础上扩大样本,研究了包含美国画作、大师级画作、印象和现代画作在内的重复交易数据,结果并没有证实大师级画作的投资回报率会低于艺术品市场平均水平。而Mei和Moses(2002)在前人研究的基础上,继承了Pesando运用市场价格定义大师级画作的思想,通过重复交易追溯法对美国画作、大师级画作、印象和现代画作的名义价格和实际价格分别进行了验证,对于所有三种绘画分类,其检验结果是一致的:大师级画作的市场表现显著逊于各自的艺术品市场指数,如表8-3所示。

表8-3 大师级画作市场表现不佳的检验结果

|  | 美国画作 | 印象和现代画作 | 大师级画作 | 所有 |
| --- | --- | --- | --- | --- |
| 样本期间 | 1994—2000年 | 1941—2000年 | 1900—2000年 | 1875—2000年 |
| 面板A:使用名义价格检验 | | | | |
| $\gamma$ | -0.010 | -0.006 | -0.012 | -0.010 |
| $t$值 | -8.071 | -7.792 | -28.32 | -30.54 |
| 面板B:使用实际价格检验 | | | | |
| $\gamma$ | -0.011 | -0.005 | -0.013 | -0.010 |
| $t$值 | -8.116 | -7.467 | -27.99 | -30.81 |

注:$\gamma$表示当艺术品购买价格每变化1%,艺术品年回报率的预期变化百分比。

Mei和Moses(2002)因此得出结论:艺术品投资者应该在拍卖会上购买相对不那么昂贵的艺术品。他们认为对于这一现象,存在着多种可能的解释:大师级画作的不佳市场表现类似于由Chan和Chen(1988)证明的"小公司效应",即拥有较低市场资本化率的小公司更能获得超额收益。而根据Fama和French(1995)的研究,公司的规模往往是暴露的系统风险因素的一个替代品。另一种可能的原因是大师级画作的风险性更小或是流动性更强,又或者是因为艺术品

的回报率存在均值回归的规律,这与 Bondt 和 Thaler(1993)研究股票收益率时发现的现象相类似。那些过去在艺术品市场上表现优异的艺术品(昂贵的绘画)在未来往往会表现不佳,然而过去那些市场表现不好的艺术品(比较便宜的绘画)在未来更容易表现突出。

而我们则认为,这是因为从投资的角度出发,大师级艺术品已经被众人所知,关于它们的研究和鉴赏也更加全面,大师级艺术品所蕴含的内在艺术价值已经基本被开发殆尽。而一些相对便宜的艺术品,要么是艺术家的名气,要么是这幅作品的名气,都还有很大的提升空间,其本身的艺术价值也有待开发。这一点在当代艺术板块表现得尤其明显。运用作者在前面提到过的"艺术品生命周期理论"进行解释就是,大师级艺术品已经"英雄迟暮",要在艺术品市场上再有耀眼的表现是不太现实的期望。但是,大师级艺术品基于它长久以来建立起的名声,其艺术价值受到绝大多数人的认可,市场价格更加稳定。

对于国内新兴的艺术品市场而言,市场价格的影响因素可能更为复杂,回报率所包含和反映的信息也更趋于冗杂。为了衡量国内艺术品市场上名家作品和普通作品的表现差异,我们对雅昌的几种分类艺术指数进行对比,结果如图 8-6、图 8-7 和表 8-4 所示。

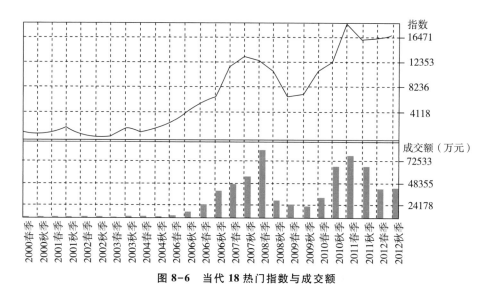

图 8-6 当代 18 热门指数与成交额

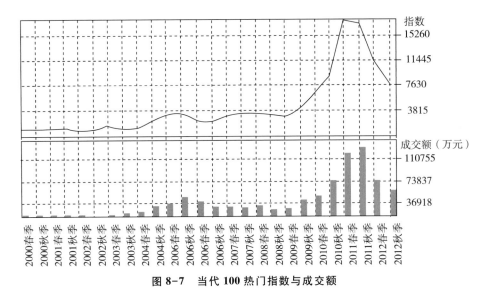

图 8-7 当代 100 热门指数与成交额

表 8-4 当代 18 热门指数和当代中国画 100 家指数的平均回报率及方差
（2000—2012 年）

| 指数类型 | 平均回报率 | 方差 |
| --- | --- | --- |
| 当代 18 热门指数 | 34.52% | 109.70% |
| 当代中国画 100 家指数 | 14.67% | 14.41% |

除了当代画作，本文额外选取了国画 400 指数和成交额前十的国画名家的作品数据，两者的对比结果如表 8-5 所示。

表 8-5 国画 400 指数和成交额前十的国画名家平均回报率及方差
（2000—2012 年）

| 指数类型 | 平均回报率 | 方差 |
| --- | --- | --- |
| 国画 400 指数 | 10.96% | 9.16% |
| 成交额前十国画名家 | 15.87% | 11.45% |

由以上统计结果可以看出，在 2000—2012 年的考察区间内，当代 18 热门指数和成交额前十国画名家的半年化回报率分别高于当代中国画 100 家指数和国画 400 指数。这一实证结果在一定程度上说明了我国艺术品市场的情况和国外存在着较大的差异。在国内艺术品市场上，大师级画作的市场表现通常要高于艺术品市场的平均水平。此外，以上图表还显示出大师级画作的平均回报

率波动率要高于普通画作,以当代18热门指数为例,它的方差达到109.70%,而包含了更广阔样本的当代中国画100家指数的方差仅为14.41%。成交额前十的国画名家在方差上也比国画400指数高出了2个百分点。

大师级作品之所以在国内市场上表现出更高的预期回报率,原因可能和国内艺术品市场不够成熟的特征有关。和国外相比,国内艺术品市场的发展长期滞后,并未形成规范的分级市场,很难做到所有作品的流传有序,一幅画作从进入市场、推介展览到流通交易的整个过程并未形成一套完整科学的操作体系,因此登记、记录工作难以做到完善和透明化。而国内出版画册这一宣传手段通常又具有一定的门槛限制,其中收录的作品大多为大师级画作。这些问题都造成大师作品才有据可查,而小画家却无从考证的现象。国内艺术品投资者的专业素养还不够高,大多数买家缺乏独立鉴别艺术品的能力,而有流转记录的大师级作品显然在可信度上要远高于市场上零散的其他画作,因此投资者更愿意对一幅来龙去脉清晰的顶级画作付出高于其实际价值的价格,而不愿对那些无法提供真品佐证的普通作品支付等同于其价值的成本。同时,大师级画作还具有市场认可度更高、相应的流通性更强等诸多优点,当经济上行时,新进入市场的投资者通常偏向于选择从更为熟悉、更有保障的名家画作入手,因此这类作品的投资回报率更容易分享宏观经济景气的好处。

此外,国内艺术品市场存在着炒作的泡沫,大师级画作的题材性较强,更加具有包装的潜质,因此拍卖行更容易利用话题制造舆论来炒高成交价格;而对于投资者来说,其投资理念不够理性、科学,普遍具有跟风市场的行为,因此国内的艺术品市场往往不乏拍出"天价"的作品,而这些作品基本都出自大师之手,这也会显著提高大师级作品整体的投资回报率。艺术品市场上的"炒作"不仅拉高了大师级画作的平均投资回报率,同时也显著地加大了其波动率,拍出过"天价"的作品再次进入市场交易时通常会出现理性的价格回归效应,这也就解释了为何高回报的大师级画作通常伴随以同样高的方差值。

鉴于在国内的艺术品市场中,大师级画作通常有高于平均水平的市场表现,而考虑到在相当长的一段时间内,国内的艺术品市场结构都不会发生根本性的变化,因此大师级画作的高回报率特征仍会持续存在。大师级画作能降低投资者搜寻信息和进行鉴定的成本,从某种程度上来说,大师级画作的入册、展览和交易记录都能为作品的真伪提供一个较为可靠的参考。此外,大师级画作的市场认可度高,受众更广,与名声尚不成熟、未来是否流行并不明朗的小众画

作相比,转手时出现流拍的概率更小,因此在市场上流通变现的能力要高出很多。同时,撇开投资的目的,在国内将高价艺术品作为财富象征的潮流引导下,市场参与者将大师级艺术品作为收藏品进行购买的偏好也要明显地大于其他普通画作。这种投资大师级艺术品的策略类似于在股市中选择大盘股,画家的知名度决定了其价格通常具有一个被普遍接受的下限,无论艺术品市场的整体走势如何,这类艺术品都不会跌破这个价格。需要特别注意的是,大师级画作在波动性上并不像大盘股那样平稳,主要原因是大师级画作通常也是艺术品市场上最容易被"炒作"的对象,追涨会推动大师级画作产生很高的价格泡沫,而一旦市场热情回归理性,艺术品也会回落到正常区间内。因此在对大师级画作进行投资时也需要进行一定的甄别,买入时更需要斟酌拍卖价格是否高得异常。

除大师级画作之外,国内的当代艺术板块也值得投资者关注和参与。不同于已过世的近现代艺术家,当代艺术家作品的真伪可通过本人直接得到求证,因此作品的真实性能够得到有力的保证。而在鱼目混珠、真假难辨的艺术品市场,艺术品价格在很大程度上正是取决于艺术品的真伪,唯有获得验证的真品才有可能拍出高价,而赝品则面临着价格无限下跌的高风险。此外,当代艺术品大多处于"成长期",作家的名声并未被完全挖掘,市场的认可度正进入逐渐累积、不断提升的阶段,艺术品潜在的价值提供了一个价格攀升的合理市场预期,其上升空间会逐步通过投资回报率显露出来。而一旦作品的作者离世或者进入低产期,那么之前流入市场的画作更会因为稀缺而被市场争抢,需求和供给的不对等必然带动价格的提高,艺术品因此会变得更为昂贵。即使作者仍旧保持高产量,当代艺术家也能通过自身的活动为已有的艺术品增加题材的特殊性,让原本普通的作品具有特殊性和更多意义,引起自身甚至同类作品的价格上涨。

### 8.2.2 艺术品投资的买入卖出策略

在确定了板块策略以后,下一步需要投资者分别针对买入和卖出行为制定更详尽的步骤。之前我们曾提到过,除了尺寸,艺术品的价格还会受到作者知名度、年份和作品题材的影响,投资策略中对板块的选择相当于确定了投资对象,也就确定了具体购买哪些作者的作品,此时需要更进一步地对同一作者的作品购买制定投资策略。

在资金允许的情况下,购买某个作者的作品时,单幅购买的做法是不如成批购买的。艺术品拍卖时的估价很大程度上受限于同类作品已成交的价格,假如你选择购买单幅作品,那么和这幅作品具有类似创作年份和题材的其他作品的市场流通情况将不受掌握,但那些作品的成交价格会显著地影响你手中作品的市场行情。而一旦你买断了某位艺术家在某个年份或者某种题材的作品,那么就相当于你垄断了这一类艺术品,从而具有一定的定价话语权。而如果恰好市场的流行导向发生改变,市场对于你所购买的相同年份或相同题材的作品产生了更强烈的偏好,那么就会带动手中成批作品价格的集体上涨,但如果你是零散地购买不同年份和题材的作品,那么价格的上涨会被其他作品影响甚至拉低。这和分割市场的理论是相类似的,即在分割市场上可以根据需求的不同制定相应的差别价格,但这一做法的前提是必须确保你所投资的艺术品具有相当的同质性。

当然,当投资者手中的资金有限时,这种投资策略可以采取分步进行的方式。只要在某个时段内持续购买某个作者同一年份或同一题材的作品,像集邮一样,等到作品收集完成再开始考虑售出,那么也能比"乱枪打鸟"式的完全分散的投资策略获得更高的投资回报率。

选择了合适的艺术品买入后,还只是完成了投资策略的一半,最终所实现的投资回报率的高低还将极大地受艺术品卖出策略的影响。在目前的艺术品市场上,很多的投资者换手频繁,通常会将购入不久的艺术品在下一季拍卖会就选择卖出,这样的做法会对投资回报率产生消极的影响。艺术品的特性决定了其更接近于一种中长期投资,而短线投资的策略存在很大的投机性,最终所获得的持有期回报率完全依赖于市场在买入点和卖出点之间的走向。实际上,理性的投资者应该在经济的低谷时期买入艺术品,而等待这一轮经济周期结束,市场重新出现反弹时再进行卖出。过短的持有期也会因为时间仓促而不利于持有人对作品进行包装和宣传。通常认为,艺术品的持有人若想获得一个不错的投资回报而并不依靠运气的话,他在某种程度上要对手中的艺术品进行运营和推介,特别是对于那些具备条件的机构投资者,因此通常建议持有期不宜过短,应为2—3年以上。

而卖出艺术品时的另一个技巧是分批出售,这和房地产的营销策略相类似,因为即使是较为同质的作品,其在精湛程度、知名度上仍可能存在不小的差异,首批出售的作品类似于向市场发出信号,告知有兴趣的投资者你所持有的

作品年代和类别。这种类似于"投石问路"或者"抛砖引玉"的作品不应该是最为经典的杰作,而应是价格比较适中、市场认可度又尚可的作品。然后再考虑出售那些价格较低的作品,首次出售的作品为第二批出售的画作提供了一个估价参照,会在一定程度上拉高原本较低的价格。最后再将最广为流传的经典之作推入市场,此时市场关注度经过之前作品的推出逐渐累积并达到最高,在充分的关注之下,作品拍出高价的可能性也将大大增加。

# 第九章
# 中国艺术品交易平台设计

## 9.1 中国艺术品产权交易市场的背景研究

### 9.1.1 艺术品产权交易市场形成的背景分析

改革开放后我国经济高速增长,人们生活水平大幅提升,个人财富积累也达到一定的水平。同时,伴随着大量艺术知识的推广与普及,人们对于艺术品商品化的认识也越发深入。此外,由于股票、债券和房地产等传统投资工具的日渐普及,尤其是在经过"股灾"、金融危机以及房地产各项限购政策后,投资者陷入"有钱无处可投"的困境中,向来被认为是价格属性平稳且有极大升值空间的艺术品因此得到众多投资者青睐。同时,艺术品由于满足了人们投资和精神的双重需求,也逐渐成为高端投资者的一种投资选择。最新发布的欧洲艺术博览会(TEFAF)《2016全球艺术品市场报告》显示,2015年全球艺术品市场中中国的市场占有率为19%,位居世界第三,市场份额增长迅猛。艺术品投资在中国得到越来越多投资者的认可,成为一种新兴的资产配置手段,甚至逐渐成为投资品种中的重要板块。

当下艺术品投资越发热门,为丰富投资多样性和加强交易灵活性,艺术品市场不断推进艺术品证券化与金融化的进程,艺术品投资正在实现由个人买家收藏到商品化、资产化、金融化的转变,这既是世界艺术品投资的大趋势,也体现了中国艺术品市场积极寻求与国际接轨的内在规律。据雅昌艺术网的不完全统计,2013年各类机构、企业参与中国艺术品市场投资的金额近500亿元。在未来艺术品交易的发展过程中,为能够给投资者提供一个更为成熟的文化产

权交易市场,艺术品资产化的进程会进一步加快。其中最显著的是各类投资机构看中艺术品的二重性(消费欣赏性和金融资产性)而将大规模的资本投入中国的艺术品市场;艺术品像其他金融资产一样能从今后的升值中获得回报。也就是说,随着时间的推移,艺术品的价值趋于上升,因为它们的效用不是退化性的实用效用,这使得它们既可以储存价值,又是获得资本回报的潜在源泉。同时,为保证产权交易市场的合规健康发展,国家也在出台一些政策法规,诸如《不动产登记暂行条例》的实施,房产税及遗产税的预期推动,以及鼓励合法的金融机构积极介入艺术品资产化、金融化的过程中来,共同加速建设成熟的艺术产权交易市场。

但是,由于目前国内艺术品市场刚刚起步,尚未形成公认的定价标准,造成艺术品在定价上带有浓厚的个人色彩,艺术品市场交易规则混乱不一;此外,由于艺术品在典当、担保、抵押等方面尚存在一些法律所不及的灰色地带和交易制度上的缺陷,风险的存在使得当前艺术品市场难以获得广泛参与,也在一定程度上制约了市场化的发展。此外,当下的艺术品投资市场由于运作不成熟、范围小、投资渠道匮乏、投资门槛高等问题,使得艺术品投资更多地只是"富豪藏家"们的小众投资,令诸多个人投资者望而却步,大量资金隔离于市场之外无法参与投资,阻碍了艺术品市场的进一步发展与繁荣。

## 9.1.2 艺术品产权交易平台构建的需求分析

广义的艺术品市场不只是艺术作品的买卖交易,而是包括艺术品从创作、营销、交易到后期服务等一系列的流程。随着艺术知识的普及和人们投资意识的提高,越来越多的人开始有把艺术品当作商品来交易的意识,甚至将艺术品当作投资和投机的工具。我国作为新兴艺术品投资市场,尽管成长迅速,市场份额也不断扩大,但是相关制度及配套设施还不成熟。市场的建立与完善必须以完整可循的运行机制为基础,以标准化的交易制度为保障。

当下中国艺术品市场刚起步,由于野蛮生长下投资者的种种不良交易习惯,诸如大量的艺术品交易存在于私人之间、交易没有秩序甚至经常是不公平的定价,导致我国艺术品一级市场十分不发达,大大阻碍了整个市场的发展。我们认为主要原因就在于艺术家们很反感将作品售卖给一级交易商,仍钟情于私下洽谈的方式,尽管前者可以在税收方面得到减免。但在西方产权市场较为成熟的国家,艺术品从创作到画廊、美术馆收藏渠道,以及拍卖公司的拍卖交易

已经组成了健康完整的生态链,前一环节制约后一环节,虽然产业化的链条运作会使利润在每个环节都有均分,但其有利于规范整个艺术品市场的稳定发展,保障了投资者在较低风险下获取较稳定的回报。

在缺乏成型的产业化市场条件下,艺术品的真伪鉴定和不公正的定价是当下市场迈向成熟的主要难题。权威的真伪鉴定机构的缺失导致各类赝品充斥市场,对健康交易的市场秩序造成了极为不良的影响,降低了投资者对艺术品市场的信任度。赝品现象不仅仅存在于创作环节,甚至在销售环节与拍卖环节都有连带造假的现象。具体表现为:首先是创作环节,随着科技的进步,艺术品造假手段越发高端,有些甚至采用智能化设备进行精细的造假,对于只是追捧市场热度的一般投资者而言,若非真正的行家,很难分辨真假。其次是售卖、拍卖环节造假现象更为普遍,由于缺乏有效的管制,我国诸多画廊、艺术品商店严重缺乏文化版权保护意识,公然售卖名家伪作。部分拍卖机构在连年攀升的交易额的利益诱惑下,甚至上下联合,一同欺骗投资者,对拍卖市场造成了极为恶劣的影响。归其根源是缺乏有效监管的交易市场,因此我们迫切需要构建一个健全有效的交易平台来杜绝赝品现象,使其不再危害市场的健康发展。

此外,我们应该意识到的是,相对于成熟的全球艺术品市场,目前中国艺术品市场的定价权仍受制于西方市场。这正是因为国内还没有搭建自主可信的交易平台,没有参照,所以艺术品市场上的评价体系基本上只能参照西方的审美和价值标准。因为西方人善于通过进入市场的手段,在交易过程中强化他们固有的艺术观念和标准,从而更使中国当代艺术没有形成自己的影响力,仿佛只能成为西方的附庸,而缺乏文化影响方面的自主性。在当下的艺术圈内,很多艺术家的创作手法程式化,使得中国当代艺术中本该拥有的传统文化精神内涵被商业利益所剥夺、同化。诸多年轻艺术家受经济利益的驱使,盲目认同西方世界的艺术文化价值体系。国内本就缺乏独立审美和批判的精神,许多所谓的业内"专家"更愿意表现出自己与国际接轨的态度,往往机械地反复讲述西方的概念,却不敢彰显自己独特的见地。

这些现象不单单凸显着对自主交易平台的需求,更为可怕的是背后暗藏着一定的经济危机。由于前面提到过现行的艺术品市场价值评估体系是由西方人所主导的,以中国当代艺术为例,西方收藏家以主场定价优势压低拍卖品价格,大量买入中国当代绘画作品,其后配合媒体大力炒作,抬高作品价位,有的

甚至几十倍、几百倍地抬高,这好比股市中的庄家操盘,压低价格大量吸收筹码,在高价位时又将它们大力抛出,趁着艺术品投资的风潮吸引国人竞购和接盘,借机大肆圈走国人的钱,使得中国艺术品市场从内部丧失了宝贵的艺术资源和财力资源。这些令人心痛的局面都表明,我国自主艺术品产权交易平台的缺失,使得中国当代艺术品市场面临着巨大的文化冲击风险。

2008年爆发全球金融危机后,当年中国当代艺术品成拍率大幅下滑,同时成交额仅为2007年成交额的零头,然而同期在2009年苏富比春季拍卖的中国书画专场中,总成交率高达95.5%,最终拍卖总成交额达129 775 500港元,成交价大幅超过预期。从金融危机前后鲜明的对比可以看出,相比盲目模仿西方审美的现代艺术作品,承载着中国传统文化精神价值的艺术作品在遇到危机冲击时有着更稳定的抗波动性,这无不说明着藏家和投资者们对于中国艺术品价值的认可。如此具有开发前景的中国艺术品市场,却还要跟风受制于西方市场,这都是国内规范的市场机制缺位所导致的,使得大量传统艺术文化没有一块沃土"生根发芽"。

我们需要好好反思,尽管近年来中国艺术品市场的发展成果喜人,但相比国际成熟的市场,艺术品在文化产业中,尤其GDP总量中所占比重较低,如果政府不去重视、不去扶持,政策和平台的缺失将使得艺术品市场没有可循的发展方向。市场经济存在于成熟的供需体系下,可是在这样一个"自生自灭"的生存环境下,如果国家不去发布艺术品市场等文化发展战略和配套的政策措施加以引导,就不可能有效发挥市场机制的作用。所以,设计公平有效的制度体系,配套相关的法律法规,用政策培育市场主体,进而推动成熟健全的艺术品交易平台的发展,才是弘扬中国传统文化、发扬中国艺术精神的核心所在。

## 9.2 中国区域性艺术品产权交易市场发展案例

### 9.2.1 上海文化产权交易市场

2009年4月23日,上海文化产权交易所(以下简称"上海文交所")正式获上海市人民政府批准设立,成为全国首家文化产权交易所。上海文交所是以文化版权、债权、股权、知识产权等各类文化产权为交易对象的综合性文化产权交易服务机构。上海作为中国金融中心,其优越的地理位置、高市场化程度的优

势使得各类文化资源和资本快速而有效地聚集和适配,上海文交所的示范作用不言而喻,因此其在成立之时便定位为国际性的专业化文化服务平台。

上海文交所遵循"公开、公平、公正"原则,依法开展政策咨询、信息发布、项目推介、投资引导、并购策划、项目融资、产权交易组织等活动,运用产权交易方式和规范化的市场运作,推动各类所有制文化企业的资产重组、跨国融资并购等工作,通过产权交易、信息披露、投融资服务等方式为各类文化产权主体提供定价、资本进出通道,探索创建文化金融体系的新途径。

在上海文交所挂牌交易的项目大致可以分为三类:

(1)组合产权项目:文物及艺术品收藏、数字软件与设计及公关咨询策划、创意产业与品牌时尚、体育卫生旅游等相关文化行业服务、政府文化专用权益、文化系统政府采购等领域中与文化有关的产权交易。

(2)股权项目:文化类企业的股权交易;为文化产业投资、咨询、并购重组等提供服务;国家有关部门和市政府授权或委托的其他有关产权交易,完全通过市场化方式进行操作。

(3)版权项目:新闻出版发行、广播电视电影服务、文化艺术和网络文化服务及休闲娱乐服务、文化艺术经纪和市场服务及文化用品产品服务、各类版权服务。艺术品的持有人会雇用专业评估机构对持有的艺术品版权进行合理的估值,然后根据这一估值委托上海文交所进行挂牌上市交易,发起基于估值区间的投资者竞价。最后,文交所通过对买卖双方的资质审查,匹配挑选出最优的买家,以撮合艺术品版权交易。

传统的物权项目交易还是以当代书画作品的物权交易为主,此外也会对电影、话剧等舞台艺术表现资源的文化权益进行融资。

2012年11月,第十六届上海艺术博览会在上海召开,上海文交所充分利用这次国际性的交流机会,扩展了自身的业务范围,把艺术形式进一步延展到了公共艺术领域。公共领域是近年来学术界常用的概念之一,是指具有开放、公开特质的、由公众自由参与和认同的公共性空间,而所谓的公共艺术即是将城市中的某块特殊公共领域空间交与艺术家,任其自由发挥创造力来进行艺术创作及相应的环境设计。优秀的公共艺术形式可以通过视觉感知向社会传递城市独有的艺术气质和文化价值观,在提高公众艺术感知力和思考意识的同时,也以一种"外放"的方式展示艺术家,是艺术家创立其业内口碑和知名度的重要途径。上海文交所借由博览会的契机,与上海艺术沙龙、上海国际艺术节等展

会合作,提供了推广公共艺术的具体操作方案,促进了公共艺术领域的产业细化和升级。

### 9.2.2 深圳文化产权交易市场

深圳的文化产业和文化产权交易市场在全国一直处于领先地位。2017年5月11日—15日,以"文牵一带,博汇丝路"为主题的第十三届文博会在深圳成功举办,为期五天的展会实际成交额为2 240.85亿元,与上年相比增长10.28%。其中,合同成交2 064.35亿元,零售及拍卖成交176.50亿元。第十三届文博会突出了以下四方面的特点:①国际化程度继续上升,海外采购商人数明显增加;②"一带一路·国际馆"成为关注热点;③"文化+"主题突出;④注重培育文化消费热点。深圳文博会规模的不断扩大为推动中国文化产业的发展和中国文化产品走向世界起到了积极的作用,彰显了在"一带一路"的发展环境下,推动中国文化"走出去"和吸引海外文化"走进来"已成为新的国际合作与交往趋势,中外文化产业正在迎来一个新的合作机遇。

深圳文化产权市场的活跃还体现在其拥有全国第二家国家级文化产权交易所——深圳文化产权交易所。深圳文化产权交易所(以下简称"深圳文交所")于2009年发起,2010年4月正式注册成立。深圳文交所以国家"文化+金融"先行先试的政策为导向,以国家关于创新驱动和构建多层次资本市场的战略为出发点,以服务于文化产业实体经济为立足点,以支持中小微企业进入资本市场为专注点,致力于建成立足深圳、面向全国、影响国际的国家级文化产权交易和投融资综合服务平台。深圳文交所自成立至今对文化产权交易进行了积极的探索和实践,历程如下:

2010年4月,深圳文交所成立,尝试开展艺术品权益拆分业务。

2011年11月至2013年,全国性交易市场清理整顿,叫停艺术品权益拆分业务,深圳文交所处于业务暂停及善后处理的状态中。

2013—2016年,深圳文交所处理善后事宜,尝试性地开展文化产权交易见证、登记托管等业务。

2016年,深圳文交所转型发展,于2016年4月18日上线"文化四板"。该年"文化四板"挂牌企业数量达153家,近100家挂牌企业获得金融或非金融类服务。

2017年上半年,国家清理整顿各类交易场所,部际联席会议办公室开始组

织全国性各类交易场所清理整顿"回头看"工作,对全国各类交易场所,包括文化产权交易机构涉及的非法违规交易乱象进行重点整顿,深圳文化产权交易所面临新的发展机遇。

在深圳文交所的探索历程中有两个模式值得进一步探讨:

(1)"文化四板"

"文化四板"基于国家的双创战略和构建多层次资本市场的战略而提出,目的是解决文化企业资产轻、确权难、融资难的问题以及中国的多层次资本市场特别是四板市场存在不适宜文化产业发展的诸多问题。

"文化四板"的基础业务模式是:以"文化+金融"先行先试的政策为导向,以股权融资类服务和非股权金融类及其他综合类服务为两翼,其中股权融资类服务是"文化四板"作为资本市场的基础服务,以物权、非物权交易和人才产权托管为业务支撑,以线上托管平台作为综合服务的助推器。

"文化四板"的股权融资服务流程包括挂牌上市流程和挂牌上市后的服务流程两部分。

① 挂牌上市流程

"文化四板"的挂牌上市流程可通过线上与线下两种方式操作完成,挂牌上市流程如图9-1所示(十个工作日内完成)。

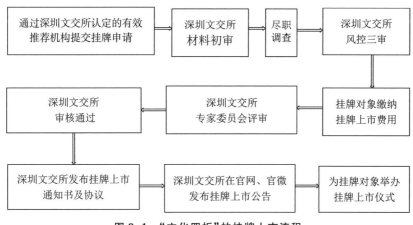

**图 9-1 "文化四板"的挂牌上市流程**

② 挂牌上市后的服务流程

文化企业挂牌上市后的服务流程为线下柜台服务,服务流程如图9-2所示。

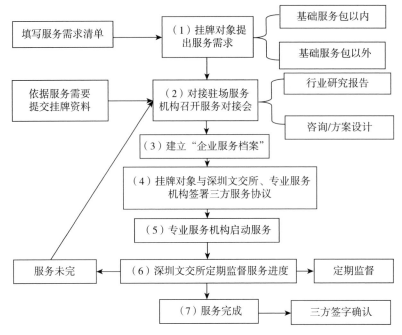

图9-2 文化企业挂牌上市后的服务流程

(2) 权益拆分

深圳文交所在建立之时就明确将艺术品市场作为其主要的业务突破口。"权益拆分"模式的建立是由于艺术品市场具有以下特点：私权为主，产权结构简单；产业链条短，易启动；市场需要依靠有公信力的交易平台去规范等。

"权益拆分"类似资产证券化，即首先将若干件艺术品集合打包成一个艺术品资产包，然后将资产包进行拆分，根据交易需要将资产包的所有权拆分为若干份，这样就形成了若干份等额的"所有权份额"。投资者只需购买其中的资产包"所有权份额"即可参与到艺术品市场的投资中来，而无须大价钱收藏一整套艺术品，这样就降低了交易门槛，使得普通投资者也可以享受到艺术品增值带来的回报。

深圳文交所首创"权益拆分"的交易模式。2010年8月，深圳文交所尝试推出了经过权益拆分的艺术品资产包投资标的——"天禄琳琅1001号杨培江美术作品权益份额"，该资产包的总价为200万元，被拆分成每份2 000元面值的份额，一共1 000份，并借由自身平台挂牌上市交易，最后全部发售成功。深圳文交所的"权益拆分"与天津文交所后推出的"份额化交易"还是有所不同

的。深圳文交所作为初创的尝试者,更加注重风险的控制:为防止拆分的份额产品价格巨幅波动等情况出现,深圳文交所限定了单只产品投资者数量以及每日、每月的涨幅波动。

上海文交所与深圳文交所同属国家级的文化产权交易所,这与它们所在的地理位置是分不开的。东南沿海地区经济发达,带动文化产业的启蒙发展,同时有当地雄厚的文化资本支持,文化产业市场化程度较高,与国际接轨的城市化进程激发了文化消费的增长,消费潜力巨大,兼具文化资源和地理位置上的双重优势。

### 9.2.3 天津文化产权交易市场

天津文化艺术品交易所(以下简称"天津文交所")于2009年9月17日成立,是由私人投资控股的交易所。天津文交所相关工商注册资料显示,其主要的股东结构为:天津济川投资发展有限公司、天津市泰运天成投资有限公司与天津新金融投资有限责任公司,这三家公司的合计持股比例接近80%,但天津新金融投资有限责任公司曾表示仅仅只是作为投资入股,所以天津文交所的主要控制权还是在前两大股东的手中。

天津文交所的主要业务是文化艺术品或文化产品的份额化交易,天津文交所是国内第一个尝试"份额化"产权交易方式的公司。"份额化交易"相当于传统文化艺术品鉴定等流程与现代"资产证券化"方式的结合:由专业机构或专家对艺术品实物进行前期的鉴定、估价,再托管给第三方机构进行管理并购置保险,最后将艺术品作为资产进行份额分割并发行上市进行交易。相较于深圳文交所的"权益拆分"方式,"份额化交易"的分割份额更大,使得每份交易单位定价更低,进一步降低了交易门槛,成为类似股票市场的交易方式,但是天津文交所的尝试其实是一种非实物性的股权份额化交易。

天津文交所通过尝试"份额化交易"降低了艺术品投资的门槛,借此吸收了大量的热钱,整个市场热情一度高涨。当时正值国家倡导文化体制改革精神,鼓励文化产权与金融资产相结合,尝到甜头的天津文交所为吸引更多的投资者参与市场,开始打着"证券化交易"模式的噱头,采用诸多应用于股市的交易规则:集合定价、限制涨跌幅、小份额化实时交易等,甚至不限制参与人数,灵活的交易规则无形中放大了艺术品交易的风险。然而市场在艺术品份额化运作上市后惊现接连暴涨的奇迹,其中,白庚延的《黄河咆哮》甚至直接突破市场天价,

另一幅画作也在上市短短 15 天内飙升至难以置信的价格。全国各地文交所也纷纷效仿,跟风助长了市场的炒作热度,引来各界的关注,但是在当时可以明显看到由于整个市场都趋于不理性,交易状况近乎混乱失控。最后的确好景不长,市场的理性价值回归之后,诸多挂牌上市交易的艺术品的价格开始出现大幅下跌。针对市场非理性的大起大落以及交易规则被胡乱更改的现象,甚至一些打法律"擦边球"的行为,国务院最终通过"38号令"叫停了这种创新的文化艺术资源与金融资本相结合的模式,并开始对全国的文交所秩序乱象进行全面的清理整顿。

### 9.2.4 湖南文化产权交易市场

众所周知,湖南省是我国的文化产业大省,湖南卫视收视率常年稳居全国省级卫视前列,湖南卫视辐射到的各个文化产业圈都非常发达,艺术资源相当丰富。湖南广电传媒作为文化传媒领域的领跑者,每年都会举办中国金鹰电视艺术节,艺术节活动不仅吸引到各界文化名人前来交流,更通过与诸多知名企业的品牌合作实现双赢创收,在文化艺术市场中影响巨大,同时两者的交互作用也使得金鹰电视艺术节的品牌效应越发有影响力。湖南省这样优越的文化艺术创作环境也大大促进了艺术品产权交易市场的发展。

湖南文化艺术品产权交易所(以下简称"湖南文交所")于 2011 年 3 月由湖南省文化厅批准注册成立,2013 年报国务院证监会部际联席会议验收通过,由湖南省人民政府正式发文批准,是依托全国文化资源,集文化产权交易、文化投融资服务、文化产业信息发布为一体的专业综合性服务平台。

湖南文交所虽不属于国家级文交所,但也在积极探索与银行、保险、租赁、典当、担保和基金等机构合作,打造文化与资本对接、与科技融合的综合服务平台,为文化企业投融资提供服务,完善文化产权交易体系。

湖南文交所通过完善的交易系统,有机结合文化产业的全产业链,运用文交所的职能,协助文化企业实现跨越发展,业务涉及影视节目、文化艺术品、宝玉石交易、酒文化交易、文化版权、文化股权交易和网络新媒体等。湖南文交所同时为产权转让与交易提供综合配套服务,制定了完善的交易规则。湖南文交所通过集成化的运营体系,为文化艺术产权交易市场构建了专业化的市场平台。

国务院"38号令"下达以后,湖南文交所是全国第一个积极响应号召,对艺

术品份额化交易进行清退的交易所,通过一系列的创新举措由份额化交易转型为文化产权交易。2012年3月19日,湖南文交所通过检查验收,将业务重心放到文化产权交易上来,并宣布上线全新的艺术品交易系统。其中湖南文交所推出的白沙溪《非遗茶韵》黑茶套装产品也成为非常成功且有特色的转型尝试。湖南文交所通过努力思考新的业务模式,开拓新市场,成为份额化交易模式整改潮中转型最快的文交所,其成功转型对于其他省文交所的建设有很多值得借鉴的地方。

## 9.3 中国艺术品市场的特色

关于艺术品市场结构的一般描述,我们已经在本书第一章详细介绍,此处不再赘述。本章着重介绍中国艺术品市场的特色——以文交所为代表的艺术品三级市场的发展。

艺术品三级市场是艺术品场外交易市场,主要是以各类文交所为载体的高端艺术品博览会和与艺术品相关的经营活动,如鉴定、展览等。艺术品三级市场的培育是推动中国艺术品金融资产化规范发展的未来趋势,在以各类文交所为载体的交易平台上,艺术品通过资产证券化成为投资者热衷投资的金融标的,逐渐进入富裕阶层和各大机构的视野。这种新型的金融工具也丰富了其资产增值的理财方式,通过专业的资本运作连接艺术品市场和资本市场,使得艺术品市场不再停留在传统的二元市场交易结构。与以拍卖行为主流代表的二级市场不同的是,三级市场通过对艺术品资本化的尝试,使得无法涉足传统拍卖市场的投资者有了买卖艺术品的机会。三级市场对艺术品采用金融理念来运作经营,使得通过交易金融化的艺术品产品获取投资收益成为可能。

在传统的艺术品二元市场结构日渐成熟背景下,中国的艺术品三级市场近年来发展势头强劲,各种以文交所为代表的文化艺术产权交易平台成形壮大。但必须注意到的是,在规范的制度缺失和交易规则混乱的环境下,艺术品市场的乱象横生。中国艺术品三级市场未来健康发展的基础有以下三点:

(1)经济基础。收藏艺术品,代表人们对艺术的感知追求,对精神享受的追求,曾被视为富裕阶层、小众群体的专利。随着国家经济实力的提升和人均国民收入的增长,艺术品收藏,乃至艺术品投资行为都越来越普遍,这都是以经济基础作为支撑的。毫无疑问,我国近年来改革开放的成果为艺术品市场的发

展打下了良好的基础,同时,经济增长也成为保障我国艺术品三级市场繁荣发展的原动力。

(2) 市场基础。艺术品三级市场的发展更多地依托于目前成熟的金融市场和规范成形的金融模式。金融市场的现有成果能够指引艺术品三级市场的发展,打上"金融化"标签的艺术品,更容易被投资经验丰富的投资者所接受,增强了艺术品作为投资标的的认可度,投资者反过来也会助力艺术品三级市场的建设。稳定的金融环境已经为艺术品的金融化进程提供了良好的市场条件,但是我们也要保持警惕的是,金融市场的波动也会传导到艺术品市场,使得艺术品市场承受更大的风险,在用好这把"双刃剑"的同时,我们更要注意对风险的把控。

(3) 需求基础。随着2008年金融危机和2015年"股灾"的爆发,市场风险增大,投资者信心低迷,同时近些年各项房地产的限购政策出台后,游资也开始陷入"去哪儿"的困惑当中。这时附有平稳价格属性和升值空间的艺术品成为众多投资者用以规避风险和实现资产保值增值的重要选择。艺术品通过金融化使得投资方式更为灵活,也降低了高端艺术品投资的门槛,投资者可以更好地参与到艺术品市场中去,满足其资产配置多元化和精神的双重需求。

中国艺术品三级市场的发展,是突破艺术品和金融资产间壁垒的尝试,其在艺术品资产化的过程中,也间接通过金融市场来谋求文化产业融资难的出路。由于中国的规范化艺术品交易平台还在建设中,不可避免地出现法规缺位和行业自律不足等问题。最重要的是,人们对于艺术品定位缺乏正确的认识,艺术品有其特殊的文化性,我们在对艺术品进行金融化的运作中,过多地看重以往证券交易市场的经验和模式,强调三级市场中文化资源的份额化和交易标准化。过度地采用金融化的模式反而会忽略艺术品的独特性和多样性,使得承载艺术家审美的艺术品成为同质化的交易标的。此外,文交所的发展环境与国家监管以及政策息息相关,三级市场作为新兴的市场仍然缺乏统一的监管,由于没有正规的引导和统一的管制,人们也会对三级市场的发展存疑。

作为前两级市场的补充,文交所作为三级市场的载体对完善市场支撑体系起到了重要的建设作用,同时,我们应该看到,由于艺术品市场主体对艺术品定位和多重属性缺乏正确的认识,导致金融化这种不错的尝试过于粗糙,本应经过市场细化和主体划分来进行的一个较为复杂的工程被简单地同质处理。为保证艺术品多元化不被抹杀,我们需要建立起统一标准的价值评估体系,来确

保价值发现过程的真实有效。其中包括艺术品鉴定和评估体系的制度建设、份额化交易体系以及发挥市场作用的退出机制等,只有国家在政策上明确了监管机制,才能通过市场筛选出优质的文交所,净化三级市场环境,保证资源的合理分配。这不仅有利于规范三级市场的运行机制,也有利于保障艺术品投资主体的权益。

## 9.4 中国艺术品交易平台的金融化构建准则

艺术品是艺术品证券化的载体,艺术品证券化将艺术品以创新的方式纳入资本运作,核心是为了丰富投资者的投资手段,也可以将其理解为金融标的物不断延伸的产物。艺术品的作用不仅在于能储存价值,更重要的是其具有获得巨大资本回报的潜力,原因在于艺术品具有其他金融资产所不具有的稀缺性与独特性,这意味着艺术品的价值会随着时间的推移具有更大的上升空间。就我国而言,艺术品以其高保值的特性在企业和金融机构资产管理中发挥着日益重要的作用,同时其作为价值载体的身份也逐渐被市场投资者接受,展现出日渐强大的活力。近年来,中国资本屡屡涌入国际拍卖市场,西方艺术品则是热门投资对象。大连万达集团于2014年在纽约苏富比的拍卖会上以2 041万美元(折合人民币1.27亿元)购入莫奈佳作《睡莲池与玫瑰》,震惊全球。在西方,将大量资金投资于文物和艺术品市场的例子更为常见。例如德意志银行在全球1 500家的分行中有近1/6的分行拥有公开的艺术品收藏。艺术品收藏不仅有利于优化企业的资产结构,同时也是企业软实力的象征。

随着经济总量高速增长,中国在国际上的地位得到显著提升并掌握了一定经济、政治话语权,加大了与世界各国的经济合作与联系。与此相适应,中国的艺术品市场逐步兴起,目前已经形成了包括艺术品基金、艺术品信托、艺术品抵押、艺术品按揭、艺术品市场指数以及文化产权交易所等在内的新兴艺术品交易格局,我国已经开始从单纯的艺术品交易向艺术品资产化、金融化的交易形态转变。以我国艺术品基金的发展历程为例,2005年5月,来自西安的蓝玛克艺术基金在中国国际画廊博览会上以50万美元的价格购买了当代画家刘小东的《十八罗汉》组画,这是我国最早的艺术品基金。国内第一款真正意义上的艺术品基金是2007年6月中国民生银行成功推出的"非凡理财——艺术品投资计划1号"。上海泰瑞艺术基金以有限合伙的形式分别于2009年和2010年成

立红珊瑚一、二期基金,其中红珊瑚一期基金是国内成立的第一只艺术品私募基金。2010年,中国艺术品市场交易总额达到1694亿元,比2009年增长41%,艺术品市场整体规模继续快速增长。2011年,在股票市场不景气、房地产市场遭遇国家严厉调控之时,传统资本市场供求失衡,大量资金寻找不到合适的投资方式,在这样的局面之下,资本越来越向艺术品市场等新兴市场倾斜,艺术品基金规模迅速扩大。2011年国内艺术品基金规模总计达到57.7亿元,基金品种主要为信托型基金,以及少量的有限合伙型基金。2011年是我国艺术品市场发展的高峰时期,全国筹备及开业的文交所超过40家,其中天津文交所的艺术品份额产品被国务院紧急叫停就证明了艺术品投资蕴含极大的不确定性。2012年,国内艺术品市场出现大幅下滑,艺术品拍卖市场几近"腰斩",同时国务院出台"38号令"对文交所进行清理整顿。受市场与政策的双重影响,新发行的艺术品基金和信托产品锐减,同时原先风光的艺术品基金也不得不黯然退场,艺术品基金短暂的"黄金时代"结束了。艺术品基金于2013年逐步进入兑付阶段,国内艺术品基金中有超过1/3的产品在这一年到期兑付。在成交量下降与艺术品市场不景气的双重压力之下,艺术品基金的发展面临巨大的挑战。但是,由于市场过度炒作而带来的惨痛教训却并未逆转艺术品金融化的趋势。因此,如何以我国国情为根本出发点与落脚点,为艺术品金融化设计合理的发展路径以及严密的监管方案才是我们未来理论与现实研究的侧重点。

文化产权交易所作为代表艺术品市场公信力的市场交易平台,应从自身和市场定位出发,严守公开、公正、公平的"三公"原则;同时,结合金融市场的运作模式和经营理念,从交易原则、产权归属、信息披露、风险防范和资产配置五个标准规范艺术品金融化的平台建设。

### 9.4.1 市场交易原则

文化产权交易所为艺术产权交易提供统一的平台,作为艺术资本市场的重要组成部分,艺术品市场的交易活动必须遵循一般市场交易原则规定的规则和秩序。市场交易原则分为自愿、平等、公平、诚实信用四个方面,它们从不同的层面规范着艺术品市场上买卖双方的交易行为和方式。

同时,文化产权交易所的功能还包括资金汇集和价格发现。产权交易属于市场交易的范畴,市场交易的核心是定价机制,该机制主要研究交易对象的价格制定和变更的策略,以求得营销效果和收益的最佳。无论是通过经纪商或拍

卖行进行的现货交易,还是更为先进的产权化交易机制,市场均衡价格都需要在大量且重复的市场交易中获得,从而对交易对象进行估价和定价。艺术品的定价体系和交易机制主要有三种。第一种定价和交易模式是卖方单定价制。根据考证,清代著名书画家郑板桥(1693—1765年)可能是我国历史上第一位给自己作品"明码标价"的人,他在1759年制定了自己的"笔榜",按尺论价,这就是后来书画价格的"润格"。后来,这种方式广泛流行于民国时期,在今天仍然存在,尤其是被艺术家自己所采用。第二种定价和交易模式是买卖双方议价。画廊和艺术品博览会通常采用这种方式。艺术品虽然也有卖方的标价,但一般允许买方讨价还价。第三种定价和交易模式是买方集体竞价。拍卖行采用的就是这种模式,即由多个买家竞价,采用价高者得的方式来选择买受人并最终成交。文化产权交易所的方式实际上也是属于买方竞价模式。

## 9.4.2 产权归属程度

根据现代产权制度和产权交易理论,艺术品产权的界定是产权交易前的首要工作,只有当艺术品产权清晰、权属关系明确且不存在权属纠纷时,艺术资源才能成为真正意义上的艺术商品。艺术品具有多重身份,可作为艺术财产、艺术资产和艺术资本,只有当在产权权利的基础上分离出所有权、收益权、处分权和经营权等权利,明确各种权利的范围,并经过产权登记和交易见证之后,才能在艺术品市场上进行相应的权益流转和产权化交易。《中华人民共和国著作权法》中有一项与艺术品产权归属相关的制度——原创作品的权利登记制度。原创作品的作者权包括发表权、修改权和获得报酬权等17项具体的权利,它是一种不受其他权利制约而独立存在的绝对权利。著作权的产生过程相对简单,作者只要完成作品,就相应地享有了著作权。但是由于我国市场机制和法律规章的不健全,在交易过程中时常出现侵害作者原创权利的现象,因此国内外学者认为为了更好地保障作者的原创权利,需要引入登记制和交易强制登记制等相关制度,对侵犯权利的行为进行约束。在此需要说明的是,从法律的角度而言,按照登记制的要求办理了登记的作品,并不必然妨碍题材相同但具有独创性的作品的创作与传播,换言之,登记制允许题材相同,但更为重要的是保证作品的独创性。作品登记主要是为了提供一种类似于产权归属证明的证据,它可以在作品发生权利转移或权利受到侵害时保护各相关主体的合法权益,使艺术品市

场有序运行。因此,国家实行登记制一定要秉承自愿原则,强制登记制或任何扩大作品强制登记范围的做法有可能适得其反。

### 9.4.3 信息披露要求

文化产权交易所应在艺术品市场上发挥信息传递和信息发布平台的职能。在文化产权交易中会产生多方面的信息,例如产权要素和投融资的供给需求,以及交易业务中所产生的大量交易信息和数据,都需要交易所进行整合处理后再向社会公众进行传递发布,以供市场参考,保护艺术品投资人和资金需求方对信息披露的知情权。以中国工艺艺术品交易所有限公司为例,其交易规则中有关信息披露方面的规定有如下几条:

1. 除国家法律法规要求必须公开,或国家有权机关查证或问询,或交易过程中必须对外公开的信息外,交易活动各参与人不得向任何无关方披露会员自然信息、交易信息、资金信息等相关信息。

2. 信息披露应遵循真实、准确、完整、及时、公平原则,信息披露人必须同时向所有利益相关群体披露法规规定必须公开的所有信息,并确保平等地获取同一信息。

3. 上市申请人应确保提交资料真实、准确、完整、及时,不得有虚假记载、误导性陈述或重大遗漏。上市申请人以隐瞒或欺骗手段提交不符合上市条件的标的物上市的,所产生的一切责任由上市申请人承担。

4. 市场传闻可能或已经对标的物上市交易产生较大影响的,上市申请人有义务进行解释,并委托本所发布澄清公告。

5. 交易所网站是本所信息发布的官方网站。本所通过官方网站对以下信息进行公开发布,包括但不限于:交易所交易规则、细则、管理办法等;交易所各类公告、通知;标的物上市信息;实时行情等交易信息;交易所经纪会员名录;第三方服务机构信息。

### 9.4.4 风险防范措施

艺术品价值的衡量标准和尺度因其自身的特殊性而无法统一,我国艺术品市场长期以来难以深入发展的原因之一就是鉴定与评估问题。文化产权交易所也具有独立性,它独立于艺术品持有人、投资者、金融中介等各市场主体而存

在。作为交易市场中被大众认可且具有规范性的第四方信用认证体系和平台，文化产权交易所凭借其具有权威标准的公信力，在鉴定、评估、担保、保险等增信环节注重控制风险，这对于保障交易的安全十分必要。文化产权交易的风险防范措施首先应该加强相关人员的风险防范意识，强调风险防范的重要性，其次应在此基础上提升工作人员的专业水平，最后应训练工作人员寻找可能存在的风险隐患及培养控制风险的能力，将三者有机结合，有效降低和分散艺术品产权交易中的潜在风险。

### 9.4.5 资产配置功能

作为资本市场上的"新生力量"，艺术品与传统的金融资产和金融工具类似，都具备发挥金融标的的资金融通效用和资产保值增值功能的本质属性。金融是人们在不确定环境中进行资源跨期最优配置的行为，体现将未来现金流在当前进行消费或投资的选择，实现价值和利润的等效流通。文化产权交易所定位为艺术金融机构，在交易所内进行的艺术品投融资活动应回归金融最为本质的内涵，将其作为出发点进行相关设计和运营。中国改革开放四十年，在宏观经济高速发展的同时，微观市场主体中积累了大量资本。由于受到传统投资观念的影响，人们将大部分资本投在了房市、股市、黄金等几个十分有限的领域。在目前的形势下，房地产市场逐步接近饱和，未来的上涨空间十分有限，甚至有一定的下行空间。黄金近年来随着美国经济的乐观走势以及美元逐渐走强，在经过了第二波上升后，未来十年左右的上涨空间也非常狭窄。至于股市，2015年"股灾"之后政府层面的调控政策不断加码，并不乐观的行情让大批普通投资者望而却步。在以上各方面的共同作用下，民间资本将目光转向艺术品投资以获得财富的保值增值。事实上，目前已有部分资金实力雄厚的民营企业纷纷进入艺术品市场，并利用现代商业模式进行布局。此外，艺术品市场还为家庭资产配置提供了一条可供选择的投资途径。有研究表明，将家庭资产中10%的资金投入艺术品市场作为中长线投资是较为合理的资产配置方式。但不可忽视的是，在艺术品市场的发展过程中也出现了一些低效的现象，例如文化市场供求不平衡、知识产权保护机制尚未完善、文化艺术品投机炒作问题突出，等等，这些市场乱象的存在极大地影响了中国文化资源的配置效率。

## 9.5 中国艺术品金融化交易平台设计

根据前文中艺术品金融化交易平台建设的五个标准,以文交所为载体的艺术品金融化交易平台的框架设计可以通过以下几种运作途径和服务模式展开。

### 9.5.1 基于维克里拍卖方式的艺术品拍卖

文化产权交易所在推行涵盖网上拍卖、拍卖担保及保真保值保回购等艺术品传统竞买竞卖模式的同时,还应从拍卖的机制设计角度探索拍卖模式更大的发展空间。如本书前面所述,拍卖可分为四个类型:英式拍卖、荷式拍卖、第一价格密封拍卖和第二价格密封拍卖(维克里拍卖),四种拍卖方式各有其特殊的决策规则和优劣势。维克里拍卖能够促使买卖双方达到帕累托最优,因而在拍卖理论中占据重要地位,但在实际应用中这种拍卖方式却并不常见,因此无法发挥其在解决完善市场机制、提高交易效率等方面的作用。

在维克里拍卖中,一种物品或资源拍卖价格的决定是以密封投票方式进行的,最高出价者获胜中标,但其只需支付所有投标价格中的第二高价,因此这种拍卖方式又被称为第二价格密封拍卖。这种机制有利于促使每个竞买人表明各自的真实估价,原因在于:如果一个竞买人的实际出价高于自己真正愿意支付的估价,他将面临其他人的报价也高于各自真实估价的风险,最后的结果极有可能是竞买人以高于所有真实估价的价格购买标的物,造成不必要的损失;反之,如果竞买人的出价低于自己愿意支付的真实估价,则面临着其他竞买人以低于其真实估价的价格竞得标的物的风险。因此,在维克里拍卖方式中,真实估价是一种优胜策略,此时可以忽略竞争对手的行事方式,将竞拍的主动权掌握在自己手中。根据维克里拍卖理论,对竞卖人来说,获取的收益是一个恒定的数额,不会因为拍卖方式的改变而产生波动。为使文化产权交易所三级市场进一步发挥推动大众参与交易、活跃市场以及规范秩序、引导投资方向的作用,可以考虑在艺术品交易中引入第二价格密封拍卖,促使艺术品价格回归投资者的真实出价,抑制作品拍卖价格过度高涨而引起的投机行为,预防市场泡沫的产生。

## 9.5.2 艺术授权和投资产权组合的产权登记

文交所不仅为单纯的艺术品交易提供了平台,其本质也是艺术品所有权的交易平台。在进行交易前,文交所需要承载艺术品产权登记、产权托管等服务;在交易过程中,需要提供交易见证、艺术品过户、质押融通等服务。文交所采用政府引导、市场化运作的方式,遵循"公开、公平、公正"的规范原则,由此树立其公信力。传统上艺术品以商品的方式交易,本质是物权的转移;对艺术品的经营权、收益权等进行分离,并通过投资产权组合的产权化方式交易,以文化物权、债权、股权、知识产权等各类文化产权为交易对象,是文交所未来可行的发展方向。

同时,在艺术品的代理问题上,文交所可以提供交易见证等服务,不仅可以促进经纪代理制在以艺术家与代理人为主体的一级市场的推广,而且可以为未来代理制度的建立提供可行的发展思路。艺术家与画廊通过签约确立代理关系,以及各大运营机构对作品的独家买断行为,实质上都是一种委托代理关系。文交所现在希望通过普及艺术品产权登记来对艺术资源进行更全面、更具深度的开发,结合金融市场资产化、份额化等运作方式来创造更灵活的交易方式和获得更多的商业利益。为了在未来推广艺术品授权等产权化的交易方式,当下要巩固好艺术品的版权登记基础,只有文交所能够保障艺术品产权登记和托管的合法性、安全性,才能进一步推动艺术品授权产业的发展。

借鉴证券市场投资的模式,艺术品投资可以引入产权组合的概念。在艺术家的创作环节,文交所对不同种类的艺术作品进行统一的购置和投资;在文交所对外的交易过程中,经过文交所背书登记的文化产权,可以委托给专业的顾问进行投资管理,采用艺术品与传统投资工具,诸如债券、股票、基金、衍生工具等打包组合的资金配置,这样的产品市场认可度高,也方便了艺术品的变现,提高了流通效率,同时分散了投资风险。

## 9.5.3 艺术银行概念下的艺术品融资

艺术银行,顾名思义,即以艺术品为抵押标的的银行,提供艺术品融资服务。与传统银行不同,艺术银行以其融资标的的特殊性来实现资金的融通变现,使得投资者和收藏者不再受制于传统的艺术品资产变现难题,可以便利地利用艺术银行平台进行资金融通,此举也打破了艺术品与金融的壁垒,有效增

强了艺术品市场的流动性。出于为富裕客户提供新产品的需求以及借助于银行贷款证券化资产的使用,一些银行现在已经开始提供与艺术品相关的融资服务。艺术品的交易本身也为艺术银行努力实现稳定和较低水平的风险提供了重要的推动力。对购买方来说,由于接近融资经销商、收藏家和机构,他们能获得更好的价钱,加深市场的深度。卖方也可以将艺术品作为抵押获得贷款,而不是在不恰当的时间被迫将其出售。因此,买卖双方都能从艺术银行获益,而且流动融资因其自身的流动性而有助于稳定价格和降低风险。在艺术品市场的交易范围内,艺术品租赁融资和消费信贷是较为实用的融资方式,体现着艺术银行的现实意义。

文交所平台借助艺术银行项目赋予了艺术品以流动性,使得艺术品的变现不再困难。艺术品抵押在艺术银行的运作模式中是至关重要的环节,可以考虑结合艺术产权授权方式,将艺术品的著作权和收益权作为抵押物进行抵押,这样可以极大地提高艺术品的融资授信评估水平,为艺术家或艺术品藏家提供融通变现贷款服务,为艺术品提供创新性的金融服务支持平台。

艺术银行的贷款主要可以分为两类:面向美术馆的贷款以及面向个体的贷款。在这两种贷款类型中又包括多种具体贷款结构以及商业模式。

面向美术馆的贷款主要由商业银行或非银行金融机构以商业贷款的形式提供,其目的是为美术馆的艺术品收藏及商业化运营提供资金支持。因此,在这种贷款模式中,贷款机构会考虑美术馆艺术品存货的价值以及美术馆的现金流和应收账款等情况。贷款率是灵活的,不过一般在艺术品总体估价的50%范围内,或者基于对价值和费用的评估而限定在美术馆应收款项的75%。这些贷款一般由美术馆的所有者提供担保。许多银行会将艺术品留在原地,而非银行贷款机构有时会将艺术品折算成流动资金,在还贷款时以财务报告的要求返还。举例来说,Art Capital Group 要求艺术品作为抵押存放在他们在纽约的仓库里,或者在麦迪逊大街的美术馆展览。另外的一些专业机构以及大部分的银行都会让客户自己保存他们的艺术珍品。

发放给个人的以艺术品担保的贷款一般来自银行、非银行贷款机构以及主要的拍卖行。贷款者以他们的艺术收藏作为贷款担保主要有两种类型:一种是贷款人有很多艺术品但没有钱,并且因为特殊用途而急需用钱;另一种是贷款人既有很多艺术藏品也很有钱,但是想把他们的艺术收藏货币化从而获得更大的流动性,用来进行其他方面的投资。

# 第十章
# 中国艺术品证券化的制度设计

## 10.1 艺术品证券化的理论与实践

艺术品证券化,是在艺术品市场高度商业化背景下进行的一种交易制度和投资机制层面的金融创新。其基本原理是发起人将市场上缺乏流动性,但有可能产生预期高收益的艺术品分离后重组形成新的基础资产,将兑现风险与收益风险进行剥离,其实质是将特定的艺术品按价值进行等额拆分,使投资人不直接参与艺术品的买卖,而是通过持有或转让份额获得艺术品交易所带来的收益并承担相应的风险。

### 10.1.1 艺术品证券化构想的由来

艺术品证券化的构想最初由经济学家哈继铭教授于2009年在一份政协提案中提出来,随后零星有学者或业内人士撰文发表褒贬不一的看法,之后学者马健发表文章,针对当时艺术品市场的发展状况提出了疑问。这一时期艺术品市场上关于艺术品证券化的构想以反对和质疑的声音为主,所能搜索到的见诸文字的资料也多以报纸和杂志为主。但是在此之前,学术界已经对音乐、电影和著作版权的资产证券化展开了小范围的研究。尤其是在美国,电影版权的资产证券化几乎已经成为所有大制作电影最常见的投资方式,无论在理论上还是实践中都已经非常成熟。受此启发,一些音乐和著作版权的资产证券化也开始从理论转向实践,其中又以美国著名的流行音乐明星迈克尔·杰克逊将拥有的

披头士乐队的音乐版权进行资产证券化来缓解个人债务危机最为有名。作者受此启发,认为从广义上来看,书画艺术品与电影、音乐都可以看作一种艺术创作形式,既然电影和音乐可以进行资产证券化的尝试,那么我们不妨对书画艺术品的证券化也进行一下探讨。书画艺术品的证券化构想至少在以下几个方面是具有积极意义的。

第一,书画艺术品的证券化能够解决艺术品投资基金的退出问题。受英国铁路基金在艺术品投资上成功的影响,在中国艺术品市场持续火爆的大背景下,中国国内陆续出现了一些从事艺术品投资的基金和银行理财产品。但是根据以往的经验,一件书画艺术品要实现明显的增值至少需要5年以上的时间,而通常情况下无论是银行理财产品还是基金的封闭期都不可能持续这么长的时间。因此,基金和理财产品与艺术品增值之间存在一个明显的期限错配,这就给投资艺术品的基金和信托带来了巨大的到期赎回压力。如果能有这样一种金融产品,它能使艺术品投资基金或信托在赎回高峰期到来之前将持有的艺术品部分变现来缓解赎回压力,同时又不至于将持有的艺术品通过拍卖的方式完全转让所有权,而是当艺术品价值出现较大增幅的时候再卖出以获得最大收益,那么以机构投资者为主的艺术品市场就能进入一个良性循环的生态模式。

第二,书画艺术品的证券化有助于规范艺术品市场的发展。传统的艺术品市场是一个信息传导严重扭曲的"柠檬市场",以次充好、以假乱真的现象非常严重。然而艺术品行业却比较认可这颗"柠檬",这是因为艺术品市场的很多行家正是利用这种信息不对称的模式来实现获利的。目前,艺术品市场信息不对称的主要成因有两个:一是学术门槛,即必须具备一定的专业知识;二是"秘而不宣",是一种信息保护主义。中国国内第二种因素的影响更普遍。

而证券市场对信息的披露是有严格的法律要求的,如果一件艺术品要以证券化的方式进行交易,那么这件艺术品的身世、历史、细节等信息都必须被公开,以供投资者查证。证券化交易的艺术品越多,整个艺术品市场就越透明,能够在证券化交易模式下得到认可的艺术品必然是经得起考验的艺术珍品。天津文交所首次上线的两幅绘画作品就是非常典型的案例,如果不是进行了证券化交易,《黄河咆哮》和《燕塞秋》这两幅作品及其作者的信息不可能被查得如此彻底。证券化交易模式让传统艺术品市场上很多"见不得光"的问题暴露在阳光下,"动"了很多人的"奶酪",这也是其遭遇抵制的一个原因。

第三,书画艺术品的证券化有利于艺术品得到合理配置。根据诺贝尔经济

学奖获得者科斯(Ronald H. Coase，1910—2013)的理论，要使市场达到均衡，即经济资源得到最优的配置状态，必须满足两个基本条件：一是商品的产权明晰，二是交易成本为零或尽可能小。科斯定理认为，无论在开始时将财产权赋予谁，只要市场满足这两个条件或无限接近这两个条件，那么在市场交易的作用下，就将实现资源配置的帕累托最优。当然，现实中科斯定理所要求的前提并不是完全满足的，特别是交易成本为零的假设。实践中，交易成本可以无限接近于零，但不可能为零，交易成本的高低取决于交易的方式。

科斯定理的影响非常深远，它发现了交易费用及其与产权安排的关系，提出了交易费用对制度安排的影响，为人们在经济生活中做出关于产权安排的决策提供了有效的方法。根据交易费用理论的观点，市场机制的运行是有成本的，制度的使用是有成本的，制度安排是有成本的，制度安排的变更也是有成本的，一切制度安排的产生及其变更都离不开交易费用的影响。交易费用理论不仅是经济学研究的有效工具，也可以解释其他领域的很多经济现象，甚至解释人们日常生活中的许多现象。比如当人们处理一件事情时，如果交易中需要付出的代价(不一定是货币性的代价)太大，那么人们可能会考虑采用交易费用较低的替代方法甚至是放弃原有的想法；而当一件事情的结果大致相同或既定时，人们一定会选择付出代价较小的一种方式。

我们将科斯定理的基本法则借鉴到艺术品市场。艺术品市场存在大量产权模糊的情况，比如"文物的归属权属于国家"就是一个非常模糊的概念，它至少应当属于文物局或者博物馆、文物商店之类的机构才称得上产权明晰。但是科斯定理告诉我们，只要构建一个交易方式透明、交易成本足够低的市场，这些最初的艺术品所有权问题相对于艺术品最后的归属就变得不那么重要了。而艺术品证券化正是一种最接近科斯定理假设的交易模式。

## 10.1.2 艺术品证券化理论的实践

艺术品证券化的构想提出以后，一开始并没有引起足够的重视，也没有引发学术界比较严肃的讨论。一方面，这是因为当时国内的经济学界虽然已经对资产证券化的相关理论展开了比较广泛的探讨，但是由于受制于国内金融市场发展的环境，资产证券化的成功案例仅限于一些大型的基础设施建设，并没有比较广泛的实践基础。从理论上讲，当时比艺术品更适合进行资产证券化的标的物比比皆是，相比之下，艺术品市场无论是从经济体量上看还是从规范程度

上看都还远远不符合要求,因此艺术品证券化的构想并没有进入经济学界的研究视野。另一方面,国内的艺术学界对经济学和金融市场的理论知之甚少,艺术品证券化的构想在他们眼中简直就是天方夜谭,因此几乎出现了"一边倒"的反对之声。

在这种环境下,艺术品证券化的理论发展止步不前,始终停留在比较初级的理论构想层面。艺术品证券化究竟是否可行?应该采用何种模式?目前存在哪些法律障碍?还有哪些理论缺陷?这些问题都没有人去认真思考。比如,按照哈继铭教授最初的构想,艺术品证券化应该是类似于股票和债券交易的一种模式。从广义上看,由于股票可以看作一种没有偿付期限的债券,所以股票和债券的模式在本质上并没有什么不同。这种资产证券化模式对经营性的现金流有较高的要求,即投资者在持有该证券时能获得现金回报而不是仅仅依靠变现来获得投资收益。也就是说,从股票和债券的设计初衷来看,投资者的回报应该是来自持有期的现金回报而非出售手中的证券。只是由于金融市场的发展和信息科学的进步,在贴现理论和理性预期理论的前提下,才出现了通过变现来提前获得收益的证券二级市场。经济学上一直将这两种不同的收益来源分得很清楚,前者叫投资收益,而后者叫资本利得。由于电影和音乐版权的销售能够带来持续的现金收益,因此电影和音乐的资产证券化在金融市场上能够收获成功的案例。但是传统的艺术品投资要实现收益,只能依靠溢价出售艺术品所得,并不能在艺术品之外产生足够的现金流回报。这就是说,如果采用模仿股票和债券的方式进行艺术品证券化,则艺术品证券的购买者只能通过变现的方式获益,而在持有期不能获得收益。

由于缺少理论探讨的基础,艺术品证券化模式在理论上的致命伤在当时几乎没有人去注意。即使有人提出过类似的质疑,也仅仅是一种直观上的感性认识,并没有人在理论上把这个问题阐述清楚。然而,就是在这样具有先天缺陷的情况下,艺术品证券化在"文化大发展"和"鼓励金融创新"的背景下,借助艺术品市场持续火爆的行情,匆匆忙忙地投入了实践。

第一个"吃螃蟹的人"是深圳文化产权交易所。当时深圳由几家国有企业牵头出资成立深圳文化产权交易所,苦于没有业务开展,便将目光转向了艺术品证券化交易。深圳历来是一个具有创新传统的城市,具有丰富的金融创新经验,因此,他们选择在深圳文化产权交易所开始进行艺术品证券化交易尝试。他们做了大量的准备工作,包括聘请律师进行制度设计、投资重金建设艺术品

陈列馆、组织人员进行理论研讨,等等。最终,他们将汕头大学长江艺术与设计学院副教授杨培江的4幅油画和8幅彩墨画作品作为一个资产包,作价200万元人民币,切割成1 000份,发行了一个名为"1号资产包"的产品作为试水。为了控制风险,深圳文交所将艺术品证券化交易的范围限定在交易所的几个会员之内,并制定了非常苛刻的交易条件。作者曾经在2010年前往深圳文化产权交易所进行调研,尽管作者当时认为艺术品证券化交易只是"披着证券化的外衣",实质上不可能会有什么交易量,也无法实现他们当时宣称的效果,但是不可否认,深圳文交所的这次尝试是比较严谨和谨慎的,如果没有后来天津文交所的"搅局",可能会摸索出一种值得借鉴的成功模式。

与深圳文交所不同,天津文交所完全是由民营资本创办。当时组建天津文交所的团队的专业性不够强:大股东兼出资人既不懂金融市场,又不懂艺术收藏;策划人屠春岸之前在证券行业只是一个普通的从业人员,并不具备金融产品的设计能力;其他组成人员也几乎都是七拼八凑。天津文交所非常草率地选择了两幅作品作为资产包,作价1 450万元人民币,直接套用股票交易中电子撮合竞价交易的模式开始进行艺术品证券化的试水。在对风险的把控上,天津文交所比深圳文交所的尺度要大得多。为了避免在人数上涉嫌非法集资,策划人巧妙地借道我国新《物权法》中对所有权分割的规定,刻意回避了艺术品证券化的事实,宣称新的交易方式为艺术品所有权的"份额化"交易,从而为向公众发行并交易打通了渠道。

然而,天津文交所的创始人团队显然低估了面向公众投资的风险规模和把控风险的难度。产品上线开始交易之后,受到公众投资者狂热的追捧,短短一个月时间价格上涨幅度超过数十倍,最高的时候上涨幅度达到17倍。由于交易的活跃程度大大超过预期,天津文交所的电子交易系统不堪重负,频繁崩溃,造成交易被迫中断。天津文交所在准备不足情况下的异常表现迅速引起了艺术品市场、金融市场和财经观察者的高度关注。针对产品设计和交易制度上的诸多漏洞,各大媒体展开了各种穷追猛打式的负面报道。措手不及的天津文交所严重缺乏应对这种情况的经验,在巨大的舆论压力下,创始人团队内部开始出现分化,创始人之一屠春岸与出资人闹翻,被迫出走。由于屠春岸是整个方案的实际策划人,他被迫出走之后天津文交所顿时陷入群龙无首的尴尬局面。面对愈演愈烈的投资者信任危机,天津文交所又错误地选择了临时修改交易规则。此举一石激起千层浪,立刻激化了天津文交所与投资者之间的矛盾,反而

重创了投资者的信心,交易量和交易价格急转直下,从此一蹶不振。

在这场闹剧中,天津文交所的做法至少存在以下几个问题。

第一,资产包的艺术作品选择不当。艺术品投资者对白庚延先生的艺术成就接受度有限,雅昌指数也没有将白庚延先生列入样本艺术家指数,而且白庚延先生也确实没有留下传世之作,根据其作品在拍卖市场的交易记录来看,他的作品成交价基本集中在 30 万元人民币以下。因此,白庚延先生的两幅作品,无论是上市之前的评估价格,还是上市之后的市场价格都遭到了广泛的质疑。更多信息可见表 10-1。

表 10-1 白庚延上市作品投资回报率对比

| 作品名称 | 3 年 | 4 年 | 5 年 | 6 年 | 7 年 | 8 年 | 9 年 | 10 年 |
| --- | --- | --- | --- | --- | --- | --- | --- | --- |
| 《燕塞秋》 | 64% | 45% | 34% | 28% | 24% | 20% | 18% | 16% |
| 《黄河咆哮》 | 80% | 55% | 42% | 34% | 29% | 25% | 22% | 19% |

第二,资产包的评估报告非常不专业,生造的痕迹过于明显。虽然天津文交所的公告中宣称评估报告均出自文化部文化市场发展中心艺术品评估委员会,但是这个所谓的评估委员会并不是一个权威的第三方评估机构,而只是借用了文化部的招牌,并不具备资产评估的能力和资质。从评估报告本身来看也是漏洞百出,除了评估价格显失公平,评估报告中竟然还出现了"未来市场价值预期可望达到 1 100 万至 2 200 万元人民币"和"未来市场价值预期可望达到 2 000 万至 3 500 万人民币"的字眼。很显然,资产评估报告不同于市场研究报告,不可能对资产未来的盈利状况做出预测,而且评估报告中并没有指明"未来市场价值预期"的期限到底是指多长。如果以上证综合指数的走势作为参考,从 2005 年 6 月上证综合指数跌至历史最低点 998 点算起,在近 6 年的时间里,股票市场的年平均投资回报率不到 20%,而在这 6 年中,没有任何一只基金的业绩能够连续 6 年跑赢大盘。按照折现法对评估报告中的预测值进行折现,这个资产包在 6 年中的年平均回报率为 30% 左右,也就是说,投资这个资产包所得到的回报是中国最好的基金经理业绩的 2 倍以上,这显然难以让人信服。

第三,交易制度的设计有问题。天津文化艺术品交易所采用电子化交易的方式,其撮合交易的基本规则与股市交易无异。但是在具体的交易规则上,艺术品证券的交易被设定为 T+0,而不是 T+n,即允许当日无限次买卖;在涨跌幅限制上,日涨跌幅限制为 15% 而不是股票市场通行的 10%;在停牌规则上,仅设

定临时停牌30分钟的限制。这些交易机制的设定无异于把还在襁褓中的艺术品证券市场打造成了投机性炒作资金自由进出的温床,让人不得不怀疑天津文交所的动机。

第四,产品设计不成熟。天津文交所的资产包只是在简单进行了份额切分后就直接套用股票交易规则,对艺术品证券化理论中存在的瑕疵并没有做任何探讨和改进。从天津文交所后来发行的几个资产包的状况来看,其关注点在于交易规则本身,而不在产品设计上。他们给众多参与者描绘了一幅没有科学依据的"未来市场价值"的图画,显得过于草率和急功近利。

第五,缺乏经验,对交易量的估计不足。天津文交所错误地估计了形势,对电子化交易的准备不足,在软件设计和服务器的流量上都没有留出足够的余地。当市场行情异常火爆的时候,电子交易平台数次崩溃,更谈不上数据安全和数据备份等工作。

第六,创始人团队缺乏专业能力。天津文交所的创始人团队缺乏专业人才的搭配,实质上是屠春岸带着一个尚未成形的想法找到了几个出资人,一拍即合。从一开始的出资人不参与经营管理到后面屠春岸的被迫出走,都可以看出屠春岸带给天津文交所的烙印很深。

尽管天津文交所从一开始就是负面新闻不断,而且它也确实一直处于疲于应付的状态,但是交易量的火爆和投资者的非理性行为让后来者嗅到了巨大的盈利机会,于是全国各地纷纷开始成立文化产权交易所,短短时间内涌现出30多家文交所,后来连县级市也成立文交所,有的市甚至成立两家文交所,市场彻底陷入无序竞争的状态,就连一直小心谨慎的深圳文交所也免不了开始跟风。但是这些文交所绝大部分都是在抄袭天津文交所的模式,顶多在交易规则上略作修改,并无实质性的进步。加上既懂艺术又懂金融的专业人才本来就凤毛麟角,人才的储备根本无法支撑如此多的文交所。很快,文交所现象成为一种乱象,成为众矢之的。终于,在2011年年底国务院出台"38号令"之后,文交所连同其他各类商品交易所被勒令进行清理整顿。在明确了"三不"原则之后,喧嚣一时的文交所归于沉寂。

经过长达一年多时间的清理和整顿,除上海和深圳两家文交所被特批进行试点,允许交易国有控股的文化类企业的产权外,其他各省原则上只保留一家文交所,并且彼时的文交所都已经基本与艺术品证券化交易划清了界限,未来的发展之路依然迷茫。

## 10.2 艺术品证券化的制度设计

尽管艺术品证券化交易的方式被明令禁止了,但是艺术品证券化的优势在理论上是仍然成立的。艺术品的证券化应该是建立在完善的艺术品市场和发达的金融市场之上的一种交易方式的创新。为什么艺术品证券化的实验没有发生在这两个市场都更加发达的欧美,而是发生在两个市场都欠发达的中国内地市场呢?作者认为至少有三点原因。

第一,这是由艺术品市场的发展程度决定的。欧美国家的艺术品市场发展较早,已经形成了较为完备的市场结构和稳定的交易机制。比如,欧美国家的艺术品市场分为以画廊为主的一级市场和以拍卖公司为主的二级市场。而艺术品收藏则以油画和雕塑为主,许多艺术价值较高的艺术品拥有比较完备的收藏或拍卖记录。是否有作者的签名、是否有过被收藏的记录、被交易过几次、每次交易的价格是多少等都能成为约定俗成的因素,影响着艺术品的价格。而中国的艺术品投资市场和拍卖行业都发展较晚,这方面的记录和整理工作明显落后于西方,艺术品的价值和真伪判定都过于依靠个人经验的判断。艺术品证券化过程中的注册、登记、鉴定、保管等措施正好符合这方面的诉求,有助于系统地推动这个过程的完成。

第二,这是由金融市场的发展程度决定的。欧美国家的金融市场发展更加完善,公众拥有众多的投资渠道,这样一来,流动性较差的艺术品更多被"收藏"而不是用来"投资"。而中国的金融市场虽然近几年发展较快,但是公众的投资仍然局限在股票、基金、房地产等几个少数的领域。伴随着股票市场的不景气、房地产投资风险剧增和持续的通货膨胀压力,艺术品投资作为一种新的投资方式开始受到关注。加上随着中国经济的发展,中国的艺术家及其作品越来越受到世界的关注,使得投资者对中国艺术品升值的预期越来越强烈。

第三,这是由产权和版权制度的完备性决定的。欧美国家对财产私有权更加重视,因此很少存在产权分歧和版权纠纷。而在中国,一方面,由于财产公有制,一些艺术品存在产权不清的状况;另一方面,一些画廊的签约艺术家法律意识落后,造成艺术品一级市场的经营困难,此外版权意识的薄弱导致赝品横行,极大地伤害了艺术品市场的健康。艺术品证券化能够在很大程度上规范市场体制,有助于形成稳定的价格体系。艺术品证券化所产生的频繁交易记录也有

助于更客观地利用市场法确定艺术品的真实价格。

在这样的背景条件下,艺术品证券化的优势在理论上可以成为弥补艺术品市场和资本市场的一条捷径。更重要的是,从全球艺术品市场的发展趋势来看,资本市场对艺术品市场的影响越来越大,率先取得资本与艺术品对接方式上的突破也有助于巩固我国艺术品市场在国际上的地位。

### 10.2.1 艺术品证券化模式的选择

目前艺术品证券化的尝试基本是采用模仿股票交易的模式,虽然像买卖股票一样地交易艺术品是艺术品证券化发起者的初衷,但是事实上,正如前文所分析的,股票交易模式并不适合艺术品证券,这也是现有的艺术品证券缺乏生命力的根本原因。

艺术品证券与股票的本质区别在于证券化的标的物不同,股票对应的是经营性企业,企业每年通过生产经营产生收益,并以现金流入的形式表现出来,现金收益的一部分以股票红利的方式派发给股票持有者。因此股票的价格可以通过资产定价模型进行计算,根据贴现原理在理论上计算股票的"真实价格"。

但是艺术品证券的标的物是实物资产,艺术品本身并不能产生持续的现金流,艺术品的真实价值只能通过实物交易的方式来体现。没有实物交易支撑的股票型的艺术品证券只能通过交易差价,即资本利得的方式来获取收益。目前在市场上流通的艺术品证券从诞生之日起就被设计成了一种证券投机工具。这不是艺术品证券化理念的错误,而是产品设计者思路的错误,因此简单地将艺术品证券化的创意归结为一场"传销骗局"是有失偏颇的。艺术品证券化应该立足于艺术品是实物资产的事实,根据其特点从实物资产类的证券化模式上寻找突破口。

期货从实物的远期交易中发展而来,目的是减小商品价格的波动对企业生产经营所带来的影响,因此常常被作为套期保值的金融工具。期货之所以能成为套期保值的工具,是因为它具有价值发现的功能。以 90 天期的原油期货合约为例,在交割期前的 90 天中,谁也无法在不断变化的现货市场中准确预测 90 天后的原油价格。但是在期货市场上,原油期货的价格变动能准确地反映市场的需求情况,从而提前得到一个最接近的真实价格。

期货型的艺术品证券借助期货的价值发现功能,构建一个与艺术品拍卖的现货市场并行的艺术品证券期货市场来对冲艺术品市场的投资风险。其基本

原理为:在艺术品证券发行之初约定未来的拍卖时间,以证券发行日至拍卖日(实物交割日)为合约时间,以拍卖日的前一个交易日为最后交易日。比如,拟证券化的艺术品估价为100万元人民币,合约时间为3年,假定投资者即买家希望在3年后的现货市场买下该艺术品,于是先在艺术品期货市场上购买价值50万元人民币的艺术品期货;与此同时,原艺术品持有人即卖家获得50万元人民币的艺术品期货收入。

假设3年后该艺术品的现货市场价格上涨至200万元。如表10-2所示,买家在期货发行日支出50万元,交割日在期货市场获得收入100万元,在现货市场支付200万元,因此买家为实际收购该艺术品共支付150万元;反之卖家在期货市场发行日获得50万元,交割日在期货市场支出100万元,现货市场获得200万元,共收入150万元。

假设3年后该艺术品的现货市场价格下跌至50万元。如表10-3所示,买家在期货发行日支出50万元,交割日在期货市场和现货市场各支付50万元,总计支出150万元;反之,卖家在期货发行日获得50万元,交割日在期货市场和现货市场各获取50万元,总计获得150万元。

表 10-2　看涨期货　　　　　　　　　(单位:万元)

| | 期货发行日 | 交割日 | | |
|---|---|---|---|---|
| 买家 | 期货支出 | 期货收入 | 现货支出 | 实际支出 |
| | 50 | 100 | 200 | 150 |
| 卖家 | 期货收入 | 期货支出 | 现货收入 | 实际收入 |
| | 50 | 100 | 200 | 150 |

表 10-3　看跌期货　　　　　　　　　(单位:万元)

| | 期货发行日 | 交割日 | | |
|---|---|---|---|---|
| 买家 | 期货支出 | 期货支出 | 现货支出 | 实际支出 |
| | 50 | 50 | 50 | 150 |
| 卖家 | 期货收入 | 期货收入 | 现货收入 | 实际收入 |
| | 50 | 50 | 50 | 150 |

综上所述,无论对买家还是卖家而言,都可以利用艺术品期货市场获得对冲从而以更加"真实"的价格买卖艺术品;对艺术品市场而言,以艺术品期货市

场的价格为参考,可以令艺术品现货市场的拍卖价格更加真实。此外,在合约时间内投资者还可根据期货价格的波动进行套利以获取资本利得。从经济学的角度来看,这种附带收益导致的投机活动有利于真实价格的回归。

从目前艺术品市场的发展程度来看,无论艺术品证券化的模式出现在相对成熟的欧美市场还是迅速崛起的新兴市场,艺术品的二级市场交易都不能完全摆脱传统的拍卖模式。这主要是因为拍卖模式历经多年已经发展为一种成熟的交易模式并在多个行业得到广泛应用,确实具有值得借鉴的优势;另外,艺术品作为实物资产,必须通过真实的市场交易才能获得真实的价格,市场价格是实物资产唯一科学的定价模式,证券市场的虚拟交易不能摆脱实物交易而独立存在。

### 10.2.2 艺术品证券化的市场结构

艺术品证券化持续健康的发展必须具备以下几个条件。

第一,证券化标的物必须是价值较高的、具有丰富市场交易数据可供参考的艺术品,最好是在海内外都获得过广泛认可的艺术作品。

第二,必须要有足够的第三方机构配合,形成完整的市场结构。比如要有专业的评估机构、专业的博物馆、保险及银行等金融机构的介入和相应的学术研究做理论支撑,等等。

第三,必须有更加完善的信息披露机制和透明的市场交易机制,要妥善处理信息披露机制和艺术家个人隐私权之间的平衡。

第四,必须要有机构投资者的参与,提高投资者的专业性,减少盲从和炒作行为的发生。

第五,艺术品必须要在产权方面获得合法地位,要有相应的政策法规出台,而不仅仅是以交易所的内部交易规则作为约束。

第六,必须要有明确的监管机构和政策制定者。

由于艺术品的流动性较差,因此艺术品投资的回报期通常较长。艺术品证券的出现可以增强艺术品的流动性,使投资回报期缩短。但是仅依靠单笔艺术品期货合约不能实现永久性的连续交易,因此一个完备的艺术品期货市场必须依靠其他配套机构的存在才能实现良性循环。作者认为一个典型的艺术品期货市场须具备以下市场结构(图10-1):

① 艺术品期货交易所。它是期货型艺术品证券公开交易的场所,应该具有会员制、电子化交易、非保证金交易、做空机制和上市申报制等特点。

② 信用担保机构。信用担保机构负责出具艺术品真伪鉴定书,并对其鉴定结果进行终身担保。这些机构应具备科学鉴定、合理估价、信用增级、档案保存、信息追踪等功能。

③ 资金托管机构和保险机构。资金托管机构可以借鉴现有证券市场的模式,委托商业银行进行资金托管,保险机构则需开发新的保险品种。目前中国没有专业从事艺术品保险的公司,只有中国人民财产保险公司、太平洋保险公司等少数几家大型企业有涉及艺术品的担保项目。其中太平洋保险公司主要承接对公的艺术品保险项目;华泰保险公司目前也只对拍卖公司开放艺术品保险业务,暂时不能接受个人保单。因此,进一步加快建立艺术品保险机构,健全和完善相关的法律法规安排,推行艺术品保险的试点,对于解决艺术品保险的担保问题具有重要意义。

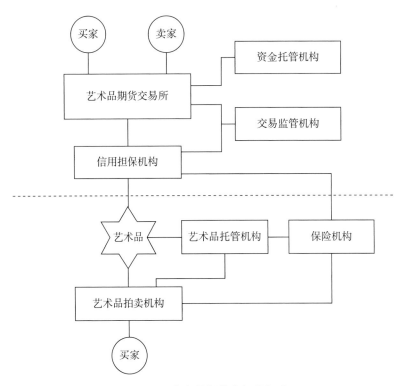

图 10-1　艺术品期货市场的组成

④ 艺术品托管机构。证券化后的艺术品应交由专业机构,比如博物馆进行委托保管,并可作为藏品向公众开放展示。艺术品托管是为艺术品收藏者、艺

术品交易商和艺术品基金提供的艺术品保管服务,同时也涵盖了质押融资等增值等业务。艺术品托管对于艺术品证券化后的艺术品保管、经营风险隔离具有重要的意义。对于艺术品托管机构的发展,可以加强与银行、保险公司、仓储托管机构等中介机构的合作,使商业银行作为交易资金的存管方,并在必要时凭借艺术品抵押向艺术品证券化交易提供资金融通,并与具有相关资格的专业仓储和托管机构签订仓储和托管合同以规避艺术品灭失风险。同时,在艺术品托管时期的商业价值和艺术价值的实现上,可以建立与艺术品博物馆的长期合作关系,使艺术品在博物馆进行展览,使艺术品的商业价值和艺术价值发挥到最大,建立一个多层次、多体系的艺术品托管机制。

⑤ 艺术品拍卖机构和交易监管机构。交易监管机构是市场发展到一定阶段的产物,没有不断发展的市场,就不会有市场的监管。艺术品市场作为新兴市场,监管机制的缺失也是现阶段面临的新问题。这就要求监管的方式、方法在不断解决新问题的过程中有突破性的发展。通过构建一个以政府为主导,以行业自律监管为辅助的多层次、多级别的监管机构,促进艺术品市场的持续健康发展。

### 10.2.3 艺术品证券化的风险控制

艺术品证券化的风险主要集中在三个方面:来自艺术品市场本身的风险、由虚拟交易产生的风险以及由此带来的一些法律风险。艺术品证券化若采用期货的模式则应考虑如下条件。

第一,以当代艺术品作为首选。这是因为国外对于艺术品市场的研究已经表明,在艺术品投资领域大师级艺术品的市场表现低于预期,而当代艺术品的市场表现则引人注目。此外,从艺术品市场发展的历史来看,一国艺术品市场的崛起与其经济高速发展紧密相连,而折射这种经济起飞过程的当代艺术往往备受追捧。尽管当代艺术是艺术品市场中表现最不稳定的板块,但却是艺术品市场历次复兴中的生力军,因而更加具有投资价值。以促进艺术品投资为主要目的之一的艺术品证券应该着眼于艺术品的增值潜力。在高速发展的中国艺术品市场,当代艺术品应该是艺术品投资的首选。

第二,以享有国际声望的在世艺术家的作品作为首选。这是因为以电子化交易为基础的期货型艺术品证券面对的是一个全国性乃至国际性的投资市场,选择知名度更高的艺术家的作品有利于吸引更加广泛的投资者,提高升值潜

力,减小投资风险。之所以选择在世艺术家的作品是因为在世艺术家的未来表现力更强,其作品升值潜力更大,作品的保真程度更容易得到保证。而往生艺术家的作品在真伪鉴别上的难度更高。此外,除了少数案例,大多艺术家在去世后的几年中作品可能有较大的升值空间,此后市场表现通常很快趋于平淡。

第三,以估价具有较多参考指标的作品作为首选。由于国内艺术品市场一直没有树立比较权威的估价体系,因此同类作品的拍卖记录就成为估价的重要参考指标。估价的参考指标要具有说服力,除必须是公开市场上的交易记录外,艺术品的创作类型、尺寸大小、作品材质、有无收藏记录等指标都必须成为重要影响因子。

## 10.3 艺术品证券化所面临的问题与对策

尽管我们从期货的角度出发,为艺术品证券化提供了新的设计思路,但是这并不意味着艺术品证券化所面临的风险可以完全消除。为了实现艺术品证券化的长远发展,我们应该着力解决以下问题。

### 10.3.1 艺术品真伪鉴定与价值评估

艺术品鉴定与定价是一个纷繁复杂的过程,特别是在我国艺术鉴定行业以门徒制为主导的现状下,它仍属于传统的言传身教和个人经验积累的产物。即使是权威鉴定专家也存在判断失误的情况,虽然鉴定专家的团体智慧可以在一定程度上避免这种情况的发生,但是专家组内部也可能发生意见分歧的情况。最为典型的例子,莫过于有"南谢北徐"之称的谢稚柳和徐邦达在张大千款《仿石溪山水图》上旷日持久的南北之争。如果艺术品的资产证券化没有对艺术品真伪鉴定与定价的法律风险建立有效的规避机制,就可能会极大地削弱文交所的公信力,制约这种新兴交易方式的有效发展。

针对这种困境,在制度设计上有两种解决途径:首先,艺术品证券化的参与机构必须建立较为完备的风险隔离措施,在建立更具权威性的鉴定团队的基础之上,构建艺术品真伪鉴别的数据库,对每一次注册和鉴定的艺术品都采取严格的防伪措施和数据跟踪服务,起到降低错判和误判概率的作用,同时也为艺术品的定价提供合理依据。其次,引入独立的保险机构,既能为艺术品证券化的鉴定与交易提供有效的保障,又能从第三方机构的角度出发为艺术品证券化

的设计开发与风险控制提供具体的改进建议。

### 10.3.2 艺术品证券交易监管

如何防止交易过程中的恶意炒作是艺术品证券化的难题之一。由于艺术品在证券化后本身并不具备产生持续现金流的能力,一旦证券发行人的财务状况出现恶化,就很容易出现发行人主动破产的风险。尽管采用期货化的交易方式可以在一定程度上缩小恶意炒作的空间,但是公开市场价格的存在并不能保证艺术品在交易过程中价格不会出现偏差,最明显的就是艺术品价格走势的变动超出评估者的预期,从而造成艺术品价值被低估或高估情况的发生。这就要求艺术品市场必须制定严格的交易保证金制度,买方或卖方按照规定达成艺术品的期货交易后,必须按照其所买卖期货合约价格的一定比例(通常为5%—10%)缴纳资金,作为其履行期货合约的财力担保,然后才能参与期货合约的买卖,并视价格确定是否追加资金。这样一来,就可以确保交易行为的真实有效,从源头上遏制虚假炒作的风险,维护投资者的合法权益。

### 10.3.3 艺术品证券的信用保障

在西方发达国家,资产证券化与信用评级是不可分割的。我国1998年4月颁布的《企业债券发行与转让管理办法》也要求企业债券的发行必须进行评级。因为艺术品不同于其他普通资产,其本身既无产生现金流入的能力,亦无须计提折旧损失,因此对艺术品本身,只要保管得当,即可视为资产安全,而无须关注资产变动情况。而证券发起人将通过证券化融得的资金用于其他投资用途,其投资回报构成证券的票面收入,乃最为本源的风险所在,需要详尽的信用评级和信息披露机制来保证投资者的合法权益。因此,有关艺术品的证券化产品也需要第三方评级机构进行客观公正的信用评级,并通过多种信用增级手段为艺术品证券化的产品提供信用保障。

艺术品抵押的特殊性之一在于抵押品与证券发起人的经济行为不具备关联性。因此,艺术品抵押证券的信用增级方案应专注于艺术品本身而不是证券发起人的经济行为或财务状况,即应专注于艺术品本身自我增值的能力或艺术品本身创造的现金流入。所以,在艺术品证券化的过程中,发行者可通过向保险公司购买信用增强保险、向金融机构申请担保信用状、设立信用担保账户、提供追索权等多种方式为艺术品证券化的过程提供信用保障。

# 第十一章
# 中国艺术品交易的风险控制与监管研究

随着科技的不断进步和经济的不断发展,中国民众的文化水平和生活水平不断提高,艺术品交易也伴随着富裕阶层的增加而开始萌芽和发展。近年来中国艺术品市场不断发展壮大,投资回报率往往两三年间就可达到100%,巨大回报推动着人们对艺术品交易的热情不断高涨。但在这空前繁荣的交易背后,存在着相关组织制度不健全、监管体系不完善等诸多问题,艺术品交易面临着较大风险。因此,如何完善监管体系、加强风险控制成为当前艺术品交易领域亟待解决的问题。

## 11.1 中国艺术品交易现存风险概述

### 11.1.1 中国艺术品交易现存风险类型

高回报的艺术品市场吸引了大批金融机构和国际资本相继进入,现已成为中国继房地产市场和股票市场之后的第三大交易和投资市场。但事物的发展都具有两面性,艺术品交易在我国起步较晚,相关配套政策制度不健全,因此存在各种各样的风险。这不仅包括艺术品自身特有属性带来的风险,还有政治环境变化、社会观念差异、经济发展不稳定等因素带来的风险。具体来看,目前主要有以下七种形式的风险。

(1)系统风险

系统风险,即经济周期性变动带来的风险。经济周期主要包括繁荣、衰退、萧条和复苏四个阶段,代表着总收入和总就业的变动情况。艺术品市场与宏观

经济环境有着千丝万缕的联系。与股票市场一样,艺术品市场也会随着宏观经济形势向好而走强,随着经济形势变差而走弱,具有随经济周期变化的系统性风险。如20世纪80年代末,日本发展快速,经济形势大好,其国内的金融资本集团在世界各地艺术品市场上大量收购艺术品,导致大部分艺术品的成交价格不断上涨、成交数量不断上升;而在日本经济泡沫破灭、1998年亚洲金融危机时,部分集团财富缩水,其首先考虑到的就是抛售自己收藏的艺术品而不是汽车和房子,从而在不降低生活质量的情况下获得资金缓解财务危机,抛售艺术品数量一多,成交价格和成交数量快速下降,艺术品市场一蹶不振。中国艺术品市场也同样受经济形势的影响,在经历了2007年的"寒冬"与2009年的"井喷"式发展后,在当前宏观经济形势较好、国内房地产市场调控收紧以及自2015年"股灾"以来股票市场持续低迷的情况下,似乎又迎来了一个春天——越来越多的投资资金流向了艺术品市场以寻求保值增值,艺术品市场规模快速扩大。总的来说,宏观经济对艺术品市场影响巨大,交易者应该注意经济大势,顺势而为,从而有效地规避经济周期带来的系统性风险。

(2) 交易风险

交易风险,即投资人在交易过程中存在的判断性风险,它与政府政策以及人们的偏好密切相关,是一种非市场性风险。当前,艺术品交易越来越国际化,越来越多的机构和个人走出国门,在海外艺术品市场中大显身手。但是,由于不同国家的政策法令以及对艺术品交易的管制力度不同,一件艺术品在国内外市场上进行交易的难易程度不同。例如,根据中国相关法律规定,中国公民在国外艺术品市场上购买艺术品,买回18个月后就不能再将其贩卖出境。除政府政策之外,偏好的变化也是导致交易风险产生的主要因素。个人乃至整个社会的偏好并不是固定不变的,它会受社会观念、历史文化等因素的影响,会随着个人或者大众兴趣爱好的变化而发生变化。如凡·高的画、景德镇的陶瓷在其刚出现时都不被看好,但随着时间的推移、人们偏好的转变,这些作品的价格一路飙升。可以说,人们的偏好也在一定程度上影响着艺术品交易和投资的方向。因此,受上述这些因素的影响,艺术品市场参与者面临着一定程度的交易风险。

另外,同房地产市场与股票市场一样,艺术品市场也是一个投资市场。投资者的目的是在适当的时间以适当的价格买进卖出艺术品从而获得预期甚至更高的收益。但是,高收益的背后是高风险,艺术品的交易并不像其他投资品

那么容易,特别是在当前市场变化较快、信息不透明、散户投资较多的情况下,艺术品的选择和交易具有较大的随意性和跟风性,使得交易风险也更大。因此,投资者应该适当调整投资和交易周期,谨慎行事,以尽量降低交易风险。

(3) 真伪风险

当前国内外市场上假冒品、残次品泛滥,部分商人尔虞我诈、唯利是图,扰乱了市场秩序。特别是在艺术品市场上,真品具有较高的艺术价值和投资价值,而伪作价值极低,两者之间的价格和价值差别巨大,再加上当前艺术品来源渠道过杂过多,真假难辨。因此,艺术品真伪风险尤为突出,现已成为我国艺术品市场发展过程中的头号难题。目前,国内艺术品领域主要存在着造假、售假、拍假三类欺诈行为,导致"三假"出现的原因主要包括两方面:一是道德风险,改革开放以来我国市场经济快速发展,但是整个社会的道德水平却没有跟上脚步,商人为了利益故意造假、权威鉴定专家为了钱财故意失误等现象层出不穷;二是相关法律不完善,这在一定程度上助长了拍假、售假之风,严重侵害了购买者的权益,阻碍了艺术品市场的规范发展。例如,成本约为 230 万元的"汉代玉凳"高仿品在 2011 年竟然以 2.2 亿元的高价拍出了当时玉器拍卖的世界纪录,严重误导和欺骗了消费者,在侵害消费者利益的同时也影响了艺术品市场的健康和长久发展。在这种情况下,银行进行艺术品质押贷款时将面临较大的风险,其放出的巨额贷款很有可能换取的只是一件赝品,进而会对整个金融系统产生巨大的冲击。因此,在危机四伏、险象环生的艺术品市场里,道德的缺失不能也不会因法律的强制性而消除,从而更需要购买者在交易之前就去了解作者的艺术风格与特征,熟悉其艺术风貌,去伪存真,谨慎投资,在降低真伪风险的同时提升自己的艺术鉴赏力。

(4) 价格风险

除了真伪风险,价格风险也是艺术品交易过程中主要存在的风险。一方面,艺术品作为一种商品,其潜在风险在于能不能以预期的价格顺利卖出;另一方面,艺术品作为一种投资工具,能否实现资产的保值增值也十分重要。但是不论作为商品还是投资工具,其目的的实现主要取决于买卖差价。对于购买者而言,卖出和买入之间的价格顺差越大,其所面临的风险就越小,更能实现资产的保值增值;而卖出和买入之间的价格逆差越大就越容易产生风险。但艺术品的价格同股票行情一样,是经常变化的且其形成过程也十分复杂,不能用一般物品的价格规律来定义。艺术品价格并不遵循政治经济学的生产价格理论和

新古典经济学的边际主义价格理论,因为艺术品的创作不存在社会必要劳动时间标准,特别是对于一些即兴创作的艺术品而言不能换作等量的抽象劳动来分析。另外,对于以收藏和投资为目的的艺术品消费者而言,其目的是收藏更多的作品或获得更高的利润,因此边际效用递减规律也难以起作用。目前,艺术品价格主要受到社会认可度、时间长短以及买卖时机三个决定性因素的影响。比如2011年3月份在天津文化艺术品交易所上市的包括《沧海浪涌》《声喧乱石》《龙吟老藤》在内的8种作品在上述三个因素的影响下在一个月内涨跌幅超过400%,价格波动剧烈,泡沫在短时间内急剧膨胀,给整个金融系统带来了巨大的风险。因此,在变化莫测的艺术品市场中,参与者应在交易前仔细分析市场状况,预测作品价格将来的上涨空间和概率,警惕价格风险。

(5) 价值风险

艺术品的价值不取决于社会必要劳动时间,但这并不意味着其不具有价值。与一般商品的价值不同,艺术品的价值主要取决于大众的认识和认同。就当代艺术品的价值而言,主要包括艺术价值和市场价值两个方面,具体有以下四种形式。第一,文化价值。艺术品总是反映了一个时代的审美观念和时代主题,记载着那个时代的历史背景及人文特征,具有确认历史、传承传统的特殊作用。具体来看,艺术品的文化价值与其展现的历史背景、体现的人文特征、对文化发展的影响呈正向相关关系,即艺术品所展现的历史背景越深厚,人文特征越明显,对文化、经济和社会的发展越具影响,艺术品就越具代表性,其价值就越高,反之价值就越小。第二,审美价值。艺术品可以调节情绪与心情,提高涵养和品位,促进整个社会审美观念的进步,能够产生心灵互动、情感共鸣以及审美愉悦感,这就是艺术品的审美价值。艺术品的审美价值与其带来的审美满足呈正向相关关系,即艺术品带来的审美满足越充分,审美价值就越大。第三,投资价值。在当前艺术品投资热度持续升温的大背景下,艺术品的高回报不仅仅是货币上的,还有政治、文化以及人际等方面的。因此,艺术品越来越具有投资价值,越来越多的人通过投资艺术品来提高自身的整体利益。第四,收藏价值。物以稀为贵,艺术品的收藏价值是以物质上的稀缺占有以及精神上的占有享受为基础,同艺术品的稀有程度、其给予人的精神享受程度呈正向相关关系。艺术品的文化价值和审美价值属于艺术价值,取决于其自身水平的优劣好坏,而投资价值和收藏价值属于市场价值,取决于流行观念、市场热度等因素。因此,艺术价值和市场价值的不稳定性就产生了艺术品的价值风险。一方面,一些没

有反映出强烈艺术风格或个性化特点的作品经不起时间的考验,但往往又会干扰人们的判断能力。另一方面,流行趋势、审美观念等也会导致艺术品的市场价值不断变化,产生价值风险。

(6) 贮藏风险

艺术品是一种实物资产,其在保管贮藏过程之中存在着多种风险,容易产生价值损失。如21世纪初,伦敦一家艺术品保管仓库上百件艺术珍品被大火烧毁,造成了上百万英镑的损失,同时也毁坏了数百年以来的艺术成果与智慧结晶。具体来看,贮藏风险主要表现为以下几种形式。一是保管期间的丢失破损风险。在艺术品从买入到售出这段时间内,艺术品的质量容易受到库房水平、温湿条件等多种因素的影响而发生物理上的变化,特别是一些艺术品需要特殊的保藏技术和严格的保藏环境,对贮藏环境有着较高的要求。另外,安保状况也容易导致较大的丢失风险,如著名的"故宫失窃案"中被盗的作品总价值达到了千万元人民币,造成国有资产的流失,极大地损害了国家和人民的利益。二是物流过程中的肇事损坏风险。日常情况下交通肇事就时常发生,再加上当代艺术品多为易碎易燃品,在搬运和转移的过程中更容易造成损坏。三是展览过程中的磨损调包风险。一些机构或者个人会不定期地举办一些艺术品展览会,另外在拍卖前一般也会对将要拍卖的艺术品进行展览。在此过程中如果不够小心谨慎,就可能因为各种原因造成艺术品出现一定的磨损,甚至还会发生被赝品调包的情况。因此,贮藏风险是艺术品交易过程中不可忽视的一个方面。

(7) 政策法规风险

中国艺术品市场起步较晚,虽然目前已经颁布了一些法律政策,但还是未形成完善的法律法规和政策制度体系,再加上行业自律意识不强,我国艺术品市场问题依然严重,无疑给艺术品交易参与者乃至整个艺术品市场、金融体系带来了较大的潜在风险。一方面,已有的相关法律跟不上市场的脚步,反而阻碍了中国艺术品市场正常的发展进程。另外,政府也未出台与艺术品市场运营相配套的政策法规体系,中国艺术品市场处于自我发展、自我调控的混乱无序状态。另一方面,中国现行的艺术品税收制度不完善,管理上也未形成规范的流程,各种手续和凭证不完备,偷税漏税现象十分严重,造成了艺术品税收的大量流失,与火热的艺术品市场形成了强烈的对比。一些国家为促进文化发展、刺激文化消费实行艺术品交易抵税政策,而我国在艺术品交易领域叠加计算和重复征税现象严重,进口税税率与增值税税率之和高达23%,大大超出了国际

平均水平。高税率使得交易主体的成本大幅增加,从而造成私自携带、低价报关等逃税漏税现象层出不穷,反而不利于艺术品市场的规范发展。因此,法律法规的不完善、配套政策制度的不健全给中国艺术品市场带来了较大的潜在风险,为整个金融体系的健康发展埋下了隐患。另外,政策上的不稳定性,如今后国家可能密集出台艺术品有关法律政策,可能导致交易者成本大幅增加,这也是值得艺术品交易者考虑的风险。

### 11.1.2 中国艺术品交易风险成因分析

（1）艺术品特有属性

艺术品存在上述风险和它的特有属性是密不可分的。一般商品的价格以价值为基础上下波动,很少会出现偏离价值过多的现象。但艺术品既具有与一般商品相同的经济规律,又具有与一般商品不同的特殊规律,其价格难以精确定位。和其他商品不同,艺术品的价值取决于个别劳动时间以及人们对其价值的认同。因为艺术品背后是一种独特抽象的个体劳动,包含了作者的审美观念和工艺技术,艺术品之间不可能完全相同,因此很难与同类艺术品所用劳动来进行比较。除"个别劳动时间"标准之外,艺术品的价值还要以长期创作、反复实践等累计劳动量为依据,并受到作者文化素养、才能禀赋以及作品的稀缺程度、年代远近等各类因素的影响。另外,市场认同也是一个决定性因素,它是指社会对艺术品从商品到货币"惊险跳跃"过程中价值量的被认可和接受。艺术品的价格是由市场上交易双方认定的,这种约定的价格并不是一成不变的,会随着创作者的不同、时间不同和地点的不同而变化。比如,艺术家张晓刚创作的一系列《血缘：大家庭》油画作品在主题、技巧、风格以及创作时间上都十分接近,但价格却大不相同。再有,艺术品存在很大的增值空间。与一般商品,特别是易耗品的价值会随着时间推移而减小的特性不同,艺术品的创作时间越久远,就越稀缺,其内在的文化价值、历史价值就越高,从而价格就越高。

因此,艺术品的特有属性导致对其估价很困难,价格与价值相背离的情况常常出现。再加上艺术品变现能力差,不像股票市场每天可以根据具体情况买卖,艺术品往往要在一段时间后才能取得收益,因而容易产生交易风险、价值风险、价格风险等各类风险。

(2) 市场发展不规范

艺术品高收益的特征使得越来越多的民众参与其中,但市场的健康运行必须建立在相对稳定的运行机制之上,目前我国艺术品市场发展仍然不成熟,尚未形成固定的发展模式,因而在国内火爆的艺术品市场背后隐藏着诸多问题和风险。例如中国艺术品创作者更愿意将其作品进行私下交易而不是出售给一级交易商,这种私下交易虽然对于创作者来说减少了税收支出,但容易造成艺术品市场的无序、混乱发展,阻碍了其健康发展的步伐。总的来说,中国艺术品市场发展不规范,主要表现在以下几个方面。

首先,中国艺术品市场相关制度及配套设施尚不完善,使得市场上交易双方信息不对称问题十分严重。在当前中国艺术品市场上,大部分人获得的都是公开、滞后的信息,且这些信息真假难辨,通常带有一些误导作用。因此,经常会遇到刚获得艺术品拍卖信息,拍卖却已结束的情况。信息不对称导致部分艺术作品拍出了离奇的高成交价格,使买入者面临着较高的价格风险和交易风险。同时,信息的不对称也助长了市场上仿冒品的气焰,再加上权威鉴定机构缺位,艺术品市场上仿冒品无处不在,使得投资者、收藏者面临着较大的真伪风险。

其次,市场的过度繁荣、入市退市机制的缺乏再加上监管不严格,造成拍卖机构无序增长情况十分严重,带来交易行为混乱等各种不良后果。部分拍卖公司规模较小、职工缺乏专业素养,甚至少数的公司假借拍卖公司之名从事着非法洗钱的勾当。因此,仅是拍卖机构数量的增加而非质量的提高不仅不能促进行业发展,反而会给拍卖行业乃至整个艺术品市场的声誉带来极大的负面影响。

最后,中国艺术品市场投资者结构不合理且投资行为不规范也是引起风险的主要原因之一。中国艺术品市场中机构投资者占比较小,且大多个人投资者存在着过度投机行为,而少数投资者又利用自身优势或多或少地操控着市场,难以发挥市场"稳定器"的作用。这又进一步提高了交易者所面临的风险。

(3) 专业人才较缺乏

虽然中国艺术品市场近年来发展迅速,但艺术品领域专业人才的数量暂时还未跟上市场的脚步,造成专业投资人、鉴定评估师等专业人才严重缺失。一方面,进行艺术品交易往往要求交易者掌握扎实的专业知识和积累丰富的经验,能对艺术品的价格区间做出准确的预测,对艺术品的真伪进行准确的判断,

但一般的艺术品购买人并不具备这种知识和能力,这就需要专门的艺术品投资机构或者投资人来帮他们投资,以降低风险和不确定性。但当下,一方面,我国专门的艺术品投资人非常稀缺,再加上缺乏权威且足够数量的艺术品评估鉴定机构,购买人在交易时只能根据自身现有的知识、经验和了解到的信息做决定,无从获得适当的建议和保障。即使购入了仿冒品,申诉过程也极为艰难。另一方面,中国艺术品经纪人和艺术品鉴定师等专业人才也极为缺乏。艺术品专业人才的培养是一个漫长的过程,因为艺术品鉴定涉及的知识面很广,他们不仅要饱览群书以掌握扎实的理论知识,还需要获得业界人士的经验分享和传授,同时还需要累积丰富的实践经验。目前,国内针对艺术品经纪人的培训课程和培训班是少之又少,并且这些培训模式和课程内容大多是照搬国外的方式,缺少对中国市场的深入了解,因此其质量和效果也与发达国家存在着较大的差距。随着国内艺术品市场的逐渐发展,典当行业、拍卖行业等相关行业都需要借助于艺术品专业人才的专业知识和丰富经验来推动本行业的健康有序发展。因此,现阶段艺术品市场专业人才缺口越来越大,这也是导致出现上述风险的原因之一。

## 11.2 中国艺术品交易的风险控制与监管现状分析

从上述分析我们可以了解到,由于艺术品自身特殊的属性、市场发展的不规范以及专业人才的缺乏,中国艺术品市场上存在着系统风险、交易风险、价值风险、价格风险等七种类型的风险,因此,在艺术品市场上进行风险控制和监管就显得尤为重要。但是,中国艺术品市场在风险控制和监管方面还存在法律体系不健全、政策制度不完善、权威鉴定评估机构缺位、监管部门权责不明晰以及社会监督体系未形成等五大主要问题。

### 11.2.1 法律体系不健全

艺术品创作者、购买人、鉴定评估机构、艺术品交易中介机构以及监督管理部门等相互作用,构成了一个完整的艺术品市场主体权利与义务的法律结构。因此,艺术品市场的运行和发展离不开法律法规的约束。目前,中国艺术品领域已经颁布实施了多部法律、法规和行政文件。在中国艺术品行业发展初期,国家主要颁布和实施的是管理性的行政文件和法规,主要有 20 世纪 70 年代末

文化部发布的《关于加强国画展销、收售、出口管理试行办法的通知》《文化部关于整顿国画收售混乱情况的报告》等。从1980年开始颁布了一些法律和管理办法,如《中华人民共和国文物保护法》《美术品经营管理办法(修订)》等。随着时间的推移,之前的部分法律法规已经不适用于我国快速发展的艺术品市场,近年来国家相继对一些法律法规以及行政文件、管理办法等进行了修订、调整和补充。例如,针对拍卖业中《中华人民共和国拍卖法》和《中国拍卖行业拍卖通则》的不足,商务部发布了《文物艺术品拍卖规程》。另外,2016年3月文化部颁布了《艺术品经营管理办法》,2016年10月国家文物局颁布《文物拍卖管理办法》等。这些都在一定程度上促进了我国艺术品市场的有序发展。

市场上的所有交易行为都要在法律法规的约束下进行,艺术品市场也不例外。法律可以规范艺术品市场交易主体的行为,可以保证艺术品市场交易的有序进行,保障艺术品市场交易各方的合法权益不受侵害。虽然中国艺术品市场已经出台了相关法律法规,并对少数法律法规进行了修订和补充,但随着艺术品领域新兴产品和服务的产生,随着经济的迅速发展,艺术品市场交易又出现了新的问题。原来的法律条文约束性较低,针对性与时效性较差,无法有效地对艺术品市场进行监管,无法满足中国当前快速发展的艺术品市场的需求。一方面,许多法律条文内容滞后,不适应艺术品市场的发展要求。法律对交易主体的资格、准入条件和法律责任等都缺乏具体的立法规定,导致艺术品交易参与者权责不清,不能起到严格的约束作用。另一方面,对艺术品领域的部分新兴行业,中国还未出台有针对性的法律法规,而已有的法律法规、管理办法中又没有相关规定,使这些行业处于一个合法和不合法的中间地带。比如,对于艺术银行、艺术品投资基金等领域,中国尚未有相关法律法规做出具体规定,使这些领域处于监管灰色地带,容易给艺术品市场带来较大的风险。

### 11.2.2 政策制度不完善

随着艺术品市场的发展,中国相继出台了一些政策,取得了一定的效果。比如,2006年财政部、中宣部发布的《关于进一步支持文化事业发展的若干经济政策》中对艺术品捐赠者所得税的扣除做出了新规定;2016年,海关总署发布的《2017年关税调整方案》中调低了部分艺术品的关税税率。不得不说,这些政策极大地促进了民间收藏,在一定程度上推动了中国艺术品市场的快速发展。

然而,虽然近几年中国艺术品相关政策法规相继出台,但目前政策制度体

系仍然不完善。不少专家也指出,法律法规、制度政策建设的滞后是制约中国艺术品市场发展的瓶颈,主要表现在以下几个方面。第一,经纪人制度不完善是较为突出的问题。艺术品经纪人的工作专业性很强,他们不仅需要掌握扎实的专业知识,更要有丰富的经验和敏锐的洞察力。目前,国内艺术品经纪人数量少且质量不高,专职的经纪人更是凤毛麟角,不能起到维护艺术品交易双方权益的作用。第二,诚信制度的缺失也是值得重视的方面。相关机构没有对艺术品市场上的不良信息进行适当的保存和公开,对于违反信用的行为也没有具体的处罚规定,从而造成了艺术品市场中包装炒作、人为造市以及制假贩假等现象层出不穷。第三,艺术品领域各类新兴业务相继产生与发展,但相关政策制度却迟迟没有出台。例如,艺术品保险行业近年来在中国开始出现并且取得了一定的发展,但是艺术品保险方面的政策制度却一直缺位,从而导致保险公司、投资者、收藏者的参与积极性不高,没有发挥出艺术品保险应有的作用。

### 11.2.3 权威鉴定评估机构缺位

近些年来,一些鉴定所、鉴定中心相继出现,文化部也批准成立了中国艺术品鉴定评估委员会对艺术品进行鉴定评估。这些鉴定机构在鉴定流程完成之后会出具相应的鉴定评估证书,这在一定程度上为艺术品的顺利流通提供了有效保障,同时也降低了艺术品购买者所面临的风险。特别是,为了防止市场上艺术品价格的大幅波动,评估过程中可以通过协商确认保底价,从而使艺术品所有者在两年的有效时间内免受价格大幅下跌带来的亏损,这在一定程度上促进了艺术品质押贷款业务的发展。2015年,中国民间文物艺术品鉴定评估委员会成立,并开设了弘钰博免费鉴定机构,对之前成立的鉴定机构起到了进一步的补充作用。

但是,国内现有的几百家营利性质的鉴定评估机构中,大多数仅在工商部门登记却未得到文物部门的批准与认可,而它们却主导着市场的风向。另外,类似于中国艺术品鉴定评估委员会和中国民间文物艺术品鉴定评估委员会这样非营利性质的机构、社会团体数量太少,满足不了日益繁荣的艺术品市场的需求。并且,中国艺术品鉴定评估委员会和中国民间文物艺术品鉴定评估委员会只是属于社会团体,其所开具证书的法律效力也仍值得商榷。特别是中国民间文物艺术品鉴定评估委员会"不随意开证书"的特殊规定在一定程度上影响了民众鉴宝的积极性。再有,由于权威鉴定机构数量较少,委员会成员寻租的

问题也是值得考虑的一个方面。因此,权威鉴定和评估机构的缺位不仅给艺术品交易者带来了风险,也阻碍了艺术品保险和质押融资等业务的发展。因此,想从根本上解决问题,就要由政府出面组织成立具有事业单位性质的非营利性的艺术品鉴定评估机构,并且要求其出具鉴定报告。这种鉴定和鉴定报告不仅可信度高,还更加权威且具有法律效力,能更好地规范中国艺术品市场的发展。

### 11.2.4 监管部门权责不明晰

艺术品市场的发展催生了一系列法律法规、制度政策的出台,政府开始重视艺术品方面的监管,尤其是加强了对文交所的监管。21世纪以来,文交所无论是在数量还是在规模上都发展迅速,特别是在2011年一年间就建立了78家。毋庸置疑,文交所在一定程度上促进了艺术品市场的发展,但是与其相关的很多审批都具有较强的无序性和随意性,审批部门从工商部门到地方文联再到金融部门,全国没有统一的标准。审批的不规范在一定程度上导致了大量不具备资质的文交所大肆扩展艺术品份额化业务,造成有关作品价格涨跌幅度巨大,使得绝大部分的参与者利益严重受损,同时对经济系统产生较大的冲击。随后,国家采取了提高准入门槛、收归审批权限到省级政府、限制集中竞价等一系列措施来对文交所进行清理整顿,同时还不定期督促文交所进行自查和改革。比如,天津文交所为了防止有人恶意操纵造成价格剧烈波动,对艺术品份额化发售规则进行了细化,对投资者买入卖出量和价格涨跌幅进行了具体的规定。国家对艺术品领域的监管和整顿,保障了交易的公平进行,促进了艺术品市场的发展。

政府有关部门发现了艺术品市场存在的问题,并开始采取相关措施加强监管,但是现在尚未形成独立且完善的监管体系,主要表现在监管部门之间权责不明晰,多头监管和监管漏洞现象十分严重。当前,中国对艺术品市场进行监管的单位主要有宣传部门、文化主管部门、文联、古玩行业协会等多个部门,但是又没有具体的监管制度对监管部门的职责内容、权力大小进行具体的规定,对监管的强制措施及其行使范围也没有具体的说明,对于造假、拍假等各类违法乱象也没有规定统一明确的惩罚措施。这种多头管理造成谁都在管、谁都不管的现象十分严重,并且出现问题时,监管部门容易互相推诿,很难提出解决问题的办法,现有的监管措施很难发挥作用。久而久之,使得问题更加严重,制约了艺术品市场的发展。

### 11.2.5 社会监督体系未形成

目前,中国一些省市对艺术品市场自发建立了一套社会监督机制,如山东省就起到了很好的模范作用。从 2005 年起,山东省在全省范围内统一启用"12318"号码作为艺术品市场的举报电话,并且将其省内地市的有关行政单位或执法部门设为辖区内统一的接听机构。群众可以 24 小时对违反文化艺术品相关法律法规、政策制度的行为进行举报,经核实后,举报属实的群众可以获得相应的奖励。这在一定程度上激发了民众对艺术品行业进行监督的积极性。除此之外,济南市还设立了文化经营许可事项的公开听证制度,民众可以对相关事项提出自己的意见,同时也可以监督有关部门的项目审批流程是否规范合法。另外,还建立起了网络文化协会和包括报刊、广播、电视和网络在内的媒体舆论监督机制,弥补了政府监管的不足。

虽然有关省市已经建立了一套较为完备的社会监督机制,但是全国范围内的艺术品行业社会监督体系尚未形成。首先,尚未形成统一的全国性的艺术品行业协会,也没有专门的机构通过宣传来推动社会监督的积极性以及为其提供正确的指引。其次,民众的艺术品知识和交易经验极其匮乏,对艺术品有关法律政策也了解甚少,免费正规的培训学校和培训课程更是少之又少;反之,报纸、广播、电视以及网络等各大媒体充斥着未经核实的各类信息,容易对民众产生误导性的作用。再次,没有建立起全国范围内统一的举报奖惩制度,民众举报的积极性不高。最后,也没有权威的网站和电视新闻栏目为民众答疑解惑,未建立起媒体舆论监督制度。因此,社会监督体系的缺位也是国内艺术品市场问题频发的一个重要原因。

## 11.3 中国艺术品交易的风险控制策略设计

近些年来,中国艺术品领域相关配套政策制度跟不上市场快速发展的步伐,导致艺术品交易领域存在着较大的风险,因此,如何控制风险成为当前的主要问题。下面我们从投资原则、技术手段、制度保障以及经济环境分析四个部分进行策略设计,以期降低中国艺术品市场中参与者所面临的风险。

### 11.3.1 基于投资原则的风险控制策略

(1) 避免"从众效应"

"从众效应",也称作"羊群效应",指的是个人的认识或行为受到群体的影响之后,朝与多数人的认识或行为相一致的方向发生变化的现象。当自己的想法和大众不一致时,人们通常会直接否定自己的想法以迎合大众的观念,而不是进行主动的思考。因此,从众心理很容易导致盲目跟从的错误观念和行为,正确或者更优的观念和行为反而被忽视,使人们陷入骗局或面临失败。一直以来,一条传闻、一个观点经过媒体的宣传后就成为"事实""民意"的现象并不少见,从众心理从来就是一个不可避免也不可忽视的问题,特别是在艺术品市场上尤为严重。如同股票市场一样,盲目从众只会导致某些作品的价格虚高,一旦市场泡沫破灭,除少数的"领头羊"获利以外,其余大多数跟风的交易者手中的艺术品价格将急剧下跌,使交易者损失惨重。因此,从事艺术品交易时,交易者也不能盲目跟从市场热门作品,对他人提供的信息不可不信也不可全信,要有自己独立的分析判断能力,尽量选出最优的作品。

(2) 避免"捡漏心理"

理性的经济人都有"用最低的成本获得最大收益"的想法,但是,部分交易者不考虑实际情况,整天抱着"捡漏心理",这在信息技术无比发达的今天是不成熟、不现实和不可取的。过去"捡漏"现象能够经常发生,主要是由于买家和卖家之间所掌握的信息不对称,获得信息更多的人占有绝对的优势,这也是艺术品价格产生巨大差距的原因之一。然而在当下,信息技术高度发达,"秀才不出门,知尽天下事"已成为现实。艺术品买卖双方可以从报纸、广播、电视、网络等多个渠道获得艺术品的有关信息,从而对其价格能够形成一个较为统一的判断,买卖双方之间所获得的信息差别越来越小,"捡漏"的可能性也越来越小。"捡漏"要求购买者不仅要掌握扎实的专业知识、具备丰富的实践经验,还要有超乎常人的投资眼光,但这往往是很难同时具备的。越来越多的例子告诉我们,抱有"捡漏心理"容易落入别人精心策划的陷阱之中。因此,如果没有一定的专业水平和实践经验作为基础,在艺术品交易过程中千万不要存有"捡漏心理",以防被人"捡漏"。

(3) 避免"追涨杀跌"

早些年,"追涨杀跌"的操作方法在股票市场中常常被用到,但现在已被多

数的股票市场投资者所摈弃。因为随着时间的推移以及事物的发展变化,常用此方法容易造成输多赢少的结果。但是,在艺术品市场中,"追涨杀跌"的现象仍然十分严重,从而导致艺术品市场上泡沫严重,交易者也面临着较大的风险。因此,怎样才能既掌握艺术品的价格变化趋势又能在适当的时间买进或卖出,就成为艺术品交易者控制风险和成本时所面临的关键难题。目前还没有哪个投资专家能够很好地解决这个问题,因为市场是不断变化的,不是一成不变的。但是有一条投资的黄金定律,即巴菲特的至理名言——"在别人恐惧时贪婪,在别人贪婪时恐惧"却可以帮助交易者在艺术品交易过程中降低风险。换句话说,在艺术品交易过程中,避免"追涨杀跌"也是艺术品交易者应该铭记的原则。

### 11.3.2 基于技术手段的风险控制策略

(1) 分散投资

分散投资是现阶段各类投资者常用的一种投资方法和策略,值得艺术品交易者考虑和借鉴。分散投资策略的原理就是避免"把鸡蛋放到一个篮子里",通过不同类型艺术品之间风险和收益相互抵消的方法来降低风险,从而保证投资者能够获得较好的收益。因为除了整体经济不景气的情况,在一般情况下,不同类型艺术品的价格不会同时下跌,往往是一种艺术品的收益降低而另一种艺术品的收益上升,不同类型的艺术品收益可以相互抵消,因此分散投资可以使投资者避免因单一投资一种艺术品而承担巨大的风险和损失。参考证券投资常采用的对象分散法、时机分散法、地域分散法以及期限分散法四种类型的方法,艺术品购买者可以将资金在不同时间、不同地点分散地投资到不同种类的艺术品中去。例如,分别在国外和国内市场上进行投资以避免地区过于集中带来的风险,在不同的时间点投资以避免经济波动带来的风险,在自己了解和熟悉的基础之上购买雕塑、陶瓷等不同类型以及印象派、现代派等不同风格的艺术品以降低投资类型过于集中带来的风险。

(2) 借人眼力

当前,艺术品市场发展如火如荼,人们参与艺术品交易的热情较高,但是收藏和投资艺术品的门槛较高、风险较大,所以对艺术品行业的参与者来说,不仅要学习大量的知识、获取更多的实践经验,还要培养独到的鉴赏能力和投资眼光,不过这些在短时间内是很难实现的,因此最好的方法就是不断地向艺术品行业的专家以及经验丰富的人士请教,有条件的话还可以建立鉴赏顾问团队,

请他们提供更为专业的建议,在最大程度上保证自己决策的正确性,减少失误和降低风险。

(3) 长期持有

当然,选择买入了合适的艺术品,还只是完成了投资策略的一半,最终艺术品的增值潜力以及所实现的投资回报率的高低还将极大地受艺术品卖出策略的影响。在目前的艺术品市场上,很多的投资者换手频繁,但正所谓"短线是铜,长线是金",频繁换手的做法容易对投资回报率产生消极的影响,因为艺术品的价值虽高,但流通性不佳,变现需要一定的过程。艺术品的特性决定其更接近于一种中长期投资,而短线投资的策略存在很大的投机性,最终所获得的持有期收益率完全依赖于市场在买入点和卖出点之间的走向。实际上,理性的投资者应该在经济的低谷时期买入艺术品,而等待这一轮经济周期结束,市场重新出现反弹时再进行卖出。此外,过短的持有期也会因为时间仓促而不利于持有人对作品进行包装和宣传,而这些运营有利于艺术品价值的提升。因此,通常建议的持有期不宜过短,应为两三年甚至五年或十年以上。

### 11.3.3 基于制度保障的风险控制策略

(1) 构建艺术品领域诚信制度

艺术品市场的暴利催生了当前全民"淘宝"的局面。但是艺术品市场虽然在我国发展迅速,可起步较晚,完善的制度保障体系尚未建立,特别是诚信制度尤为缺乏。当前艺术品市场乱象重生,售假、拍假现象十分严重,再加上权威鉴定机构的缺乏,人们鉴定艺术品的真伪只能靠自己的经验。市场真真假假、假假真真,难以辨别,在一定程度上误导了人们的判断方向和收藏投资理念。因此,只有构建艺术品行业诚信体系,建立征信系统和退出机制,实行失信"黑名单"制度,并且加大对违法违规行为的处罚力度,才能控制风险,更好地规范中国艺术品行业的发展。

(2) 建立艺术品保险制度

保险在保障艺术品交易和投资的安全性方面扮演着重要的角色。目前,中国尚未建立起完备的艺术品保险体系,艺术品相关保险产品种类较少,限制较多,艺术品交易者的权益尚未得到有效保障。特别是现阶段艺术品领域"买假不退"的行规限制让众多购买者在买到仿冒品时只能"哑巴吃黄连"。因此,在制定法律法规、加强监督管理的同时,还要适当发展和完善艺术品领域的保险

体系,比如在保险公司内部成立专门的艺术品保险部门,建立一整套规范的参保流程,增加艺术品保险产品数量和类型等,使得交易者能够通过购买相关保险适当降低自身风险,同时也增强整个艺术品市场抵抗风险的能力。

(3) 健全艺术品投资基金制度

2007年6月,民生银行首次销售"艺术品投资计划1号"产品,自此艺术品行业和金融行业相融合的步伐越来越快,越来越多的艺术品金融服务和衍生产品开始进入大众的视野,这也意味着将有大量的投资者进入艺术品投资领域,通过银行理财产品等多种金融投资方式来分享艺术品升值带来的收益。不得不说,这些新型产品和业务不仅可以帮助投资者改善资产结构,还可以帮助投资者有效分散投资风险。不少专家预测,将来艺术品投资基金会成为中国艺术品市场最大的资本平台。因此,为了实现中国艺术品市场以及金融市场的健康发展,应该加快健全艺术品投资基金相关政策制度,未雨绸缪,为艺术品投资基金的快速健康发展以及当代艺术品投资结构的优化打下坚实的政策制度基础。

### 11.3.4 基于经济环境分析的风险控制策略

艺术品市场的发展在很大程度上受到一国乃至整个世界宏观经济发展情况的影响。具体来看,当宏观经济状况较好时,即当经济周期处在复苏和繁荣阶段时,人们参与艺术品交易的积极性和购买的力度就会加大;当宏观经济状况不好时,人们参与艺术品投资的积极性就会下降,投资力度也会下降。换句话说,艺术品交易和其他普通商品一样,也存在着系统性的风险。因此,参与者在交易之前还应该对整体的宏观经济环境进行分析,根据中国人民银行、国家统计局等相关机构发布的国内生产总值、居民消费价格指数、失业率等相关指标了解经济增长速度、通货膨胀程度、就业情况等经济发展的基本状况,进而判断宏观经济的发展趋势,并且还要联系当前的调控政策与相关制度,对艺术品交易的时机和价格做出较为准确的判断,从而降低自身所面临的风险和损失。

## 11.4 中国艺术品交易的监管体系建设

除通过相关策略进行风险控制,加快艺术品交易的监管体系建设对降低风险、规范艺术品领域的发展也十分必要。针对上述分析中发现的问题,下面我们分别从法律法规、制度体系、鉴定评估机构、监管部门、行业协会和人才培养

六个方面提出相关建议,以期更好地促进中国艺术品领域的规范健康发展。

### 11.4.1 加快艺术品交易法律法规出台

法律法规是除道德教化之外以制度调节人与人关系的一种行为标杆,具有规范性、调节性、制约性和强制性等功能和特征。在当今金钱利益至上、浮躁之风盛行的商业环境中,不仅要重视道德体系的建设以加强民众的自我约束意识,更需要健全专门的法律法规体系以增大法律约束的力度。在鱼龙混杂、问题频出的艺术品交易领域中,更应该运用法律手段来有效保障和规范艺术品交易活动中的多方关系,保护交易者合法权益,制裁侵害他人的行为。具体主要包括以下几个方面。

一是对于艺术品领域已经出台的法律法规进行修订和补充,并对具体细节做出明确细致的规定。比如,要在法律法规中对艺术品交易参与者的准入条件和权责范围做出明确的规定,对艺术品的创作者、销售者以及中介机构都要设置法定的资质条件以及具体的权责内容,对于违法违规行为要制定出明确的惩罚措施。再比如,要对《拍卖法》《文物保护法》等重要法律法规进行具体的细化,并且由多个管理部门根据这些法律联合颁布配套的具体细则,避免政策的相互重复和矛盾。

二是要对艺术品投资基金等新兴行业加快建立专门的法律法规。这样既能为这些新兴行业的发展构建良好的基础,弥补法律空白,同时也能为相关管理部门进行监管提供依据,从而有效避免"谁都在管、谁都不管"的问题出现,使得整个艺术品领域的法律体系跟上时代的脚步,符合市场的需求。

三是地方政府可以根据已有法律法规颁发规范性文件,通过行政指导、行政奖励等措施合理引导艺术品市场的健康发展。行政指导作为一种新型的行政手段,广泛运用于各个领域,是市场经济条件下政府施政的中心,在现代宏观经济调控中起着重要作用。其中,行政奖励行为也日益成为备受重视的行政手段之一,通过表彰先进、鞭策后进,可以充分调动和激发人们在艺术品领域的创造性与积极性,以更好地促进我国艺术品市场的健康规范发展。

### 11.4.2 完善艺术品交易制度体系

目前,中国艺术品市场上制假、售假、拍假的现象层出不穷,除了法律法规不健全,相关制度不完善也是一个重要诱因,并已成为制约我国艺术品行业健

康规范快速发展的瓶颈。因此,当下亟须完善艺术品交易有关制度,建立健全相关制度体系,以期更好地为中国艺术品市场和大众服务。主要包括以下两个方面。

一方面,建立艺术品交易信用制度。通过保存参与者交易信息档案、建立会员信用评级制度、完善艺术品行业登记认证数据库,并开通热线和设置专门部门接受公众查询与投诉,以起到规范参与者的行为、督促艺术品经纪人履行职能以及约束不法经营者违规经营的作用。另外,文化行政部门可以采取行政奖励政策和惩戒政策相结合的措施,并将其制度化,对艺术品市场中的诚信、合法经营行为进行奖励、表彰,并作为典型进行推广,对违法违规等不良行为进行训诫、惩罚,奖惩分明,从而对艺术品市场参与者的行为进行有效引导,实现政府与市场的良性互动。

另一方面,建立合理有效的退出机制。若艺术品金融化新兴产品和服务的退市时间较短,那么只有经验丰富的投资者才会接手;若退市时间较长,则投资者通常会选择短期炒作来获利。因此,建立合理有效的退市机制能进一步促进我国艺术品市场更加规范地发展,也能促使投资者更加理性地投资。未来,随着艺术品新型投资模式的出现,退出机制不再只是监管部门的事情,而是监管部门和市场的共同任务。未来可以考虑建立硬性退出机制、市场化退出机制、监督机制与市场结合的退出机制等三种方式,以更好地为艺术品行业的规范发展服务。

### 11.4.3 成立艺术品权威鉴定评估机构

一是由政府成立艺术品权威鉴定评估机构。艺术品的评估鉴定结论不仅直接关乎艺术品的价格以及相关参与者的利益,甚至还会影响整个艺术品市场的发展,因此需要由政府出面组织成立具有事业单位性质的非营利性的艺术品鉴定机构,同时配套建立艺术品交易评估与鉴定制度、鉴定人员执业证书制度、执业资格审查制度、诚信等级评估制度等,并严格规定每件交易或质押的艺术品在交易前都必须经过权威机构鉴定并出具鉴定报告。同时,将评估鉴定机构和参与鉴定工作的人员的资质等级、工作程序等纳入法制管理中,从法律程序上保证艺术品鉴定的公开、公正和透明。这种鉴定流程和鉴定报告不仅可信度高,权威性强,而且具有法律效力,能更好地促进国内艺术品市场的规范发展。

二是建立健全艺术品鉴定评估体系。对于当前伪作和赝品大量存在的国

内艺术品市场,应该借鉴国外相关经验,建立起"艺术鉴定+科学鉴定+科学规范"的运作流程。可以采用艺术品鉴定专家和科学仪器鉴定相结合的方式来鉴定艺术品的真实性。一方面,由艺术品鉴定专家对艺术品进行鉴定,出具规范的鉴定报告,并对鉴定报告内容的真实性承担法律责任。另一方面,可采用科学仪器进行鉴定。可以成立专门的艺术品鉴定基地,并建立艺术品鉴定数据库,将每次鉴定后的结果录入数据库中,为以后的鉴定提供数据及依据,避免重复作业,节约人力物力,降低社会成本。

### 11.4.4 明晰艺术品监管部门权责范围

在对艺术品市场的具体监管上,应对监管部门的权力与责任做出明确而详细的规定,以避免多个部门之间重复作业和政策"打架"的问题出现,也避免部分领域因监管缺位而造成无序混乱情况的发生。另外,监管部门可以执行强制措施,对违法违规行为的惩罚必须做出详细统一的规定,规定相应措施行使的部门、行使的流程和步骤。要完善和健全业务监管体系,建立统一的业务审批制度、交易规则、风控机制以及信息披露制度等一系列具体的规则与制度,并且按照市场原则实施严格的监管,适时发出有效的风险提示,充分发挥市场的自我调节功能,从而更好地规范艺术品行业的发展。

### 11.4.5 建立全国艺术品行业协会

类似于中国证券业协会、注册会计师协会等行业协会,我国可以参考国外的成功经验,建立全国性的艺术品行业协会。首先,艺术品行业协会可以依据行政法规、相关规范性文件规定艺术品行业的执业标准和业务规范,对会员进行监督和自律管理,约束相关从业人员的违法违规行为,使其遵守职业道德和职业操守;其次,为相关从业人员建立独立的信息库,方便交易参与者随时查询从业人员的交易过往行为,还可以对其进行评价与举报,进一步促进从业人员坚持自己的职业道德与职业操守;再次,可以定期或者非定期地举办一些考试、培训以及艺术品知识普及活动,增强从业人员的业务能力,提高艺术品交易者的知识储量和抗风险能力;最后,还可以参考国外经验,定期无偿帮助艺术品经营者鉴定艺术品的真实性以及真实价值,并且帮助艺术品经营者与艺术家之间进行沟通,克服信息不对称的障碍。通过建立全国艺术品行业协会,一方面约束从业人员行为,增强社会各界对艺术品从业人员的认可度与信任度,另一

面为艺术品交易者维护自身合法权益提供渠道,从而促进艺术品市场健康、规范的发展。

### 11.4.6 加大艺术品行业人才培养力度

一是加强专业鉴定机构和人员的诚信素质培养。在当前鱼龙混杂的艺术品市场中,必须采取必要的整顿、治理手段和措施,通过行政处罚的方法,限制甚至取消一些有失公正、缺乏道德操守的艺术品鉴定师的资格。同时,制定艺术品鉴定行业从业人员的考试准入和考试升级体制,通过对从业人员资格进行审批、考察和监督,从总体上提高中国艺术品鉴定从业人员的道德素质和职业操守,改善中国艺术品鉴定市场氛围。

二是建立艺术品经纪人培养体系,加大培养力度。艺术品经纪人分为自然人资格的经纪人和画廊、拍卖行等法人资格的经纪商。艺术品经纪人在买家和卖家之间起到桥梁作用,是艺术品产业分工和细化的产物,经纪人制度的建立和经纪人队伍的素质对于维护艺术品市场秩序起到重要作用,有利于保障投资者权益。国外的艺术家一般不私自参与艺术品市场交易,更多地通过经纪人或经纪商完成。相对于西方较为成熟的艺术品经纪人制度,目前我国艺术品市场经纪人人才缺乏,在很大程度上影响着我国艺术品市场的正常运行。为此需要采取各种措施完善艺术品市场经纪人制度。一方面,国家要加强对艺术品经纪人从业资格的管理,通过制定专业教材和大纲,组织全国性的统一艺术品经纪人的资格考试和考核,提高经纪人进入门槛,全面提升经纪人素质,对考试不合格的人员不允许从事艺术品经纪业务。另一方面,制定艺术品经纪人管理的相关准则,加强对经纪商的考核与管理,以期更好地为我国艺术品市场的健康发展服务。

# 第十二章
# 中国艺术品市场发展的未来趋势

## 12.1 中国艺术品市场发展的未来趋势

### 12.1.1 中国艺术品市场国际化的趋势

近10年来,伴随着中国经济的快速发展,中国艺术品市场实现了交易额从数十亿元到上千亿元的质的跨越。中国艺术品市场已经成为世界艺术品市场的重要组成部分,中国艺术品市场的国际化正在不断加深。

中国艺术品市场国际化的一个表现是越来越多的海外艺术品机构正在积极进驻中国内地。2013年9月26日,佳士得在上海的独资公司举办了内地首场艺术品拍卖会,40件当代艺术品中,最终成交39件,成交率达97.5%,总成交额达1.53亿元。2013年12月1日,苏富比(北京)首场秋拍正式举槌,共有141件拍品,成交率达79.4%,总成交额达2.27亿元。境外拍卖行不仅带来了西方艺术和当代艺术等门类丰富的藏品资源与客户资源,丰富了我国艺术品市场的拍卖结构,更带来了它们先进的经营理念、管理方案与职业精神,对国内部分拍卖行假拍拍假、迟付拒付、关联交易等种种不规范行为具有较强的警示作用。除了拍卖行,国外艺术品市场中的大公司,如Artprice、Artnet、TEFAF等纷纷在国内建立自己的机构或是以与国内机构合作的形式进入中国艺术品市场。

中国艺术品市场国际化的另一个表现是中国重要收藏家与拍卖机构的"走出去",譬如2013年11月大连万达以1.72亿美元购买毕加索作品《两个小孩》。越来越多的收藏机构和个人购买世界艺术珍品,他们在构建企业或私人

博物馆、美术馆的基础上,积极挖掘藏品的文化功能、教育功能,同时起到建构企业品牌的功能。另外,国内一些大型拍卖公司,如嘉德、保利等已经迈出了走向国际的步伐,纷纷加紧国外分部的设立,为中国艺术机构和艺术作品进入国际市场奠定基础。

说到艺术品市场的国际化,就不能不提及中国香港这一重要角色,它是连接中国内地与国外艺术品市场的桥梁。香港因其十分完备的基础设施而成为亚洲最重要的艺术品市场,它同时也是继伦敦和纽约之后的世界第三大艺术品市场,不论是走出去还是引进来,作为联系中国内地与国外艺术品市场纽带的中国香港在中国艺术品市场国际化的进程中都发挥了重要的作用,未来它还将发挥更重要的作用。

### 12.1.2 中国艺术品市场电商化的趋势

2000年,嘉德在线揭开了中国艺术品市场电商时代的序幕,之后各种艺术网络交易平台相继建立,艺术品的线上交易慢慢发展起来。近年来,各大艺术机构看到网上拍卖发展迅速,以及艺术品网络交易所获得的巨大经济利益及各种优势,纷纷突破传统交易模式进行新的尝试,建立起网上展览和交易平台等。《2012中国艺术品市场年度报告》显示,2012年我国艺术品网上交易额同比上涨50%,达到18亿元。网络拍卖的数量与规模正在逐步扩大,艺术品市场电商化已成艺术品市场发展的一大趋势。

文化部预计,到2019年在线艺术品交易总额将超过200亿元,全球将有一半的艺术品交易在互联网上完成。尽管在线艺术品交易和拍卖作为最年轻的艺术品交易模式,尚有众多不完善的地方,但从各国的趋势来看,在线艺术品交易的发展势不可挡,必将冲击艺术品的传统交易模式,改变艺术品市场的交易格局。

## 12.2 完善中国艺术品市场交易制度体系的政策建议

艺术品市场交易制度的构建与完善是一个系统性的工程,需要从观念、法律法规、市场主体等各方面进行综合考虑,应该包括观念更新、法律法规健全、市场主体培育、机构优化、流通运营体系疏通,以及艺术品知识和素养的全面普及等多种要素。对此,结合中国艺术品市场的未来发展趋势,我们认为可以从

以下方面着手推动中国艺术品市场交易制度体系的完善。

### 12.2.1 培育壮大一级市场

中国的画廊与美术馆发展起步晚、经验少，艺术家和买家都还不够成熟。据统计，中国现有画廊与美术馆一万余家。除公办美术馆由于财政拨款而经营尚可外，民营画廊与美术馆的生存状况令人担忧。他们主要以举办画展和画家笔会为主要盈利模式，然而许多民营美术馆运营的展品良莠不齐、赝品当道。还有一些美术馆因经营不善而转行从事旅游纪念品销售，更有甚者已经沦为背后财团的洗钱工具。国内艺术品的一级市场已经没有了其固有的属性，进入了一种畸形发展的状态。这一方面是受中国艺术品一级市场基础薄弱、艺术品创作与销售分工专业化程度低的历史条件影响，另一方面也是与中国画廊定位不明晰、力量薄弱、艺术品中介鱼龙混杂、社会关注度低等现实原因密不可分。目前中国艺术品市场与西方国家以代理制画廊为市场基础性主体、拍卖会和博览会为高端市场、艺术家通过经纪人或画廊等进入市场的规范运作体系仍有较大差距。

针对这种情况，2011年12月，文化部发布了《文化部关于加强艺术品市场管理工作的通知》，该通知表明文化部将把加强艺术品市场建设、规范艺术品市场交易秩序、执行艺术品市场管理制度、推进艺术品市场立法进程等四项工作作为今后一段时间加强艺术品市场管理工作的主要内容。对此，我们认为可以从以下几个方面来推动一级市场的建设。

第一，加快现代市场理念的推广。中国现有的艺术品一级市场的经营者，大多仍采取家族式、小作坊式的管理模式，不具备经营和建设现代企业的素质和视野，没有充分意识到加强资本运营对自身企业发展的重要性，注重短期炒作，缺乏长远的经营眼光和发展策略。中国应该加强对艺术品中小企业的扶植，促进它们尽快树立现代市场经营理念，帮助它们学习掌握现代市场营销技巧和策略，这样才能推动艺术品一级市场的繁荣。

第二，进一步推动艺术品一级市场专业化分工的深化发展。目前，中国艺术品一级市场专业化分工依然十分落后，画廊经营者、艺术家经纪人、艺术品中介、艺术品商店经营者等一级市场从业人员往往缺乏对自身发展的清晰定位，进入门槛低，总体素质较差，彼此之间的恶性竞争时有发生。随着中国艺术品经济中资本的介入和专业分工的进一步发展，专业化程度应该越来越高。这就

要求艺术品市场体系的各个主体必须遵循现代艺术产业发展的规律,在艺术品市场中严格推行画廊代理制和经纪人制度,在行业人员加强自身专业素质与技术水平的同时,加强行业间的交流与协作,形成艺术品产业链的良性发展。

第三,拓宽艺术品中小企业的融资渠道。尽管艺术品金融化正在不断深入发展,但是中国艺术品一级市场的不少从业者依然因为缺乏资金来源而错失发展机会。这既要求政府有关部门积极出台相关政策予以支持、协助,也要求金融机构把握市场脉搏,及时推动中小企业艺术品金融的发展,譬如长沙银行推出的艺术品抵押贷款产品"逸品贷",就实现了通过组合专业机构作为中介进行抵押担保,从而让银行放心地向艺术品机构发放贷款的目的。

## 12.2.2 进一步推动二级市场的专业化与国际化

尽管近年来艺术品拍卖市场异常活跃,艺术品拍卖公司层出不穷,但是随着国民收入水平的提高,投资者对高档艺术品的需求远远超过了拍卖行的作品征集速度,造假拍假行为屡禁不止,大量赝品充斥着市场,导致大众对艺术品拍卖产生信任危机。还有许多拍卖公司经营者与艺术家急功近利,通过媒体广告、虚假报价、暗箱操作等手段人为抬高艺术品价格,使艺术品拍卖价格上升幅度过大、速度过快,导致价格波动剧烈,干扰了投资者和经营者的判断力,也对市场造成严重负面影响。另外,目前中国艺术品二级市场上拍卖公司之间的恶性竞争也十分严重,很多拍卖公司为了追求经济效益,举办拍卖会的场次过于频繁,而且拍品质量不高,导致拍卖业绩不佳,严重干扰了二级市场的秩序。

针对这些问题,拍卖行应该注重建立并维护自身的品牌,从提供优质的鉴定和交易服务出发,加强对艺术品及艺术家的背景知识介绍以及公开拍卖价格记录等信息的披露,针对客户需求,细化市场,推出新产品和精细化服务。在艺术品鉴定方面,拍卖行应该重视树立鉴定机构的权威性,规范鉴定证书的操作程序,建立对鉴定者的问责机制,重建社会公信力。国家应该注重引导一、二级市场的良性竞争,规范市场秩序,通过支持拍卖公司之间的兼并、重组、注资等方式扩大我国拍卖公司的规模,鼓励拍卖公司市场细分和差异化,让拍卖公司之间形成良性竞争的态势,提高中国拍卖业的整体水平,通过鼓励几家大的拍卖机构"走出去"的方式,增强中国拍卖业的国际竞争力。

### 12.2.3　建立健全艺术品市场法律体系

规范对艺术品市场的管理,必须借助法律手段,建立健全艺术品市场法律体系。《中华人民共和国立法法》《中华人民共和国行政许可法》《中华人民共和国行政处罚法》《中华人民共和国文物保护法》等法律对艺术品市场的立法权限、规制方式等进行了较为严格的限制。比如,要通过法律赋予文化行政部门对于艺术品经营者主体的行政许可、行政处罚等权力。

地方政府颁发规范性文件,通过行政指导、行政奖励等措施,可以合理引导艺术品市场的健康发展。文化行政部门可以依法指导成立艺术品市场行业协会,指导行业协会依照其章程规定,制定行业规范,加强行业自律,通过制定艺术品经营市场资质认定标准,有效避免对经营主体的市场准入设立行政许可;根据经营主体的资质对其进行评级,从而可以促进艺术品市场经营主体的优胜劣汰,进而规范经营主体的市场行为。

此外,政府还可以以文化行政部门为主导,建立完善的艺术品市场经营主体征信档案,对率先垂范执行文化部门倡导的经营规范的主体进行表彰奖励,对信用缺失、有不良经营行为的主体进行公开通报,问题严重的列入"黑名单"。根据市场规律,使得诚信缺失的经营主体自然淘汰,从而促进艺术品市场的健康发展。

### 12.2.4　加强对艺术品金融化的监管

近年来,中国艺术品市场金融化的发展非常迅速,无论是从交易方式、交易规模、参与人数还是交易种类上来说都出现了重大突破。艺术品金融化的发展不仅增加了传统艺术品市场的流动性,更扩大了艺术品投资的影响范围,艺术品也逐渐成为国内一项热门的投资和消费品种。但是,在艺术品金融化快速发展的同时也暴露了许多问题,比如艺术品金融产品的流动性风险、法律风险、信息不对称风险等。为了进一步推进艺术品金融化的稳定发展,我们可以从以下方面着手进行改进。

一是推动艺术品保险业务的广泛、全面开展。在艺术品金融化发展过程中,各种艺术品金融产品的开发都需要全面的艺术品保险业务以降低市场风险、保护投资者利益。一方面,艺术品价值量高、损失风险大的特性使得艺术品保险需求迫切,另一方面也使得保险公司面临较大风险压力,造成艺术品保险

业务的供给不足。2010年12月,中国保监会联合文化部发布《关于保险业支持文化产业发展有关工作的通知》,指定中国人保财险、中国太平洋财险和中国出口信用保险公司为国内第一批文化产业保险试点,确定了与文化产业相关的11个险种业务,使得艺术保险成为我国艺术品金融化持续发展保驾护航的关键。

二是提高投资者风险意识,树立正确的投资理念。一个成熟的艺术品市场,必须在各个层次上培育强大的市场主体。尽管近年来,银行理财产品和艺术品投资基金的出现带动了普通民众对艺术品投资与收藏的热潮,但是同股票、房产投资一样,我国的艺术品投资依然跟风现象严重,艺术品金融的投资理性仍有待提高。对此,投资者首先要意识到艺术品投资属于风险性投资活动,投资决策前要充分衡量自身的损失承受能力和收益期望,决策中要以艺术品的价值投资为主,避免盲目入市而成为艺术品价格炒作的助推者。

三是推进艺术品金融的多样化。所有行业发展到一定阶段都会越来越细化,艺术品金融也不例外。只有推动艺术品金融市场,建立艺术品产权市场、艺术品债券市场、艺术品信贷市场、艺术品期货市场以及艺术品金融衍生品市场等多种方式并存、百花齐放的市场格局,才能为专业机构和个人投资者提供更多的投资选择,也能为它们提供更多对冲风险、套期保值的工具,降低市场风险。通过艺术品金融产品的多样化,促进资金流动,实现艺术品市场资源的有效配置。

# 附 录
# 中国艺术品拍卖数据汇总

注：其中拍卖价格以万元为单位，国画400指数由雅昌艺术网上的国画400指数/100计算所得，M1以万亿元为单位。

| 作品名称 | 当期拍卖价格 | 上次拍卖价格 | 上期国画400指数 | 当期M1 | 拍卖公司 | 第一次拍卖日期 | 第二次拍卖日期 |
|---|---|---|---|---|---|---|---|
| 牵牛花2 | 6.5000 | 5.5000 | 7.7033 | 6.0100 | 北京翰海 | 2000-01-07 | 2003-08-30 |
| 牡丹 | 39.2000 | 11.0000 | 15.2560 | 14.6300 | 北京翰海 | 2000-01-07 | 2007-12-15 |
| 石榴 | 56.0000 | 6.6000 | 15.2560 | 14.6300 | 北京翰海 | 2000-01-07 | 2007-12-15 |
| 墨梅图1 | 20.7200 | 13.2000 | 15.2560 | 14.6300 | 北京翰海 | 2000-04-16 | 2007-12-15 |
| 红梅图2 | 3.3000 | 2.7500 | 6.7993 | 5.5100 | 中国嘉德 | 2000-05-07 | 2002-11-02 |
| 墨虾图1 | 115.0000 | 5.5000 | 26.9290 | 59.1100 | 北京翰海 | 2000-05-07 | 2011-05-20 |
| 牵牛蝴蝶 | 6.8000 | 3.3000 | 7.7033 | 6.0100 | 北京翰海 | 2000-07-01 | 2003-08-30 |
| 长年2 | 44.0000 | 20.9000 | 8.678037 | 6.6600 | 中国嘉德 | 2000-07-01 | 2004-05-15 |
| 墨荷2 | 55.0000 | 20.9000 | 9.2387 | 8.6500 | 北京翰海 | 2000-07-01 | 2004-11-20 |
| 白菜1 | 5.5000 | 1.9800 | 9.5971 | 8.6500 | 北京荣宝 | 2000-07-01 | 2004-12-19 |
| 红梅图12 | 93.5000 | 23.1000 | 9.2387 | 8.6500 | 北京翰海 | 2000-07-01 | 2004-11-20 |
| 豆荚蟋蟀 | 20.9000 | 3.7400 | 13.5847 | 12.6100 | 北京匡时 | 2000-07-01 | 2007-06-02 |
| 寿桃图4 | 220.0000 | 15.4000 | 10.7279 | 14.8000 | 中贸圣佳 | 2000-07-01 | 2005-12-03 |
| 葡萄2 | 4.2900 | 3.0800 | 5.6580 | 7.2600 | 中国嘉德 | 2000-12-09 | 2001-11-05 |
| 老少年2 | 16.5000 | 6.6000 | 12.8484 | 12.6100 | 北京翰海 | 2000-12-09 | 2007-01-20 |
| 墨蟹图 | 46.2000 | 7.7000 | 9.5802 | 11.8800 | 中国嘉德 | 2000-12-09 | 2005-05-13 |

(续表)

| 作品名称 | 当期拍卖价格 | 上次拍卖价格 | 上期国画400指数 | 当期M1 | 拍卖公司 | 第一次拍卖日期 | 第二次拍卖日期 |
|---|---|---|---|---|---|---|---|
| 黛玉葬花 | 8.8000 | 8.2500 | 6.0461 | 5.5200 | 中国嘉德 | 2001-04-24 | 2002-04-22 |
| 柳牛图 | 90.7200 | 17.6000 | 15.2560 | 14.6300 | 北京保利 | 2001-04-24 | 2007-12-01 |
| 无量寿佛4 | 41.8000 | 13.2000 | 10.7279 | 14.8000 | 北京翰海 | 2001-05-20 | 2005-12-10 |
| 紫藤蜜蜂2 | 440.0000 | 15.9500 | 9.7674 | 14.8000 | 中贸圣佳 | 2001-05-20 | 2005-07-31 |
| 松溪茅屋图 | 336.0000 | 49.5000 | 14.8010 | 14.6300 | 中国嘉德 | 2001-06-30 | 2007-11-05 |
| 紫藤蜜蜂6 | 88.0000 | 6.0500 | 10.4126 | 14.8000 | 中国嘉德 | 2001-06-30 | 2005-11-05 |
| 芙蓉鸳鸯 | 379.5000 | 19.8000 | 26.9290 | 59.1100 | 北京翰海 | 2001-06-30 | 2011-05-19 |
| 白菜雏鸡 | 195.5000 | 7.1500 | 28.1416 | 90.8500 | 北京翰海 | 2001-06-30 | 2011-11-18 |
| 葫芦1 | 51.7500 | 1.5400 | 26.9290 | 59.1100 | 中国嘉德 | 2001-06-30 | 2011-05-23 |
| 村居图 | 13.2000 | 11.0000 | 6.0461 | 5.5200 | 中国嘉德 | 2001-11-05 | 2002-04-22 |
| 紫藤8 | 8.5800 | 6.2700 | 6.0461 | 5.5200 | 中贸圣佳 | 2001-11-05 | 2002-04-20 |
| 墨荷1 | 9.9000 | 3.7400 | 9.8601 | 11.8800 | 北京翰海 | 2001-11-05 | 2005-06-18 |
| 富贵寿考 | 88.0000 | 11.0000 | 11.2342 | 19.3700 | 中国嘉德 | 2001-11-05 | 2006-06-04 |
| 牵牛蜜蜂 | 7.2000 | 6.3800 | 7.6153 | 6.0100 | 北京翰海 | 2001-12-08 | 2003-07-10 |
| 洞庭君山 | 35.8400 | 28.6000 | 13.5847 | 12.6100 | 北京翰海 | 2001-12-08 | 2007-06-23 |
| 南瓜图1 | 33.0000 | 7.7000 | 11.2653 | 11.5000 | 西泠拍卖 | 2001-12-08 | 2006-07-15 |
| 款款飞去又飞来 | 93.5000 | 15.4000 | 10.7279 | 14.8000 | 中贸圣佳 | 2001-12-08 | 2005-12-03 |
| 花卉草虫册2 | 100.8000 | 64.9000 | 15.4820 | 22.1300 | 中贸圣佳 | 2002-04-20 | 2008-06-09 |
| 渔翁 | 18.7000 | 8.8000 | 9.8601 | 11.8800 | 北京华辰 | 2002-04-24 | 2005-06-04 |
| 荒山野居 | 95.2000 | 33.0000 | 15.7827 | 20.0900 | 中国嘉德 | 2002-04-24 | 2008-11-10 |
| 牵牛花1 | 24.2000 | 4.9500 | 10.6389 | 19.3700 | 北京匡时 | 2002-05-26 | 2006-04-21 |
| 行舟图 | 1288.0000 | 41.8000 | 26.6622 | 49.3400 | 北京保利 | 2002-05-26 | 2010-12-02 |
| 紫藤3 | 9.3500 | 5.8300 | 9.2387 | 8.6500 | 北京荣宝 | 2002-06-29 | 2004-11-10 |
| 葡萄螃蟹 | 23.1000 | 6.8200 | 9.4743 | 11.8800 | 北京荣宝 | 2002-06-29 | 2005-03-13 |
| 红梅图1 | 6.3800 | 1.7600 | 8.3806 | 6.6600 | 中国嘉德 | 2002-06-29 | 2004-01-09 |
| 红梅图2 | 9.3500 | 3.3000 | 10.7279 | 14.8000 | 北京翰海 | 2002-11-02 | 2005-12-10 |
| 茄子 | 19.0400 | 5.5000 | 15.7827 | 20.0900 | 中国嘉德 | 2002-11-02 | 2008-11-10 |
| 松鹰图3 | 1840.0000 | 69.3000 | 27.4663 | 59.1100 | 北京保利 | 2002-11-03 | 2011-06-04 |

(续表)

| 作品名称 | 当期拍卖价格 | 上次拍卖价格 | 上期国画400指数 | 当期M1 | 拍卖公司 | 第一次拍卖日期 | 第二次拍卖日期 |
| --- | --- | --- | --- | --- | --- | --- | --- |
| 九如图4 | 30.8000 | 16.5000 | 8.862714 | 6.6600 | 中贸圣佳 | 2002-12-06 | 2004-06-06 |
| 葡萄8 | 67.2000 | 16.5000 | 15.1695 | 22.1300 | 中国嘉德 | 2002-12-06 | 2008-04-27 |
| 双寿图6 | 58.3000 | 17.0000 | 8.678037 | 6.6600 | 中国嘉德 | 2002-12-08 | 2004-05-15 |
| 八蝶图 | 571.2000 | 69.9600 | 26.6522 | 49.3400 | 北京保利 | 2003-04-28 | 2010-12-02 |
| 荷花蜻蜓2 | 71.5000 | 13.2000 | 9.5802 | 11.8800 | 北京荣宝 | 2003-07-11 | 2005-05-15 |
| 百寿 | 126.5000 | 68.2000 | 11.2342 | 19.3700 | 中国嘉德 | 2003-07-12 | 2006-06-04 |
| 雁来红1 | 16.8000 | 7.1500 | 13.0276 | 12.6100 | 中国嘉德 | 2003-07-12 | 2007-05-12 |
| 眼看五世图 | 408.8000 | 57.2000 | 23.6498 | 27.1000 | 中国嘉德 | 2003-07-12 | 2010-05-18 |
| 荷花图2 | 322.0000 | 16.5000 | 29.3300 | 59.7300 | 华艺国际 | 2003-07-12 | 2012-10-11 |
| 蛙声如鼓吹 | 12.1000 | 3.9600 | 9.5802 | 11.8800 | 中国嘉德 | 2003-08-08 | 2005-05-13 |
| 延年益寿 | 18.7000 | 8.5000 | 8.678037 | 6.6600 | 中国嘉德 | 2003-08-18 | 2004-05-15 |
| 大吉图1 | 44.8000 | 22.0000 | 13.5847 | 12.6100 | 北京翰海 | 2003-08-30 | 2007-06-23 |
| 搔痒图 | 87.3600 | 30.0000 | 18.2026 | 16.3600 | 北京翰海 | 2003-08-30 | 2009-05-08 |
| 红树佳禽 | 31.3600 | 6.2000 | 22.9398 | 27.1000 | 中国嘉德 | 2003-08-30 | 2010-03-20 |
| 牵牛花2 | 34.1000 | 6.5000 | 9.8601 | 11.8800 | 华艺国际 | 2003-08-30 | 2005-06-06 |
| 荔枝枇杷图 | 235.2000 | 20.0000 | 26.6622 | 49.3400 | 北京保利 | 2003-08-30 | 2010-12-03 |
| 芙蓉阁仙家 | 220.0000 | 107.6695 | 12.1645 | 11.5000 | 北京华辰 | 2003-10-26 | 2006-11-24 |
| 水族 | 224.0000 | 44.3345 | 21.2493 | 19.2500 | 北京保利 | 2003-10-26 | 2009-11-22 |
| 紫藤蜜蜂5 | 33.0000 | 8.8000 | 11.2342 | 19.3700 | 中国嘉德 | 2003-11-02 | 2006-06-04 |
| 教子图1 | 575.0000 | 40.7000 | 28.9848 | 90.8500 | 北京匡时 | 2003-11-02 | 2011-12-02 |
| 寿桃图2 | 66.0000 | 49.5000 | 12.1645 | 11.5000 | 中国嘉德 | 2003-11-25 | 2006-11-23 |
| 茶花2 | 17.6000 | 12.1000 | 9.4743 | 11.8800 | 北京荣宝 | 2003-11-25 | 2005-03-13 |
| 白菜4 | 56.0000 | 33.0000 | 22.0002 | 19.2500 | 北京保利 | 2003-11-25 | 2009-12-21 |
| 三鱼图3 | 31.9000 | 11.0000 | 9.5802 | 11.8800 | 北京荣宝 | 2003-11-25 | 2005-05-15 |
| 蜂梨图 | 138.0000 | 3.5200 | 26.9290 | 59.1100 | 北京翰海 | 2003-11-25 | 2011-05-20 |
| 菊酒图1 | 31.3600 | 25.3000 | 23.6498 | 27.1000 | 北京华辰 | 2003-11-26 | 2010-05-14 |
| 白菜2 | 16.8000 | 9.0200 | 14.8010 | 14.6300 | 中国嘉德 | 2004-01-09 | 2007-11-05 |
| 花卉草虫册1 | 660.0000 | 121.0000 | 9.7674 | 14.8000 | 中贸圣佳 | 2004-01-09 | 2005-07-31 |

(续表)

| 作品名称 | 当期拍卖价格 | 上次拍卖价格 | 上期国画400指数 | 当期M1 | 拍卖公司 | 第一次拍卖日期 | 第二次拍卖日期 |
| --- | --- | --- | --- | --- | --- | --- | --- |
| 玉簪花3 | 143.7500 | 15.4000 | 27.8656 | 83.1500 | 中国嘉德 | 2004-01-09 | 2012-05-12 |
| 葡萄7 | 15.4000 | 9.3500 | 10.7279 | 14.8000 | 北京翰海 | 2004-01-10 | 2005-12-10 |
| 和合如意 | 46.2000 | 27.5000 | 10.0964 | 14.8000 | 北京荣宝 | 2004-01-10 | 2005-09-11 |
| 三鱼图2 | 8.2500 | 3.9600 | 10.7279 | 14.8000 | 北京翰海 | 2004-01-10 | 2005-12-10 |
| 九如图3 | 99.6800 | 8.2500 | 24.0664 | 49.3400 | 北京荣宝 | 2004-01-10 | 2010-07-24 |
| 枇杷4 | 14.8500 | 9.9000 | 13.5847 | 12.6100 | 北京保利 | 2004-01-11 | 2007-06-01 |
| 多子图2 | 172.5000 | 20.9000 | 28.7526 | 83.1500 | 北京保利 | 2004-01-11 | 2012-06-03 |
| 白菜草虫 | 132.2500 | 9.0200 | 26.9290 | 59.1100 | 北京翰海 | 2004-01-11 | 2011-05-20 |
| 花蝶图 | 5.5000 | 4.1800 | 9.5971 | 8.6500 | 中贸圣佳 | 2004-03-26 | 2004-12-11 |
| 菊酒图2 | 96.3200 | 23.1000 | 22.0002 | 19.2500 | 朵云轩 | 2004-04-15 | 2009-12-23 |
| 虾1 | 22.0000 | 20.4584 | 9.8601 | 11.8800 | 北京翰海 | 2004-04-25 | 2005-06-18 |
| 独酌 | 494.5000 | 89.5055 | 26.9290 | 59.1100 | 北京翰海 | 2004-04-25 | 2011-05-20 |
| 葡萄松鼠1 | 69.0000 | 17.9760 | 32.4800 | 66.6600 | 北京诚轩 | 2004-04-26 | 2013-11-15 |
| 玉堂富贵 | 68.2000 | 63.8000 | 9.2387 | 8.6500 | 北京翰海 | 2004-05-15 | 2004-11-20 |
| 五鱼图 | 63.8000 | 31.9000 | 10.7279 | 14.8000 | 北京荣宝 | 2004-05-15 | 2005-12-30 |
| 紫藤4 | 100.8000 | 33.0000 | 25.9420 | 49.3400 | 中国嘉德 | 2004-05-15 | 2010-11-23 |
| 藤花蜜蜂1 | 24.6400 | 4.6200 | 26.6622 | 49.3400 | 中国嘉德 | 2004-05-15 | 2010-12-18 |
| 清白家声 | 63.8000 | 39.6000 | 9.5971 | 8.6500 | 中贸圣佳 | 2004-05-16 | 2004-12-13 |
| 蟹3 | 115.0000 | 10.1200 | 27.4663 | 59.1100 | 华艺国际 | 2004-05-16 | 2011-06-11 |
| 桂花双兔 | 104.5000 | 48.4000 | 9.7674 | 14.8000 | 中贸圣佳 | 2004-05-17 | 2005-07-31 |
| 山间人家童戏图 | 537.6000 | 176.0000 | 20.7546 | 19.2500 | 中贸圣佳 | 2004-05-17 | 2009-10-17 |
| 怜汝本无肠 | 78.2000 | 23.1000 | 28.7526 | 83.1500 | 北京匡时 | 2004-05-17 | 2012-06-05 |
| 九如图4 | 55.0000 | 30.8000 | 9.5971 | 8.6500 | 中贸圣佳 | 2004-06-06 | 2004-12-13 |
| 观音大士 | 137.5000 | 68.2000 | 13.5847 | 12.6100 | 北京匡时 | 2004-06-14 | 2007-06-02 |
| 雏鸡 | 27.5000 | 26.4000 | 10.6389 | 19.3700 | 北京匡时 | 2004-06-27 | 2006-04-21 |
| 棕树小鸡 | 19.8000 | 18.7000 | 9.2387 | 8.6500 | 中国嘉德 | 2004-06-27 | 2004-11-09 |
| 群虾图4 | 35.2000 | 25.3000 | 10.7279 | 14.8000 | 北京翰海 | 2004-06-27 | 2005-12-10 |
| 铁拐李2 | 198.0000 | 101.2000 | 10.6389 | 19.3700 | 中贸圣佳 | 2004-06-27 | 2006-04-22 |

(续表)

| 作品名称 | 当期拍卖价格 | 上次拍卖价格 | 上期国画400指数 | 当期M1 | 拍卖公司 | 第一次拍卖日期 | 第二次拍卖日期 |
|---|---|---|---|---|---|---|---|
| 丝瓜草虫 | 48.3000 | 16.5000 | 27.4663 | 59.1100 | 北京保利 | 2004-06-27 | 2011-06-04 |
| 秋香 | 52.6400 | 17.6000 | 21.2493 | 19.2500 | 北京翰海 | 2004-06-27 | 2009-11-09 |
| 葡萄1 | 4.4000 | 3.7400 | 9.5802 | 11.8800 | 中国嘉德 | 2004-06-29 | 2005-05-14 |
| 多子图1 | 78.2000 | 13.2000 | 26.9290 | 59.1100 | 中国嘉德 | 2004-06-29 | 2011-05-23 |
| 芦雁 | 44.0000 | 27.5000 | 9.8601 | 11.8800 | 中国嘉德 | 2004-08-20 | 2005-06-10 |
| 红叶秋思 | 110.0000 | 53.9280 | 9.7674 | 14.8000 | 中贸圣佳 | 2004-11-01 | 2005-07-31 |
| 鱼虾图 | 291.2000 | 46.2240 | 24.0580 | 27.1000 | 中国嘉德 | 2004-11-01 | 2010-06-19 |
| 柏屋图 | 1150.0000 | 68.2000 | 31.3600 | 50.7000 | 北京保利 | 2004-11-06 | 2013-06-02 |
| 双秋图 | 11.0000 | 7.1500 | 9.8601 | 11.8800 | 北京翰海 | 2004-11-08 | 2005-06-18 |
| 六蟹图 | 21.4500 | 12.1000 | 10.6389 | 19.3700 | 北京匡时 | 2004-11-08 | 2006-04-21 |
| 采药图2 | 264.0000 | 118.8000 | 10.7279 | 14.8000 | 中贸圣佳 | 2004-11-09 | 2005-12-03 |
| 紫藤3 | 24.2000 | 9.3500 | 9.5802 | 11.8800 | 中国嘉德 | 2004-11-10 | 2005-05-13 |
| 芋叶青蛙 | 39.6000 | 36.3000 | 11.2342 | 19.3700 | 北京保利 | 2004-11-20 | 2006-06-05 |
| 大喜 | 20.1600 | 14.8500 | 16.6217 | 20.0900 | 北京匡时 | 2004-11-20 | 2008-12-07 |
| 南瓜图3 | 48.4000 | 29.7000 | 9.7674 | 14.8000 | 北京荣宝 | 2004-11-20 | 2005-07-17 |
| 芙蓉 | 19.8000 | 12.1000 | 10.7279 | 14.8000 | 中贸圣佳 | 2004-11-20 | 2005-12-03 |
| 玉堂富贵 | 198.0000 | 68.2000 | 9.7674 | 14.8000 | 中贸圣佳 | 2004-11-20 | 2005-07-31 |
| 二月春风花不如 | 253.0000 | 58.3000 | 29.3300 | 59.7300 | 中国嘉德 | 2004-11-20 | 2012-10-28 |
| 牡丹蜜蜂 | 154.0000 | 93.5000 | 9.7674 | 14.8000 | 中贸圣佳 | 2004-12-13 | 2005-07-31 |
| 松林待饮 | 484.0000 | 286.0000 | 9.7674 | 14.8000 | 中贸圣佳 | 2004-12-13 | 2005-07-31 |
| 玉米蚂蚱 | 52.6400 | 27.5000 | 24.0580 | 27.1000 | 北京匡时 | 2004-12-13 | 2010-06-04 |
| 清白家声 | 207.0000 | 63.8000 | 31.3600 | 50.7000 | 中贸圣佳 | 2004-12-13 | 2013-06-21 |
| 水族世界 | 85.8000 | 77.0000 | 9.5802 | 11.8800 | 北京荣宝 | 2004-12-18 | 2005-05-15 |
| 墨梅图2 | 27.5000 | 24.2000 | 10.4126 | 14.8000 | 中国嘉德 | 2004-12-31 | 2005-11-06 |
| 柿子 | 26.8800 | 24.2000 | 13.0276 | 12.6100 | 北京永乐 | 2005-01-15 | 2007-05-15 |
| 山水册 | 1120.0000 | 462.0000 | 20.7546 | 19.2500 | 中贸圣佳 | 2005-01-16 | 2009-10-17 |
| 石榴蜻蜓 | 22.0000 | 16.5000 | 12.1645 | 11.5000 | 北京保利 | 2005-03-11 | 2006-11-22 |
| 蟹1 | 7.1500 | 4.1800 | 13.5847 | 12.6100 | 北京匡时 | 2005-03-11 | 2007-06-02 |

（续表）

| 作品名称 | 当期拍卖价格 | 上次拍卖价格 | 上期国画400指数 | 当期M1 | 拍卖公司 | 第一次拍卖日期 | 第二次拍卖日期 |
| --- | --- | --- | --- | --- | --- | --- | --- |
| 紫藤蜜蜂1 | 69.0000 | 24.1680 | 26.9290 | 59.1100 | 北京翰海 | 2005-05-01 | 2011-05-20 |
| 绿梅小雀 | 86.2500 | 27.9840 | 28.9848 | 90.8500 | 朵云轩 | 2005-05-01 | 2011-12-14 |
| 葫芦4 | 22.0000 | 18.7000 | 10.6389 | 19.3700 | 北京匡时 | 2005-05-13 | 2006-04-21 |
| 葡萄3 | 30.8000 | 24.2000 | 11.2342 | 19.3700 | 北京保利 | 2005-05-13 | 2006-06-24 |
| 九芳册 | 132.0000 | 93.5000 | 10.9219 | 19.3700 | 北京荣宝 | 2005-05-13 | 2006-05-13 |
| 朝颜 | 56.0000 | 39.6000 | 24.0580 | 27.1000 | 北京保利 | 2005-05-13 | 2010-06-03 |
| 无量寿佛1 | 246.4000 | 165.0000 | 22.0002 | 19.2500 | 北京匡时 | 2005-05-13 | 2009-12-14 |
| 水藻群虾 | 56.0000 | 33.0000 | 23.6498 | 27.1000 | 中国嘉德 | 2005-05-13 | 2010-05-18 |
| 六柿图 | 126.5000 | 56.1000 | 27.8656 | 83.1500 | 北京翰海 | 2005-05-13 | 2012-05-25 |
| 葫芦2 | 33.6000 | 9.6800 | 25.9420 | 49.3400 | 中国嘉德 | 2005-05-13 | 2010-11-20 |
| 三秋图2 | 460.0000 | 52.8000 | 27.8656 | 83.1500 | 中国嘉德 | 2005-05-13 | 2012-05-12 |
| 荷花蜻蜓2 | 345.0000 | 71.5000 | 27.4663 | 59.1100 | 北京保利 | 2005-05-15 | 2011-06-04 |
| 鹦鹉 | 327.7500 | 82.6800 | 26.9290 | 59.1100 | 北京翰海 | 2005-05-29 | 2011-05-20 |
| 松鹰图1 | 61.6000 | 48.9500 | 11.8360 | 11.5000 | 北京永乐 | 2005-06-04 | 2006-10-18 |
| 荷花图3 | 128.8000 | 22.0000 | 26.6622 | 49.3400 | 北京保利 | 2005-06-06 | 2010-12-03 |
| 枇杷2 | 20.1600 | 8.8000 | 15.2560 | 14.6300 | 北京匡时 | 2005-06-10 | 2007-12-02 |
| 群虾图6 | 50.6000 | 44.0000 | 10.0964 | 14.8000 | 北京荣宝 | 2005-06-18 | 2005-09-11 |
| 紫藤蜜蜂3 | 95.2000 | 49.5000 | 26.6622 | 49.3400 | 北京保利 | 2005-06-18 | 2010-12-03 |
| 福寿无疆 | 123.2000 | 96.8000 | 22.0002 | 19.2500 | 北京保利 | 2005-06-24 | 2009-12-20 |
| 嬉戏图 | 437.0000 | 71.5000 | 27.4663 | 59.1100 | 北京保利 | 2005-07-09 | 2011-06-04 |
| 五子图 | 151.2000 | 84.7000 | 20.7546 | 19.2500 | 中贸圣佳 | 2005-07-16 | 2009-10-17 |
| 寿桃图3 | 179.2000 | 99.0000 | 23.6498 | 27.1000 | 北京荣宝 | 2005-07-17 | 2010-05-30 |
| 花卉草虫册1 | 748.0000 | 660.0000 | 11.2342 | 19.3700 | 北京华辰 | 2005-07-31 | 2006-06-03 |
| 紫藤八哥 | 168.0000 | 110.0000 | 20.7546 | 19.2500 | 中贸圣佳 | 2005-07-31 | 2009-10-17 |
| 花鸟草虫 | 795.2000 | 226.4160 | 25.9420 | 49.3400 | 中国嘉德 | 2005-10-24 | 2010-11-20 |
| 石涛作画图 | 448.0000 | 330.0000 | 21.2493 | 19.2500 | 中国嘉德 | 2005-11-06 | 2009-11-22 |
| 墨梅图2 | 37.4000 | 27.5000 | 13.6237 | 14.6300 | 西泠拍卖 | 2005-11-06 | 2007-07-22 |
| 腊梅图1 | 30.8000 | 22.0000 | 13.5847 | 12.6100 | 北京匡时 | 2005-11-06 | 2007-06-02 |

（续表）

| 作品名称 | 当期拍卖价格 | 上次拍卖价格 | 上期国画400指数 | 当期M1 | 拍卖公司 | 第一次拍卖日期 | 第二次拍卖日期 |
|---|---|---|---|---|---|---|---|
| 蜻蜓牵牛花 | 201.6000 | 115.5000 | 23.6498 | 27.1000 | 中国嘉德 | 2005-11-06 | 2010-05-17 |
| 多利多子 | 60.5000 | 33.0000 | 13.5847 | 12.6100 | 北京匡时 | 2005-11-06 | 2007-06-02 |
| 大年 | 274.4000 | 121.0000 | 21.2493 | 19.2500 | 北京保利 | 2005-11-06 | 2009-11-22 |
| 紫藤7 | 310.5000 | 88.0000 | 28.7526 | 83.1500 | 北京匡时 | 2005-11-06 | 2012-06-05 |
| 鱼乐图 | 504.0000 | 110.0000 | 24.0664 | 49.3400 | 西泠拍卖 | 2005-11-06 | 2010-07-05 |
| 长年大贵 | 212.7500 | 39.6000 | 26.9290 | 59.1100 | 中国嘉德 | 2005-11-06 | 2011-05-23 |
| 真多子 | 345.0000 | 33.0000 | 27.4663 | 59.1100 | 北京保利 | 2005-11-06 | 2011-06-04 |
| 葡萄4 | 460.0000 | 37.4000 | 26.9290 | 59.1100 | 北京翰海 | 2005-11-06 | 2011-05-19 |
| 茶花1 | 30.8000 | 27.5000 | 12.1645 | 11.5000 | 中国嘉德 | 2005-11-26 | 2006-11-23 |
| 大富贵亦寿考 | 63.8000 | 63.6000 | 11.2342 | 19.3700 | 北京保利 | 2005-11-27 | 2006-06-05 |
| 寿桃图5 | 672.0000 | 528.0000 | 23.6498 | 27.1000 | 中国嘉德 | 2005-12-03 | 2010-05-17 |
| 葡萄7 | 43.7000 | 15.4000 | 27.4663 | 59.1100 | 北京保利 | 2005-12-10 | 2011-06-04 |
| 作伴只芦花 | 537.6000 | 122.1000 | 25.9420 | 49.3400 | 中国嘉德 | 2005-12-10 | 2010-11-22 |
| 大寿图 | 22.4000 | 17.6000 | 22.0002 | 19.2500 | 中国嘉德 | 2005-12-11 | 2009-12-19 |
| 三祝图 | 336.0000 | 220.0000 | 15.2560 | 14.6300 | 北京荣宝 | 2005-12-11 | 2007-12-08 |
| 白菜5 | 72.8000 | 7.7000 | 25.9420 | 49.3400 | 中国嘉德 | 2005-12-11 | 2010-11-20 |
| 喜在眉头 | 56.0000 | 24.2000 | 22.0002 | 19.2500 | 北京匡时 | 2005-12-21 | 2009-12-14 |
| 菊蟹图 | 16.8000 | 9.0200 | 15.2560 | 14.6300 | 中贸圣佳 | 2006-03-11 | 2007-12-03 |
| 芭蕉2 | 109.2500 | 24.2000 | 27.8656 | 83.1500 | 北京翰海 | 2006-03-11 | 2012-05-25 |
| 蚌鱼图 | 100.8000 | 99.8400 | 16.6217 | 20.0900 | 北京保利 | 2006-04-07 | 2008-12-04 |
| 薹根像 | 336.0000 | 74.8800 | 26.6622 | 49.3400 | 北京保利 | 2006-04-07 | 2010-12-02 |
| 益寿紫芝 | 207.0000 | 64.9000 | 28.7526 | 83.1500 | 北京匡时 | 2006-04-21 | 2012-06-05 |
| 铁拐李2 | 268.8000 | 198.0000 | 21.2493 | 19.2500 | 中国嘉德 | 2006-04-22 | 2009-11-22 |
| 玉簪螳螂 | 224.2500 | 22.0000 | 33.7300 | 66.6600 | 北京翰海 | 2006-04-22 | 2013-12-06 |
| 九芳册 | 481.6000 | 132.0000 | 21.2493 | 19.2500 | 中国嘉德 | 2006-05-13 | 2009-11-22 |
| 百寿 | 145.6000 | 126.5000 | 15.3345 | 22.1300 | 北京保利 | 2006-06-04 | 2008-05-29 |
| 三余图2 | 80.6400 | 63.8000 | 14.8010 | 14.6300 | 北京永乐 | 2006-06-04 | 2007-11-09 |
| 白菜蚱蜢 | 25.7600 | 9.0200 | 23.6498 | 27.1000 | 中国嘉德 | 2006-06-04 | 2010-05-18 |

(续表)

| 作品名称 | 当期拍卖价格 | 上次拍卖价格 | 上期国画400指数 | 当期M1 | 拍卖公司 | 第一次拍卖日期 | 第二次拍卖日期 |
|---|---|---|---|---|---|---|---|
| 牵牛花鹌鹑 | 229.6000 | 58.3000 | 21.2493 | 19.2500 | 北京华辰 | 2006-06-04 | 2009-11-20 |
| 长年图 | 224.0000 | 51.7000 | 26.6622 | 49.3400 | 北京匡时 | 2006-06-04 | 2010-12-06 |
| 争上游 | 69.4400 | 41.8000 | 24.0580 | 27.1000 | 北京保利 | 2006-06-05 | 2010-06-03 |
| 海上仙山 | 115.0000 | 33.0000 | 30.8700 | 59.7300 | 北京保利 | 2006-06-05 | 2012-12-03 |
| 老少多吉 | 42.5600 | 33.0000 | 15.2560 | 14.6300 | 北京保利 | 2006-06-06 | 2007-12-01 |
| 寿桃图1 | 27.5000 | 17.6000 | 12.1645 | 11.5000 | 北京华辰 | 2006-06-21 | 2006-11-24 |
| 松鹰图2 | 31.3600 | 22.0000 | 13.5847 | 12.6100 | 北京翰海 | 2006-06-23 | 2007-06-23 |
| 双寿图1 | 47.0400 | 27.5000 | 13.6237 | 14.6300 | 朵云轩 | 2006-06-24 | 2007-07-07 |
| 和合二仙 | 575.0000 | 110.0000 | 30.8700 | 59.7300 | 北京保利 | 2006-06-24 | 2012-12-03 |
| 南瓜图1 | 72.8000 | 33.0000 | 22.0002 | 19.2500 | 西泠拍卖 | 2006-07-15 | 2009-12-19 |
| 献寿图 | 106.4000 | 93.6000 | 19.5889 | 19.2500 | 朵云轩 | 2006-10-07 | 2009-07-19 |
| 群虾图2 | 112.0000 | 37.4400 | 23.6498 | 27.1000 | 北京诚轩 | 2006-10-07 | 2010-05-17 |
| 读书图 | 437.0000 | 99.8400 | 27.8656 | 83.1500 | 北京华辰 | 2006-10-07 | 2012-05-11 |
| 枇杷双鸡 | 460.0000 | 64.8960 | 28.9848 | 90.8500 | 北京保利 | 2006-10-07 | 2011-12-05 |
| 红梅双喜 | 690.0000 | 81.1200 | 30.8700 | 59.7300 | 北京保利 | 2006-10-07 | 2012-12-03 |
| 翔泳图 | 506.0000 | 52.4160 | 28.9848 | 90.8500 | 北京保利 | 2006-10-07 | 2011-12-05 |
| 松鹰图1 | 224.0000 | 61.6000 | 24.0580 | 27.1000 | 北京保利 | 2006-10-18 | 2010-06-03 |
| 南瓜螳螂图 | 20.1600 | 19.8000 | 21.2493 | 19.2500 | 北京翰海 | 2006-11-21 | 2009-11-09 |
| 菜蔬图 | 15.6800 | 15.4000 | 16.6217 | 20.0900 | 北京匡时 | 2006-11-21 | 2008-12-07 |
| 海棠蜜蜂 | 44.8000 | 22.0000 | 25.9420 | 49.3400 | 北京诚轩 | 2006-11-21 | 2010-11-21 |
| 秋实蚂蚱 | 89.6000 | 35.2000 | 26.6622 | 49.3400 | 北京匡时 | 2006-11-21 | 2010-12-06 |
| 拈花微笑1 | 345.0000 | 112.2000 | 27.4663 | 59.1100 | 北京保利 | 2006-11-21 | 2011-06-04 |
| 秋虫玉簪 | 100.8000 | 28.6000 | 26.6622 | 49.3400 | 北京匡时 | 2006-11-21 | 2010-12-06 |
| 葡萄松鼠2 | 35.2000 | 27.5000 | 13.5847 | 12.6100 | 北京保利 | 2006-11-23 | 2007-06-01 |
| 玉兰1 | 149.5000 | 24.2000 | 28.1416 | 90.8500 | 北京翰海 | 2006-11-24 | 2011-11-18 |
| 公侯多寿 | 134.4000 | 112.3200 | 18.2026 | 16.3600 | 中国嘉德 | 2006-11-27 | 2009-05-29 |
| 多福添寿 | 99.0000 | 59.9040 | 13.5847 | 12.6100 | 北京匡时 | 2006-11-27 | 2007-06-02 |
| 葡萄6 | 78.4000 | 19.9680 | 14.8010 | 14.6300 | 中国嘉德 | 2006-11-27 | 2007-11-05 |

(续表)

| 作品名称 | 当期拍卖价格 | 上次拍卖价格 | 上期国画400指数 | 当期 M1 | 拍卖公司 | 第一次拍卖日期 | 第二次拍卖日期 |
|---|---|---|---|---|---|---|---|
| 麻栗 | 156.8000 | 83.6000 | 23.6498 | 27.1000 | 中国嘉德 | 2006-12-27 | 2010-05-17 |
| 竹笋图 | 35.8400 | 17.6000 | 26.9290 | 59.1100 | 北京荣宝 | 2006-12-27 | 2011-05-22 |
| 双鼠觅食图 | 575.0000 | 137.5000 | 30.8700 | 59.7300 | 北京保利 | 2007-01-13 | 2012-12-03 |
| 竹雀 | 67.2000 | 25.3000 | 25.9420 | 49.3400 | 北京诚轩 | 2007-03-17 | 2010-11-21 |
| 红梅图 11 | 33.6000 | 31.2000 | 15.3345 | 22.1300 | 北京保利 | 2007-04-09 | 2008-05-29 |
| 草虫 | 16.2400 | 7.2000 | 21.2493 | 19.2500 | 北京歌德 | 2007-04-09 | 2009-11-21 |
| 白项鸟与瓜 | 112.0000 | 56.1000 | 25.9420 | 49.3400 | 北京诚轩 | 2007-05-11 | 2010-11-21 |
| 老少年 1 | 31.3600 | 19.8000 | 20.0395 | 19.2500 | 北京荣宝 | 2007-06-01 | 2009-08-23 |
| 溪岸垂柳 | 89.6000 | 49.5000 | 22.9398 | 27.1000 | 北京保利 | 2007-06-01 | 2010-03-23 |
| 牡丹富贵 | 57.5000 | 22.0000 | 31.3600 | 50.7000 | 北京保利 | 2007-06-01 | 2013-06-03 |
| 枇杷 3 | 287.5000 | 44.0000 | 27.4663 | 59.1100 | 北京保利 | 2007-06-01 | 2011-06-03 |
| 多利多子 | 80.5000 | 60.5000 | 30.8700 | 59.7300 | 朵云轩 | 2007-06-02 | 2012-12-28 |
| 事事多利 | 115.0000 | 55.0000 | 28.9848 | 90.8500 | 北京匡时 | 2007-06-02 | 2011-12-02 |
| 腊梅图 1 | 143.7500 | 30.8000 | 27.4663 | 59.1100 | 北京匡时 | 2007-06-02 | 2011-06-06 |
| 游鱼图 | 20.1600 | 9.1840 | 15.4820 | 22.1300 | 北京荣宝 | 2007-06-16 | 2008-06-15 |
| 山水 | 1344.0000 | 99.0000 | 23.6498 | 27.1000 | 北京华辰 | 2007-06-25 | 2010-05-14 |
| 玉兰小鸟 | 313.6000 | 53.6667 | 24.0580 | 27.1000 | 朵云轩 | 2007-07-07 | 2010-06-29 |
| 山居图 | 1552.5000 | 117.6000 | 28.1416 | 90.8500 | 北京翰海 | 2007-07-07 | 2011-11-17 |
| 蟹 2 | 42.5600 | 13.2000 | 16.6150 | 16.3600 | 北京荣宝 | 2007-07-15 | 2009-02-21 |
| 墨梅图 2 | 80.6400 | 37.4000 | 23.6498 | 27.1000 | 北京荣宝 | 2007-07-22 | 2010-05-30 |
| 有余图 2 | 36.9600 | 35.2000 | 15.3345 | 22.1300 | 北京荣宝 | 2007-09-18 | 2008-05-09 |
| 兰花 | 67.2000 | 29.5500 | 25.9420 | 49.3400 | 中国嘉德 | 2007-10-06 | 2010-11-20 |
| 松鹰图 7 | 1456.0000 | 795.2000 | 21.2493 | 19.2500 | 北京保利 | 2007-11-05 | 2009-11-22 |
| 松溪茅屋图 | 784.0000 | 336.0000 | 23.6498 | 27.1000 | 中国嘉德 | 2007-11-05 | 2010-05-16 |
| 白菜 2 | 78.2000 | 16.8000 | 31.3600 | 50.7000 | 北京保利 | 2007-11-05 | 2013-06-02 |
| 荷花鸳鸯图 | 85.1200 | 56.0000 | 22.0002 | 19.2500 | 中国嘉德 | 2007-11-09 | 2009-12-19 |
| 枇杷蜻蜓 | 138.0000 | 34.3500 | 31.3600 | 50.7000 | 北京保利 | 2007-11-26 | 2013-06-03 |
| 翠柏高寿 | 60.9500 | 39.2000 | 28.5741 | 59.7300 | 北京保利 | 2007-11-30 | 2012-08-10 |

（续表）

| 作品名称 | 当期拍卖价格 | 上次拍卖价格 | 上期国画400指数 | 当期M1 | 拍卖公司 | 第一次拍卖日期 | 第二次拍卖日期 |
| --- | --- | --- | --- | --- | --- | --- | --- |
| 老少多吉 | 54.8800 | 42.5600 | 20.1708 | 19.2500 | 北京保利 | 2007-12-01 | 2009-09-14 |
| 黄花酒 | 59.8000 | 33.6000 | 32.4800 | 66.6600 | 中国嘉德 | 2007-12-01 | 2013-11-16 |
| 菊花玉兰 | 235.2000 | 67.2000 | 23.6498 | 27.1000 | 中国嘉德 | 2007-12-01 | 2010-05-16 |
| 荷花图4 | 92.0000 | 11.2000 | 28.9848 | 90.8500 | 北京保利 | 2007-12-01 | 2011-12-04 |
| 多寿图2 | 128.8000 | 76.1600 | 15.7827 | 20.0900 | 中国嘉德 | 2007-12-02 | 2008-11-10 |
| 情丝难断 | 178.2500 | 67.2000 | 28.7526 | 83.1500 | 北京匡时 | 2007-12-02 | 2012-06-05 |
| 白头富贵 | 235.2000 | 49.2800 | 25.9420 | 49.3400 | 中国嘉德 | 2007-12-02 | 2010-11-23 |
| 英雄独立 | 66.0800 | 64.9600 | 16.6150 | 16.3600 | 北京荣宝 | 2007-12-08 | 2009-02-21 |
| 葡萄9 | 84.0000 | 66.0800 | 24.0664 | 49.3400 | 北京荣宝 | 2007-12-08 | 2010-07-24 |
| 松鹰图6 | 632.8000 | 425.6000 | 24.0580 | 27.1000 | 北京翰海 | 2007-12-15 | 2010-06-05 |
| 南瓜蚱蜢 | 690.0000 | 67.2000 | 26.9290 | 59.1100 | 中国嘉德 | 2007-12-15 | 2011-05-23 |
| 南瓜图4 | 91.8400 | 89.6000 | 20.1708 | 19.2500 | 中国嘉德 | 2008-03-09 | 2009-09-12 |
| 六虾图 | 81.7600 | 51.5200 | 20.0395 | 19.2500 | 北京荣宝 | 2008-03-09 | 2009-08-23 |
| 南枝仙蝶 | 35.8400 | 33.0750 | 17.6541 | 16.3600 | 中国嘉德 | 2008-04-08 | 2009-03-28 |
| 钟进士醉酒图 | 264.5000 | 108.6750 | 28.9848 | 90.8500 | 北京匡时 | 2008-04-08 | 2011-12-02 |
| 汲汲高官 | 470.4000 | 145.6000 | 26.6622 | 49.3400 | 北京保利 | 2008-04-26 | 2010-12-02 |
| 红梅图3 | 55.2000 | 35.8400 | 28.1416 | 90.8500 | 北京翰海 | 2008-04-27 | 2011-11-18 |
| 海棠图 | 172.5000 | 69.4400 | 28.1416 | 90.8500 | 中国嘉德 | 2008-04-27 | 2011-11-15 |
| 铁拐李1 | 817.6000 | 212.8000 | 25.9420 | 49.3400 | 北京诚轩 | 2008-04-28 | 2010-11-21 |
| 枇杷1 | 117.6000 | 78.4000 | 24.0580 | 27.1000 | 北京翰海 | 2008-05-09 | 2010-06-05 |
| 高冠 | 985.6000 | 296.8000 | 25.9420 | 49.3400 | 中国嘉德 | 2008-05-09 | 2010-11-22 |
| 四虾图 | 44.8000 | 13.4400 | 21.2493 | 19.2500 | 北京保利 | 2008-05-09 | 2009-11-23 |
| 群蟹图2 | 80.5000 | 16.8000 | 28.1416 | 90.8500 | 中贸圣佳 | 2008-05-09 | 2011-11-05 |
| 紫藤飞蛾图 | 67.2000 | 35.8400 | 23.6498 | 27.1000 | 北京荣宝 | 2008-05-23 | 2010-05-30 |
| 玉兰双艳 | 87.3600 | 29.1200 | 25.9420 | 49.3400 | 北京诚轩 | 2008-05-23 | 2010-11-21 |
| 藤萝蜜蜂2 | 47.0400 | 22.4000 | 26.6622 | 49.3400 | 北京保利 | 2008-05-29 | 2010-12-03 |
| 他去尔来 | 140.0000 | 64.9600 | 20.7546 | 19.2500 | 中贸圣佳 | 2008-05-29 | 2009-10-17 |
| 百寿 | 667.0000 | 145.6000 | 28.1416 | 90.8500 | 中国嘉德 | 2008-05-29 | 2011-11-15 |

（续表）

| 作品名称 | 当期拍卖价格 | 上次拍卖价格 | 上期国画400指数 | 当期M1 | 拍卖公司 | 第一次拍卖日期 | 第二次拍卖日期 |
|---|---|---|---|---|---|---|---|
| 紫藤2 | 460.0000 | 67.2000 | 28.1416 | 90.8500 | 北京翰海 | 2008-05-29 | 2011-11-17 |
| 双喜 | 178.2500 | 38.5000 | 28.7526 | 83.1500 | 北京匡时 | 2008-10-06 | 2012-06-05 |
| 虾蟹图 | 36.9600 | 4.2560 | 21.2493 | 19.2500 | 中国嘉德 | 2008-10-11 | 2009-11-22 |
| 双寿图5 | 345.0000 | 52.6400 | 28.1416 | 90.8500 | 北京华辰 | 2008-11-10 | 2011-11-11 |
| 旧游所见 | 1150.0000 | 173.6000 | 30.8700 | 59.7300 | 北京保利 | 2008-11-10 | 2012-12-03 |
| 有香有色 | 302.4000 | 44.8000 | 26.6622 | 49.3400 | 北京保利 | 2008-11-10 | 2010-12-03 |
| 万壑奔泉 | 92.0000 | 56.0000 | 31.0200 | 50.7000 | 北京华辰 | 2008-11-12 | 2013-05-09 |
| 九如图1 | 33.6000 | 33.0000 | 18.2026 | 16.3600 | 北京翰海 | 2008-12-02 | 2009-05-08 |
| 紫藤燕子 | 552.0000 | 123.2000 | 33.7300 | 66.6600 | 北京保利 | 2008-12-04 | 2013-12-02 |
| 多寿图1 | 529.0000 | 72.8000 | 28.9848 | 90.8500 | 北京匡时 | 2008-12-04 | 2011-12-02 |
| 螃蟹图2 | 38.0800 | 25.7600 | 18.2026 | 16.3600 | 北京保利 | 2008-12-05 | 2009-05-28 |
| 三余图1 | 25.7600 | 13.4400 | 22.0002 | 19.2500 | 北京保利 | 2008-12-05 | 2009-12-20 |
| 杏花竹鸡图 | 42.5600 | 35.8400 | 22.0002 | 19.2500 | 北京荣宝 | 2008-12-07 | 2009-12-20 |
| 小姑山 | 168.0000 | 61.6000 | 26.6622 | 49.3400 | 北京匡时 | 2008-12-07 | 2010-12-06 |
| 九如图2 | 31.3600 | 20.1600 | 19.3138 | 16.3600 | 北京匡时 | 2008-12-13 | 2009-06-25 |
| 大吉图2 | 161.0000 | 35.8400 | 27.8656 | 83.1500 | 北京华辰 | 2008-12-13 | 2012-05-11 |
| 寿酒图 | 598.0000 | 41.4400 | 27.4663 | 59.1100 | 北京匡时 | 2009-01-03 | 2011-06-06 |
| 双寿图4 | 56.0000 | 7.8400 | 24.0580 | 27.1000 | 中国嘉德 | 2009-01-10 | 2010-06-19 |
| 抱儿拜寿图 | 145.6000 | 91.8400 | 24.0580 | 27.1000 | 长风拍卖 | 2009-03-28 | 2010-06-21 |
| 芙蓉花 | 39.1000 | 7.6160 | 27.4663 | 59.1100 | 北京保利 | 2009-03-28 | 2011-06-05 |
| 老当益壮 | 586.5000 | 212.9600 | 33.7300 | 66.6600 | 北京保利 | 2009-04-05 | 2013-12-02 |
| 九如图1 | 53.7600 | 33.6000 | 22.0002 | 19.2500 | 西泠拍卖 | 2009-05-08 | 2009-12-19 |
| 荔枝图 | 230.0000 | 44.8000 | 27.4663 | 59.1100 | 北京保利 | 2009-05-10 | 2011-06-04 |
| 过门不入 | 310.5000 | 33.6000 | 26.9290 | 59.1100 | 中国嘉德 | 2009-05-10 | 2011-05-23 |
| 松鹰图5 | 537.6000 | 145.6000 | 24.0580 | 27.1000 | 北京匡时 | 2009-05-28 | 2010-06-04 |
| 梅花蝴蝶 | 207.0000 | 63.8400 | 27.4663 | 59.1100 | 北京匡时 | 2009-05-29 | 2011-06-07 |
| 新喜图 | 1782.5000 | 224.0000 | 26.9290 | 59.1100 | 中国嘉德 | 2009-05-30 | 2011-05-22 |
| 万年青 | 517.5000 | 285.6000 | 30.8700 | 59.7300 | 北京匡时 | 2009-06-25 | 2012-12-05 |

(续表)

| 作品名称 | 当期拍卖价格 | 上次拍卖价格 | 上期国画400指数 | 当期M1 | 拍卖公司 | 第一次拍卖日期 | 第二次拍卖日期 |
|---|---|---|---|---|---|---|---|
| 杨柳山居 | 179.2000 | 42.5600 | 23.6498 | 27.1000 | 中国嘉德 | 2009-06-25 | 2010-05-17 |
| 九如图2 | 143.7500 | 31.3600 | 27.4663 | 59.1100 | 北京匡时 | 2009-06-25 | 2011-06-06 |
| 葡萄5 | 112.0000 | 78.4000 | 26.6622 | 49.3400 | 中国嘉德 | 2009-06-27 | 2010-12-18 |
| 紫藤蜜蜂4 | 230.0000 | 91.8400 | 30.8700 | 59.7300 | 北京保利 | 2009-06-27 | 2012-12-03 |
| 牵牛雏鸡 | 161.0000 | 40.3200 | 28.3091 | 59.7300 | 中贸圣佳 | 2009-07-19 | 2012-07-21 |
| 老少年1 | 115.0000 | 31.3600 | 31.9400 | 66.6600 | 北京保利 | 2009-08-23 | 2013-10-26 |
| 他去尔来 | 207.2000 | 140.0000 | 26.6622 | 49.3400 | 北京翰海 | 2009-10-17 | 2010-12-10 |
| 长年1 | 57.5000 | 22.4000 | 28.9848 | 90.8500 | 北京保利 | 2009-10-17 | 2011-12-04 |
| 菰叶双蟹图 | 149.5000 | 50.4000 | 27.4663 | 59.1100 | 北京匡时 | 2009-10-17 | 2011-06-06 |
| 拈花微笑2 | 425.6000 | 128.8000 | 23.6498 | 27.1000 | 中国嘉德 | 2009-10-17 | 2010-05-17 |
| 葫芦草虫1 | 134.4000 | 39.2000 | 25.9420 | 49.3400 | 中国嘉德 | 2009-10-17 | 2010-11-20 |
| 菜蔬草虫 | 529.0000 | 179.2000 | 28.1416 | 90.8500 | 北京翰海 | 2009-11-09 | 2011-11-18 |
| 东方朔献寿图 | 391.0000 | 302.4000 | 28.7526 | 83.1500 | 北京保利 | 2009-11-22 | 2012-06-03 |
| 教子图2 | 672.0000 | 414.4000 | 23.6498 | 27.1000 | 中国嘉德 | 2009-11-22 | 2010-05-17 |
| 书画合璧 | 92.0000 | 53.7600 | 31.0200 | 50.7000 | 中国嘉德 | 2009-11-22 | 2013-05-11 |
| 铁拐李2 | 782.0000 | 268.8000 | 26.6256 | 59.1100 | 中国嘉德 | 2009-11-22 | 2011-03-19 |
| 豆棚小鸡 | 322.0000 | 91.8400 | 26.9290 | 59.1100 | 中国嘉德 | 2009-11-22 | 2011-05-23 |
| 蝶恋花 | 71.3000 | 31.3600 | 27.4663 | 59.1100 | 北京保利 | 2009-11-23 | 2011-06-04 |
| 森森寿柏图 | 402.5000 | 108.5392 | 31.0200 | 50.7000 | 北京翰海 | 2009-11-30 | 2013-05-31 |
| 无量寿佛2 | 74.7500 | 51.5200 | 28.9848 | 90.8500 | 北京匡时 | 2009-12-14 | 2011-12-02 |
| 富贵双寿 | 287.5000 | 168.0000 | 27.4663 | 59.1100 | 北京保利 | 2009-12-14 | 2011-06-04 |
| 玉米蚱蜢 | 50.4000 | 29.1200 | 26.6622 | 49.3400 | 华艺国际 | 2009-12-14 | 2010-12-07 |
| 玉兰蜜蜂 | 207.0000 | 56.0000 | 27.4663 | 59.1100 | 北京匡时 | 2009-12-14 | 2011-06-06 |
| 借山之梨 | 55.2000 | 25.7600 | 27.4663 | 59.1100 | 北京保利 | 2009-12-19 | 2011-06-04 |
| 南瓜图1 | 172.5000 | 72.8000 | 28.9848 | 90.8500 | 北京保利 | 2009-12-19 | 2011-12-04 |
| 多寿图3 | 739.2000 | 201.6000 | 26.6622 | 49.3400 | 北京保利 | 2009-12-19 | 2010-12-03 |
| 三余图1 | 50.4000 | 25.7600 | 24.3822 | 49.3400 | 北京翰海 | 2009-12-20 | 2010-09-18 |
| 墨虾图2 | 24.6400 | 8.9600 | 25.9420 | 49.3400 | 北京保利 | 2009-12-21 | 2010-11-19 |

（续表）

| 作品名称 | 当期拍卖价格 | 上次拍卖价格 | 上期国画400指数 | 当期M1 | 拍卖公司 | 第一次拍卖日期 | 第二次拍卖日期 |
|---|---|---|---|---|---|---|---|
| 岁朝图 | 632.5000 | 103.0400 | 27.4663 | 59.1100 | 北京保利 | 2009-12-23 | 2011-06-04 |
| 荷花蜻蜓1 | 134.4000 | 47.0400 | 26.6622 | 49.3400 | 北京匡时 | 2010-03-14 | 2010-12-06 |
| 红梅图7 | 161.0000 | 49.2800 | 26.9290 | 59.1100 | 中国嘉德 | 2010-03-20 | 2011-05-23 |
| 玉簪蜻蜓图 | 172.5000 | 40.3200 | 30.8700 | 59.7300 | 中贸圣佳 | 2010-03-20 | 2012-12-15 |
| 金果长寿图 | 149.5000 | 98.5600 | 28.7526 | 83.1500 | 北京匡时 | 2010-05-17 | 2012-06-05 |
| 九如图5 | 207.0000 | 112.0000 | 28.1416 | 90.8500 | 北京翰海 | 2010-05-17 | 2011-11-17 |
| 贝叶蜜蜂 | 548.8000 | 397.6000 | 26.9290 | 59.1100 | 北京荣宝 | 2010-05-18 | 2011-05-22 |
| 水旆图 | 207.0000 | 123.2000 | 27.4663 | 59.1100 | 北京保利 | 2010-05-30 | 2011-06-04 |
| 菊花 | 87.3600 | 28.0000 | 24.3822 | 49.3400 | 北京荣宝 | 2010-05-30 | 2010-09-12 |
| 棕树喜鹊 | 402.5000 | 87.3600 | 27.4663 | 59.1100 | 北京保利 | 2010-06-02 | 2011-06-04 |
| 朝颜 | 78.4000 | 56.0000 | 26.6622 | 49.3400 | 北京匡时 | 2010-06-03 | 2010-12-06 |
| 松鹰图1 | 322.0000 | 224.0000 | 27.4663 | 59.1100 | 北京保利 | 2010-06-03 | 2011-06-04 |
| 隔溪松山图 | 784.0000 | 336.0000 | 28.1416 | 90.8500 | 北京荣宝 | 2010-06-03 | 2011-11-12 |
| 英雄图 | 276.0000 | 229.6000 | 28.9848 | 90.8500 | 北京保利 | 2010-06-04 | 2011-12-05 |
| 咏虾图 | 151.2000 | 96.3200 | 24.3822 | 49.3400 | 北京荣宝 | 2010-06-04 | 2010-09-12 |
| 凤仙蜻蜓 | 83.0070 | 47.0400 | 30.7600 | 50.7000 | 中国嘉德 | 2010-06-04 | 2013-04-04 |
| 墨梅图3 | 138.0000 | 64.9600 | 27.4663 | 59.1100 | 北京保利 | 2010-06-19 | 2011-06-04 |
| 螃蟹图1 | 97.7500 | 53.7600 | 28.3091 | 59.7300 | 西泠拍卖 | 2010-07-05 | 2012-07-07 |
| 烛台上鼠图 | 156.8000 | 91.8400 | 33.7300 | 66.6600 | 北京荣宝 | 2010-11-13 | 2013-12-14 |
| 硕果累累 | 94.3000 | 80.6400 | 27.4663 | 59.1100 | 北京匡时 | 2010-11-14 | 2011-06-07 |
| 红梅图6 | 132.2500 | 76.1600 | 27.4663 | 59.1100 | 北京匡时 | 2010-11-14 | 2011-06-06 |
| 天竺水仙 | 157.5500 | 89.6000 | 30.8700 | 59.7300 | 北京匡时 | 2010-11-23 | 2012-12-05 |
| 白头富贵 | 481.6000 | 235.2000 | 26.9290 | 59.1100 | 北京荣宝 | 2010-11-23 | 2011-05-22 |
| 汲汲高官 | 552.0000 | 470.4000 | 31.3600 | 50.7000 | 北京保利 | 2010-12-02 | 2013-06-04 |
| 八哥海棠 | 552.0000 | 336.0000 | 33.7300 | 66.6600 | 北京传是 | 2010-12-02 | 2013-12-12 |
| 紫藤蜜蜂3 | 149.5000 | 95.2000 | 26.7193 | 90.8500 | 中国嘉德 | 2010-12-03 | 2011-09-18 |
| 十六应真图像册 | 1120.0000 | 403.2000 | 29.6900 | 59.7300 | 北京荣宝 | 2010-12-03 | 2012-11-24 |
| 青蛙蝌蚪 | 184.0000 | 179.2000 | 32.4800 | 66.6600 | 中国嘉德 | 2010-12-06 | 2013-11-16 |

（续表）

| 作品名称 | 当期拍卖价格 | 上次拍卖价格 | 上期国画400指数 | 当期M1 | 拍卖公司 | 第一次拍卖日期 | 第二次拍卖日期 |
|---|---|---|---|---|---|---|---|
| 有余图1 | 48.3000 | 33.6000 | 27.7998 | 83.1500 | 北京翰海 | 2010-12-10 | 2012-03-22 |
| 三如图 | 51.7500 | 44.8000 | 26.6767 | 59.1100 | 北京保利 | 2010-12-11 | 2011-04-20 |
| 群虾图3 | 179.2000 | 151.2000 | 26.7193 | 90.8500 | 北京翰海 | 2010-12-11 | 2011-09-17 |
| 荷花图1 | 46.0000 | 31.3600 | 28.7526 | 83.1500 | 北京匡时 | 2010-12-11 | 2012-06-05 |
| 虾2 | 126.5000 | 72.8000 | 26.6767 | 59.1100 | 北京保利 | 2010-12-11 | 2011-04-20 |
| 群虾图1 | 51.7500 | 30.2400 | 31.3600 | 50.7000 | 北京保利 | 2010-12-16 | 2013-06-03 |
| 丝瓜蚂蚱 | 287.5000 | 241.5000 | 27.8656 | 83.1500 | 北京翰海 | 2011-03-19 | 2012-05-25 |
| 罗汉 | 517.5000 | 325.0120 | 28.9848 | 90.8500 | 北京保利 | 2011-04-05 | 2011-12-04 |
| 陶然亭图 | 287.5000 | 218.5000 | 29.3300 | 59.7300 | 中国嘉德 | 2011-05-19 | 2012-10-29 |
| 柳荫牧牛图 | 701.5000 | 437.0000 | 30.8700 | 59.7300 | 北京匡时 | 2011-05-20 | 2012-12-05 |
| 稻穗草虫 | 268.8000 | 235.7500 | 28.1416 | 90.8500 | 北京荣宝 | 2011-05-22 | 2011-11-12 |
| 紫藤1 | 57.5000 | 56.9160 | 31.3600 | 50.7000 | 北京保利 | 2011-05-31 | 2013-06-03 |
| 采菊图1 | 299.0000 | 262.8180 | 31.3600 | 50.7000 | 北京保利 | 2011-05-31 | 2013-06-02 |
| 偷瓮图 | 246.4000 | 195.5000 | 28.1416 | 90.8500 | 北京荣宝 | 2011-06-03 | 2011-11-12 |
| 梅花 | 132.2500 | 109.2500 | 28.5741 | 59.7300 | 北京保利 | 2011-06-04 | 2012-08-10 |
| 松鹰图1 | 391.0000 | 322.0000 | 27.8656 | 83.1500 | 北京传是 | 2011-06-04 | 2012-05-16 |
| 红梅图6 | 138.0000 | 132.2500 | 28.9848 | 90.8500 | 朵云轩 | 2011-06-06 | 2011-12-15 |
| 梅花八哥 | 207.0000 | 195.5000 | 31.3600 | 50.7000 | 北京保利 | 2011-06-06 | 2013-06-02 |
| 九如图2 | 172.5000 | 143.7500 | 32.4800 | 66.6600 | 中国嘉德 | 2011-06-06 | 2013-11-18 |
| 香味俱清 | 92.0000 | 74.7500 | 28.7526 | 83.1500 | 北京保利 | 2011-06-06 | 2012-06-04 |
| 墨荷蜻蜓 | 115.0000 | 92.0000 | 28.9848 | 90.8500 | 北京保利 | 2011-06-06 | 2011-12-04 |
| 贵寿图 | 291.2000 | 109.2500 | 28.1416 | 90.8500 | 北京荣宝 | 2011-06-07 | 2011-11-12 |
| 茶花3 | 207.0000 | 184.0000 | 28.9848 | 90.8500 | 北京保利 | 2011-06-18 | 2011-12-04 |
| 金瓜草虫图 | 230.0000 | 207.0000 | 28.1416 | 90.8500 | 北京翰海 | 2011-06-21 | 2011-11-18 |
| 蟹4 | 92.0000 | 59.8000 | 28.7526 | 83.1500 | 北京保利 | 2011-07-27 | 2012-06-04 |
| 四蟹图 | 40.2500 | 23.0000 | 28.7526 | 83.1500 | 北京保利 | 2011-07-27 | 2012-06-03 |
| 紫藤蜜蜂3 | 276.0000 | 149.5000 | 31.0200 | 50.7000 | 华艺国际 | 2011-09-18 | 2013-05-05 |
| 三寿图 | 402.5000 | 375.5600 | 33.7300 | 66.6600 | 北京保利 | 2011-10-04 | 2013-12-02 |

（续表）

| 作品名称 | 当期拍卖价格 | 上次拍卖价格 | 上期国画400指数 | 当期M1 | 拍卖公司 | 第一次拍卖日期 | 第二次拍卖日期 |
|---|---|---|---|---|---|---|---|
| 红叶山禽 | 230.0000 | 109.2500 | 28.7526 | 83.1500 | 北京保利 | 2011-10-23 | 2012-06-03 |
| 双寿图2 | 218.5000 | 103.5000 | 31.0200 | 50.7000 | 北京翰海 | 2011-11-16 | 2013-05-31 |
| 双寿图3 | 345.0000 | 197.4720 | 31.3600 | 50.7000 | 北京保利 | 2011-11-29 | 2013-06-02 |
| 借山馆图 | 212.7500 | 138.0000 | 31.3600 | 50.7000 | 北京匡时 | 2011-12-05 | 2013-06-05 |
| 成双作对 | 42.5500 | 28.7500 | 27.8656 | 83.1500 | 北京传是 | 2011-12-10 | 2012-05-16 |
| 玉簪花1 | 126.5000 | 69.0000 | 31.0200 | 50.7000 | 华艺国际 | 2011-12-19 | 2013-05-05 |
| 富贵白头 | 230.0000 | 178.2500 | 33.7300 | 66.6600 | 朵云轩 | 2012-04-21 | 2013-12-23 |
| 九秋图 | 86.2500 | 71.3000 | 30.8700 | 59.7300 | 北京保利 | 2012-06-05 | 2012-12-03 |
| 蜻蜓秋菊图 | 253.0000 | 218.5000 | 31.0200 | 50.7000 | 北京华辰 | 2012-07-07 | 2013-05-09 |
| 红梅图10 | 86.2500 | 69.0000 | 30.8700 | 59.7300 | 北京翰海 | 2012-07-10 | 2012-12-07 |
| 梅花 | 161.0000 | 132.2500 | 32.4800 | 66.6600 | 中国嘉德 | 2012-08-10 | 2013-11-17 |
| 红梅图10 | 149.5000 | 86.2500 | 31.0200 | 50.7000 | 华艺国际 | 2012-12-07 | 2013-05-05 |

# 参 考 文 献

Agnello, R. J., Pierce, R. K. Financial returns, price determinants, and genre effects in American art investment[J]. Journal of Cultural Economics, 1996, 20(4): 359-383.

Anderson, R. C. Paintings as an investment[J]. Economic Inquiry, 1974, 12(1): 13-26.

Ashenfelter, O., Graddy, K. Art auctions[J]. CEPS Working Paper, 2010: 203.

Ashenfelter, O., Graddy, K. Auctions and the price of art[J]. Journal of Economic Literature, 2003, 41: 763-787.

Baumol, W. J. Unnatural value or art investment as floating crap game[J]. American Economic Review, 1986, 5: 10-14.

Beggs, A., Graddy, K. Anchoring effects: Evidence from art auctions[J]. American Economic Review, 2009, 99(3): 1027-1039.

Biggs, B. Hedgehogging[M]. London: John Wiley & Sons, 2011.

Buelens, N., Ginsburg, V. Revisiting Baumol's art as floating crap game[J]. European Economic Review, 1993, 37: 1351-1371.

Burton, B. J., Jacobsen, J. P. Measuring returns on investments in collectibles[J]. The Journal of Economic Perspectives, 1999, 13(4): 193-212.

Campbell, R. A. J. Chapter Art Finance, Handbook of Finance[M]. New York: John Wiley & Sons, Inc, 2008.

Candela, G., Scorcu, A. E. A price index for art market auctions[J]. Journal of Cultural Economics, 1997, 21(3): 175-196.

Champarnaud, L. Prices for superstars can flatten out[J]. Journal of Cultural Economics, 2014, 38: 1-16.

Chanel, O. Is art market behaviour predictable? [J] European Economic Review, 1995, 39: 519-527.

Chanel, O., Gerard-Varet, L. A., Ginsburgh, V. Prices and returns on paintings: An exercise on how to price the priceless[J]. The Geneva Papers on Risk and Insurance Theory, 1994, 19(1): 7-21.

Chanel, O., Gerard-Varet, L. A., Ginsburgh, V. The relevance of hedonic price indexes: The case of paintings [J]. Journal of Cultural Economics, 1996, 20: 1-24.

Chan, K. C., Chen N. An unconditional asset-pricing test and the role of firm size as an instrumental variable for risk[J]. Journal of Finance, 1988, June: 309-325.

Coase, R. H. The nature of the firm[J]. Economica, 1937, 4(16): 386-405.

Collins, A., Scorcu A., Zanola, R. Reconsidering hedonic art price indexes[J]. Economics Letters, 2009, 104(2): 57-60.

Czujack, C. Picasso paintings at auction: 1963-1994[J]. Journal of Cultural Economics, 1997, 21(3): 229-247.

Court, A. T. Hedonic Price Indexes with Automotive Examples[M]. New York: General Motors Corporation, 1939.

De Bondt, W. F. M., Thaler, R. H. Financial decision-making in markets and firms: A behavioral perspective[J]. National Bureau of Economic Research, 1994.

De la Barre, M., Docclo, S., Ginsburgh, V. A. Returns of impressionist, modern and contemporary European paintings: 1962-1991[J]. Annales d'Economie et de Statistique, 1994, 35: 143-181.

Fama, E. F., French, K. R. Size and book-to-market factors in earnings and returns[J]. The Journal of Finance, 1995, 50(1): 131-155.

Flôres Jr., R. G., Ginsburgh, V., Jeanfils, P. Long-and short-term portfolio choices of paintings [J]. Journal of Cultural Economics, 1999, 23(3): 191-208.

Frey, B. S., Eichenberger, R. On the return of art investment return analyses[J]. Journal of Cultural Economics, 1995, 19: 207-220.

Gérard-Varet, L.-A. On pricing the priceless: Comments on the economics of the visual art market [J]. European Economic Review, 1995, 39: 509-518.

Ginsburgh, V., Jeanfils, P. Long-term comovements in international markets for paintings[J]. European Economic Review, 1995, 39(3): 538-548.

Goetzmann, W. Accounting for taste art and the financial markets over three centuries[J]. American Economic Review, 1993, 83 (5): 1370-1376.

Goetzmann, W. N., Jorion, P. Testing the predictive power of dividend yields[J]. The Journal of Finance, 1993, 48(2), 663-679.

# 参考文献

Goetzmann, W. N., Renneboog, L., Spaenjers, C. Art and money[J]. American Economic Review, 2011,101(3): 222-226.

Goetzmann, W. N., Spiegel, M. Private value components, and the winner's curse in an art index [J]. European Economic Review, 1995, 39(3): 549-555.

Graeser, P. Rate of Return to Investment in American Antique Furniture[J]. Southern Economic Journal, 1993. 59(4): 817-821.

Graham, D. A., Marshall, R. C. Collusive bidder behavior at single-object second-price and English auctions[J]. The Journal of Political Economy, 1987, 95(6): 1217-1239.

Gregory, R. G. Some implications of the growth of the mineral sector[J]. Australian Journal of Agricultural Economics, 1976, 20(2): 71-91.

Higgs, H., Worthington, A. Financial returns and price determinants in the Australian art market, 1973-2003[J]. Economic Record, 2005, 81(253): 113-123.

Hodgson, D. J., Vorkink, K. P. Efficient estimation of conditional asset pricing models[J]. Journal of Business & Economic Statistics, 2003, 21(2): 269-283.

Mei Jianping, Moses, M. Art as an investment and the underperformance of master pieces[J]. American Economic Review, 2002, 92: 1656-1668.

Klemperer, P. Auction theory: A guide to the literature[J]. Journal of Economic Surveys, 1999, 13(3): 227-286.

Kraeussl, R., Logher, R. Emerging art markets[J]. Emerging Markets Review, 2010, 11(4): 301-318.

Kraeussl, R., Van Elsland, N. Constructing the true art market index——A novel 2 step Hedonic approach and its application to the German art market[J]. Unpublished Working Paper, Available at SSRN: http://ssrn.com/abstract=1104667, 2008.

Lucking-Reiley, D. Vickrey auctions in practice: From nineteent-century philately to twenty-first-century e-commerce[J]. The Journal of Economic Perspectives, 2000,14(3): 183-192.

Malpezzi, S. Hedonic pricing models: A selective and applied review. In O'Sullivan, T., Gibb, K. (eds). Section in Housing Economics and Public Policy: Essays in Honor of Duncan Maclennan[M].Oxford:Blackwell Science, 2003.

Mandel, B. R. Art as an investment and conspicuous consumption good[J]. The American Economic Review, 2009, 99(4): 1653-1663.

McAfee, R. P., McMillan, J. Bidding rings[J]. American Economic Review, 1992, 82: 579-599.

McAndrew, C. Fine Art and High Finance[M]. New York: Bloomberg Press,2010.

McAndrew, C. The Art Economy: An Investor's Guide to The Art Market[M]. Ireland: The Life Press, 2007.

Menezes, F. M., Monteiro, P. K. Sequential asymmetric auctions with endogenous participation [J]. Theory and Decision, 1997, 43(2): 187-202.

Milgrom, P. Auctions and bidding: A primer[J]. The Journal of Economic Perspectives, 1989, 3: 3-22.

Mole, K. Woo, Katherina, K. Modern Chinese paintings: An investment[J]. Southern Economic Journal, 1993, 59: 808-816.

Pesando, J. E. Art as an investment: The market for modern prints[J]. American Economic Review, 1993, 12: 1075-1089.

Pezanis-Christou, P. Sequential auctions with asymmetric buyers: Evidence from a fish market [Z]. mimeo, Economic Development, 2001.

Pommerehne, W. W., Feld, L. P. The impact of museum purchases on the auction prices of paintings[J]. Journal of Cultural Economics, 1997, 21(3): 249-271.

Prinz, A., Piening, J., Ehrmann, T. The success of art galleries: A dynamic model with competition and information effects[J]. Journal of Cultural Economics, 2015, 39(2): 153-176.

Rengers, M., Velthuis, O. Determinants of prices for contemporary art in Dutch galleries, 1992-1998[J]. Journal of Cultural Economics, 2002, 26(1): 1-28.

Renneboog, L., Van Houtte, T. The monetary appreciation of paintings: From realism to magritte [J]. Cambridge Journal of Economics, 2002, 26: 331-358.

Richardson, A. An econometric analysis of the auction market for impressionist and modern pictures, 1980-1991[D]. Senior thesis, Princeton University, 1992.

Robinson, D. E. The economics of fashion demand[J]. Quarterly Journal of Economics, 1961, 75 (3): 376-398.

Santagata, W. Institutional anomalies in the contemporary art market[J]. Journal of Cultural Economics, 1995, 19 (2): 187-197.

Schumpeter, J. A. Capitalism, Socialism and Democracy[M]. New York: Harper and Brothers, 1942.

Schumpeter, J. A. The Theory of Economic Development[M]. New York: Oxford University Press, 1934.

Stein, J. P. The monetary appreciation of paintings[J]. The Journal of Political Economy, 1997, 85: 1021-1035.

Tucker, M., Hlawischka W., Pierne, J. Art as an investment: A portfolio allocation analysis[J].

Managerial Finance, 1995, 21(6): 16-24.

Valsan, C. Canadian versus American art: What pays off and why[J]. Journal of Cultural Economics, 2002, 26: 203-216.

Vickrey, W. Counterspeculation, auctions, and competitive sealed tenders[J]. The Journal of Finance, 1961, 16(1): 8-37.

Worthington, A. C., Higgs, H. Art as an investment: Risk, return and portfolio diversification in major painting markets[J]. Accounting & Finance, 2004, 44(2): 257-271.

Zanola, R. The dynamics of art prices: The selection corrected repeat-sales index[R]. Art Markets Symposium, Maastricht, 2007.

艾毓斌,黎志成.知识产权证券化：知识资本与金融资本的有效融合[J].研究与发展管理,2004(3):22-27.

曹庆奎,任向阳,刘琛等.基于粗集—未确知测度模型的企业技术创新能力评价研究[J].系统工程理论与实践,2006(4):67-72.

褚秋根.艺术品投资及其市场培育[J].上海市经济管理干部学院学报,2008(3):40-45.

邓伟.艺术品拍卖价格的外部影响因素研究[D].长沙:湖南大学,2014.

段错.基于文化产权交易所的艺术品金融化模式研究[D].西安:陕西师范大学,2013.

高峰.中国艺术品市场交易方式研究[D].石家庄:河北师范大学,2013.

高鸿业.西方经济学[M].北京：中国人民大学出版社,2015.

顾江.全球价值链视角下文化产业升级的路径选择[J].艺术评论,2009(9):80-86.

顾维洁.中国民生银行全面介入艺术市场[J].艺术周刊,2007(11):93.

何峰.北京画廊业发展现状研究[J].商业时代,2010(1):64-65.

胡静,昝胜锋.论艺术品价格形成机制与投资策略[J].现代经济探讨,2008(2):61-65.

黄隽,唐善才.艺术品金融市场：文献综述[J].国际金融研究,2014(2):79-88.

科斯.论经济学和经济学家[M].上海：上海三联书店,1995.

科斯.企业、市场与法律[M].上海：上海三联书店,1990.

科斯,王宁.变革中国[M].北京：中信出版社,2013.

李东彤.当代艺术品投资的风险管控[D].长春:吉林大学,2011.

李海龙,高元厚.我国艺术品确权交易机制研究[J].中国物价,2016(1):74-76.

李建伟.知识产权证券化：理论分析与应用研究[J].知识产权,2006(1):33-39.

李帅来.基于未确知测度模型的我国艺术品定价问题研究[D].长沙:湖南大学,2014.

李帅来,杨胜刚,周思达.未确知测度模型在艺术品定价中的应用[J].系统工程理论与实践,2014(7):1671-1677.

李向民.中国艺术经济史[M].南京：江苏教育出版社,1995.

梁克刚.当代艺术资本化趋势[J].商周刊,2011(25):40-41.

廖璨.我国艺术品市场泡沫问题初探[D].长沙:湖南大学,2014.

林日葵.论中国文物艺术品市场的历史发展[J].湖南社会科学,2007(3):103-106.

刘翔宇.中国当代艺术品交易机制研究[D].济南:山东大学,2012.

刘正刚,刘玉洁.艺术商品价值形成原理探索[J].四川教育学院学报,2007(10):21-23.

陆霄虹,郑奇.绘画作品的特征价格指数研究[J].中国美术研究,2015(1):119-126.

罗栋.文化艺术品交易所运营模式研究[D].开封:河南大学,2012.

马健.艺术品投资的风险及其规避(上)[J].艺术与投资,2007(11):66-67.

马健.艺术品投资的风险及其规避(下)[J].艺术与投资,2007(12):70-71.

马健.证券市场行情与艺术市场行情存在替代效应吗[J].艺术与投资,2007(6):60-61.

马健.艺术品价值评估的影响因素与基本框架[J].中国资产评估,2008(7):40-43.

麦小聪,陶田.金融危机下的艺术品投资[J].商业经济,2010(10):84-86.

梅建平,姜国麟.借鉴股市经验规范艺术品市场[J].新财富,2007(8):105-107.

倪进.当代中国艺术品市场金融化发展的若干问题[J].艺术百家,2010(5):15-57.

倪进.论书画艺术品的价格定位[J].东南大学学报,2007(6):77-81.

芮顺淦.论中国艺术品市场的价格均衡[J].价格月刊,2008(7):6-8.

苏富比.2011年度报告:58亿美元再创辉煌[R].2012.3.1.

汤珊芬,程良友.知识产权证券化探析[J].科学管理研究,2006(4):53-56.

唐恒,马理军.基于未确知测度理论的民间科技奖励评价模型研究[J].科技与管理,2011(4):35-38.

王贵信.我国艺术品投资风险管控问题研究[D].南宁:广西大学,2013.

王晓梅.论中国艺术品市场阶段性发展及其价值价格形成机制[J].现代财经,2007(9):72-77.

王新荣.借鉴国际经验,建立和完善中国艺术品鉴定评估体系[N].中国艺术报,2014-05-19.

王艺,张雪峰.艺术品假拍的博弈分析[J].管理前沿,2010(2):6-8.

王瑛,田煜明,曹玮.基于未确知测度评分模型的科技奖励评价研究[J].科技管理研究,2009(9):106-110.

王征.中国艺术品市场浅议[J].天府新论,2008(6):149-150.

韦泱.论艺术品投资与金融资本的对接[J].个人理财,2008(10):55-58.

魏飞.美术作品交易的法律规制[D].北京:中国艺术研究院,2011.

魏飞.中国画廊业经营现状和问题[J].郑州航空工业管理学院学报,2011,29(2):28-32.

西沐.艺术品市场的动力和风险[N].中国文化报,2016-05-29(008).

西沐.中国画当代艺术概论:中国画当代艺术30年[M].北京:中国书店,2009.

西沐.中国艺术品份额化交易的理论与实践研究[M].北京:中国书店,2011.

西沐.中国艺术品市场年度研究报告(2008)[M].北京:中国书店,2009.

薛俊锋,李莉,赵子月等.基于未确知测度的人才综合测评模型[J].河北工程大学学报(自然科学版),2012(4):109-113.

雅昌艺术市场监测中心.中国艺术品拍卖市场调查报告(2012年春)[R].2012.7.

雅昌艺术市场监测中心.中国艺术品拍卖市场调查报告(2012年秋)[R].2013.1.

雅昌艺术市场监测中心.中国艺术品拍卖市场调查报告(2013年春)[R].2013.7.

雅昌艺术市场监测中心.中国艺术品拍卖市场调查报告(2013年秋)[R].2014.1.

雅昌艺术市场监测中心.中国艺术品拍卖市场调查报告(2014年春)[R].2014.7.

雅昌艺术网.改革开放以来中国艺术品市场十大基本格局[R].2010.10.26.

晏旭.从当代艺术生态现状考察艺术基金建立的可能[J].艺术与投资,2009(6):68-69.

杨海江.艺术投资与基金[J].东方艺术,2006(17):14-17.

张进.我国艺术品投资证券化模式研究[D].广州:华南理工大学,2011.

张马林,张宇清.艺术品投资市场鉴定法律治理研究[J].艺术百家,2012(5):60-63.

张奇志.我国艺术品份额化交易机制研究[D].广州:广东外语外贸大学,2013.

张中华.投资学[M].北京:高等教育出版社,2006.

周爱民.证券投资分析方法研究[M].天津:天津人民出版社,1998.

周晨哲.中国艺术品证券化交易模式研究[D].上海:上海交通大学,2014.

周思达,贺炜,杨胜刚.书画艺术品市场周期与投资收益的研究[J].湖南大学学报(社科版),2014(2):76-80.

周思达,连光阳.艺术品市场发展亟待加强立法[J].人民论坛,2012(S2):76-77.

周思达,杨胜刚.基于Hedonic定价模型的中国画拍卖价格与尺寸的关系[J].系统工程,2014(2):154-158.

周思达.艺术品交易机制问题研究[D].长沙:湖南大学,2015.